探 索 电 影 文 化

Psychoanalysis and the Cinema
Christian Metz

想象的能指

精神分析与电影

[法]克里斯蒂安·麦茨 —— 著

王志敏 赵斌 —— 译

北京大学出版社
PEKING UNIVERSITY PRESS

著作权合同登记号 图字：01-2015-4539

图书在版编目(CIP)数据

想象的能指：精神分析与电影 /（法）克里斯蒂安·麦茨著；王志敏，赵斌译. —北京：北京大学出版社，2021.7
（培文·电影）
ISBN 978-7-301-31169-1

Ⅰ. ①想… Ⅱ. ①克… ②王… ③赵… Ⅲ. ①电影评论 - 世界 Ⅳ. ① J905.1

中国版本图书馆 CIP 数据核字 (2020) 第 022653 号

Le Signifiant imaginaire by Christian Metz
© Christian Bourgois Editeur, 2002
Current Chinese translation rights arranged through Divas International, Paris 巴黎迪法国际 (www.divas-books.com)

书 名	想象的能指：精神分析与电影
	XIANGXIANG DE NENGZHI: JINGSHEN FENXI YU DIANYING
著作责任者	[法]克里斯蒂安·麦茨（Christian Metz）著　王志敏　赵斌　译
责任编辑	李冶威
标准书号	ISBN 978-7-301-31169-1
出版发行	北京大学出版社
地 址	北京市海淀区成府路205号　100871
网 址	http://www.pup.cn　新浪微博：@北京大学出版社 @培文图书
电子信箱	pkupw@qq.com
电 话	邮购部010-62752015　发行部010-62750672　编辑部010-62750883
印 刷 者	天津光之彩印刷有限公司
经 销 者	新华书店
	660 毫米 ×960 毫米　16 开本　26.5 印张　360 千字
	2021 年 7 月第 1 版　2022 年 10 月第 2 次印刷
定 价	69.00 元

未经许可，不得以任何方式复制或抄袭本书之部分或全部内容。
版权所有，侵权必究
举报电话：010-62752024　电子信箱：fd@pup.pku.edu.cn
图书如有印装质量问题，请与出版部联系，电话：010-62756370

目 录

英文版前言 / 1
中文版（初版）序言 / 3
中文版（再版）序言 / 31

第一部分　想象的能指 / 51

 第一章　电影及电影理论中的想象界和"好的对象" / 53
 第二章　研究者的想象界 / 70
 第三章　认同、镜子 / 99
 第四章　感知的热情 / 117
 第五章　否认、恋物癖 / 129

第二部分　故事与话语：两种窥淫癖 / 143

第三部分　虚构影片及其观众：一种元心理学研究 / 153

 第六章　电影与梦：关于主体的知识 / 155
 第七章　电影与梦：知觉与幻觉 / 164
 第八章　电影与梦：二次化程度 / 177
 第九章　电影与幻想 / 187
 第十章　电影的意向 / 197

第四部分　隐喻与换喻，或想象界的参照物 / 203

 第十一章　"原发"辞格、"二次化"辞格 / 208

 第十二章　"小规模"的辞格、"大规模"的辞格 / 225

 第十三章　修辞学和语言学：雅格布逊的贡献 / 231

 第十四章　参照的与话语的 / 242

 第十五章　隐喻／换喻：非对称的对称性 / 258

 第十六章　修辞格与替换 / 271

 第十七章　词语的问题 / 277

 第十八章　力量与意义 / 295

 第十九章　凝缩 / 302

 第二十章　从"梦的工作"到"原发过程" / 314

 第二十一章　"审查"：阻隔或偏离 / 323

 第二十二章　移置 / 339

 第二十三章　影片中的交织和交叉：作为一种修辞手段的叠化 / 349

 第二十四章　能指的凝缩和移置 / 357

 第二十五章　关于治疗文本的聚合与组合 / 372

全书词语索引 / 377

英文版前言

本书由四部分组成,写于1973年至1976年。第一部分写于1974年,第二部分和第三部分写于1973年,第四部分写于1975年6月。它们首次成书,使用目前这个题目是在1977年。

第一部分《想象的能指》和第三部分《虚构影片及其观众:一种元心理学研究》(法文)最初发表在《通讯》1975年第23期(第3—5页,第108—135页)上;第二部分《故事与话语:两种窥淫癖》最初发表在本维尼斯特的《语言系统、话语、社会》(1975年巴黎版,第301—306页)上。《隐喻与换喻,或想象界的参照物》第一次发表是在《想象的能指:精神分析与电影》中。

第一部分由本·布鲁斯特译,第二部分由吉勒·布瑞顿和安威尔·威廉姆斯译,第三部分由阿尔弗雷德·古泽蒂译,第四部分由吉勒·布瑞顿和安威尔·威廉姆斯译,索引由本·布鲁斯特编制。

第一部分的英译首次发表在《银幕》第16卷，1975年第2期（第14—76页）；第三部分的英译首次发表在《新文学史》第8卷，1976年第1期（第75—105页）。收在本书中的这两部分带有修订性注释。

中文版（初版）序言

　　克里斯蒂安·麦茨（Christian Metz, 1931—1993）1931年生于法国，1953年获德国文学学士学位，从1966年开始在法国高等社会科学院任教，1971年获语言学博士学位。罗兰·巴特的学生。在巴黎大学讲授过克拉考尔的电影理论，后来成为巴黎三大影视研究所教授。1991年5月提前退休，1993年饮弹自尽，原因不详。或许与个人生活不幸（婚姻破裂、母亲病危、长年眼疾等原因）以及他的学术遭遇（他的电影符号学方向从20世纪80年代末期开始受到欧洲电影哲学和美国实用主义电影理论的双重挑战）有关。还有一点也很重要，世界电影理论的风向标从法国转移到了美国。美国电影学术界的特点是重视学术风头而不注重学术货色，而麦茨理论活动的主要意图是创立一门具有科学性的电影理论，来取代以往印象式的电影理论。麦茨电影符号学所达到的电影理论水平至今无人超越。他的理论如果能够被很好地理解，就能使许多所谓的研

究变得毫无意义。尼克·布朗指出："在电影符号学理论中，麦茨的论著是最完整和最有影响的。"[1]麦茨是以一位充满理想主义和理性主义的迄今为止最雄心勃勃、最深刻的电影理论家的形象闻名于世的。但是，在他生前却受到了来自掀起"巴黎旋风"的法国学术明星德勒兹的理论挑战，造成了很大的影响。然而，麦茨本人却并不认为这种挑战真的对他的理论构成了实质性的攻击。他很清楚，德勒兹引证皮尔士是为了贬低索绪尔。在麦茨看来，这不过是学术伎俩，德勒兹的写作风格其实相当随意，有信口开河之嫌。据说，麦茨内心极度忧郁，他的单身住所不接待任何人，也不在家中接听电话。[2]有一种说法，麦茨自杀与所谓"江郎才尽"的时代没落感有关。虽然世界的思想潮流不可阻挡，但是，这并不会影响我们公正地评价麦茨的理论贡献。而且，潮流正盛本身并不是其正确性的可靠担保。麦茨电影符号学不可磨灭的贡献是，把20世纪西方人文科学的成果和思想结晶最大限度地和相当卓越地运用于电影理论研究之中，为当代西方电影理论做出了许多极其重要的理论建树，虽然不能说他一点片面性都没有，但和那些攻击他的人比起来，他的片面性还是较少的。他有一种学术研究所必需的极其宝贵的科学精神，而不太知道讲究策略和权术。他最负盛名和最重要的代表性作品就是《想象的能指：精神分析与电影》，这本著作对西方电影理论研究产生了重大影响，很早就为中国电影理论研究界和大学影视传媒专业的研究者和学习者所强烈渴望。只是由于它的艰涩和思辨性，国内一直未有中译本出版，只在一些著作中部分地被简单介绍过。

[1] 尼克·布朗：《电影理论史评》，徐建生译，中国电影出版社1994年版，第102页。
[2] 麦茨等：《电影与方法：符号学文选》，李幼蒸译，生活·读书·新知三联书店2002年版，第347—348页。

我们可以这样说，对于电影的理解和表述方面，在世界电影理论史上没有哪一位电影理论家在提出富于原创性的见解之多、之发人深省方面能超过麦茨。我们完全有理由说，他是一位划时代的、后人难以超越的、里程碑式的人物，是一位集大成的电影理论研究旷世奇才。他的学术遗产丰厚珍贵，却不立学派，不当精神领袖。但愿我们能认真地阅读他的书，理解他的著作，来纪念这位已故的电影研究者。

他为电影理论研究提供了许许多多的新思想。

他在以往电影的"画框论"和"窗户论"之上，根据拉康的"镜像阶段"理论，提出了电影的"镜像论"。

他针对克拉考尔关于电影是"物质现实的复原"理论表述，提出了电影是"想象的能指"（Imaginary Signifier）的理论表述。其中"想象"一词，是精神分析学用语，来源于拉康的理论，指的是除了映现和构想之外，还有某种非理性的意思。"能指"是结构主义语言学用语，指表现手段的意思。麦茨使用这一用语充分表明了他把精神分析学和语言学方法结合起来研究电影的意图——把电影当成梦和当成一种语言来进行研究。拉康的理论包括依次形成一种叠合关系的三个层次：无意识的真实界、形象性的想象界以及语言化的象征界（这一理论也受到了德勒兹的无端质疑）。"想象的能指"的含义是双重的：电影是一种想象的（即虚构）技术，而且电影能指本身就是想象性的。也就是说，电影是表现想象的手段，同时，这种手段本身就是想象的。

他试图把电影的"句法理论"（蒙太奇理论与长镜头理论）提升为电影的"文本理论"。

他对电影理论的见解极富启发性，用不动声色的学术话语，表达了一系列具有震撼力的电影理论观点。麦茨还有一个具有震撼力的观

点——性格就是一个人的病。这句话听起来有点惊世骇俗,实际上具有深刻的科学精神。对此可参见相思是一种病的报道。[1]

他发人深省地说:"我们之所以研究电影,是因为我们爱电影。但是,由于我们太爱电影了,所以我们就没办法再研究电影。因此,要想使我们能够更好地研究电影,我们就必须在一定程度上不那么爱电影。"这一表述巧妙地表达了一种让人伤心的观点:对于电影的狂热爱好,并不是电影研究的最好品格。

他的精神分析电影理论是真正意义的电影美学,是对电影魅力的深刻揭示。在他看来,电影是同人的"力比多"打交道的,也就是说,是同人的欲望打交道的。麦茨还提出了"力比多经济学"的概念。有人认为麦茨这一页可以翻过去了,看来是翻不过去的。无论是运用精神分析还是运用语言学方法来处理电影这种媒介手段,说的都不是电影之外的事情,而是电影本身的事情,都加深了我们对这种媒介或艺术形式的意义和特点的深入理解。

麦茨的电影理论活动大体上可以分为三个时期,即符号学时期、叙事学时期和文化学时期。

电影符号学时期又分为创立阶段、文本分析阶段和深化阶段。

创立阶段。这一阶段的标志是首次发表于法国《通讯》(*Communication*,1964)杂志上的《电影:语言系统还是语言?》一文,该文运用索绪尔的结构主义语言学方法,把电影作为一种特殊形态的影像语言,即具有某种约定性的表意符号来处理。这一阶段的主要工作是:论证电影的语言

[1] 见1999年9月8日《中国妇女报》。该研究表明,相思与血液中胺的含量过少有关。这一发现改正了相思是情感丰富的表现的一般看法。

特性；进行电影的代码分类，提出镜头的八大组合段分类体系。这一阶段也被称为电影第一符号学阶段。

文本分析阶段。麦茨开始意识到，影片内涵的解释仅仅靠孤立的代码是无法解决的。因为，一部影片具有极其复杂的构成，它的意义以由多镜头构成的网络"织体"（即文本）为基础。他在《语言与电影》（1971）一书中提出了"文本分析"这一新的概念，强调了从研究表述结果的符号学过渡到研究表述过程的符号学的必要性，阐述了每一部影片都有一个文本系统的观点，暂时搁置制定一个有效代码体系的努力，转而强调对影片的社会作用和各种意义的全面研究。

深化阶段，即电影第二符号学阶段。20世纪70年代后期，麦茨的研究方向发生了转变，其标志是首次发表在《通讯》杂志（1975年第23期）上的论文《想象的能指：精神分析与电影》。他的主要研究思路是运用拉康的后弗洛伊德主义思想来解释电影现象。尼克·布朗概括说："第二符号学是围绕着电影观者与电影影像之间的心理关系而建立起来的。如果说第一符号学是根据那些次级（心理）过程的范畴提出对符码的分析，那么第二符号学则发展了对主体的初级心理过程的分析。"他还说："这一区分确实表明了符号学从一种结构符号学发展为一种主体符号学的过程。"[1]

电影叙事学时期。麦茨从20世纪80年代开始转向电影叙事学问题，在巴黎大学的博士生班上讲授他的研究成果，他的电影叙事学著作《无人称表述，或影片定位》（1991）是根据他的讲稿整理而成的。书中广泛而详细地探讨了电影叙事学的各种问题，如主观影像和主观声音、中性

[1] 尼克·布朗：《电影理论史评》，第164—165页。

影像和中性声音、影片中的影片、镜像、画外音、客观性体系等涉及表述主体和表述客体的问题，深化了电影叙事学的研究。

电影文化学时期。麦茨退休以后，研究兴趣发生变化，开始研究电影与戏剧、文学、音乐、绘画等各门艺术的关系。

电影第二符号学的经典著作《想象的能指：精神分析与电影》（1975），全书包括四部分，第一部分是电影第二符号学的基本纲领，其他三部分是对电影符号学主要问题的深入研究。

第一部分：想象的能指（1974）

该部分讨论了构成电影符号学基本框架的诸问题。这部分共有五章：

第一章：电影及电影理论中的想象界和"好的对象"。麦茨指出，电影符号学路线的目的是，透过电影象征界，深入想象界，以便对其进行反思。麦茨把电影的存在看成一种包括生产机器、消费机器和促销机器三部机器在内的作为一个整体的电影机构的产物。

第二章：研究者的想象界。本章讨论了四种一般电影能指的精神分析：病情学研究、性格学研究、剧作研究和文本系统研究。

第三章：认同、镜子。本章讨论了特殊电影能指的精神分析问题，讨论了电影的认同机制和镜像特征问题。

第四章：感知的热情。本章讨论了电影的窥淫癖机制。

第五章：否认、恋物癖。本章讨论了电影的恋物癖机制。

第二部分：故事与话语：两种窥淫癖（1973）

该部分讨论了作为话语的主流电影如何伪装成历史故事形式的问题、戏剧窥视与电影窥视的区别问题以及电影的认同机制问题。

第三部分：虚构影片及其观众：一种元心理学研究（1973）

该部分讨论了电影与梦的区别和联系，以及电影作为一种处在梦境

和清醒状态之间的白日梦状态的梦幻性质问题。

第四部分：隐喻与换喻，或想象界的参照物（1975—1976）

该部分讨论了符号学的根本机制（既是梦的、修辞学的，也是电影的机制）和工作原理及其在电影中的表现等问题。

下面我们就来介绍一下该书的一些主要概念。

电影机构

麦茨把电影机构作为一个由三部机器（即生产机器、消费机器和促销机器）组成的整体。电影机构的目的是"使自己不朽"（永远保持正常运转），它要求生产出来的电影必须成为"好的对象"，也就是说，要永远维持或重建电影同观众的"好的对象"的关系，保证电影机构的仿佛具有先见之明的自动生产。一部影片成为"好的对象"不是一个简单的作品事实，它是包括电影观众心理学在内的整个电影机构的共同产物。电影作品与观众心理的关系是一种隐喻和换喻的关系，也就是说，两者具有同一形式，电影作品是观众心理结构的倒影式摹本。观众观看电影的愿望不能简单地理解成仅仅是一种对电影工业产品所形成的反应，这种愿望本身就是电影工业运转机制和链条的不可缺少的环节。第三机器作为一种批准机构和促销机构，也是必不可少的。它的批准使观众切切实实地从电影作品中得到享受性体验。总之，电影理论研究和电影批评也是电影接受的不可缺少的条件。麦茨说，如果本我没有随身携带它的超我，就不能享受幸福。对于电影的批评和研究，使得电影向我们连续发出的、听不见的"爱我吧"的低声细语变得更加清晰嘹亮了，于是，论述电影的作品就成了电影的广告以及电影机构的润滑剂和语言学附加物。在这个意义上，电影是咖啡，而电影理论有点像是咖啡伴侣。当然，这里

的电影理论并不包括麦茨的电影符号学，因为电影符号学是科学的。

电影状态

麦茨通过探讨电影与梦的关系，阐述了电影状态是一种特殊的接受状态，这种状态不是正在银幕上"放映"的那种物理的光波和声波的电影状态，而是在人的视网膜上呈现、听觉器官接受和大脑皮层分析过的那种状态。在麦茨看来，这种状态具有一种像梦一样的性质。他认为，电影状态与梦之间，既有差别又有联系，它们是一种"部分是亲属"和"部分是差异"的关系。把电影当成白日梦，被认为是一种相当简单化的看待电影的方法。但是，麦茨把电影与梦相比，并不是简单的类比。他把电影与梦的关系看成一种"半梦关系"。这种看法有助于我们更深入地理解和把握电影的特性。

在麦茨看来，电影与梦之间的差异有三点：第一，主体的感知态度不同。电影观众知道他在看电影，做梦的人不知道他在做梦。第二，主体的感知形式不同。电影状态是一种知觉状态，睡梦状态是一种睡梦中的幻觉状态；前者具有现实刺激物，后者不具有现实刺激物。第三，主体的感知内容不同。电影状态的逻辑化和有意构造的程度，即二次化（secondarisation）程度比较高，而睡梦状态的二次化程度比较低。这三点差异大体上可以成立，但还是可以进行讨论的。

至于电影与梦之间的"亲属关系"，则在于睡眠程度的问题，看电影的人是"醒着"的，做梦的人是"睡着"的，关键在于"醒"的程度和"睡"的程度。"电影状态"可以说是清醒度弱化了的清醒状态，也可以说是清醒度增强了的睡梦状态。在这个意义上，电影可以称为"醒着的白日梦"。它既适应现实，即前行；又逃避现实，即退行。就时间的

标志而言，梦属于儿童时代和夜晚，电影是更成年期的和属于白天的，但不是中午。更准确地说，电影属于傍晚和黄昏。

由此他得出结论，正如过分满足欲望（极度愉快）的景象会使人从梦中惊醒一样，虚构影片的每一次被不喜欢都是因为，它或者是被满足得太多，或者是被满足得不够，或者是既被满足得太多又被满足得不够。《南京大屠杀》在表现残酷的力度上被满足得不够，而《狮王争霸》中的争斗、《天生杀手》中的暴力又被满足得太多。也就是说，电影要使人喜欢，必须使人的意识和无意识产生幻觉，但是不能超过一定的限度，超过一定的限度，就会产生焦虑。这是一个重要的审美原则。此外，睡梦状态的幻想系数要大大地高于电影状态，因为电影的想象经常要受到叙事的阻挠。

另外，麦茨关于电影有现实刺激物而梦没有现实刺激物的观点是有一些问题的。因为梦也需要有现实刺激物（如日有所思，夜有所梦），而且也有可能进行调控。

曾有报道说，日本作家斋藤荣在朋友的帮助下发明了一套用运动和饮食等手段来控制做梦的方法。英国的一位医生发明了一种能控制梦境的机器，其效果是想做什么样的梦就能做什么样的梦。

由此可见，梦始终保持着对于人的身心状况及外部环境刺激的高度敏感性。那么，当电影的梦幻性质得到深入理解以后，对于电影与促成电影产生的个体状态和现实状况的关系的深入理解，就不困难了。这就是所谓的电影作品的"自我涉指"和"现实涉指"。美国学者索布切克在《回归本土：家庭结构和类型交汇》一文中对美国的恐怖片、科幻片和家庭情节片与美国当代社会父权制家庭危机的复杂关系的分析，提供了一

个精彩的例证。[1]

理解"电影状态"的梦幻性质，有助于我们了解："电影状态"的幻想系数高于我们在现实生活中的知觉状态，"电影状态"的逻辑系数低于我们在现实生活中的知觉状态。

由此我们还能得出一个更为重要的观点，即不同类型电影作品的幻想系数和逻辑系数也是不同的。例如，正剧的幻想系数较低，情节剧的幻想系数则较高；现实主义影片的幻想系数比较低，浪漫主义影片的幻想系数比较高。《圣血》《太阳有耳》《窃贼、厨子和他的情人》《新龙门客栈》等不同于一般影片之处，就在于它们的幻想系数较高。某些"装神弄鬼"的影片，某些"奇迹不断"的影片，都是幻想系数比较高的影片，如恐怖片。《蝴蝶君》中由尊龙扮演的假女人蝴蝶夫人的怀孕怎么能够骗得了男人呢？《赢家》中的残疾人运动员怎么能与汽车赛跑呢？动作片中打斗的人怎么总是那么"经打"呢？《寻枪》的形态也比较特殊，不是一部现实主义作品，幻想系数比较高。以往的理论研究，由于观念的局限，根本无法探讨这方面的创作规律。幻想系数问题可能体现在作品的各个方面，如情节安排、人物塑造等。一般来说，幻想系数较高的影片容易造成把观众当白痴或傻瓜的效果，除非影片另有新意，或者在其他方面确实具有特殊的魅力。

电影创作的动力基础：视听驱动

麦茨认为，包括电影创作在内的一切艺术创作的动力基础都是视听驱动，而视听驱动的实质是性驱动。在一般的观点看来，我们的看与听

[1] 见《世界电影》1993年第6期。

大概可以分为两个部分：一部分是与性有关的，另一部分是与性无关的。比如说电影镜头，有一些是色情场景，有一些是非色情场景；再比如说，电影中的做爱场景是色情场景，是不够高尚的场景，而升旗仪式则是非色情的场景，是高尚的场景。但是在麦茨看来，这种理解是不正确的。古人说："食色，性也。"麦茨的观点可以套用中国古代的表述方式："视听，亦性也。"当然，中国古人所说的性与麦茨所说的性是有很大不同的。

视听驱动是两种性驱动，它们不同于本能的共同之处是依赖于缺失。电影创作的可能性建立在知觉热情，即看的欲望和听的欲望（拉康的四个主要的性驱动之一，即求神驱动）的基础之上。这两种性驱动由于更依赖于缺失，或者，至少是以更明确、更独特的方式依赖于缺失，而同其他驱动区别开来；缺失是想象界的特点。

1. **性驱动和本能的区别：缺失**

缺失特点程度不同地适用于全部性驱动，缺失这一特点把性驱动与纯器官本能或者需求（拉康）区别开来，区别于把性驱动与弗洛伊德的自我保护本能区别开来。性驱动不像"饥"和"渴"，对其"对象"有着如此稳定而有力的联系。饥饿只能由食物来满足，食物对于满足饥饿的要求来说，是完全确定的；本能取决于一个完全真实的不可替代的对象，而驱动到达对象外的一点就能够被满足。这就是升华，换句话说，手淫。[1] 驱动的满足从一开始就可以不要对象，不要把肌体放入危险中。本能的需求既不能被压抑，也不能被升华。饥渴只有食物和水才能解决。

[1] 麦茨是从积极的方面来理解手淫的，而劳伦斯则是从消极的方面来理解手淫的。见其所著《花季托斯卡尼：劳伦斯散文随笔集》，黑马译，中国广播电视出版社1999年版，第224页。

画饼不能充饥，望梅不能止渴。而性驱动对性对象的需要则是更为易变的，更有适应性的。没有对象它也能得到满足。按照拉康的说法，性驱动从根本上说是更反常的。反之，它们总是多少没有被满足，即使在对象已被得到时也是如此；就像我们平时所说的欲壑难填，欲望在其表面熄灭的短暂眩晕之后，非常迅速地再生。作为欲望，它主要是由自身来持续的，它有自己的节律，并且经常是完全独立于所获愉悦的节律。性驱动的本性是，当它得到了它的对象的时候，它仍感到它没有得到。因此，没有谁，没有什么对象能够满足它。最终，它没有对象，无论如何没有真实的对象；通过全都是替代品（因此全都是更和谐和更可互换）的真实对象，它追求一种想象的对象，一个失去的对象，这是它最真实的对象，一个总是被失去，并且总是作为被失去之物来"欲求"的对象。

2. 视听驱动与其他性驱动的区别：距离

视听驱动同其对象的缺席、同想象界的无限追求有着更有力、更特殊的关系。与其他性驱动相反，把视觉驱动和求神驱动合而为一的察觉驱动的突出特点是，它的对象是在远处的（看的距离、听的距离）和缺席的。视觉和听觉是一种距离感，触觉、味觉和嗅觉是一种接触感。弗洛伊德提到，窥淫癖像虐待狂一样，总是保持同对象（即被take的对象，或被看的对象）和驱动源（即生殖器，或眼睛）的分离；窥淫者不看被看者的眼睛。反之，口欲和肛门欲的驱动活动开创了一定程度的不完全融合，以及根源和目标的共同存在（倾向于接触和距离的消除），目的是为了获得根源水平上的愉悦（官能愉悦）。

为社会所接受的主要艺术门类，都是以距离感觉为基础的，而取决于接触感觉的艺术却经常被认为是"次要的"艺术，例如，烹饪艺术和芳香艺术等。视觉和听觉想象在社会历史中比触觉和嗅觉想象发挥了重

要得多的作用。这绝不是偶然的。距离感是艺术的最重要的特性。因此我们可以说，视听驱动是一种高尚的性驱动，一种升华了的性驱动。

窥淫者认真地维持一条在对象和眼睛、对象和他身体之间的鸿沟、一个空洞的空间：他的"看"把对象钉在一个合适的距离，就像电影观众注意避免离银幕"太近"或"太远"。窥淫者在空间方面代表着永远把他和对象分离开的断裂。填充这一距离将会使主体不知所措，导致他消灭对象（对象离他太近，结果使他不能再看到它），由此，通过动员接触的感觉和为视觉安排一个终点来转入其他的驱动活动。性感高潮是在短暂的幻觉状态中被再次发现的对象，它是对象和主体的裂缝的想象性隐瞒，一种"融合"的色情神话。看的驱动，除了在它发展得特别好的时候以外，不如其他合成驱动，直接同性感高潮相联系；它因其刺激性作用而有助于高潮，但只靠对象的形象还不足以产生性感高潮，因为看尚属于"预备"阶段。在这里，我们看不到在其他驱动中才能够更好地建立起来的缺失被满足的幻觉——非想象的幻觉、对对象的完美关系的幻觉。

关于求神驱动，也可以这么说，但要加以必要的修正。然而迄今为止，很少由精神分析加以周密研究。拉康说，语言是"挖空存在使之成为欲望"的东西。也就是说，语言正是由于客体的不在，才具有意义。

3. 电影视觉体制的双重缺失特点

上述特点不是电影的特有属性，而只是以视听为基础的全部表现手段的属性，实际上是全部艺术（绘画、雕塑、建筑、音乐、歌剧、戏剧）的属性。电影的独特之处是额外的重复，一种把欲望射进螺旋追加和特有旋转的缺失。首先，电影"提供"给我们的场景和声音是特别丰富多样的，但是给多少就偷走多少。银幕对我们的理解呈现，但却从我们的

"把握"缺席。电影与戏剧相比，除了对象方面的依据以外，观众方面的察觉驱动的机制在目前是完全一致的，这就是为什么电影非常适合处理那些依赖于直接的、非升华的窥淫癖色情场景的原因之一。其次，戏剧真正"给"了它的所给物，而且总是比电影多些：戏剧所给予的东西是在与观众同样的空间中物理地呈现，而电影却是在从一开始就不可接近的、原初就在别处的、可无限欲求的（绝不可能的）模拟形象中，在另一种虽然缺席但又详细代表缺席物的场景中被给予的，它是对象撤回时派给我们的一个代表。这是一种"双重的撤回"。电影与戏剧相比，所给予观众的，正因为它给得少，所以呈现得特别多。

被看对象的缺席，使电影特有的"视野体系"不那么依靠保持的距离以及"保持"自身（缺失的第一种手段，对所有的窥淫癖都是共同的）。从窥淫的角度来看，电影从根本上不同于戏剧，而且也不同于带有特殊色情目的的更个人的窥淫活动（此外，还有一些中间的类别，如某些餐馆的歌舞表演活动、脱衣舞等）。在这种情况下，窥淫癖还与裸露癖相联系，就是说，需要共谋，需要赞同和有意识地合作，除了受迫害的情况，例如，法西斯党卫军让犯人脱光衣服，这种视野安排的独特性已被过分有力的其他的虐待狂因素歪曲了。虐待狂倾向不强的窥淫癖（一点虐待狂倾向没有的人是不存在的），依赖于一种由现实规范表明多多少少是合理的、有时就像在戏剧或脱衣舞中那样被制度化了的虚构，一种规定对象同意并因而使之成为裸露癖对象的虚构。它甚至根据对象的真实存在而把对象变成"图画"，并因而将其翻入想象界，但持续的出场和作为真实或神话的相关物的主动赞同，还是在视觉空间中，至少是暂时地重新确立了对象关系完满的幻觉，不只是想象的欲望状态的幻觉。

在戏剧中，演员和观众在同一场所且同时在场，因此，就像真实的

不正经的一对当事人那样互相呈现。但在电影中，演员在观众不在（＝拍摄）时在场，观众在演员不在（＝放映）时在场。这是一种窥淫癖者和裸露癖者的接近已不再一致的失败的相会。他们已经互相失去了对方。电影窥淫癖必须在对象方面没有非常清楚的赞同标志的情况下进行。戏剧演员能够看到他们的窥淫癖者。在变黑了的电影院大厅里，窥淫者由于被剥夺了他那被动的一面而被单独（或同其他窥淫者一起）留下。然而他还是一个窥淫癖者，因为，除了表明本身没有被当场看到的某物以外，还存在着被称为电影的被看的东西。这就是传统电影中关于演员绝不应当看观众（＝摄影机）的那一成规的特殊起源。

由于一致性修复被剥夺，真实的或想象的与他者的同感被剥夺，电影窥淫癖，"未被允许的"窥视癖，从一开始就比戏剧窥淫癖更有力地按照直接源自原始场景的路线确立起来。这个机构的某种精确特点有助于这种密切关系：围绕着旁观者的黑暗和有着不可避免的钥匙孔效果的银幕缺口。而且，这种密切关系还是更为丰富的。

首先，观众在电影院中处于与世隔绝的状态。放映者就像在戏剧中一样，并不构成一种真实的观众，观众虽然露面，但更类似于分散的小说读者群那种个人的聚集。

其次，电影景观、被看对象，并不在那里，所以，与戏剧景观相比，总是从根本上更忽视其观众。

最后，空间的分割是电影演出而不是戏剧演出的特征。电影的空间，因为被银幕所代替，而不再同观众交流。

现在我们看到，电影是在那个非常接近同时又是绝对无法达到的、孩子在其中看到双亲的色情表演的"别处"为其观众展露的。双亲对他们的孩子（一个纯旁观者）浑然不觉，并把他单独抛在一边。在这个意

义上，电影能指不仅是"精神分析"的，而且在类型上还是更准确的恋母情结的。

4. 电影视觉体制的历史根源特点

电影与戏剧作为两种在表现方式上截然不同的艺术，有着不同的历史性诞生的社会的和意识形态的氛围。

电影是在一种主要是对抗性的和分散的社会中（即资本主义时代中期）诞生的，这是一种以个人主义和有局限性的家庭（＝父亲—母亲—孩子）为基础的社会，一种自我中心至上、特别关心门面、自身不透明的资产阶级社会。

戏剧是一种真正的古代艺术，一种在更有权威的仪式社会中，在更一体化的人类团体中（其代价是拒绝进入所有社会类型的非人的外部，即奴隶社会），在某种意义上更接近于其欲望的某些文化（＝异教文化）中，看到明星的艺术。戏剧仍然保留着这种深思熟虑的市民热衷于共享可笑的圣餐仪式的某些东西。也正是由于这个原因，戏剧窥淫癖很少间断其同裸露癖的相互关系，它更倾向于一种调和的和共同调整的视觉变态（合成驱动）实践。电影窥淫癖较少是公认的，而较多是害羞的。

但这不仅仅是一个综合决定的问题（由能指或由历史），还有作家、制作者和演员的个人努力的问题，即电影和戏剧的政治性质的问题。戏剧因其"较低程度的想象"，以及允许同观众直接接触，相比电影，明显具有很大的优势。电影要想成为一种介入的电影，必须在其自我界定中将这一点加以考虑，正如我们所知道的那样，这绝不是一件很容易的事。

此外，困难之处还在于，电影窥淫癖，在我刚才指出的意义上，是"未被授权的"，但同时又由于其惯习化这一纯粹事实而被授权。电影仍然保留着某些被禁止的东西，尤其是对原始场景的"看"。它们总是令人

震惊,从来不能让人从容不迫地注视,而且,大城市的连续影院及其在黑暗的演出中偷偷摸摸、进进出出的那些不知名的观众,也相当好地表明了这种违法因素。而且,在一种只是通过了象征界的、想象界的"再发生"的反向运动中,电影以被禁止的活动的合法化和普遍化为基础。因此,它是在某些特殊的、既是官方的又是私下的活动体系中分享的小画面。对于绝大多数观众来说,电影(更准确地说,在这一点上像梦)代表一种被整个社会生活遗忘的"围栏"或"保留地",尽管它为社会所承认和规定。看电影是一种在两个方面均有合法地位的活动:一是作为日常生活中可以接受的消遣;二是作为社会生活的一个"洞穴"(一个向着与人们在其余时间所做的相比更多刺激、更少被批准的某些东西敞开的窥孔)。

5. 电影视觉体制的虚构特点

电影和戏剧同虚构的关系是不同的。电影能指更适于虚构,因为它本身就是虚构的和"不在的"。使场景非虚构化的尝试,主要是通过布莱希特的努力在戏剧中而不是在电影中更深入一步,这并不是偶然的。

在电影中就像在戏剧中一样,被再现者根据定义就是想象的,就是标志虚构自身特点的东西,并独立地具有负责它的能指。但再现在戏剧中是完全真实的,而在电影中才是想象的,因为它的内容已经是一种反映了。这样,戏剧虚构更多的是作为一种以积极唤起某些不真实的东西为目的的一系列真实的行为片段而被经验到,是一种"剂量"不同的材料、节省措施不同的材料。反之,电影的虚构则恰恰是作为那个不真实本身的类似真实的出场。

戏剧虚构更倾向于依赖演员(再现者),而电影虚构却更倾向于依赖人物(被再现者)。这是一个经典的电影理论问题。即使在电影观众确

实是在同演员而不是同角色认同的情况下，他也是在同作为"明星"，即仍然是作为一个人物，一个他自己虚构的传说中的人物认同：同他的角色中最好的角色认同。

理由很简单，在戏剧演出中，同一个角色在一次又一次的演出中可以由各种各样的演员来扮演，演员因此而从人物中分离出来了。反之，在电影中，一部影片却从未有一系列演出（一系列的"分派角色"），因此，角色和他的独一无二的表演者的相互联系是确定的。因为戏剧角色的扮演者的再现是真实的，并且调动了每晚真正出场（因而不必总是同一个人）的人。而电影的再现所包含的是演员的反应而不是演员自己，而且，这种反应还被"记录"了下来，因而无法改变。

6. 电影视觉的无意识根源特点

电影的无意识根源全都可以追溯到惯习化能指的特殊性上。这些根源有三个，即镜像认同根源、窥淫癖和裸露癖根源、恋物癖根源。

自从弗洛伊德首次提出这个问题以来，精神分析一直把恋物和恋物癖同阉割及其引起的恐惧密切联系在一起。阉割，首先是母亲的阉割，由它引起的主要形象对两性儿童是共同的。看到母亲身体的儿童，在知觉方式上、在"感觉证据"上被强制承认，存在着被割掉阴茎的人。在相当长的时间内——有时甚至是永远——他都不能用两性（＝阴茎/阴道）之间解剖学差异的用语来解释这种不可避免的观察。他相信，所有的人一开始都是有阴茎（penis）的，并因此把他所看到的理解为一种切除的结果，这加重了他将遭受同样命运的恐惧。对达到一定年龄的小女孩而言，则是已经遭到这种命运的恐惧。反之，这种恐惧又被投射到母亲的身体形象上，并引起某种关于缺失的解释。并从那时起，就抱有两个矛盾的看法：所有的人都有阴茎（原初的想法），而有些人没有阴茎

（感觉的证据）。换言之，他将可能有限地在新的信念之下保留其从前的信念，但他在从另一个水平上否认它的同时坚持其感性观察（=拒绝相信的观念、否认）。这样就确立了男人此后在绝大多数领域内具有的信念和情感的全部分离模型，这个模型使他处在一种相信和不相信的信念之间。

一个被看到或瞥到的东西所惊吓的孩子，为了他今后的生活，将会在不同情况下程度不同地尽力抑制他对随后将成为恋物的"看"。一件衣服将遮盖可怕的发现，否则，就在这个发现之前（衬衣、长筒袜、长筒靴等）。对这个"就在之前"的固结，形成了一种抵触的形式，从被察觉物撤退的形式，尽管，正是它的存在是被发现物已被发现这一事实的辩证的证据。为了实现潜能并达到高潮，恋物癖的道具将成为一个前提条件，有时是必不可少的前提条件（真正的恋物癖），在另一个发展方向上，它将只是一个令人满意的条件。对欲望的防御，自身已经成为色情的，正如，对焦虑的防御自身足以引起焦虑；这是由于一个类似的原因：在一种情感的"对面"出现，也就是在其"里面"出现的东西，是不容易同这种感情分开的，尽管它就是这种感情的目的。恋物癖一般被认为是等同于美德的"倒错"，因为它使自身介入其他事物的"表单"当中，而且最重要的是因为，其他事物像它一样是以避免阉割为基础的。恋物永远代表阴茎，它永远是阴茎的代用品，不管是在隐喻的意义（=它掩饰了它的不在）上，还是在换喻的意义（它与它的空位置接近）上。总之，恋物意指不在的阴茎，它是它的反面的能指；由于补充它，它把"完全"放入缺失的位置，但在这样做的时候，它也肯定了那个缺失。它在自身范围之内恢复了否认和多重信念的结构。

7. 观众的信念结构

任何观众都会告诉你，他"不相信"虚构的故事，好像真有谁曾经被欺骗过，真的"相信"过那样一回事似的。换言之，既然承认了观众是不轻信的，那么，"究竟谁是轻信的"呢？这个轻信者就是我们自身的另外一部分，他被安放在不轻信的那个部分的"下面"，或者只是在他心中，是他在继续相信，在否认他所了解的（因为这个他，他才相信所有的人都是有阴茎的）。而且，通过一种对称的和同时发生的运动，不轻信的人否认轻信的人；没有人会承认他为"情节"所欺骗。这正是为什么轻信状态经常被投射到外部世界之中并构成一种分离的个人、一种完全被虚构的世界所欺骗的个人的原因。例如，人类学家在某些人群中观察到的信念转换，这些人总是宣称"很久以前我们曾经相信过假面剧"（这些假面剧像圣诞老人一样是用来欺骗孩子的，青少年在他们的成人仪式上才发现，这些假面实际上是成年人所装扮的）；换言之，这些社会永远"相信"假面剧，但总是把这种相信推到"很久以前"——他们仍然相信它们，但永远是不定的过去时态的（像所有的人一样）。这个"很久以前"就是儿童时代，那时人们真的被欺骗了。在成年人中，"很久以前"的相信滋润了今天的不相信，而且是通过否认的方式来滋润的（也可以说是通过"委托"、通过把轻信归于儿童和过去时代的方式）。

否认已被铭刻到电影当中。例如，由影片中的一个人物完整地"梦"到的影片，还有，伴随着断断续续的评述的声音的全部片段，它们有时是由影片中的一个人物，有时是由一个匿名的"叙述者"来述说的（就像影片《红高粱》中的那个"我"的叙述声音）。这个声音，代表不相信的防御物（《红高粱》中的防御更为有效，因为"我"的叙述已经是间接的了）。在演出和我们之间所造成的距离感安慰了我们，使我们感到，我

们并没有被演出所欺骗，从而使我们可以在这种防御物的后面被它欺骗得更久。还有，对那些其内部包含着影片的影片而言，里面的影片是幻觉，所以，外层的影片就不是，或者，不太是。

作为技术的电影

恋物在电影中，从根本上构成了电影的装置（＝电影的"技术"），或构成了像装置和技术一样完整的电影。在电影中，某些摄影师、导演、批评家、观众都表现出一种真正的"技术恋物癖"。恋物作为一种严格的限定，像电影装置一样是一种道具，是一种在否认缺失的同时不情愿地肯定它的道具。它还是一种好像被安在对象身体上的道具，一种因为它否认了阴茎的不在而作为阴茎，并因此成为使整个对象变得可爱和值得追求的部分对象的道具。恋物对于已经专门化了的实践活动来说还是出发点。众所周知，满足欲望的手段都是越"技术"越不正当。

这样，与被欲望的身体相对的恋物，处于一种与作为整体的电影相对的电影技术装置相同的位置。作为一种恋物，电影成为一种技术、技巧，成为一种"辉煌成就"，电影恋物癖者就是陶醉于这架机器所具有的"影剧"效果的人。为了确立他对电影享受的全部潜能，他必须时刻并同时想到电影所具有的出场能力，以及这种力量建筑其上的不在场的力量。他必须经常把效果同所使用的手段加以比较（因而注意技术），因为他的乐趣就暂时居于这两者之间的裂缝中。这种态度最清楚不过地体现在"鉴赏家"、电影爱好者中；它作为电影愉悦的部分成分，还发生于这样一些人中，他们看电影，部分是为了被影片的虚构冲昏头脑，而且还为了评价使他们冲昏头脑的机器本身——在他们被冲昏头脑时，他们会说，这是一部"好"片子，"拍得好"。

很清楚，恋物癖在电影中像在别处一样，是与"好的对象"密切联系在一起的。恋物的功能就是为了修复后者，它因其品质而受到可怕的缺失的发现的威胁。多亏恋物掩盖了伤口并自身成为性感的，作为整体的对象才能再次没有极度害怕地成为值得欲求的。整个电影机构好像以一种简单的方式被一件薄的无所不在的外衣，一件使它能够被消费的富有刺激性的道具掩盖着：它的全部设备和诡计就是——通过对照而在其中突出"需要"缺失，并在保证缺失被忘掉的范围之内才批准缺失，但最终还需要（它的第三次转换）缺失不被忘掉。它担心的是，它使缺失被忘掉这一事实又以同样的手法被忘掉。

恋物是物质形态的电影。恋物永远是物质的：在人们能够通过象征界的力量来弥补它的范围以内，人们就不再是一个恋物癖者。在这一点上，最重要的是要记住，在所有艺术中，电影是一门具有最广泛、最复杂设备的艺术。它与电视一起是唯一一门同时也是一种工业的艺术，或者至少可以说它从一开始就是一种工业。其他艺术是经常成为一种工业。

恋物的造型表现：取景

正如构成电影基础的其他心理结构一样，恋物癖不仅介入能指的构造，而且介入它的某些更独特的造型。这里包括取景问题，也包括某些摄影机的运动问题。

具有直接色情题材的电影故意在画框和渐进的边缘上，如果必要的话，在摄影机的运动中所允许的不完全展示上发挥作用。这与电影审查有关。不管这种形式是静态的（取画框）还是动态的（摄影机的运动），其原则是相同的；关键是尽可能准确地造成一种阻止看、给被看者一个终点，以及造成进入黑暗、通向幽冥、通向猜测的仰观俯察摄影的无限

多样性，在欲望的刺激及其不完全满足上同时进行冒险。取景及其置换本身就是"悬念"的形式，并被广泛地运用于悬念影片之中。电影行业对此厚爱有加。这是一种接着提供一个新的向前动力的颠倒的动人的脱衣舞式的闪回。这些蒙上／揭去面纱的过程表明，揭示空间的手段与一种永久的脱衣服，一种被一般化的更少直接而更多完美的脱衣舞相仿。因为它使得给空间再次着装、从对对象的看挪开，以及不但收回而且保留成为可能。正如恋物开始时的孩子，他已经看到，但他的看却迅速退却。这还可以同某些电影画框处理的"标点法"相比较，尤其是以抑制和期待为有力标志的缓慢过程中的淡出淡入等标点法。

电影剧本的精神分析

电影剧本和电影剧作，在英文中是区分不出来的。Film scripts 或 Screen play 说的都是电影剧本。在中文中，虽然有剧本和剧作两种称谓，但在理解上，即使是在专业人员中间，也不一定有较明确的区分。实际上电影剧本始终处于一种模糊不清的状态。一般都把电影剧本或电影剧作理解为电影的拍摄蓝本，即电影的前成品阶段。这是从比较狭隘的意义上来理解 scripts 的，因为事实上还存在着一种更接近于电影成品的剧本形态，即电影完成台本。麦茨对于 scripts 采取一种更为广义的理解。他所理解的 scripts，已经不再适合译成中文的电影剧本了。我觉得，译成电影剧作比较合适，意指被完成的电影作品，也许我们可以说它是电影的后成品阶段。这就需要我们进行某种特殊的限定。在这方面，我的做法是，把只作为拍摄蓝本的书页文字形式的 scripts 译成剧本，而把已经完成的电影作品称为电影剧作。在这个意义上，影片制作过程中的各环节——编、导、表、摄、录、美，乃至观众都参与其中，因而是电影

艺术的总体。

采取这种理解的原因主要有两点：一是书写形式的电影剧本完成后，对电影作品的构思并未完成，导、表、摄、录、美绝不只是一个实现者。《关于爱情的短片》的结尾就是吸收了扮演玛格达的演员的意见而确定的。二是电影成品完成后，对它的感受和理解还没有开始。应该说，电影作品完成（或实现）之时，"电影剧作"才真正存在。刚刚拍完张艺谋的影片《有话好好说》时，记者请李保田谈他对这部影片的看法，对此，李保田显得很谨慎。他说："我还没有看到完整的影片，还没有看到全片，没有一个整体的感觉。"他表示，他只能从他看到的部分样片来分析，只能说在他的印象中是个"很有意思的东西"，"有点喜剧的外表，有一定的思想深度，而且会有观赏性"，他强调说："但这个故事很难概括。你要想知道这个故事，必须从头到尾将电影看完，才能得出自己的结论。"在汉语中，剧作包含着作为一个过程的意思。就是说，剧作还要延伸到文字剧本之外，成为电影作品的新的构成阶段和元素。电影剧本只是电影制作过程中的一个阶段和一种参与元素，电影剧作才真正成为电影作品。毫无疑问，电影编剧作为剧作蓝本的提供者是电影剧作的主要贡献者。但导演绝不只是一个严格地按图索骥的建筑师。更准确地说，他不仅参与电影剧作，而且还是电影剧作的主要定稿人。由于电影作品的主题是在电影剧作的情节、情境、人物、景色、细节等基础之上形成的，所以，电影剧作仍然是一个基础。但同时，剧本又表现出一种相当模棱两可的状态：当我们通过各种电影的和非电影的代码来感受和理解时，它是所指；由于每个人的理解都有其独特性，这就使得每一种理解都带有一定的偶然性，因此，对电影剧作进行精神分析读解的首要目标就是使电影作品的某些不太明显的意义显示出来。这样一来，剧作就成

为许多不断漂移的意义的承担者或载体,也就是说,剧本又由所指转化为能指。

在《有话好好说》中,演员的表演(包括形象和声音两个方面)都是极有特点的,而且显然超出了电影剧本的范围以外。此外,由于摄影机一直处于晃动之中以及大量使用广角镜头,造成了这部影片镜头的极为特殊的空间感。这些都属于导演的工作范围,而且属于电影的内容及形式范围。由此可见,在任何形式的电影剧本和未来的影片之间,导演、表演、摄影、录音、美术等方面的创作空间都是极为广阔的,而且情况也是极为复杂的。这里我们还没有涉及导演参与电影剧本创作的情况。这种参与表现为导演与编剧的合作,而合作的深度和广度则取决于导演对编剧的依赖和信任程度。据编剧芦苇说,他与陈凯歌讨论《霸王别姬》的录音带就有100多盘之多。《有话好好说》这部影片的创作方式也很特别,导演首先邀请作者述平商谈创作方案,同时发动其他主创人员阅读作家的所有小说,从中选出最有意思的部分供选用,详细商讨之后才进入剧本写作过程。据说,剧本手稿累计达八九十万字之多。其间有一个既艰苦又愉快的磨合过程。

电影文本系统研究

麦茨提出的四种电影能指的精神分析研究方式之一。麦茨指出:"这种研究把对文本的系统和解释作为目标,好像它们事先存在似的,它从作为全体(能指和所指)的影片题材出发,而不是单独从明显的所指(剧作)出发。此刻,正是作为整体的影片才构成了能指。"这就是文本系统。一部影片可以是一个文本系统,一批影片也可以是一个文本系统。例如,滕文骥的一部影片可以成为一个文本系统,张艺谋的一批影片也

可以成为一个文本系统。麦茨对文本和文本系统做了细致的区分："文本是一个被表明了的系列，而文本系统却从未被给予过，并且也不可能在符号学家的创造性工作之前存在。"因此，文本可以理解为一个被证实的过程，而文本系统则可以理解为一种被建造的可能性，是一种代码的联合、改进、移置等相互关系，即综合分析活动的结果，也是一种电影写作活动的结果。麦茨从意义是从系统中产生的角度出发，提出了"文本系统"的概念，他认为，一部电影作品可能具有无限定数量的文本系统。在他看来，文本系统不过是作品的一种更精巧的结构的永久可能性。[1]其原因主要在于，作品本身并不是孤立存在的。文本间性概念揭示了一部作品产生无限定数量的文本系统的主要基础。对电影剧作的精神分析也是一种文本系统的研究，但这是一种从狭隘视角观察的研究，因为剧作只是表面材料的组成部分而不是它的全部，是导致解释的一个因素而不是唯一的因素。人为地把它们从其他因素中孤立起来的做法要冒从整体上歪曲文本系统的风险，因为后者形成一个整体，并完全有可能从原则上使对剧作的分析无效。例如，张艺谋的影片既存在个人涉指，又存在现实涉指。就是说，电影文本系统的存在是对电影作品进行各种理解和解释活动的结果。

关于全书的翻译工作，情况如下：全书共25章，主要由我从英译本翻译，其中，第十八、十九章由中国人民大学哲学系张法教授译，第十三、二十一、二十四章由张法的硕士研究生刘晓琼译，王志敏校对；注释由王志敏的硕士研究生王曼舞译，王志敏的博士研究生赵斌做了注

[1] 麦茨：《想象的能指：精神分析与电影》，王志敏译，中国广播电视出版社2006年版，第27页。

释校对及索引翻译。其中第二、三章又请崔君衍先生依据法文版进行了校对。王志敏的硕士研究生龚艳做了第二章的校对录入工作。第二次印刷之前籍之伟教授和王志敏教授的硕士研究生赵楠又对全书做了许多技术性修订工作。在此，我对翻译的参与者表示由衷的感谢。

王志敏
2005年10月23日

中文版（再版）序言

宏大理论、结构主义语言学及其命运

　　距离《想象的能指：精神分析与电影》中文版初译，已过去整整十年。在这十年间，以精神分析、语言学和意识形态理论为主导的电影宏大理论呈现出继续式微的趋势，唱衰宏大理论的声音在国内电影研究界不绝于耳。但讽刺的是，宏大理论之后出现的各种新鲜话语，除了法国哲学家德勒兹在柏格森现象学维度上所进行的创造性探索之外，几乎没有给出其他更多的新内容。深度理论在今天遭遇的是一种集体性的被碾压的态势。

　　取而代之的，首先是各种热闹非凡的评论性理论话语。这种话语似乎是中国电影学术界独有的。严格来说，它只是一种升级版的影评，虽然它不断给读者提供普及性的电影知识，以隐秘而巧智的方式把电影分

为"值得歌颂的"和"需要批判的",但实际上,它所进行的无非是对表面化的电影现象的重新表述,其拉拉杂杂的话语,不断给需要艺术普及的电影观众(读者)提供阅读快感或政治认同。

在当下的电影研究中,宏大理论真正的对手来自另一支严肃的深度理论脉络——现象学谱系。现象学在20世纪30年代开始主导法国哲学和文化思潮,萨特、梅洛-庞蒂和马塞尔的存在主义—现象学尝试与黑格尔、胡塞尔、海德格尔及丹麦哲学家克尔凯郭尔的思想融合和嫁接,基本的哲学主张为哲学应该对人类的存在问题做出回答,主要的哲学方法是从意识和主体体验出发考察心理现象、语言、文学艺术和社会现实。现象学始终关注语言和存在的问题,它们与结构主义语言学共同促成了20世纪哲学的语言转向。从胡塞尔、海德格尔以降的现象学—语言思想被冠以"语言哲学"的称谓。在电影研究领域中,巴赞的电影现象学是这一理论谱系中不可忽视的重要成果,从不太严谨的意义上说,德勒兹的电影哲学理论可以看作这一思想谱系在电影领域中迄今为止的最高成就。

而电影的宏大理论则倚身于结构主义语言学思想,这一思想与上述思想谱系遵从完全不同甚至相左的理论信念和研究方法。结构主义语言学强调的是一系列二元对立观念,如语言与言语、能指与所指、历时与共时等,强调结构对主体和意义的决定性作用,这一思想在众多领域中产生了普遍的影响,如列维-斯特劳斯的结构主义人类学、罗兰·巴特的符号学、德里达的文学—哲学、路易·阿尔都塞的意识形态理论、雅克·拉康的精神分析理论,以及女性主义如茱莉亚·克里斯蒂娃的语言分析理论等。这些源于索绪尔语言学的理论都力图把理论从人类中心主义的议程中剥离出来,着力考察社会象征系统,诠释语言结构的力量与

功能。麦茨的第一符号学和以《想象的能指：精神分析与电影》为标志的第二符号学，代表了这一谱系在电影研究中迄今为止的最高成就。

结构主义语言学在语言系统的研究上取得了之前任何哲学都无法企及的成就，但也正是"把存在语言化"的"语言主义倾向"遭人误解和诟病。无可争辩的是，这一倾向在诠释语言领域（特别是语言的政治学领域，如当代资本主义世界的意识形态控制和文化生产领域）时表现出了叹为观止的阐释力。但现实问题也接踵而来：在资本主义的语言世界（象征秩序）和主体的秘密被揭开之后，怎样恢复主体与存在应有的联系？如果真如结构主义所言，不存在所谓先验的主体（即主体是语言的产物），那么，在语言先于主体的框架下，主体必须借助语言来回应存在，与主体所关联的"存在"实际上已经沦落为"由语言所生成的存在"，那么怎样克服"语言"挤压"哲学"的危险，怎样恢复哲学必须承担的历史使命？[1]

实际上，早在拉康和福柯那里，这一问题就已经得到了回答。在拉康看来，主体就是虚空，主体是语言无意识的产品；在福柯看来，真正的人文主义就是要揭穿哲学史（特别是笛卡儿以来）对"作为主体的、大写的人"的不切实际的虚妄想象。因此，对他们来说，20世纪之前的西方哲学包含着一套对"存在"的理想主义情怀。粗俗地说，主体和语言所关联的"存在"，与其说是本体论意义上的，不如说是构成性的。但问题是，人是有欲望的、灵性的动物，求知、求真，将存在纳入可被自身掌握的视野，似乎天然地成为理论认知的驱动力，因此，结构主义语

[1] 该部分涉及的观点，另见王志敏、赵斌主编：《电影学》第三章"电影单元"，北京大学出版社2014年版。

言学的相关理论在完成其对语言秩序和无意识问题的阐释后，在政治理想层面，多多少少给人以绝望的感受。

正因为如此，包括电影文化研究和中层理论在内的各色"电影后理论"乘虚而入，获得了理论的关注度。严格地说，漏洞百出的电影后理论在认识论的深度上根本不足以构成对宏大理论的实际威胁，它充其量是个蹩脚的敌人，而非真正意义上的对手。但在学术领域，它的热闹，让一部分理论追风者产生了"宏大理论已然翻页"的错觉。

后理论研究，其本质就是"充斥着后现代主义基质的电影研究"，这一研究充满了本体论和认识论的误区。从整体上说，后现代主义更像是历史叙事中"虚假情节"的延宕，其间隐藏的，无非是老套的"反本质主义"和"反普遍主义"的谎言。在"价值判断的领域"，反对普遍的、中心主义的概括，这种怀疑主义的立场，其自身恰恰是他们声称所要抛弃的理性主义的内在部分。

后现代主义的电影研究，特别是五花八门的电影文化研究，无一不热衷于对经验特殊性的理论表达。例如，它们总是强调某种"地方性"的话语，或者像所谓大卫·波德维尔的中层理论一样，强调对局部现象的经验重述，但却对电影特殊的本体论问题充满了恐惧。实际上，强调本质主义，并不像后现代主义所认为的必然抱有如下观点：一件事物的所有属性都是它的基本属性，同一类属的事物必须显示完全相同的本质特征，只有某些次要的变化，才使他们成为不同的客体。回忆一下后理论对于结构主义电影理论的质疑：电影精神分析语言学强调的是某种可以和银幕相对立的普遍的结构性主体，而对后理论来说，因为不存在两个"主体经验"完全相同的具体观众，因此，不存在统一的"观众主体（性）"。这毫无疑问是一种诡辩的把戏。宏大理论强调本质主义，不意味

着只坚守单一的"中心属性"。本质主义不是庸俗的"概括主义",关于"本质具体是什么"的问题,允许开放的讨论和争辩。这一点在《想象的能指:精神分析与电影》中讨论语言和修辞的非对称性话题时,有着非常明确的体现。又如,观众的主体性问题,精神分析关注到底是什么构成了观众的主体性,而对于后殖民主义理论而言,到底殖民体系的表意机制涵盖哪些内容,这些都是可以争论的话题;但对于性别文化理论而言,当它从关于意识形态机制(表意理论)的理论演变为一种女性意味十足的文化研究时,我们不禁要问,男权主义错误的根源究竟是什么?是因为女性根本没有决定性的主体性,即女性主体性根本就是一个空洞的内能,还是因为女性作为"人"理应反抗压抑?这恰恰是问题的焦点。赞同后者,定会被攻击为"落入父权式的宏大理论圈套",大卫·詹姆斯的《这个文本里有阶级吗?》吐槽的正是这种委屈,而赞同前者的后理论者们,则陷入了根本无所谓政治正确与否的失语状态。

 本质主义,也并不能想当然地被用来当作划分政治和道德立场的标准,它与精英主义还是大众立场、公民意识还是民族主义无关。齐泽克和沃伦斯坦针对欧洲穆斯林问题(如法国《查理周刊》事件)的论述[1]清晰地说明,两人站在完全对立的政治立场上,却对欧洲衰落的历史趋势有着本质主义的相同论断。同样,对于总是强调"地方性文化立场"的各类电影文化研究而言,反对本质主义似乎成了反对"西方中心主义"的代名词,这一代名词又似乎印证了民族国家知识分子"政治立场"的正确性。实际上,文化恰恰从属于人的本性,在地方性的民族文化模式中,民族性

[1] 前者参见齐泽克:《极恶者真是激情高涨吗?》(https://ptext.nju.edu.cn/be/59/c12207a245337/page.htm);后者参见 Wallerstein: *The end of the world as we know it*, University of Minnesota Press, 2014。

总是具体的，因为所有民族对其主体性的表达（言语）都是具体和特殊的。文化主义由此荒唐地认为，因为所有"言语"都是具体和特殊的，所以"语言"根本不能当作普遍的表意系统来使用。那么，我们无法理解，地方性文化中那些"特殊的东西"到底是什么？如果所有言语都是具体而特别的，这就意味着根本不存在"语言"，不存在普遍的表意行为；那么，我们如何才能看清和辨别"地方性文化"这种特殊性的存在呢？显然，在后殖民主义或地方性的电影中，首先是"普遍的语言表意系统"决定了其本质，我们才能谈论差异。后理论的文化主义在这一点上无非是一种粗糙的唯名论。正因对一般真实性范畴的抛弃，在时髦的美式后理论中（如大卫·波德维尔关于正反打镜头的后理论阐释），实证主义和经验主义这两种差别巨大的传统才关公战秦琼般地搅在了一起[1]。

　　后理论常常具有一副看似"温和""宽容"甚至"怎么都行"的佛系面孔，在历史领域，它似乎提供了一种更加开放、多元和自由的叙事方式。正是这种更加符合人性自由的伦理特征和政治属性，让它变得更易被接受。历史的确可以选择一种特别的元叙事，比如，在阿尔都塞那里，意识形态国家机器制造了特定的历史主体；在博德里那里，电影银幕制造了观众的主体；特别是在麦茨那里，电影语言、普通语言以及横亘在两者背后的古老的"语言无意识"塑造着欲望的主体，这种"结构主义的老套故事"的确单一和乏味，研究者有权力转向更加微观和趣味性的故事。但后理论者的误区在于，他们认为，历史并非按照这种元叙事的方式展开，肯定存在许多微叙事；历史是复数的，甚至是难以认知或表述的；

[1] 大卫·波德维尔、诺埃尔·卡罗尔主编：《后理论：重建电影研究》，麦永雄、柏敬泽等译，中国社会科学出版社2000年版，第125页。

因此，他们声称要假定一种非二元论。实际上，现代主义（包括结构主义）所坚持的这种决定性、普遍性和连续式的叙事，不是按照文学叙事的"趣味主义"和"欲望主义"原则讲述的。唯一的叙事原则是真实原则，即坚持话语表述与历史真实之间的映射关系。实际上，从弗洛伊德到列维－斯特劳斯，再到米歇尔·福柯，他们用不同的方式证明着历史进程得以持续的两种基本活动的支配性，其中一个是物质的再生产，另一个是欲望的再生产。这种宏大的元叙事并不能涵盖万事万物，也不擅长阐释社会文化的微观细节，更不意味着某种连续不间断的线索贯穿始终，但物质与欲望的再生产却是保持和延续"人类社会及其意义"之历史的基本框架，它们好比电影中的平行蒙太奇，缺一不可。在两者交叉前行的进程中，在两者间或停滞的段落里，文化要素的重要性才有机会浮现。文化对于种族的生存来说并不是本质性的，缺少关于物质与欲望再生产的故事线索，历史及历史表述便戛然而止，缺少两者交互呈现过程的历史叙述，"文化"一词便无从谈起。因此，对于那些重新研究民族国家电影历史的人来说，任何企图跨越物质生产和欲望生产框架，进而讲述某些骇人听闻或鲜味十足的"新故事"的尝试，都需要小心谨慎。[1]

正是在这种意义上说，电影的宏大理论，特别是以《想象的能指：精神分析与电影》为代表的精神分析语言学，主张从根本的意义呈现机制上认识电影，主张为描述和深度阐释电影现象建立一种关于"语言与意义"之基本原理的模型。宏大理论在20世纪60年代以后所批判的对象——语言，特别是语言的政治学维度，今天仍然是需要严厉批判

[1] 该部分涉及的观点，另见拙作《作为叙事的当代电影理论》（上、下），《贵州大学学报（艺术版）》，2015年第1、2期。

的——从全球资本到父权体制，它们仍然是社会苦难与压迫的首要元凶，历史远没有迎来一个全新的情节点。马克思、列维或福柯，他们从来不关心性别或具体的文化；在为具体历史实践提供"基本机制和原理的解释"这个意义上，关于资本主义、历史神话或权力关系的表述，便是一种实在的"全球化元叙事"。吊诡的是，在电影研究和批评领域，已经开始把这种社会苦难和体制压抑变成不愿讨论的东西，良莠不齐的影评家们更是厌倦了被压迫者的呐喊姿态，开始沉浸在对电影商品无差异特性的"指认的快感"中，沉浸在为电影资本运作提供专业知识或道德支持的奇怪身份中——在话语领域，这显然是一种典型的斯德哥尔摩症候群，其力量的强大之处在于，它为我们提供了许多万花筒般的微叙事，而实际上，关于资本权力的真相从未消失，反倒在这些微叙事表面毫不留情地留下冰冷的痕迹。特别是在那些开始分享全球化红利的民族国家中，当所有理论和批评对全球化表意体制一致沉默时，实际上意味着我们对于这种基本的表意体制批判的智慧已经极度匮乏。对于理论者而言，在今天很难重现拉康、阿尔都塞时代的普遍概念带来的全球性振奋。因此，重启这些理论命题的叙述进程，意味着需要使命题陌生化，借以恢复我们对司空见惯之现象的天然惊奇。全球化的电影资本越是跨越性地重构政治与文化的版图，其实际效果就越发隐蔽，正是在这个意义上说，电影的宏大理论——作为人文科学宏大叙事的共生领域——具备了超验的特征，我们借此才有可能击中那些经验、现象和直觉难以直接触碰到的东西。

　　后理论并不仅仅是某些逻辑的、观点的错误，它其实是一种西方特定历史时代意识形态的镜像式反射。结构主义语言学全面繁荣的时代，恰是全球资本主义备受挫折的时代；而"文化相对主义"势头强劲的时

代,恰是全球化最强硬的时代。这个强硬的时代,在其物质生产和政治生产领域已经开始出现全面的疲软和衰退,借用麦茨的比喻:后现代主义正是与这个时段相匹配的"黄昏的逻辑",对作为人文科学的理论叙事而言,这是一个最坏的时代,可能也是一个最好的时代。

在2006年《想象的能指:精神分析与电影》初版时,如果我们提及"最好的时代",恐怕只能是一种理想主义的聊以自慰。但十几年过去了,情况明朗起来。在电影的后理论研究的表演过后,国内理论界迎来了短暂的沉默。沉默的结果是,越来越多的理论家开始回溯性地寻找理论养分,试图为理论创新酝酿气氛。这一转机当然是国内众多电影理论工作者长期努力的结果。当然,在世界范围内,还要感谢多位思想巨匠:一位是福柯,近些年在汪民安、刘北城等学者的引荐下,福柯思想在"80后""90后"的年轻人中重新流动起来,特别是2016年汪民安的纪录片《米歇尔·福柯》的公映,在国内掀起新一轮的福柯热;另一位是罗兰·巴特,作为后结构主义的思想家,借一"后"字在国内知识界保持了相当高的知名度,顺便把符号学立场广泛散播;还有一位是伊格尔顿,他用中国人基本熟悉的马列语言,对文艺理论中的后理论进行了清场式的批判,在诸多领域肃清了敌人;再有,即总是以"首席拉康代言人"的明星身份出场的齐泽克,他把精神分析推进到当代读者关心的所有领域,这也使得精神分析在拉康之后五六十年来首次获得了广泛的良好声誉,他对梅亚苏、布鲁诺·拉图尔、阿兰·巴迪欧等发起的"思辨实在论"讨论的参与,使哲学爱好者见识了精神分析的惊人阐释力,特别是与大卫·波德维尔关于电影宏大理论的公开论战,在仅仅一个回合中,便使读者清晰地看到,精神分析与美式实用主义理论在思想深度和精密性方面完全不在一个层级上。

这些都为理论界重读结构主义创造了积极的环境。

想象的能指：语言学、精神分析与电影

在对电影结构主义的回顾中，"重读"意味着再认识，意味着重新发现。麦茨的《想象的能指：精神分析与电影》融合了结构主义语言学和（结构主义）精神分析，代表了电影宏大理论的最高成就，显然是无法绕开的经典。但是，关于麦茨究竟研究了些什么，可能对大部分读者来讲都是相当陌生的，即便在大学课堂和电影理论著述中，但凡涉及麦茨，多半也都以"大段落组合理论"（第一符号学）为主，涉及后来的电影精神分析语言学，基本是点到为止。

电影语言的研究与普通语言的研究具有相似性，但与普通语言相比，电影又是一种仅仅具有百余年历史的新媒介，它与普通语言又有着非常本质的差异。这种差异并不是体现在对电影语言外在现象（如修辞格）的把握上，也不是体现在对语言功能、效果、美学价值和艺术规律的探索上，而是集中于两个方面：一是电影能指本身的特殊性；二是由虚构的故事（想象界）所导致的能指阅读（观影）的想象性。这就是"想象的能指"这一概念的由来。

电影影像由于与物象的亲近性而具有了不同于普通能指的特性。这些特性包括电影能指与所指的重合、能指的流动性、能指信息的多重复合性（如影像符号的分节特性）等。这样，电影语言便与依靠偶然性关系将能指与所指相联结的普通语言有了本质的差别：后者可以以字、词、句等离散单元为尺度，限定在纯语言的符号系统中，围绕其展开的研究主要关照语言的文本层面，在语言系统中考察符号现象及其运作规律；

但围绕前者展开的研究则必须始终考虑到电影的"词语"问题,在一个没有"固定词汇"的语言系统中对一些具有普遍性的"固定用法"进行研究。在20世纪50年代的很多理论家看来,"电影符号"似乎是一个伪概念,他们的理由是:如果借助结构主义语言学模式研究电影,首先,作为能指的符号和作为所指的现实是如何被量化和界定的;其次,如果借助结构主义语言学研究电影,那么作为语言的符号是如何集合在一起的,即电影语言的语法是什么?法国著名电影心理学家米特里和早期的麦茨一开始都承认,这两个问题无法解答。

在麦茨之前的传统电影理论看来,电影毫无疑问是一种语言,经典电影理论史(主要是电影艺术学和电影哲学的发展史)基本上可以看作"电影语言"发展的历史。要在电影领域实现索绪尔意义上的语言学研究,电影符号学家首先思考的就是电影作为符号系统存在的资格问题。麦茨说:"自然语言是由词或词位构成的,反之,电影却没有与词相对应的符号学水平,它是一种没有词汇表的语言,这就意味着不存在一个成分固定有限的词汇清单。"同时期的米特里得出了相似的结论,他比麦茨更坚决地认定电影不是一种语言,对其进行符号学的考察是"走进了死胡同"。但是麦茨却勇敢地开始了他的理论生涯,他在《电影:语言还是言语》中论证道:"尽管如此,这并不意味着电影表现缺乏任何一种事先决定的单元,正是这些单元,无论在哪里,都是一种构成模式而不是由字典提供的实现存在的僵死的成分。"麦茨以超越以往符号学家的深邃眼光,洞察到了电影语言的本质,将人类自然语言的特殊属性与语言的本质剥离开来,开始了对电影语言独特性的艰难论证和探索征程。由对这个问题的研究入手,麦茨开始了"电影第一符号学"的研究。

麦茨在著名的《电影:语言还是言语》中断言,"电影不是一种语

言",但在文章的结尾,他却说:"电影符号学现在可以开始了。"从收录到《电影表意散论》的其他几篇重要文章来看,他的工作主要就是检验"电影语言"的种种隐喻说法,以此考察电影是否可以视为一种严格意义上的语言。他在论文的后半部分得出结论:"电影不是一般语言学意义上的语言。"

把电影作为一种语言来处理必须面对一个这样的问题:超越影像外延内容的表意系统的特点是什么?麦茨创造性地放弃了把媒介特质(如镜头)作为一个序列单位的做法,转向电影内涵方面,也就是在影像表层背后寻找可以作为单位的表意结构,他从电影与电影叙事形式(叙事体)的密切联系中找到了相对稳定的结构方式。麦茨说:"当电影成为讲故事的媒介时,它变成了一种语言,而电影语言与讲故事的方式密切相关,具体地说,更与所讲的故事密不可分。"

麦茨的这个分析,其实内在的参照体系有两个:一个是爱因汉姆时代的经典电影理论关于媒介属性的语言特质分析,毫无疑问,麦茨放弃了这种经典的做法;另外一个参照系是罗兰·巴特对于影像内涵与外延的深层剖析,麦茨吸收了这个理论成果,并将其深化。

巴特认为,影像是无符码的系统,但影像是有意义的。巴特将索绪尔关于外延和内涵的论述引入影像分析领域,这对概念是理解整个电影符码系统的基石。外延主要指符号与参照系(物)之间的关系,它存在于语言的泛化描述中,而内涵是能指与所指的关系。影像外部显现的是它具体描绘的内容,而内部包含的正是它的意义。麦茨延续了巴特的观念,认为影像哲学的重要问题不是内涵而是外延的确定问题。这恰恰与经典电影理论截然相反。他认为,内涵是以一种存在于人类认知思维中的"自然语言"或"纯语言"方式体现出来的,对于影像来讲,最重要

和最困难的是确定意义的"单位"。麦茨问道:"意义诞生的单位是画格,是镜头,还是影像描述的事实?"由于能指是不确定的,是以与事实本身的相似性为依据的,因此,无法格式化与之对应的单位。麦茨实际上将同时代的符号学家的另外一个理论成果引入了自己的理论,即语言的数码系统和模拟系统。数码系统像语言一样是一种由离散单元构成的系统;如果介于两者之间,其意义就无法破译,这种有些弥散性的表意系统明显区别于离散性的能指编码方式,被称为模拟系统。同时代的电影符号学家努力从电影中找到"离散性的单元"。这就为符号学提出了一个十分重大的问题:以外延为轴,社会文化复杂的异质性难以解析。但是麦茨说:"在内涵层面上,影像是可以被读出意义的。电影能指的状况,必须是我们转向影像之外去寻找固定的结构规律。"

麦茨的这种研究结论,直接促使他自己和后来的研究者将语言学的研究与叙事学,特别是文本的段落研究充分结合起来,诞生了"大段落组合"理论[1]。第二个结果是导致了电影语言中修辞研究的缺失:普通语言学的修辞研究本质上是以词为单位对能指现象、能指与意义的固定关系的研究,而电影的能指与意义之间存在着不固定的联系,"固定的结构规律"只存在于影像(能指)之外。把电影修辞作为规律性的语言学现象看待,研究其"规律",但我们却找不到固定的所修之"辞"。自然,我们也找不到修辞最外在、最明显的现象——辞格。

正是这种理论绝境,在更深的层次上触发了理论的创新,即从语言无意识的角度解决电影语言的所有问题。对此问题,《想象的能指:精神

[1] 关于段落组合理论,详见麦茨:《电影的意义》,刘森尧译,江苏教育出版社2005年版,第105—127页。

分析与电影》经过极其精密和复杂的论证后得出了令人信服的结论：对电影文本而言，仅属于外在媒介层面的电影语言并不是真正的语言，但其符号运作的内在元机制，与普通语言完全一致。与其说这个发现体现了麦茨理论对电影研究的巨大贡献，倒不如说，电影研究借助麦茨理论第一次体现了其对哲学研究的真正贡献。

想象的能指的第二重意思，即能指阅读（观影）的想象性。

电影的能指依靠视听幻觉在无意识层面产生意义。这也正是电影第二符号学充分结合精神分析进行研究的根本原因。"电影语言学"不仅需要语言学，更需要研究"观影的心理机制"。与之形成对比的是，普通语言学的研究却基本上没有在精神分析层面上开展"阅读的心理学机制"研究。造成这种差异的原因有很多，有一点是可以肯定的：普通语言依赖已经成型的一套词语体系及其规范而运作，它本身已经是高度"二次化"的产物，完全属于符号界范畴[1]；但电影不同，电影的影像由于与运动物象的极度相似，由于其影像能指与所指间的零距离，影像符号本身以直接激发想象的方式作用于观众，其意义与效果的获得依赖复杂的观看机制，而这一机制又涉及从想象界到象征界的复杂转化，涉及观众（主体）与影像的位置关系。对电影阅读机制（观影机制）的深入探讨，是普通语言研究很难开展但对电影研究而言相对便捷的研究。如果说电影的第一符号学是一种关于电影语言惯例的研究，即关于"二次化的语言"的研究，那么，《想象的能指：精神分析与电影》中展开的电影精神分析语言学，关注的则是"原发的无意识语言"。

[1] 实际上，普通语言学中，修辞现象背后仍有大量的精神分析的事实可以研究，但与文本层面上的形式研究相比，这种研究一直没有成为主要的领域。麦茨对电影修辞进行分析的时候，每个部分仍旧以普通语言中的修辞问题为切入点，进而对比和引出前者。

概括地说,《想象的能指:精神分析与电影》主体部分围绕三组关系脉络展开,首先是组合剪辑、叠化(融)等电影言语惯例与隐喻/换喻的对应关系;进而是对隐喻/换喻、组合/聚合等传统修辞学问题进行的结构主义语言学式的再思考,由此,揭示出电影代码与上述诸概念之间异常复杂、精密且易变的匹配关系;最终,为上述概念寻找到其背后隐秘而稳定的支撑——以凝缩与移置、叠加与替换、原发与二次化等为核心的精神分析机制。

至此,读者应该大体了解,《想象的能指:精神分析与电影》并不是要武断地声称"电影的本体就是语言",对语言哲学稍有常识的人都知道,语言不存在本体论。麦茨的意思是:我们可以用"语言学的方式"观察和考量电影,借此发现以自然语言为研究对象的传统语言学无法洞见的"语言的本质"。麦茨所关注的,早已超越了"电影艺术"和电影"言语媒介"的狭隘格局。

所以,如果我们暂时跳出《想象的能指:精神分析与电影》中复杂的技术性、分析性话语,可以把这本著作理解为"借电影阐释弗洛伊德和拉康"的哲学著作,把它理解为借电影语言阐释"普通语言与主体性之关联"的哲学著作。总之,如德勒兹所言:"电影理论与电影无关。"语言,作为与"现象直观"并驾齐驱的意义表述方式,在不同的媒介载体之间,在意识属性(社会属性)和无意识属性(主体心理构成)之间,的的确确存在着哲学意义上严格的同一性——可以说,至此,由索绪尔和弗洛伊德所开启的宏大论证过程,借电影这种图像媒介得以最终完成。

精神分析语言学是一份历史伟业,因为其要旨关注的是意义表述问题,这也是现代哲学最核心的论题之一。

历史上,语言包含了语音,后来包含了文字,19世纪末至20世纪,

人类在各种媒介中发明了机械复制的技术，我们由此生活在一种模拟的、高保真的时代。于是，语言又包含了模拟性的影像和声音，当然，在德里达等人的文字学理论中还包含了各种类型、各种程度的模仿之物，如舞蹈等。

模拟的东西是不是语言，在今天早已不是一个真正的问题。我们在实践中，必须把它当成语言，必须将其离散化、二次化、符号化。例如，语音流是模拟的，但语音识别和以此为基础的人机互动技术，则必须把语音流这种不可量化的东西量化为代码，进而纳入一套可理解、可运作的语法程序中；图像识别技术同样如此；未来，运动影像（影像、视频、电影）也定会如此。这并没有什么值得惊讶的，符号化、简约化、模型化本来就符合基本的认识论程序。如果理论不对现象世界做出简化和抽象，或者说，如果理论繁复到与现象世界无差别的程度，我们要理论又有何用呢？

如果一切文本都可以符号化，一切表意都可以遵循主体的语言原则，这意味着人与物、生命与机器、欲望与语法、激情与程序似乎不再隔绝。这听起来有些虚张声势，但精神分析语言学对主体哲学的致命挑战，的确包含着这样一种观念：一切可表述的都遵循语言法则，一切不可表述的，从欲望到所谓情怀，同样遵循着语言法则。换言之，所谓如今唯一不可替代、不可模仿、不可复制的精神与情感——万物灵长独有的、真正属于人的东西——主体性，同样是可以解析、编码并重构的。

中文再版翻译说明

以上，是对《想象的能指：精神分析与电影》的写作背景、初衷、

结论和价值的大致描述。在涉及具体而精密的论述过程时，还需要读者耐心研读。

可以预见的阅读困难，主要集中在三个方面：第一个是精神分析的系列概念和理论背景，第二个是结构主义语言学的系列概念和理论背景。应该说，后者相对容易一些。毕竟语言是日常使用之物，可以看得见、听得到，纵有抽象的理论问题，读者大多可以通过默举形象的语言实例得以理解。但精神分析理论涉及无意识等更加抽象和复杂的问题，更何况这些东西完全是不可见的，甚至无法被实证手段所捕获。因此，少数对语言和精神现象异常敏感的读者，依靠直觉或许能顺利阅读，但对大部分仅有理论基础的人而言，或许只能靠步步为营的逻辑推演。但无论如何，理论的热情、兴趣和耐心，恐怕是阅读该著作必不可少的基本条件。

第三个可能的阅读障碍源自翻译问题。对于国内大部分翻译者来说，通识法语的仍是"少数派"。对我和其他几位参译者而言，这本书的主要参考，目前也只能是英语版。好在英语版本的翻译非常严谨，在将其转译为中文时，至少在理论表述层面，可确保准确性。在大学时代，我与大部分读者一样，对法语有着同样良好的印象，认为英语可能无法承担法语所要传递的精密信息。现在看来，纯属误解。目前世界范围内通行的大语种均完全胜任语言主体的表意任务，没有什么是我们想得到却说不出的。实际上，语种的差异更多地体现在生活语言和文学语言中，在语言的姿势、语气、情感以及词源层面上尤为突出，但在逻辑表述中则完全一致——这当然也是结构主义语言学的基本信念之一。如果说文学翻译类似美术作品的临摹，那么，学术翻译则更接近于工程图纸的翻拍，对文字的美学要求有所降低——这对本书的译者而言，可谓不幸中的

万幸。

　　著作中涉及的精神分析或语言学概念，大部分是借用之词或新造之词，百十年来早已成为翻译惯例，不至于对跨语言翻译造成太多麻烦。当然，在一些比较特殊的上下文中，我们有时并没有完全执行术语惯例。例如，censor一词的原始含义指"审查"，在弗洛伊德理论中通译为"潜意识压抑"。但在本著作中，麦茨开辟了专门的章节，将之与新闻审查进行对比，此时我们将其译为"审查"一词；另遇"(get around) censor"之类的形象化搭配时，也译为"（绕过）审查"；在其他谈及精神分析话题的语境中，遵照惯例译为"潜意识压抑"。此类情况还有很多，不再单独予以注释说明。

　　当然，不同语种肯定存在表述习惯的差异，这是毫无疑问的事实。因此，在再版翻译的过程中，我们把主要的精力花在以下两个方面：一个是修正翻译的错误，错误是硬伤，无法回避；另一个就是调整语言表述方式，使其尽量接近中文习惯，降低阅读难度，这一点我稍加说明。文中的复杂句式，大部分都经过了重新修饰：对于中心词被"漫长"的定语或从句所淹没的情况，我们做了拆分处理，以分句的方式呈现相关信息；对于后置性的从句，只要不影响意思表达，尽可能地按照中文习惯进行了前置处理；对于大部分双破折号的使用，即A—B—C的句群，在翻译时均按中文习惯变更为A（B）C，即把插入部分B处理为括号里的内容，读者在阅读时可以直接跳过，以保证流畅感，读完后可回来阅读括号内的句子。用麦茨的话说，这种翻译过程是对外文进行"解凝缩"，因为汉语不太擅长处理句法成分过于复杂的语句，所以我们最终放弃直译，遵循不丢失信息、不破坏意义之内在逻辑的基本原则，尽量保证语言的易读性。

至于麦茨的语言风格，除了西方学者必要的啰唆（严谨）之外，隐喻（包括拟人）的大量使用是非常明显的。例如此句："对原发状态的论述是一种假设性的、渐进的理论构想，每次分析的推进都使我们离成功论证这一构想更近一步，但同时又让我们远离了它；它进进退退，像极了行者的影子。"就拟人而言，对于中国读者来说，将一个冷冰冰的理论客体用作主语，使用主动语态进行表达，有时会有奇怪的感觉；但考虑到比喻的形象性问题，翻译时保留了这类表述。再如，麦茨原文偶尔会使用类似"在船的尾流所及之处"的隐喻性表达，这对于缺少语境支持的中文读者来说，的确会觉得莫名其妙，如果喻体比本体还难以理解，我们则干脆放弃隐喻，译为"在某事物所波及的范围内"或"在某事物的相关领域中"。

另外，为了给拓展性研究提供清晰的索引，我们将原著所有的注释从章尾注变更为页下注。涉及外文著作的引用时，如果该著作未有中文版本，我们保留了原文，若已有中文译本，则在第一次出现时使用双语。其间所有的页码，均指原文页码。

再版的翻译工作以初版为蓝本，在王志敏教授的带领下，陆陆续续开展了将近一年。这期间，得到了理论界、翻译界和出版界同人的鼎力相助。台湾世新大学的齐隆壬教授在北京电影学院讲学之时，抽时间对初版中涉及语言学的部分做了悉心订正。留法的徐思远博士对著作中涉及法语诗歌、辞令和影片的章节进行了细致的核对，北京电影学院博士段鹏飞对全书进行了细读，修改订正了大量信息。我的在读研究生赵越一直协助我进行翻译工作，在第一轮工作中，她对全书所有注释进行了逐一核对和补充，在第二轮工作中，对全书文字或语义存疑的部分进行了通篇校对，与"90后"同辈人相比，其表现出的理论兴趣和理论素质着实令人欣慰。再版工作还得到了北京大学出版社周彬、李冶威的大力

支持，从著作立项、版权引进手续到繁复的编辑工作和宣发工作，他们付出了大量劳动；此外，还在第一时间提供了不同语言版本的著作供译者参考，并从出版的角度给翻译工作提供了许多建设性的意见，没有他们的这些努力，再版的著作无法面世。

在此，我对为该书翻译和出版做出贡献的所有同人表示由衷的感谢！

<div style="text-align:right">

赵 斌

2021年5月10日

</div>

第一部分
想象的能指
PART I THE IMAGINARY SIGNIFIER

第一章

电影及电影理论中的想象界和"好的对象"

用拉康的话来说,对电影的任何精神分析的思考,究其实质都可以归结为试图通过一个新的活动范围——移置研究、区域性研究、象征的发展——把电影对象从想象界中分离出来,并把它作为象征界加以把握,以期使后者得到扩展[1];在电影领域就像在其他领域一样,精神分析的路线从一开始就是符号学的路线,即使是同更经典的符号学相比,其研究重点从表达(énoncé)转移到表达活动(énonciation)[2],仍然如此。

[1] [象征界、想象界和真实界:拉康读解弗洛伊德的关键术语,了解这些术语可以参阅J. Laplanche与J-B. Pontalis合著的《精神分析的语言》(*The Language of Psychoanalysis*, London:The Hogarth Press,1973)中的"想象界"和"象征界"条目,D. Nicholson Smith译。本书中出现的所有精神分析术语,都可以查阅该词典。]注释中凡带有方括号的为英译版的译者注释。——译者注
[2] [法语术语énonciation和énoncé,分别指述说(或写,或结构一个影像片段,等等)活动和述说的内容(或写的内容,等等),这里一律译为"表达活动"和"表达"。]

那些流于表面或经常习惯性地渴求"变化"的人，可能会认为我放弃了一些观点，或是厌恶了它们，但事实上（更简单也更复杂地），我接受了这种诱惑（企图），以便更深入地了解知识的程序，这种程序不断将新的真实界碎片象征化，从而使其纳入现实之中。"这其中有着未被想象的公式，至少暂时它们存在于真实界之列。"[1] 至少，在此刻，让我们试着去想象它们吧！

一方面，人们总是经常而且是正确地把电影说成想象的技术；另一方面，对于一定的历史阶段（资本主义阶段）和社会形态来说，这种技术具有特殊性，这就是所谓的工业文明。

电影是一种想象的技术，但囊括了两种含义。就这个词的一般意义而言，正如埃德加·莫兰[2]著作中的最终批评所表明的那样，因为绝大多数影片都是由虚构的叙述构成的，甚至所有影片均是如此，即便其能指同样依赖摄影术和表音法的原初想象。对于拉康的学说而言同样如此，与象征界相对并总是与之相交叠的想象界代表着自我的基本魅力、前俄狄浦斯情结期（以及后俄狄浦斯阶段）的明确标记、使人在其镜像中异化并成为那个极像他的人的替身的镜子的持久标志、与母亲的排外关系的隐秘延续性、作为匮乏和无终止追求的纯粹效果的欲望、无意识（原始压抑）的最初核心等。所有这一切都无可置疑地通过镜子即电影银幕的作用而被再次激活，在这个意义上，电影银幕是一个名副其实的精神替代物，是我们对一开始就脱了臼的肢体实施的修复术。但我们的困难（在任何别处也是如此）如下：从各个细节着手深入了解带有能指和"法

[1] 拉康：Radiophonie, *Scilicet*, 2-3 (1970)，第75页。
[2] 埃德加·莫兰（E.Morin）: *Le Cinéma ou l'homme imaginaire* (Paris: Ed.de Minuit, 1956)。

第一部分 想象的能指

则"的符号印记（这里指的是电影符码）的想象界，"法则"标识了无意识，因而也标识了包括电影在内的人类生产。

象征界的运作，不仅存在于影片当中，而且同样存在于人们讨论影片的话语当中，因此也存在于我正在开始的文章当中。但这并不意味着象征界足以制造知识[1]，因为无法解释的梦、幻觉、症状全都是象征界的作用。然而，正是在醒着的时候，我们才有机会多发现一些知识；而且正是在具体化的知识中，才促成了"理解"。而想象界却是几乎被限定的、难以逾越的晦涩之所。这样，把象征界从想象界上撕下来，并把它恢复到原本的样子，从一开始就是非常重要的。不是把它完全撕下来，或至少不是在忽视它和逃离它（害怕它）的意义上把它撕下来：我们应当清晰地"重新"发现想象界，以免被其吞没——这是一项无止境的任务。如果说在这里我只能处理这项任务的一小部分（在电影领域中），那我也心满意足了。

有关电影的问题总是被当作电影理论的问题加以重复，而且我们也只能从我们自身的"存在"（我们作为人，作为文化和社会的存在）中提炼相关知识。在政治斗争中，我们的唯一武器就是对手的武器；在人类学中，我们的唯一资源就是当地居民；在精神分析治疗中，我们的唯一知识就是精神分析对象的知识。被分析的对象也恰是（现行法语这样告诉我们）分析者（analysant）自身。探究知识的状态会受到"相反倾向"的限制，并且只受"相反倾向"的限制；"相反倾向"对于我在上面提到的三个例子乃至更多的例子来说是共同的。如果说科学的努力要经常受到向绝

[1] 拉康：《纪念琼斯：关于他的象征主义理论》（Sur la théorie du symbolisme d'Ernest Jones），《拉康选集》（Écrits, Paris: Ed. du Seuil, 1966），第711页。

对之物（与被构成之物相反）恢复的威胁，那是因为，无论是在其中，还是在反面，科学（知识）都同样是构成性的，而且"在其中"和"在反面"某种意义上是同义的（非常相似的是，神经系统对焦虑的防御本身就成了焦虑的动因，因为它们是在防御中发生的）。象征界的运作，在喜欢给想象界和象征界划分界限的理论家那里，总是处在被真正的想象界所吞没的危险中。想象界为电影所允许，使电影成为可爱的东西，并因而成为对于电影理论家的真正存在的鼓动（用更简单的话来说，就是研究电影的欲望）。总而言之，使电影理论发展下去的客观条件同时也正是使之不稳定且持续威胁它滑向自身反面的那些条件。在这里，"客体的话语"（电影机构的原生话语）不知不觉中占据了"关于客体的话语"的位置。

这是一个必须克服的危险，我们别无选择；任何没有克服这一危险的人都是它的受害者：就像某些电影刊物的撰稿人那样，为了扩大其实际的社会影响，扩大其想象界（即绝对真实的力量）而去闲聊电影。

在第三部分《虚构电影及其观众》中，我试图阐明，电影观众同电影有着名副其实的"对象关系"。在第二部分《故事与话语》中，我的目的是，遵循并参照让－路易斯·博德里的卓越分析[1]来详细说明，为什么观众的窥淫癖同原发的镜像经验和原初景象（即在被看的一面没有裸露癖的单面窥淫癖）有关。

此刻，有必要回顾某些对于重新安排这项研究非常重要的事实，这

[1] 让－路易斯·博德里（Jean-Louis Baudry）：Cinéma: effets idéologiques produits par l'appareil de base, *Cinéthique*, 7-8, 第1—8页；译为《基本电影机器的意识形态效果》, *Film Quarterly*, 28, 2 (1974-5), 第39—47页。Le dispositif: approches métapsychologiques de l'impression de réalité, *Communications*, 23 (1975), 第56—72页；译为The Apparatus, *Camera Obscura*, 1 (1976), 第104—126页。

第一部分 想象的能指

些事实先于我的介入,并且属于精神分析运动的历史。"对象关系"是一种幻想关系,不同于对真实对象的真实关系,然而却对真实对象的构造起作用;对象关系这一概念是梅兰妮·克莱因对精神分析学说的一个独一无二的贡献,并由于拉康而被完全铭刻在想象界的范围之内。拉康的论述实际上处在克莱因的某些论题的边缘,并不与它们(癖好的对象、乳房的作用、口唇期的重要性、分裂迫害狂、压抑位置的丧失等)重叠,并且只是处在想象界的侧面。拉康批评克莱因的主要依据并不陌生:后者将精神分析削减到只剩下一条轴线,即想象界;象征界理论的缺失,"甚至无法怀疑能指范畴的存在"[1]。另一方面,拉康描述的镜像经验[2]从根本上说处在想象界的侧面(即自我通过与幻影、镜像的认同而得以形成),尽管镜子通过对镜子前抱着孩子的母亲的倒影的调节作用而使得第一次接近象征界成为可能:母亲在这里是作为大他者[3]而起作用的,她必须出现在镜子中,并且是在孩子的身旁。

[1] 拉康:《治疗方向及其力量的原则》(The direction of the treatment and the priciples of its power),《拉康选集》(London: Tavistock Publications, 1977), A. 谢里丹译,第272页。此后注释涉及《拉康选集》,如无特殊标注,均为此版本。

[2] [拉康的镜像阶段概念在本书第一部分的第三章会做更详细的讨论。参见 J. Laplanche 和 J-B. Pontalis 的著作(前文已提及)以及《拉康选集》中的《镜像阶段》,第1—7页。]

[3] [即大写的他者,镜像阶段在孩子和他内化为自我的镜像之间建立了一种双边关系,这便产生了拉康所说的想象界,想象界构成了日后生活中(自我)与小他者或客体对象之间所有关系的一个阶段。无论如何,自我与他者的想象关系立即通过一系列以理想自我为顶点的自我投射被标记出来,并屈从于象征界的秩序以及一种他者和客体的相对化——这些他者和客体遵循着那个只能以换喻形式表现出来且已然缺失的原初客体。自我和他者因此屈从于一个总是在别处的秩序,一个比任何他者都更根本的也因而是无意识的大他者,一种真正的无意识。这个他者的绝对特征在拉康的著作里以大写的首字母得以标识。这种屈从的建立以俄狄浦斯情结的解决而告终,但同时它又在镜像阶段之后甚至其过程中,在与孩子的形象同时出现于镜子里的第三方(母亲)的出席中,在孩子借由在场与缺席的重复而展开的发现游戏中随即开始。]

总之，在第二部分和第三部分（实际上比第一部分早写成好几个月，它们构成了我受弗洛伊德主义启发而做的前两项研究）中所分析的，虽然还没有明确的意图，但实际上是确立了一个严格的想象界的侧面：第三部分是作为半梦状态的电影幻象，第二部分是作为镜像认同的观众—银幕关系。这就是为什么现在我愿意从它的象征界侧面而不是象征界自身来研究我的对象。我现在的目标是用符码的术语说出电影梦，即说出这个梦的代码。

"去电影院"

对观众来说，电影有时可能是一个"坏的对象"[1]：那时，我们产生了我在别处（参见本书第七章）涉及的"电影之不愉快"，它限定了某些观众同某些影片的关系，或某类观众同某类影片的关系。不管怎样，从电影的社会/历史批评的观点来看，"好的对象"的关系是更主要的。因为正是这种关系而不是相反的关系（它因而表现为前者的局部缺失），构成了电影机构经常试图维持或重建的目标。

我必须再次重申，电影机构不单是电影工业（它为使电影院坐满，而不是为了使它们空空如也），它还是一种内化于"观众的习惯"之中并使这种习惯适应电影消费的精神机器的另一种工业（电影机构既在我们

[1] [在梅兰妮·克莱因对儿童的前俄狄浦斯阶段的说明中，儿童最早的驱动，尤其是与进食和乳房相联系的口唇驱动，从一开始就是带有爱和恨的矛盾心理的。其中最早的发展阶段被称为"偏执—分裂心位"（由于这些阶段构成了无意识幻想，因而可能在任何年龄段再次出现），儿童孱弱的自我依靠将客体（如乳房）分成好的与坏的对象并将自己的爱和恨投射到这两个方面（满足、挫伤）来掌控这种矛盾。在接下来的阶段——"抑郁心位"中，这两个对象被重新统一起来，自我通过对攻击的抑制和对对象的补偿使矛盾得以调和。]

之外，又在我们之内，无法说清它是集体的还是个人的，是社会学的还是精神分析学的，正如普遍的乱伦禁忌有着个人参照性的俄狄浦斯情结、阉割情结，或是其他社会阶段产生的不同精神结构一样，但这些结构仍会以它们自己的方式将其"铭刻"在我们身上）。第二种机构，即观众的元心理学的社会规则，与第一种机构一样，只要有可能，就一定会由于它的功能而建立起同电影的好的对象关系；在这里，"坏的影片"就是电影机构的缺失：一个人去看电影是出于情愿而非不情愿，是希望电影会给他带来愉快而不是不愉快。尽管电影的愉快和不愉快与克莱因所描述的由迫害狂分裂形成的两种想象的对象相一致，但在我看来，两者并不对称，因为，作为整体的电影机构就像它的目标一样，只有电影的愉快。

　　观众不是被物理的力量推动走向电影院的，但重要的是，他应当花钱买票使得拍摄下一部影片成为可能，并因而确保了电影机构的自动再生产（电影机构的主要特点是对自身的延续机构负责）。在这样一个社会系统中，除了建立一种其目的和效果就是使观众自动地花钱买票光顾电影院的愿望机制以外，没有任何别的解决办法。外部机器（电影作为工业）和内部机器（观众心理学）不仅被隐喻地联系起来（后者是前者的一个已被内化为颠倒模式的摹本，是一个与前者具有相似形式的感受洞穴），而且还被换喻地联系为相互补充的部分：看电影的愿望不仅是一种由电影工业形成的反应，而且还是电影工业运转机构的链条的真正一环，缺少它，再生产的货币流通、资本周转就会中断，因此，它处在根本性的位置上。这是一个优先的位置，因为它是在外部运动（包括电影企业的投融资，电影的生产、发行以及电影院的租赁）之后才介入的，并且造成了回收票房的反复放映；有些钱从观众的口袋最终流向制片公司，或者流向资助制片公司的银行；如果这些钱有可能增值的话，这就

给新的影片制作开辟了道路。力比多经济（电影的愉快及其形成的方式）就以这种方式暴露了它同政治经济（流行电影作为商业）的一致性，此外，正如"市场研究"的实体所表明的那样，它是这种经济的一个特定成分，直接针对电影营销的社会心理学调查术语"动机"委婉地传达了这一点。

如果我认为应该将电影机构定义为比电影工业（或比相对模糊且常用的"商业电影"的概念）更广泛的概念，那是因为观众心理学（很明显，只是"个人的"，正如在任何别的地方一样，只有最微小的变化才能被如此描述）与电影经济机制之间的"双重亲属关系"：模型和切片、摹本和零件。我在这一点上的看法可能并不讨巧，但想象一下这种情形的缺席将会发生什么：我们不得不假定某种政治力量或某种促使人们看电影的"事后"审查（即准许进入电影院的身份证上的印记）的法定系统的存在。科幻片无疑是荒谬的，但却有着自相矛盾的双重优势：它不仅符合使用被压制、被限定的真实案例的情况（正如那些政治体制在特定的政治宣传片中对于运动的成员或官方青年机构的成员而言是强制性的），而且以非常不同于大多数案例（如那些出于特定原因被称为"普通"电影的影片）所依赖的方式来调用"常见"的电影形态。这里我涉及了政治分析，以及存在于两种电影机构之间的不同：一种是法西斯主义类型的电影机构（几乎从未大规模地存在过，即使是在可以对电影机构产生更大的号召力的政治中），另一种则是在精神上属于资本主义的、自由主义的，并且几乎到处（甚至在其他方面多少是社会主义的国家中）都起广泛支配作用的电影机构。

第一部分 想象的能指

"谈论电影"

在想象界的注册中（即克莱因的对象关系），尽管产生坏的对象的情况可能发生，但电影机构主要还是取决于好的对象。按照这一点，我们就能看到属于电影"第三机器"范围的存在物。至此我只是在本书第一章提到过，但没有命名。现在我要离开工业和观众，来考虑"电影写作者"（如批评家、历史学家、理论家等）。他们为了同尽可能多的影片乃至电影本身维持好的对象关系，经常表现出极度的关心。这种关心感动了我，这种关心也使他们有点像制作者和消费者。

这一点引出大量相反的例证，但我并不因此而止步，因为我完全承认它们。还是让我回顾一个从中随意选出的例子吧。法国新浪潮的代表人物，当他们还没有拍电影时，他们的理论主要是以对法国"上流"影片的谴责为基础；这种攻击并不装腔作势，它在智力水平上不仅仅是意见之争，它传达出对被谴责的影片本质上的不相容情绪：它使它们成了坏的对象，首先是对于谴责者自己，其次是对于使自己依附于谴责者的观众，并在稍后保证了"他们的"影片的成功（因此恢复了"好的"电影）。此外，作为一个整体发挥作用的电影作品，在交流中并不是贫乏的，在此，影片、影片制作者、类型、电影自身的某些一般方面都被严格地赋予了任务。例如，抨击是司空见惯的，在电影批评中比在文学批评中更司空见惯，同时也肯定更加粗略。

确切地说，正是这些抨击的强烈程度决定了电影作者同他的"对象"（非常贴切的称呼）所维持的关系的各种特征，但我们需要继续前进。我想强调的事实是，尽管在电影作品中表现出来的敌意既不是罕见的，也不是假装的，但在电影中还是存在着更根本的和相反的倾向，即根据好

的对象的立场来维持和重建电影（或影片）的意图。这样，电影批评在由一个纯粹的反应结构的结合力连在一起的两个主要倾向中都是想象性的：在盲目攻击的虐待狂方面和在使电影的对象得到恢复、修理和保护的努力方面，情况都是如此。

赞扬一部影片以便猛烈抨击另一部影片是常有之事，于是，在"好"与"坏"之间的摆动，以及及时修复电影机构，都是显而易见的。

另一个常见实例是电影观念。电影观念存在的目的是理论性和普遍性的，但在实际上则是为了证明某种"喜爱"所拥有的合理性——人们从一开始就喜爱某种类型，或者事后喜欢它。这些理论经常表现为作者美学（趣味美学）；它们也许包含着具有重要理论价值的洞见，但是，作者的态度却不是理论性的：表达有时是科学的，但表达活动从来都不是科学的。一个相当类似但更天真、更滑稽的现象，存在于电影爱好者之中，在看过每一部强烈吸引他们的影片之后，都从根本上，有时甚至是以一种华而不实的或戏剧性的方式，改变了他们对于电影的基本观念。新建立的理论每次都适应于这种独创性的美妙的影片，而且重要的是，新理论还被由衷地体验为"一般情况"以延长和扩大其自身，以及"批准"这种看影片时所获得的真正的短暂愉悦，即本我如果不随身携带它的超我[1]，它自己就不足以成为幸福的，或者说得更准确些，除非一个人确信他有权享受幸福，否则他就不能完全享受幸福。一些人只能以同样

[1] [自我、超我和本我：大约自1920年以来，弗洛伊德区分了三种心理状态，本我或者说是个体的本能部分；自我代表着个体的全部兴趣和自恋力比多"投入"（见本章"爱电影"一节的相关注释）；超我，大体上与早期的自我理想概念相对应，是一种由双亲的要求和禁忌的内在化造成的批评性要求。第二地形学并不与早期对无意识、前意识和意识的区分相冲突，但是也不与之一致，尤其是在本我等同于无意识方面。]

第一部分　想象的能指

的方式通过把他们的爱设计成精神的"暂时性"和使之持续终生的"自我说服"来充分经历它——这是一种矛盾的体验。当下一次对一部影片重新燃起夸张的爱时，他们无法摆脱这种体验所带有的倾向。因为爱的真正机制几乎与其表面结果完全相反，远不是保证其未来真实性的爱的力量——这种关于未来的精神描述就成了确立当下情欲效力（amorous potency）得以建立的先决条件；婚姻机构满足这一需求并使之得到加强。说回电影，它以多样而平凡的形式使观影趣味合理地化为理论，从而使趣味服从于一种客观的、广泛的、永不变化的法则。用拉康的术语，它可以被描述为在想象界、象征界和真实界的功能中间的轻微波动；用克莱因的术语，是无意识幻想的轻微泛滥；用弗洛伊德的术语，则是二次化过程的轻微不足[1]，即真实的对象（这里指引起快乐的影片）和通过它会被符号化的真正的理论话语，多多少少会与想象的对象（使人愉快的影片自身，即大大归功于观众自身的某些幻想）相混淆，并且，后者的优点通过投射被赋予了前者。由此，一种内部与外部同时存在的爱的对象浮现出来，并且立即被理论所"安慰"，这种理论只是为了更好地包围和保护爱的对象，才依据它定制出来——这一过程犹如桑蚕作茧。一般的（理论）话语是一种恐惧症（亦是抗恐惧）的高级结构，一种可能对影片造成的任何伤害的预先补偿，一种被重新返回的迫害偶然破坏的压抑程序，一种防止爱慕者自己的趣味可能发生变化的无意识保护，一

[1]　[原发过程和二次过程：弗洛伊德区分了心理机制的两种模式，一种是由快乐原则支配的无意识的原发过程，它允许心理能量从表征到表征的自由流动和对欲求客体的全心"投入"（见本章之"爱电影"一节中的相关注释）；另一种是由现实原则支配的前意识和意识的二次过程，在这里心理能量是受束缚的，它只能按照受到控制的模式流动，并伴随着对表征更稳健的投入、对满足的推迟，它遵从于理性的想法以及对达成满足的各种可能方式的实验。"二次化"是一个使表征或欲望意识化的抑制过程。]

种多少与先发制人的反击相掺杂的防御。采用一种理论话语的外在标志就是去占领环绕在被热爱的电影外部的狭长地带，真正重要的就是为了拦住所有它可能被攻击的路径。电影的理性主义者，因把自己锁在他的系统里而被一种围攻的精神病所控制；他保护电影，但是，总是在理论壁垒的躯壳之内，并且，为了更完整的愉悦（jouissance）[1]，他还构成了他同电影的双重关系。由于话语的编织经常是充分严密的，象征界的特性被召集起来，只是这些特性被想象界所接管，并为后者的利益单独工作。从未被提及的是一个彻底颠覆性的问题：我为什么喜欢这部影片，而不是另一部？一种真正的理论，源于它看清了这一根本的问题，这一问题在其他事物中间也应得到承认。但许多电影观念却沉溺于事实带有的令人震惊的效果，因而遗忘了事实背后的根本问题：这些都是"消除问题"的技术，甚至走到了真知的反面，哪怕这些电影观念确实包含着某些可靠的科学突破。

借理论"批准"趣味的合法性，并不是电影写作中想象界力量的唯一表现。还有一系列其他表现，这些表现非常显著，以至于我对我没有更快地考虑到它们而惊讶，至少看来是如此（我不那么惊讶可能好些：我自己成了我正在批评的对象的牺牲品）。如电影历史学家，他们经常表现得像真正的电影档案管理员、想象界档案的保存者，从这一意义上来说存放在马尔罗的"博物馆"里的正是想象。这一点并未受到忽视，因为，不付出这种精神代价，我们就无法完成对电影的历史记录。电影史学家的愿望是尽可能多地保存电影，不是作为副本、作为电影的胶片，

[1] [法语词汇，同时表示性高潮和单纯的愉悦或快乐，此处按照上下文我们似乎对其进行了最好的翻译，但该词的暧昧性始终值得注意。]

而是作为那些影片的社会记忆，因此，这些影片绝不是"不满意的影像"。电影史经常被描述成一种普遍的神话，一种巨大的以嗜好为其规则的"末日审判"。它的真正目的是把自己附加到"有趣"的范畴之内（正如罗兰·巴特所表明的那样[1]，一种对于"有趣"的微妙限定）。至此，各种各样的有时是矛盾的标准在无法比较的东西中、在流言蜚语的收集中被提倡：某一部影片被保留下来是由于它的审美价值，另一部是由于它的社会学文献价值，第三部是由于它是一个时期差影片的典型例证，第四部是由于它是一个重要的电影作者的次要作品，第五部是由于它是一个次要的电影作者的重要作品。更多的影片则把它在编目中的铭刻归功于它在一个特殊年表中的位置（要么是用某种透镜拍摄的第一部影片，要么是在沙皇俄国制作的最后一部影片），这使我们想起了普鲁斯特笔下的弗朗索瓦丝为了在贡布雷吃饭每日选择食谱时的各种理由。碟鱼，因为渔民已经保证了它是新鲜的；火鸡，因为她在Roussainville-le-Pin市场看到了一位美女；带动物骨髓的刺菜蓟，因为她以前从来没有以那种方式给我们做过；烤羊腿，因为新鲜的空气会让人感到饥饿，而且在正餐前的七小时里有充足的时间为它"安定下来"；经过改变的菠菜；杏，因为它们还是很难弄到；等等[2]。这种由不在少数的电影史家运用的"累积标准"的真正功能是尽可能多地提到（对他们的著作有用的）影片，并且在累积行为结束之前，每一次对影片的提及都强化了如下观点：这部影片在某些方面是"好的"。

[1] 见L'effet du reel, *Communications*, 11 (1968)，第85页；译为《现实主义的效果》，*Film Reader*, 3 (1978)，第131—135页。
[2] 见《追忆似水年华》(London: Chatto and Windus, 1941, 第1卷)，C.K.Scott Moncrieff 译，第一部"斯万之家"，第93—94页。

像批评家和历史家一样，理论家经常以略有不同的方式在纯粹的爱的想象围墙之内捍卫电影。因此，电影语言的特性被明确描述，这是难能可贵的。首先是对于存在判断力（即"存在着一种被称为加速蒙太奇的蒙太奇类型"）和包含判断力（即"场景拍摄是电影的一种可能性"）的要求：这两种判断力形式对于一切合乎理性和合乎逻辑性的思想的开创性意义，连同思想的根源，都已被弗洛伊德论证过[1]。更多的情况是，这些特性是直接作为"资源""财富""表现手段"提供给我们的，并且这种语汇使非常不同的、真正作为一种请求程序的不可见的持续线索得到清楚的分析性说明。这种请求是一种对于合法性的要求和承认（甚至在认识之前）的呼吁，一种与更陈旧、更被接受的艺术竞争的候选资格宣言。这种倾向在早期电影理论家中是更为清楚明白的，有时甚至十分突出。

"爱电影"

在本章结尾，关于这些研究爱的写作我想说些什么呢？肯定不是它的作者总是"不好的"，也不是他们所说的总是错的。不是这个意思。妄图摆脱情感方面，人们将一事无成，甚至会使这篇文章无法完成。我也不是要忘掉这些武断的情感，它们正是对今天仍然存在着的、在电影中看到一个低端娱乐（因而只能由符合水准的思考来开始）的反面的文化偏见进行反拨的结果。在当代文化史中，对我试图阐明的好的对象的关

[1] 见《论否认》（Negation, 1925），J. Strachey，《弗洛伊德精神分析著作全集标准版》（*Standard Edition of the Complete Psychological Works of Sigmund Freud*，共24卷，London: The Hogarth Press, 1953-1966, 第19卷），第235—239页。[除非特别说明，本书中其他有关弗洛伊德著作的引用都援引自该标准版。]

心，只能在与坏的对象的关系中去理解，而坏的对象的地位，最初是被社会授予的，并且至今仍在某种程度上限制着它。这样做的结果是，在很大程度上阻碍了关于电影知识的可能性：直接地（通过忽视或蔑视），但也通过反作用（这一点是我此处所关心的），同时还通过在与电影有关的持久的戏剧性"坚持"中不断加剧，而这种"坚持"有时会成为一种纠缠——一种对于强制边缘化的反抗。

关于电影的论述也经常是电影机构的组成部分，前者应当研究后者并相信或假装它正是这样做的。正如我所说的，这就是电影的第三机器：在生产了电影的机器后面有消费它的机器，有吹捧它和以各种形式补贴其产品的机器。论述电影的作品，经常是以出乎意料的方式（这种方式并不为那些相当无心地采用它们的人所认识，而是向有意识的意向表现出一种基本的外在性影响），同时成了电影广告以及电影机构自身的语言学附加物的另一种形式。像那些不知不觉地复述社会表象的、异化了的社会学家一样，它延伸到对象，使它自己理想化而不是返回到自身，它使电影对我们发出的"爱我"的听不见的连续的低声细语变得更加响亮：一种以观众对摄影机的镜像认同（或是对人物的二次认同，如果有的话）为基础的、由电影自己的意识形态所鼓动的镜像重现。

关于电影的论述甚至也成了梦，一种"未被阐明"的梦。这就是构成其症状价值的东西，它已经说出了一切。而且它还使自己一定要像手套那样翻出来，并且像迎接挑战的臂铠一样恢复它：它并不知道它正在说什么。电影的知识是通过原生话语（native discourse）的"再发生"（在这个词的两个意义上，使它进入思考并且重新确立）而获得的。

我这里所讨论的转向除了"折返"之外别无他物。在电影中同样如此，影片以颠倒的影像呈现出我们，正如"折返"在唯物主义意义上的

意识形态中，在神经官能症的合理化中，在带有180度旋转影像的暗箱中（这是电影技术的真正起点）一样。为了理解而做出的努力，必然是虐待狂式的，因为它只能以违背意愿的方式才能把握住它的对象，以天生的逆流而上的方式重新爬上电影机构的斜坡（后者被用来留给"后来者"，并使之下行），就像梦的阐释是沿着梦的运作[1]的路径逆向进行一样。

为了成为一个电影理论家，最理想的状态是不再爱电影，但实际上，人们还是很爱它：太爱它了，就只能通过从另一个终点重新接纳它，并且通过把它作为批评的目标（也就是研究使人们爱上电影的视觉驱动）而使人们把自己同电影分离。由于某些东西被打破了而与它绝交，这不是为了向某些别的东西继续前进，而是为了在螺旋式上升的下一个循环处回到它。为了使电影机构处于接受自我分析的位置，人们还是深入它的内部，但是，是在把它作为一个并不过分渗透到自我（具有数以千计的麻痹性的无条件联系）的其余部分的明显例证时才这样做的。不要忘记影迷在其情感变化的细节中、在其生命存在的三维空间中曾经是怎样的，而且也不要再被他所侵扰：不是让他从视线中消失，而是保持对他的关注。由于人们谈到影迷的情况只有两种，所以最终只能是影迷，同时又不是影迷。

这种情况似乎有点像杂技，在是和不是之间摇摇摆摆，保持平衡。当然，没有人能确信达到完美，每个人都处在滑向一边或另一边的危险

[1] [梦的运作：梦显现的内容是梦运作的成果，它是对于梦的质料的转化（和为了符合审查机制的要求所做的扭曲）——梦思，白天的剩余物和作用于身体的刺激物。分析工作要从接受精神分析者对其显梦的说明倒推出梦的质料。梦运作的主要机制包括凝缩（多个梦思的累积转化为一个单一的显现的表征）、移置（从一个表象到一个与之相关的表象的欲力投入——见本章之"爱电影"一节中的相关注释——的转换，抑或后者对前者的取代）、表象化（将抽象的思绪翻译成具象的画面）以及二度修饰（类似于将其余三个步骤转化为相对连贯的、可理解的整体的结果）。]

之中。可是在原则上，考虑到维持这种位置的可能性，说它是杂技显得并不真实，更确切地说，与其他（真正完全相似的）需要更通常地引发任务的心理态势相比更算不得什么。这一点之所以被忘记，是因为科学工作的元心理学前提条件并不经常被人提及（这是科学主义的主要禁忌之一，是它所惊恐的事件之一）。但对于任何准备考虑这些条件的人来说，这种我想要试图说明的深思熟虑的矛盾心理，这种集有益健康与脆弱易伤于一身的特殊的各式分裂，这种同自身关系的最低灵活度，这种借助有力的对客体的欲力投入[1]（此处指的是对电影的）所展开的经济学转换，从一开始就是磨碎的和不透明的，并且随后经历了一种把它分成两半和像一把钳子那样安排好的本能的交替。钳子的一边（有着窥淫癖的虐待狂升华成了学习狂）终于与另一边相遇；在钳子的另一边，与对象一起双重溢出的原初想象界作为（活着的、幸存的）目击者被保留下来。简言之，这一路线以及由它所造成的现存构造，最终并不是特别的优越或扭曲（即使是某些科学家，也还是处在那些很可能没有被说明的事物中间）。正是这些性质相同的路线和经济学（有目的的，但从未作为被完成的结果），限定了文化人类学家工作主观可能性的客观条件，或者精神分析治疗对象的、（乃至最后）符号学和皮尔士意义的全部"解释"工作（从一个系统到另一个系统的转化）的客观条件。真正不寻常的不是事物本身，而仅仅是这样一种观念：电影研究自身并不具有任何特殊豁免权和不可思议的域外效力，也没有青少年免疫力可以免除（有时）其他领域常见的更易察觉的知识和象征性欲力投入。

[1]［欲力投入（cathexsis）：为了翻译弗洛伊德的besetzung而使用的一个英语术语。在法语中通常（例如此处）译为"投入"（investissement），意指一种心理能量的投入，这种心理能量来源于针对表征或客体对象的驱动。］

第二章

研究者的想象界

我问自己:这篇文字的实际对象是什么?接着,我提笔著文的"不确定驱动"是什么?此时此刻我的想象界是什么?我试图获得的结论是什么?

在我看来,就实质而言,这还是一个"疑问",是以问号结尾的句子。而且就像在梦中一样,它全副武装地印在我的脑海中。这里我将阐述它,当然是由于那种对严格性的追求行为中常见的"过分执着"。

现在我就来详细说明,"弗洛伊德的精神分析能够为电影的能指研究做出什么贡献"。

换言之,这就是我的梦的显现内容,对它的解释构成了我的文章。我已经看到其中三个关键点。我们要分别考察它们(《梦的解析》要求我们这样做,有一份"计划"的最低限度的必要性也有此种要求),再把它们相互联系起来。它们就是"贡献""弗洛伊德精神分析"和尤为重要的

第一部分 想象的能指

"电影能指"几个关键词。

精神分析、语言学、历史

首先是"贡献"一词。这一术语告诉我,精神分析不是与电影能指有关的唯一学科,必须力求与其他学科联系起来,先要与以源自语言学的经典符号学原理相当直接地联系起来。这是我初期的电影研究和目前其他方面研究的主要指南。为什么强调直接联系呢?因为,语言学和精神分析两者都是关于象征的科学,而且我们还考虑到,它们甚至是仅有的两门以表意活动本身为直接的唯一对象的科学(显然,各门科学都涉及表意活动,但均未有如此正面和专门的涉及)。我们大体上可以认为,语言学及其近亲,即现代符号逻辑学,是把二次化过程的研究当成自己的分内事[1],而精神分析关涉的是对原发过程的探索,就是说两者涵盖了自主的表意性活动的全部领域。语言学和精神分析是符号学的两个主要"源泉",是仅有的彻底的符号学的学科。

这就是它们为什么应当被依次放在"第三视野"的范围内,这种视野就如它们的共同的和永久性的背景——社会研究、历史批评、基础结构的考察。这样一来,彼此的关联便不易理解(如果其他关联可以说是容易理解的话),因为能指有自己的法则(原初的或次级的),也有其政

[1] 如果我把这个区分理解为深思熟虑的简化(而这也许正是它为什么有用的原因),这是出于多种理由,但其中最重要的两点是:(1)精神分析不仅介绍原发过程的思想,而且还介绍原发过程和二次过程的真正区别(因而它"重建了"二次过程)。(2)反之,某些像本维尼斯特这样的语言学家,比如在他关于人称代词的研究中,就超过了纯"陈述"研究,并通过对发音的反思踏上了一条接近原发过程、接近主体建构的道路。

治经济学法则。甚至在技术层面，如果考虑到研究者的日常工作、他的读物、他所使用的文献，那么，刚才还不可能的"双重能力"，现在则变为一份赌注：在电影中，能够严肃地宣称，可以利用其教育背景和专业概念的工具，并借由像亨利·梅尔西戎及其门生等经济学家一样严密的方式解释资本主义垄断在电影工业中所扮演的角色的符号学家在哪里？电影研究和其他研究一样，符号学不能用决定一切的象征性法则来取代社会事实本身（全部象征系统之源），它不能等同于这些学科，如社会学、人类学、历史、政治经济学和人口统计学等。符号学既不能取代它们，也不应重复它们（进行仪式化的重复或冒"简化主义"的危险）。符号学应对此有所注意，以求独立发展（符号学就自身而言也是一种唯物主义）。并且，在研究现状已经达到的情况下标出其研究重点（例如，作为历史调节因素和货币流通环节的观众心理学）。总之，符号学必须通过一种认识论的预见（但不应成为自愿麻痹的借口），事先铭刻在人类真知的视界——一种主要轮廓仍稍显模糊的视界，一种奇特的、不同于当今"人类科学"的知识，所以它经常被科学主义所侵蚀，但依旧是必要的，因为今天不是明天；铭刻在认知状态的视界中，在这种视界里技术发展和社会力量（如它所示的，物质状态的社会）平衡的方式最终开始影响变化，特别是象征界工作的变化（如一些电影次符码中的镜头顺序或"关闭声响"的功用），例如，在许多类型的电影中，符号学将在中间机制的所有现实中被熟知，如果没有这种中间机制，那么只有因果关系的总体暗示与假设是可能的。

显然，我们此处涉及著名的"相对自主"问题，但未必（尽管两者经常混淆）涉及基础和上层建筑之间的简单区别。因为，作为一种工业（机械）的电影，它的融资方式、胶片材料的工艺因素发展、观众的平均消

费（可以决定观众光顾电影院的次数的多少）票价和很多其他因素仍完全属于基础研究，但也不能因此机械式地、简单对应地得出结论，说象征界（原初的和次级的）纯属上层建筑。当然，在一定程度上是这样，而且在其最表面的层次上，在其明显的内容上，在其与明确的社会现象有直接关系的表层特征上大多如此。例如，语言学中词典的主体（但音韵学或句法学已经少得多），精神学分析中俄狄浦斯情结的各种各样的历史变体（或许是俄狄浦斯自身，但这就远非精神分析的整体），显然都与家庭构成的演进密切相关；但是，以现有知识来看，其意义背后还有隐藏得更深和更持久的原动力，这一动力的有效性延伸到了人类整体，即作为一个生物学"物种"的人。不是因为象征界属于"自然"的非社会范畴；相反，就其最深的根据（它总是结构而不是"事实"）而言，表意功能不再只是社会演进的一个后果，它与基础结构一起成为社会建构的参与力量。社会性也确定了人的特性。表意法则部分"偏离"短期历史演进，但这并不意味符号学的自然化（"心理学化"），恰恰相反，它再次强调了它的彻底的和已成定论的社会性。在明确肯定人创造符号之后，我们可以看到符号也在创造人：这正是精神分析[1]、人类学[2]和语言学[3]的伟大信条之一。

如果排除象征文化，象征符号（与历史时段同类的可变的时间性）的其他部分就不再是一种完全的上层建筑[4]。它并不因此而成为一种基础

[1] 拉康："象征界的规则不再被设想为由人制定的，而是被设想为制定了人。"译自Le séminaire sur 'la letter volée,《拉康选集》，第46页。
[2] 例如，列维-斯特劳斯："神话在它们自己中间进行自我设计。"
[3] 见本维尼斯特关于在某种意义上正是语言系统（langue）"包含"着社会，而不是相反的观点。Sémioligie de la langue,《普通语言学问题》（第2卷，Paris：Gallimard, 1974），第62页。
[4] 我们记得这正是斯大林关于语言所说的话，拉康故意回想起它。The Agency of the Letter in the Unconscious,《拉康选集》，第176页，注释7。

结构，除非脱离这个术语严格的马克思主义的含义，而从这种混合意义中只会一无所获。反之，在其深层中，从为同类现象所发明的术语[1]的使用情况来看（吕西安·塞夫认为），它代表一种"并置结构"，在这种并置结构中，终究可以表现出作为动物的人的若干特征（人是不同于所有其他动物的动物，即"非动物"）。我只提及这些"法则"，如拉康所说"大法则"的这些方面的两个著名例证，它们构成一切表意活动的基础。在语言学中，在全部已知用语中，有双重分节、聚合与组合的对立、作为范畴成分和转换成分的语句的逻辑生成的必要重叠。在精神分析中，全部已知社会都有乱伦禁忌（还有，如在高等动物中存在有性生殖），作为两个似乎矛盾的事实（性与性禁忌）的不可避免的后果或不够典型的俄狄浦斯关系，由此，后代最终面对自己的父母（或含糊的双重世界），面对随之而来的各种结果，如压抑，如区分为几个彼此陌生的系统的各类心理机制。由此，在人类的创造物（如影片）中，两种不可简化的"逻辑"的永久共存，其中之一是"非逻辑"依据多重决定因素而展开的运作。

总之，将语言学和精神分析带来的启示进行结合，可能逐步发展出一门相当独立的电影科学（"电影符号学"），但后者将同时涉及上层结构现象和其他非上层结构现象，却并不指明基础结构。在兼顾这两大方面时，符号学将与真正的基础结构（电影的和一般的）式的研究保持关系。正是在这三个水平（上层、非上层、基础）上，象征符号是社会性的。但是，正如创造了它同时又被它创造的社会一样，符号象征也有实

[1] L. Sève: *Marxisme et théorie de la personnlité* (Edition Sociales, 1969)，尤见第200页。并置结构现象在两个方面区别于上层结构现象：(1) 它并不精确地代表"基础"的"结果"，因为，它构成了它的一部分，除此之外还有严格的基础结构的决定。(2) 它代表人的生物因素：比如它截然不同于"社会基础"，并且在横向上参与其中。

体性，它是一种"身体"：正是在这种几近物质的状态下，它吸引了符号学，使符号学家产生研究它的欲望。

弗洛伊德的精神分析学和其他的精神分析学

按写作时出现在我的脑海中和写作中展开的"程式"，我想到了另外一个重点——"弗洛伊德的精神分析学"（"它如何能够促进电影能指的研究？"）。为什么用这个词，或者更确切地说，为什么用弗洛伊德和精神分析学这两个词？因为众所周知，精神分析学并不完全是弗洛伊德的学说，拉康全力"回归弗洛伊德"的做法有其根源和必要性，但是，这种回归却没有影响世界精神分析运动的整体。源自这种状况，即使与这种影响无关，精神分析和弗洛伊德主义还是按不同地区形成十分不同的联系（在法国，精神分析整体上比在美国更亲近弗洛伊德主义）。因此，任何宣称运用精神分析的人，正如此刻我对电影所做的那样，就不得不说明他是以哪一种精神分析学为核心的精神分析。精神分析实践的案例不胜枚举，而且实践或多或少都伴随着理论，这些案例也正是弗洛伊德的发现中至关重要的部分，所有使之成为不可逆转的成就、成为知识中的决定性时刻的一切都被修正、精简以及"复原"为伦理心理学或医学精神病学的一种新变体（人道主义和医学，弗洛伊德主义的两大遁词）。最显著的实例（但远非唯一的实例）是由一些"美式风格"的治疗学学说所提供的，它们或多或少被根植于各处[1]，这些实例大部分都不惜

[1] 例如在很多好莱坞电影剧本中。参见Marc Vernet, Mise en scène: U.S.A.-Freud: effets spéciaux, *Communications*, 23 (1975)，第223—234页。

任何代价避免冲突，满足标准化、普泛化的特征。

我称之为精神分析的是弗洛伊德的传统及以英国的梅兰妮·克莱因和法国的雅克·拉康的贡献为中心的开创性的理论。

与弗洛伊德著作之间的时间差距足以使我们轻易且不武断地对其做出区分，因为它并非仅仅因其品质而伟大，它有着某些个性化且内在兴趣并不平均的"区间"（至少在这种意义上有些著作要比其他著作"过时"），而且它们在原初领域之外所做的贡献也是不平均的——这一点对我而言很重要（电影研究本质上是弗洛伊德和精神分析学家有时称为"应用精神分析学"的分支，这是一个奇特的术语，因为在这里就像在语言学中一样，我们并未应用什么东西，或者确有应用，却很糟糕；它涉及另一问题：精神分析学已经说明了的或能够说明的若干现象出现在电影中，在那里发挥实际的作用）。为重温对于弗洛伊德的各种著述，我（稍显草率地）把它们分成六大书系：

1. 元心理学和理论著作：从《梦的解析》《元心理学文集》到《抑制、症状与焦虑》，包括《论自恋：导论》《超越快乐原则》《自我与本我》《受虐狂的经济学问题》《儿童的受挫》《论否认》《恋物癖》等"大文章"。

2. 偏临床性的专著：《五个精神分析家》《歇斯底里研究》（与布洛依尔合著）以及《治疗的开始》等论文。

3. 通俗化的著作：《精神分析引论》《精神分析引论新讲》《精神分析纲要》，以及关于《梦的解析》的"导读本"《梦和释义》等。

4. 艺术与文学研究：《詹森的"格拉迪沃"中的幻觉与梦》《米开朗基罗的摩西》《达·芬奇童年时代的回忆》等。

5. 涉及人类学或社会历史学的研究：《图腾与禁忌》《文明中的缺憾》

《群体心理学和自我分析》等。

6. 最后一组书系与其他书系相比范围较模糊，大抵处于第四和第五两组中间，譬如《日常生活的心理分析》和《玩笑及其与无意识的关系》。总之，这里涉及的是特别关注前意识心理学的研究，其研究对象是文化的而非纯美学的（异于第四类范畴），社会的而非纯历史或人类学的（异于第五类范畴）[1]。

我这么分类究竟有什么用处呢？当中一些著作并未提出特殊的问题。譬如导读类，它只是保持自己的讲义性，然而正因为如此，这类读物分量不足。再如"临床"一类，就其新意，这类著述既不能直接也不能每章每页都有助于对电影一类文化产品的分析，但是很显然，它以其形形色色的丰富观察而涉及文化产品的分析，而且如若缺乏这类著述就无法理解理论著作。最后如第六组著作，它们研究失手、语误、幽默、喜剧，在研究相关电影现象（如喜剧、滑稽和噱头）时，这些著作对我们尤其

[1] 雷蒙·贝卢尔（Raymond Bellour）在读到这篇文章的手稿时向我指出，这一段是有争议的，而且无论如何是不完整的。的确，正如拉康所强调的那样，《日常生活的心理分析》(Psychopathology of Everyday Life) 和《玩笑及其与无意识的关系》(Jokes) 在某种意义上是《梦的解析》的直接继续；这些著作构成了一种从三个方面进行的单一论证，而且是高度一致的论证，它们（在某些方面）已经包含了弗洛伊德的全部发现。这三部著作全都是通过大量具体的例证并且不限于专门的病理学范围，来直接处理精神的真实运动及其轨道、"过程"、排序和进展的模式。换言之，有关无意识的发现的实质和前意识的结果（即"次级审查"的问题，弗洛伊德认为，从动态观点来看，它与初级审查相一致；参见第31页）。

由于这个原因，《日常生活的心理分析》和《玩笑及其与无意识的关系》不应被分开列出，它们作为首要候选者就属于第一类，即理论著作的一类。然而（并且我认为，这并不矛盾），还存在着某些使它们分开的东西，并同时强调它们之间的相同之处。这正是我试图要确定的，而且我一直没有改变我的想法。但我只看到了问题的一个方面，正是雷蒙·贝卢尔提醒我想到其他方面。

有用（可参阅丹尼埃·拜合隆和让－保罗·西蒙的著述[1]）。

然而，当我们转向弗洛伊德明确视为社会学或文化人类学的著作时，如《图腾与禁忌》，情况就更出乎意料，尽管这种情况经常在专家谈话和著述中被提及。这类研究就其对象本身而言，在我们的符号学视野中显得更为重要，毕竟，比起那些纯粹的元心理学著作，它们（弗洛伊德意义上的社会学或文化人类学）与我们的研究更加休戚相关。但是，文化人类学家经常认为"事与愿违"，我也这样认为：尽管弗洛伊德的一般理论是他们研究工作永久性的伟大启示之一，但这些文化人类学专著对他们的用处反倒最少。其实，这并不奇怪：弗洛伊德的发现，就其广度而言，实际上与所有知识领域相关，但条件是我们善于把他的主观意图与各个知识领域所特有的数据和要求适当联系起来，尤其是将其与直接以社会为对象的知识领域联系起来；"发现者"（主观之父）不能仅仅因为是发现者，就有资格在他往往并不深知的领域中决定研究方向。我注意到，在涉及弗洛伊德著作的语言学意义时也有类似情形：它具有潜在的重要性，雅克·拉康已经把这一点凸显出来了，但是弗洛伊德不是（或很少是）在对语言学现象的明确提示中找到其意义；这些段落往往令语言学家深感失望。我们知道，形成《图腾与禁忌》背景的"种系进化假设"（原始游牧部落、远古时代对父亲的真实谋杀等）不能为今天的人类学家所接受。确定弗洛伊德本人赋予这个假设怎样一种地位显然是件有难度的事情，因为弗洛伊德"现实主义"真实性的程度，在这里像

[1] 丹尼尔·佩舍（D. Percheron）：Rire au cinéma，载于 *Communications*, 23 (1975)，第190—201页。J-P. Simon: *Trajets de sémiotique filmique A la recherche des Marx Brothers* (Editions Albatros, 1977)。关于喜剧电影的元心理学尤见以 Le film comique entre la "transgression" du genre et le "genre" de la transgression 为题的部分。

第一部分 想象的能指

其他情况一样（未来歇斯底里的早熟诱惑）永远是一个问题：是对真正史前历史的假设，还是按照象征意义进行的理解？但是，根据众多论述，弗洛伊德显然部分地选择了第一种（真实性）解释，拉康的研究工作则是把关于阉割、弑父、俄狄浦斯情结和法的全部精神分析思考带进第二种解释范围（这是人类学家更加认可的方式）。更宽泛地说，对我而言弗洛伊德社会学成果的弱点似乎在于，他对社会经济学因素的内在重要性及其特殊机制的不可通约性的某种误认，这种误认能够解释他自身的客观状况。这不难理解，正是通过这个弱点，我们才在弗洛伊德那里发现了"心理主义"（但不是在他的主要研究中），而这也是他被适当地批评和冲击的原因所在。

至于弗洛伊德的美学著作，情况非常相似，尽管这类著作确实有点零碎。大家面对这些著作，有时希望他能少些传记多点精神分析；有时又希望少钻精神分析的牛角尖，以求更明确的精神分析阐释；因为这些问题不是弗洛伊德思想的中心，所以人们还希望他能对每门艺术的特征和能指的自主性多点关注。人们喜欢自诩，说他的通论性著作蕴含着更精细的，尤其更关乎文本的东西，以便征用它们；正是在这个意义上，如今的人们使劲拓展其分析工具的效能。但是，尽管弗洛伊德是始作俑者，他自己并没有在这方面有更多建树，这一点无须诧异。时代不同，确实如此。就20世纪初的资产阶级意义而言，弗洛伊德是一个非凡的文化人，但不是一个艺术理论家。但要特别指出（这一点经常被忘掉，因为人们认为这是不言自明的事），弗洛伊德是独自出色地进行文学艺术的精神分析研究的第一人，我们不能期望一项新的事业一蹴而就。

在进行这些或许相当烦人的图书分类时，我就有意（从我了解关于电影的精神分析学研究发展历程的时期开始）阐明使那些人类学家比我更熟

悉而我们也关注的事物的状况；就整体而言，电影符号学更依赖于弗洛伊德的那些看似与其没有特别关系的论述（理论和心理学研究），而不是那些似乎更直接涉及审美和社会历史两方面的论述，这一点无须诧异。

对电影的多种精神分析学研究

现在，回到我的问题：精神分析学如何阐明电影的能指？问题的第三个关键点就是"能指"这个词，为什么专说影片的能指，为什么不说影片的所指？

对电影的精神分析研究是多种多样的。我们要逐一陈述，或尝试明确分类阐述，力求避免混淆它们，努力使它们"各就其位"。

首先是病症分类学的研究[1]。这种研究把影片作为症状或作为局部症状化的次级表象来对待，可能据此追溯影片导演（或编剧等）的精神病状。与分类式的医学性的精神活动差不多，（在电影中）必然也存在癫狂型、歇斯底里型和反常型的导演。这种研究方式从原则上打破了影片的文本脉络，削弱了影片的表象内容，这种表象内容成为旨在揭示潜在信息的独立线索的一种储备。在这里，不是影片而是导演引起了分析者的兴趣。因此，一切都取决于两个基本条件：传记条件和病理条件。一言

[1] 鉴于知识场域一般发展的需要，当一种观念或研究趋势还悬而未决时，事情绝不会孤立发生。当这篇文章于1975年春第一次发表时，我开始对"病症分类学"研究的可能性感兴趣，并热衷于对之进行定位，因为它此前处于一个可能与电影—客体和精神分析手段相关联的宽泛的研究事业内。但是并没有一个看上去发展成熟的例证，更不用说对一部电影或电影制作者的详细研究了。经由一次惊人的融合，1975年秋天多米尼克·费尔南德斯（Dominique Fernandez）的《爱森斯坦》发表了，这是一项把精神分析方法应用于这位伟大的苏联导演的生活和工作的研究。

以蔽之,就是我所谓的病症分类学。

这个主题包括一个变异形式,在这个变异形式中,除了正常活动与病理活动的明显区别,一切尘封不动(就此而言,这个变异形式更符合弗洛伊德的教义)。对分类法的关心依然存在,但它已经非医学化;我们研究出一种精神分析学的性格学,这种性格学不再划分精神病类型,而是划分元心理学和经济学的类型,或者是找到正常型和病理型两者共通的类型(一个人的性格就是他潜在的但却能始终表现出来的精神病)。这仍是彻底的"传记主义",而且对影片文本也持有彻底的中立态度。

我们暂时还不必在能指研究和所指研究之间"选择",而是在文本研究和非文本研究之间进行"选择"。我刚才简略描述的两种研究不是通过它们对纯"所指"的倾向而彼此区分的,或者至少不是以暴露出能指时的天真、无知和盲目的直接方式来彼此界定的。两者受到类似的批评:它们冒着使影片的意义凝固和枯竭的风险,因为它们常有重陷相信终极所指的危险(唯一、静止和确定)。所指,是指重新的"分类学归属"范畴,或是病理的范畴,或仅仅是心理的范畴。它们还包含着另一种直接来自第一项研究的固有的、简化的风险,即心理简化和纯"创造"的意识形态。两者的另一个风险是忽略影片中导演之外的个人意识和无意识,忽略作为直接社会印记的一切,忽略具体作者(人)之外的"作者层面"的其他一切:意识形态性的影响和压力、电影符码和拍摄时电影技术的客观形态等。只有在它们的目的从一开始就被严格标明(事由原则),并且随后在途中接受检查的情况下,它们的合法性才是存在的(并且我认为它们确实具有合法性):如果它们明确成为对人(导演)的"诊断"(病症分类学和性格学)的尝试,那么就可以明确自己对文本和社会的双重中立态度。

但是,认为这两种研究对待能指的态度是中立的,这一观点又不完

全正确，尽管在论及它们的文学等价物时往往这样说。不仅这些研究的原则是把影片的若干方面构成相应的能指（较不明显的心理主义的明显能指），而且还会把依此选定的影片特征归入符号学家所谓的"能指层面范畴"。导演的惯用主题、人物、情节发生的时代，都可以告诉我们关于他的个性，但是他移动（或固定）摄影机的方式、剪辑场景的方式[1]，其实也能告诉我们他的个性。因此，这两种研究途径并不是"所指研究"。它们的本质在于关注人，而非表述的事实（＝影片文本或电影代码）：后者在其内在逻辑上与这种研究无关，但可以作为一个中性的背景，让研究途径在这里寻找可以更好理解人物的标示。

电影剧本的精神分析

这个题目把我引向了第三个方向，它把影片视为表述话语。它比前两个方向更难把握，而且我也不敢保证我对它的思考已经非常清楚，因此，作为一种初步的简单归纳，我将把这个研究方向称为影片剧本的精神分析研究。当然，它并不局限于最狭隘意义的剧本（拍电影时参照的文辞），还延伸到并不呈现文字的"骨架"但却属于广义剧本的大量特征之中——真正意义的剧本。必要时，它是含蓄的剪辑后（而且在若干拍摄时或多或少是缺席的）的完成剧本。因为这里还涉及与情节、情境、人物、景色和可能的"风俗研究"等有关的因素，简言之，就是影片中有必须加以细致观察的显性主题。由于这种界定，剧本呈现出一种相当

[1] 因此，在我刚才提到的多米尼克·费尔南德斯的著作中，爱森斯坦所喜欢的剪辑代码（极度的分割和不连续性等）被同他的深刻的焦虑和他所体验到的象征性地拒绝童年的欲望联系起来（尤见第167—169页）。

第一部分 想象的能指

暧昧、易逝、更加有趣的情况[1]。在若干方面，它属于所指：如果我们通过一种转换，把各种符码置于前面，就可看清这一点。这是电影的符码（视觉和听觉的相似、蒙太奇等）或非电影的符码（如有声电影中的语言），它是"传达"剧本服务的诸多系统，但并不混淆等同于剧本，剧本与这些系统相关而成为一个所指。所指，被定义为影片显性主题总和，影片最直接的内容（详细的外延）。当然，这并不是影片最重要的表意，但是，如果我们像电影剧本的精神分析研究所希望的那样力求深入一步，它就仍然是不可或缺的。因此，精神分析研究的直接后果就是把剧本变成一种能指，并且通过它脱离某些不甚明了的表意活动。脱离表意活动，或更确切地说，它向表意活动敞开（我甚至应该说是卷入表意活动）。因为它无法揭示隐含的意义，这是一种"全副武装"的第二剧本，它与第一剧本同样清晰和不容置辩，只有通过它的隐蔽意义才能够被识别；这就变成了一种荒谬的、幼稚的"捉迷藏"游戏，因为，隐蔽内容和非隐蔽内容具有同样的结构和脉络（为此，我们才不得不故意把它隐藏起来！梦本身并没有这样的潜在意义，没有梦境之下的第二个梦，只有一个显现的梦，它通向永无止境的隐晦表意）。我们并不希望为影片添入更加"深刻"的第三层或第四层意义，而是想要保持具有固定且有限的数目之想法以及每一层都与真正剧本的明确表意（在不同程度上）存有同等关系之观念（就如同只有一个剧本那样）：在一个较低的层级上，我们仍需要相信闭合性的所指，并且从而停止对象征界的无限追求，象征界在此意义上（正如想象界来自它的编织一样）完全在于它的逃离。

[1] 我的一位学生乔治·德纳（Jorge Dana）提到"冗长不堪的剧本"，因为在一部影片中一切都可以被叙说（diegesticised）。

关于这一点，我已经部分地改变了想法。或者也可以说，这就是我所认为的精神分析对于语言学的贡献：涉及《语言与电影》[1]中的相应段落，尤其是如我在那部著作里描述的"文本系统"的概念。具有文本系统，意味着某些东西遵循结构性和关联性的秩序（但并非被穷尽的），它特别针对某一部被给定的影片，而不是电影整体；它有别于每一个符码，同时又是多种符码的组合。但是，我不再相信每部影片都有一套文本系统（我在《语言与电影》中对格里菲斯的影片《党同伐异》提出的文本系统，只是诸多可能中的一个系统，只是解释工作中的一个阶段，当时阐述得也不充分），甚至我也不再相信在专门开辟的第四章第四节中所预见的那种可能性，即固定数量的差异性的多文本系统（同一部影片的多种"阅读"）。在这个（或这些）系统中，我如今认识到了工作的便利性——这正是为什么它们在最开始时令我印象深刻的原因：一个人在每一阶段都要审视他所应用的工具——正如一些被分析所预见或建构的"语义群"，或者（或是一个大的）借助分析从我眼前的文本系统中筛选而成的"表意单元"，文本系统永远意味着一系列的可能性：可能意味着一种明晰或不那么明晰的结构，可能意味着一种组合成新形态的元素集合，可能意味着一种新的"表意压力"在不取消当前表意层（犹如积累一切的无意识）的同时却在其他层面使表意层得到补充、发生扭曲或变得复杂。在《语言与电影》中，我已十分重视文本系统的动态方面，生产过程重于产品，使它有别于符码特有的静态性；现在我感到，这种变化，这种"能动性"，不仅在一个文本系统内部发挥作用，而且在同一

[1] 麦茨：《语言与电影》(*Language and Cinema*, Paris：Larousse, 1971)，D. J. Umiker-Sebeok译 (The Hague：Mouton, 1974)。尤见第五、六章，法文版第53—90页，英文版第70—120页。

部影片的每个系统和前后被发现的系统之间都发挥作用；或者，即使认为总共只有一个文本系统，分析家也绝不会终结对系统的探索，也不会寻找"剧终"。

总之，对剧本（文本系统中诸多方面中的一个方面）的分析，希望超越剧本本身，超越人们常说的"单纯情节"（但不准确，因为，这个显在的表面还包含人物、他们的社会地位、情节故事场所、时代的标志和超越故事而做的许多其他因素）。因此，在我看来，对剧本的广泛意义而言，剧本从此转向能指一边，因为它不再涉及传达剧作的表现符码，而是涉及剧本开放式的解释。正如最近的一篇博士论文[1]强调的那样，霍华德·霍克斯的《红河》的"意义"之一是为私人财产和征服的权力辩护，另一层意义则存在于男同性恋这一厌女症的变体之中，这里首先要考察影片剧本，以便找到相应的提示。剧本不再是一个所指，正如我刚才所说的，在影片的任何地方都没有上述内容的明显印记。从精神分析学（或更广义的符号学）的视点研究剧本，就是把它设定为能指。

就此而言，剧本似梦，正如许多人的创作物似梦一样。梦，即通常所说的（弗洛伊德所说的"梦的内容"，它与"梦的思想"相对立），是释义的一个能指，而它自身必须像有着不同表达符码的所指那样被建构（被叙述，并且开始与有感知能力的做梦者沟通），也包括像口头语言那样（人们不用自己不懂的语言做梦）。譬如，梦者若不能识别任何梦中的可见物，即不熟悉已经被社会化的感知符码，他就不会有显梦，因而也不会有对梦的阐释；正是因为他认识其中若干可见物象，所以其他无

[1] Danielle Digne : L'Empire et la marque，见未出版的论文（Mémoire de troisième cycle），1975。

法辨认的可见物象反而具有了真正的价值，或者说，虽然合成物（凝缩）呈现，这也要求对叠化在一起的不同物象有些概念，或者说有些疑惑，至少对物象的复数性有些概念。想象本身需要化为符码，弗洛伊德也指出[1]，没有二次加工（没有符码），就不会有梦，因为二次化的过程是进入知觉和意识的条件。同样的原因，剧本作为有意识和被理解的实例，在被弄得完全可以意指任何事物以前，必须首先是一个所指。

因此，对剧本的分析不是研究所指。令我惊讶的是，人们普遍不那么认为。这个错误认识属于另一个更普遍的误识——我们常常忘记，任何能指本身都需要成为所指，而任何所指也只能够是能指（这本身就是象征功能；这是不断地转换，指定一些元素是"纯粹"能指，另一些元素是"纯粹"所指，况且，这个形容词是非常令人讨厌的词——只可能相对于一个具体的符码、一个即定的研究：一个段落和无限表意链中单独的一环）。对剧本来说，人们往往混淆两种不同的事物，即它在文本（影片）中的地位（彻底的明显层）和在文本系统中的地位。在文本中，剧本的地位是一个明显能指的明显所指；而在文本系统中，剧本是明显能指（或至少是明显能指之一）的不明显层。在这一点上，语言学和精神分析学的意见是完全一致的。我仅依据前者细致区分文本（被表明的过程）和文本系统，而文本系统从未被道出过，也不先于符号学家的建构性工作而存在[2]：这就已经限定了文本和文本系统作为显出内容和对它

[1] 弗洛伊德：《梦的解析》（第5卷），第499页；《对于梦的理论的一种元心理学的补充》（A Metapsychological Supplement to the Theory of Dreams，第14卷），第229页。
[2] 《语言与电影》，第78—79页。

第一部分　想象的能指

的解释之间的偏移。文本系统享有弗洛伊德常常命名为"潜在元素"[1]的地位，既包括无意识，也包括前意识。

剧本的一些研究特别针对无意识的表意。因此与我们对精神分析的研究方法的最普遍的期望相一致。其他研究主要涉及前意识表意层次，譬如，大多数所谓的"意识形态"研究（我在前面举了关于《红河》的例子），这类研究的指向性在影片中并不明显，是构成含蓄内容而非无意识内容的"意义层"。我们并不能由此断定剧本前意识的研究必然地"缺少精神分析"：一切取决于研究的方式，而精神分析学包含前意识理论（弗洛伊德并不把这种情况视为附属性的，他对此极感兴趣，尤其是在《日常生活的心理分析》中；他认为，与"第一次审查"有机联系的"第二次审查"，从定位上区分开了意识和前意识[2]）。不能由此断言意识形态是绝对前意识的产物，更有可能的是，像许多其他社会形态一样，意识形态有自己的前意识层和无意识层，尽管后者迄今为止还甚少研究（在德勒兹、伽塔里和利奥塔[3]之前全无研究），它也多少不同于传统观

[1] 例如，在《无意识》(The Unconscious, 第14卷), 第167、170页，我使用了"潜在元素"的概念，因为它用在这里比较方便。它与描述意义而非地形学意义的无意识相符合，并因而没有把前意识排除在外。但大家都知道，弗洛伊德在别处又把"潜在元素"这个概念留给了前意识，从而倾向于把它同无意识对立起来；比如关于梦的问题，弗洛伊德有时在"潜在的内容"和无意识的欲望之间做出区分，尽管在其他段落中，这些术语一开始是涵盖全部的。
[2]《无意识》(第14卷), 第173、179、193、194页；《梦的解析》(第5卷), 第615、617、618页。
[3] [吉尔·德勒兹写了很多哲学著作，其中包括《英国的经验主义者》《斯宾诺莎和尼采》。1973年他又与费利克斯·伽塔里合作出版了《反俄狄浦斯》，这是一部批评弗洛伊德（并直接反对拉康）的作品，它再次强调了弗洛伊德的力比多经济的概念，论证人是"欲望机器"，是导出和再导出力比多之流的机器，整个社会不过是这种导出的延ершениях；弗洛伊德（和拉康）关于俄狄浦斯情结的主张代表了按照家庭机构和由它引起的政治压抑设施的利益对这些机器的生产能力的阻碍。让-弗朗索瓦·利奥塔站在类似（但并不相同）立场的关于视觉艺术的论文，参见《话语，图形》(Discourse, figure, Paris: Editions Klincksieck, 1971)。]

念中的意识形态。在事实上而非原则上，迄今为止的意识形态研究所关注的，始终是前意识的意识形态。众所周知，这正是德勒兹和伽塔里着力批评的东西，他们关注的是在无意识自身中追踪历史的痕迹，因而相当怀疑意识形态概念本身，至少是当今的意识形态概念。

文本系统的精神分析

无论如何，只要对电影剧本的分析比较深刻，不是浅尝辄止，这种分析就会有意展望一个"潜在域"的视界。显然，在一些情况下，很难把这种分析与另一种可能的（因此是第四种）对于影片的精神分析研究区分开来：这种研究关注对文本系统的解释，但是，像前几种研究一样，它从影片显现题材的整体（所指和能指）出发，而不只是从显现的所指（剧本）出发。影片此时是构成性的，是有能指功能的。因此让－保罗·杜蒙和让·莫诺对斯坦利·库布里克的电影《2001太空漫游》就意识形态和精神分析两方面所做出的解释的显著之处就在于，他们不仅将影片主题作为分析线索，同时还运用了特殊的电影能指，或者说至少运用了由它组成的电影研究；在作者建构的出现与共同出现的结构网格中，我们发现了"展望未来"和"回溯过去"，以及"重力"和"失重"、"宇宙飞船"和"猿猴抛向空中的骨头"等例子。这种研究引起了困难，因为电影元素和剧本元素不是"同一方式"的揭示者（作者太倾向于"故事化"能指）；也因为最明显的揭示者，使我们直击文本系统的无疑是两种元素之间的关系（而不是一种元素，或两者相加）。但是，在一点上，而且是非常重要的一点上，我们只能采用如下的认识方式：涉及影片的潜在表意时与影片的所指一样，都是指示性的，全部表象材料都附属于

症候阅读（这里我们又看到一个通常被表述得相当糟糕、陈腐但真实的结论：至于影片的"真正意义"，它的"形式"所告诉我们的和它的内容所告诉我们的一样多）。

我认为，雷蒙·贝卢尔在第23期《通讯》（1975）中对希区柯克的《西北偏北》所做的令人印象深刻的研究表明[1]，对关注能指、剧本及其相互衔接方式的精神分析研究多有成效；这种分析所阐明的俄狄浦斯结构既说明了剧本（可以说是较大范围上），也在较小范围上说明段落中的蒙太奇程式，以至于影片显现能指和显现所指之间的关系（非显现的）已成为一种镜像重叠或强调关系，成为一种从微观世界到客观世界的隐喻关系：潜隐内容被双重嵌入表象中，在这里，它以两种尺寸按螺旋式的运动被阅读了两次。这种运动不完全是电影式的，也不仅涉及被讲述的故事，但是正好被置于这两者之间（在其他影片中将会不同），我们随着这种运动真正接近我所理解的文本系统的秩序。

因此，这类研究（我列举的第四种）就是文本系统研究。第三组研究，我称之为剧本的研究，也是文本系统研究，但是，这是更局部的一种研究视角：剧本是表象内容的组成部分而不是它的全部，是引向阐释的元素之一，但非唯一元素。把剧本从其他的元素中人为地孤立起来时就显然会承担歪曲文本系统的风险，因为后者形成一个整体，并且有可能使剧本分析的原则本身失效。但是对许多电影且不是那些总是平庸无趣的电影来说，这一缺憾要比它看上去小一些，因为当电影能指的工作相当有限时，剧本方面就在其中起到了很大的作用。反之，对另一些影

[1]《精神分析与电影》（*Psychoanalysis and the cinema*）特刊，23（1975），文章题目是 Le blocage symbolique。

片来说（我还将涉及这一点），剧本分析从一开始就是一种不充分的研究，而且，其不充分的程度不同，就像在文本系统中剧本的相对重要性不同一样，随着影片不同而有着很大的变化。

电影—能指的精神分析

我通过只言片语尝试对想象界进行了科学的阐述，随着这一阐述的不断深入（目前只在前意识水平上），我逐渐接近了电影本身的能指，这就是我在"电影特性"层面向精神分析研究所提出的问题。剧本分析忽略了如下这个层面：弗洛伊德主义的灵感本可以在剧本分析之中占有一席之地，正如它可以在电影之外的美学研究中落户一样（这一层面存在普遍性的、众所周知的困难，因此这里我把它们暂放一边）。这些研究可能是精神分析学的，但是它们基本上不是电影的（尽管由于这些原因它们非常适合若干影片）。将这些研究"精神分析化"的东西不是电影，而恰恰是被电影所叙述的故事。对于一部影片的剧本，我们可以像一部小说那样来探讨，也可以把精神分析和文学批评关系中已成为经典的所有文献综合在一起（没有精神分析的交流，因而没有真正的移情，这是莫隆等人提出的方法的确切意义）。总之，剧本研究（还有病症分类学或性格学研究）与我这里试图加以界定的研究方法以及我谨慎处理其他问题所采用的那些方法（这些方法不同于我上面试图界定的方法）之间存在着差别。正如我通过跨越性的方法所揭示的，与其说这种差别对"一般能指"而言是可有可无的，不如说它对"电影能指"而言是无关紧要的。

对剧本的研究说了这么多，可是我甚至无意提及，一些无剧本的影片，对它们的剧本进行研究并不可行，即"抽象"电影、20世纪二三十

年代的先锋电影和流行的探索电影等,这也许会使人感到吃惊。再有,随着研究涉及的影片逐渐(尽管它保留一个"情节")脱离"叙事—再现"的主宰,其意义会成比例减少,(当然还)存在各种中间状况,如爱森斯坦的影片是故事性的,但是比通常的好莱坞影片要少。这些影片的特殊性在于,电影的能指在影片(剧本)中,在一定程度上放弃了所指的中立和透明的媒介地位,相反,它倾向于在这些影片中铭刻上自己的独特作用,担负起影片整体表意的越发重要的角色,从而使剧本研究越来越无效,直至这种研究无功而返。

至于第四范畴的研究工作(文本系统的全面研究),它们的标志反而在于对能指的关注。它们甚至可能以特别有效的方式阐明能指的功能,因为它们像所有的文本研究一样,是在有限的"资料库"范围内(一部影片、同一作者或同一类型的几部影片),因此也是在能够被详细探究的范围内把握能指。但是,电影能指(电影—能指)的精神分析知识并不是其特殊和独有的对象;这个对象就是影片的结构,因此,我才这样称呼它们。此外,我曾经力图表明[1],每部具有独特性的影片的文本系统和文本阐释,从定义上就是一种混合场所,在这里,专门符码(对或多或少仅是电影特有的符码)和非专门符码(各种语言和文化形态或多或少共有的符码)彼此相遇,相互纠结;确实,尽管电影修辞格本身,就其最直接的表意功能而言,可以被细分为能指和所指,并且文化修辞格亦如此,然而,一旦出现比较含糊和比较近似的表意时,换句话说,一旦考虑到一整部电影而不是某一个被给定的机位运动或人物对话的"价

[1]《语言与电影》,尤见第六章第三节。

值"时,前者就会被归为能指,后者就会被归为(明显的)所指[1]。在任何艺术中,单独一部"作品"的潜在表意总是与一个总体所指和一个总体能指的这种"勾连"有关,或者更准确地说,我们可称其为一种推力,它总是既与能指性的特殊性又与一般性相关;它是一个实例,总是在深层次上有内在变化的,它又是混合性的:它"告诉"我们的东西涉及这门艺术本身,也涉及其他事物(人、社会、作者),它仿佛一下子就告诉了我们所有这一切。艺术作品在向我们展示艺术的同时,从我们这里窃走了这门艺术,因为它既少于又多于这门艺术。每一部影片都向我们展示电影,这也就是电影的死亡。

所以,封闭的、孤立的和特殊的类型,对于电影的精神分析学的思考有存在的空间,其独特性正是关注电影本身(而非影片),关注能指本身。当然,在这里就像在任何别的地方一样,会有交叉现象,而且应当力戒那种(会令人担忧地)硬把这一工作方向限于与其他领域割裂的范围内。对于电影能指的精神分析学知识能够阔步发展,应归功于那些格外关注电影在其文本中的特殊作用的研究,还要归功于对某些特殊影片的分析,在这些影片中,精神分析的作用高于其他影片。我认为,在上述两个方面,梯也利·昆采尔的研究[2]具有重要意义。我曾经考虑过,且现在已经完成的另一个研究途径是,直接考察任何具体影片之外的电影性的精神分析含义;在这篇文字的后半部分(第三、四、五章)和本书的其余部分,我将这样做,或至少开始这样做。

在法国,1968年后的几年,《电影手册》编辑部为上述这种新的研

[1]《语言与电影》,尤见第十章第七节。
[2] 例如Le travail du film II,载于 *Communications*, 23 (1975)。

究方式的推进发挥了重要作用；我尤其想到让-路易斯·科莫利或帕斯卡·波尼茨的贡献（但不只是他们，因为有过一个学术共同体）。这类研究有时因其晦涩或时髦的矫饰而受到批评；而且存在各种各样的简化倾向，缺乏系统性，有跑马占地之嫌。在一些情况下（并非所有情况），这些批评并非无的放矢。但是，它们恐怕不能让人忘记创新姿态、研究方向的意义及其正确性：在（以往的）电影理论中，人们哪有如此经常地使用弗洛伊德的术语说明诸如外景、取景、快切或景深的现象呢？

众所周知，各种不同的"语言"（绘画、音乐、电影等）的彼此区别在于其能指的物质性和感知的特定性，也在于由此产生的形式和结构特征，而不在于它们的所指（或至少没有直接联系）[1]。不存在专属文学，或反之专属电影的所指，譬如，并不存在任何可以归入绘画本身的"宏大所指"（＝另一种相信终极所指的神话变形）。每种表现手段都允许叙述一切，这意味可以用各种各样的语言表现无限数量的事物，当然，每一个人都以自己的方式阅读它们，而这也是人们往往觉得存在一种宏大所指的原因。但是所指的提法毕竟不好，因为我们只能根据能指切近它：电影性，并不是一个变动不居的目录清单，在此清单中，罗列了一些电影特别善于"处理"，而其他艺术较少有"能力"（一个真正的形而上的界取决于"本质"的概念）处理的主题或题材。电影性只能被界定为，或者说得更准确些，被预感为一种无所不说（或缄默无语）的特殊方式，即一种能指效果。它是表意（而不是所指）的特殊系数，这种表意与电影的内在运作和对它本身而非其他机器或装置的应用息息相关，用语言学的术语来说，要求精神分析阐释的不只是每部影片（不只是影片），而

[1]《语言与电影》，整个第十章都在讨论这个问题。

且还是电影中的能指材料的有关特征，以及这些特征所允许的特殊符码，即叶尔姆斯列夫所说的能指材料和能指方式。

能指的系统

　　研究能指，意味着"一般性地"研究电影，而非研究"一般的"电影（阐述适用于所有影片的各种立意）。因为这里存在着很多中间层面，如规模不大的一组研究材料、一位导演的全部影片或历史上十分局限的一种"类型片"，有的范畴则使研究非常接近文本分析。但同时也存在着更广泛的分类，有些像"超级类型"，我乐于用它们来定义电影系统：每个系统仍对应一组影片，仅以潜在方式，因为分组规模庞大，不可计数（还因为这些系统之间往往相互混合，结果同一部影片兼属于多个系统）。这些系统（与迄今已知的主要电影程式对应），它们自相矛盾之处是其边缘地带"界限不清"，散现为无数特殊状况，然而在它们的中心地带，它们却是相当明确和清晰的，所以说，对界定它们的论据是理解与把握，而不是空泛的概论。这是一种模糊的建置，却又是完整的建置。熟悉电影的观众（本国人）不会误读，这属于他（们）掌握并熟知如何处理的心理范畴。他（们）可能已经看过很多所谓的"虚构纪录片"（这种表达方式已经表明类型的混合，因此从认识论上说是两种不同类型的混合），但是他（们）并不怀疑纪录片和故事片就其界定而言仍是自主的，而在其他情况中，它们界定自身并显示为纯态，或至少比较纯粹的形态（不会彼此混淆）。

　　我无意在此详尽列举这些大的类型；我感兴趣的是它们的状况，而不是对它们的列举。大类型有许多种，其中若干类型被梳理成系列。每

第一部分 想象的能指

个系列形成一个聚合体系（就逻辑学术语而言，指互补种类的一个总和），其整体涵盖全部电影生产，但裁剪它的方式不同于邻近系列。譬如，新闻/纪录片/预告/广告片/大型片系列，或彩色片/黑白片系列、无声片/有声片系列。可以看出，一些范畴比另一些更清晰。在另一些时刻，没有形成真正的系列；取而代之的是存在一些社会上稍显孤立的特定"种类"的影片，它们与其他所有影片相对立；后面所说的这种影片就成了"普通片"（未被已有观点所标明的影片），包括3D影片、宽银幕影片、宽银幕全景影片，等等。

在这些不同的划分中，对电影能指（这些分类的设立者）的各种研究（尤其是精神分析学研究）是最重要的分类研究之一，正如常见的那样，也是其外部轮廓最模糊的分类研究之一，最难（最不可能）按数目确立的分类研究之一。这种分类，把我称之为故事情节型的影片（叙事—再现型影片）归为一端，把不讲故事的影片归为另一端，中间经历了特别明显的、专门的或混合的渐变状态[1]。这种分类的重要性，就是尽管它是"远景"，但赋予了它从最"稚气"到最理论化的所有思维中如此强烈的真实的东西，本质上它等同于历史的（即工业的、意识形态的、精神分析的）、独立于每个观众对故事片之兴趣以外的因素（这种趣味反而取决于实际且复杂的情况）。自19世纪末诞生以来，电影被虚构和再现艺术、叙事与模仿的亚里士多德主义传统所捕获，小说、戏剧和具象绘画在精神上、激情上培育了观众的经验，电影工业的传统正是受惠于此。（所以）当下拍摄的大部分影片，在一定程度上仍属虚构程式。我试

[1] Claude Bailbé、Michel Marie 和 Marie-Claire Ropars 的 *Muriel* (Paris : Editions Galilée) 对这些间接位置中的一个提供了一项著名的研究。

图在本书第三部分说明其原因和状况。

还应指出，在形式机制中（从历史上看具有相当揭示性）有关虚构的分类方式，与我上面提到的其他聚合的运作方式正好相反。它是把叙事影片与所有其他影片区分开来的被定义的一极，即正极，由此多数影片摆脱了少数派的地位，正如立体宽银幕影片与"普通"影片的对立。目前，意识形态被视为普通影片（故事片）的参照点，由此展开聚合体，反之，"所有其他影片"范畴集中了数量较少的被社会视为有点怪异的影片（如果涉及长片，至少它们追求"大片"的身价）。在这里，（划分的）"标志"被搅乱了：似乎非虚构的影片成为重点项，因为它更鲜见、更"特殊"，然而故事片作为非重点项（相当鲜见的事）却被首先提出，与其相对才有他者。每当社会使正常状态与边缘状态相对抗时，都可以看到这种秩序的特殊性安排：边缘性（就如这个词汇所意味的那样）是一个"后置项"、一个剩余，它不可能有正项和首项的价值；但是，因为正项也是多数派（"正常"一词兼容这两个概念），所以较罕见的边缘性受到强调，尽管仍然是一种他者。这里我们再次看到，形式构造具有充分的社会意识形态的意义（故事片客观上的统治地位影响了普通的心理划分），并且后者通向一种潜在内容，在本书中，我在前意识层次上指明了这种潜在内容；有些前意识区域相当有规律地与意识保持距离，但是为了达到意识又无须分析性治疗或真正消除压抑。不必急于把未言明的或不言自明的一切，甚至有些永恒的东西，统统归在无意识名下，无论如何，只要不混淆这两个阶段，我们就可以追溯到这种非虚构影片的边缘地位的无意识根源。

在故事片中，电影能指不突出自己而悄然工作，它完全用于消除自己的足迹，直接展示一个所指、一段透明的故事。故事实际上是由能指

制造出来的，但是能指佯装成只是在事后才向我们展示和传达信息，似乎故事从前存在过（参照性幻象），这是有关"反转自身生成过程的作品"的另一个实例。这种"以前存在过"的效果——本质上的孩提时代的隐隐约约的"从前"的声音——恐怕是含有虚构因素的大量文化中泛存的"有关虚构的伟大魅力"之一（所以是无意识的）。因此，故事片既是对能指的否定（意图让人忘掉能指），也是这种能指的异常精准的运作系统，正是这个系统让观众忘掉能指（仅仅依据影片隐没在其剧本中的程度而决定它的程度）。因此，使故事片显出特色的并不是能指特有功能的"缺席"，而是以否定方式呈现的"在场"，而且众所周知，这类在场是可能的最强的在场之一。研究这种缺席与在场的意义非常重大，巴赞在"经典剪辑"的名下已经预见到这一点，这对探索虚构系统的电影能指也是很重要的。另一方面，正如我所说，一部影片越是被归结为它所讲述的故事，其能指研究对其文本系统的重要性就越少。这并不矛盾，能指的叙事程式是一种迄今为止我们仍所知甚少的复杂机制，但不论它是什么，它涉及的都是大量影片，而不是其中任何一部具体的影片。

　　譬如，有些大范畴（故事片、彩色片、宽银幕影片等）似乎不像有数的影片聚合（即使它们有时在某种程度上如此），而像电影本身的不同面孔，或者至少是电影已经为我们展示的那些面孔，未来还会出现其他面孔。我们可以关注那些范畴本身，这还是通过电影能指的主要程式研究电影的能指。符号学视角中最明显的方法论的区分，不是单部影片和电影的"整体"（＝全部现存影片）的区分，而是文本研究和符码研究之间的对立。在这两种情况下，我们都可能与各种影片打交道：归至一部影片时可做文本分析，扩至电影整体时可做符码分析。居间的部分在于区分开可以用扩展方式掌握的组群和由于其模糊性和规模性而不能

通过文本途径（这就是"资料体"）探讨的组群，这些组群只能通过对能指（对不定数量的影片共同）的若干恰当特征的直接研究来掌握，此外，就其历史学或社会学定义而言，影片（films）的组群要比电影整体（cinema）的维度少。他们的分析都与基于电影整体的研究相关，因而属于同一类研究。

第三章

认同、镜子

"弗洛伊德的精神分析能够对电影能指的知识做出什么贡献?"这就是我提出的梦的问题(希求符号化的科学的想象界),而且在我看来,我现在还几乎没有怎么展开它。这意味着问题仍然是,我还没有答案,我只是关心它,我希望把它说成什么(直到人们把它写下来时,才会知道这一点),我只是提出我的问题:这个尚未有解的性质是一个必须谨慎对待的性质,它对任何认识论的程序都是最基本的。

我希望标明它的区域(好像一些空盒子,其中有的不等我开始就填满了,而且这样要好得多),标明一个工作方向不同的区域。我特别关心通过精神分析来探讨能指,所以,我现在必须描述这最后一个盒子里的某些东西;必须进一步而且是在无意识的维度上更清楚地掌握促使我写作的有关调查者的分析。当然,这一开始就意味着提出一个新的问题:在电影区别于文学、绘画等的能指特殊性方面,哪些知识从本质上唯有

借助精神分析才能被我们掌握。

知觉、想象

电影能指是"知觉的"（视觉与听觉）。文学的能指亦如是，因为写下的链条必须被"读"，而且，它还包含一个更加受限制的知觉范畴：只是字母——书写。绘画、雕塑、建筑、摄影的能指也是如此，而且仍然受到限制，不同的是听觉的缺席、视觉中的重要维度（如时间和运动）的缺席（很显然存在着看的时间，但是，被看对象不是被嵌入一个明确的时间段落从外部强加给观众的）。音乐能指也是知觉的，但是它像其他能指一样，比电影能指的"外延"少：音乐缺的是视觉，即使是在听觉上它还缺少言语（歌唱除外）。总之，引人注目的是，和其他表达手段相比，电影有着"更多的知觉"，如果这种说法是可行的话；它调动起数目众多的知觉轴。这就是为什么电影有时被描述为"各门艺术的综合"；这并没有更多的意思，但是如果我们把自己局限在知觉注册的数量单位上的话，那么，电影确实囊括了其他艺术的能指。电影可以为我们展现画作，让我们听音乐，电影是由摄影构成的，等等。

反之，如果把电影同戏剧、歌剧或其他同类的演出相比较，那么，这种数量上的优势好像就消失了。后者也同时包含着视觉和听觉，语言的听觉和非语言的听觉、运动、真实的时间进程等。它们在别处区别于电影：它们不是由影像构成的，它们提供给眼睛和耳朵的知觉是在真实空间（不是一种被拍摄下来的空间）里被表现的，这个空间与演出期间公众所占据的空间一样；观众看到和听到的一切都是在他们眼前由现场的人或道具制造出来的。这里涉及的不是虚构问题，而是能指的明确性

特征问题:不论戏剧表演是否模仿一个虚构故事,只要有模仿是必需的,它的"动作"就仍然是由卷入真实时空的真实的人在像观众席一样的舞台或场地中安排的。电影的银幕(从一开始就更接近于梦幻)并非类似的场地:银幕上展现的依旧(多多少少)是虚构的,而展现本身也是虚幻的——演员、布景、人们听到的言词全都是不在的,都是被记录下来的(犹如一种记忆的痕迹,它直接就是如此,在此之前并没有成为某些别的东西),如果被记录的不是一个"故事",不是为了纯粹虚构而制造的幻象,那么,它仍然是真实的。因为,它就是能指本身,作为一个整体,它是被记录下来的,是缺席的:包含巨大的布景、事先安排好的战斗、涅瓦河上融化的冰以及整个生命时间的一小卷带孔的胶片,它还可以被封存在熟悉的尺寸有限制的圆铁盒子中,这是它并不"真的"包含诸如此类东西的明证。

在戏剧方面,莎拉·贝恩哈特可以告诉我,她是菲德尔,或者,如果表演是在其他时代并且拒绝比喻表述的话,她可能会像在某些现代类型的戏剧中那样说她是莎拉·贝恩哈特。但无论如何,我看到的应当是莎拉·贝恩哈特。在电影方面,她也可以说出同样的两种话,但是,正是她的影子把它们呈现给我(或者说,她在她自己的缺席中呈现它们),所以每一部影片都是虚构片。

问题不只是演员。现在有了没有演员的戏剧和电影,或者说,在这里,演员至少已经不再承担传统演出场面中刻画人物性格的全部功能了。而莎拉·贝恩哈特的真实只是作为一个物体、道具的真实,如同一把椅子。在戏剧舞台上,这把椅子,比如在契诃夫那里,可以装扮成忧郁的俄国贵族每晚都要坐的那把椅子;反之,在尤奈斯库那里,它还可以向我表明,它是一把戏剧的椅子。但是,它毕竟是一把椅子。在电影中,

它将不得不同样在两种姿态（和许多其他间接的或更巧妙的姿态）中进行选择，但是，当观众看着它时，当他们必须认可选择时，它是缺席的；它交给观众的是自己的影子。

电影的特性并不在于它可能再现想象界，而是在于它从一开始就是想象界，把它作为一个能指来构成的想象界。创造虚构的意图的重复（可能的），以总是已经完成的、创造了能指的第一次重复为先导。按照定义，想象界在它自身之内把一定的在场和一定的缺席结合起来。在电影中，它不只是虚构的所指（如果有的话），它成了以缺席方式呈现的在场，它从一开始就是能指。

因此，从感知注册项目的层面来说，电影比其他艺术有更多的知觉，但当电影面对知觉的重要性，而不是数量或多样性时，它比其他艺术有"更少的知觉"，因为它的知觉全都是虚构的。更准确地说，这里的知觉活动是真实的，但是，感知到的却不是真实的物体，而是物体的影子、幻影、替身和一种新的镜子中的复制品。可以说，文学归根结底只是由复制品构成的（写下的词语描述着缺席的事物），但它毕竟不是以毫发毕现的方式在银幕上呈现的（显现的和缺失的同样多）。电影独一无二的地位就在于其能指的这种双重特点：独特的知觉资源，但同时还带有某种异常深刻的非现实性印记。比起其他艺术，电影更多地或以独一无二的方式使我们卷入想象界，而且，为了使它立即全部地转变成它自己的缺席，它鼓动起全部的知觉——这不过是最理想的能指的在场。

全知的主体

因此，电影像镜子，但它在一个根本点上不同于原初的镜子。尽管

如在镜中，一切均被映照，但有一件事，并且只有一件事，不能在其中反映：观众自己的身体。在某一个掩体上，这面镜子突然成了透亮的玻璃。

在镜子里，孩子觉察到家里熟悉的物品，尤其是其中还有把他抱在怀中对镜观望的母亲。但是，他首先觉察到他自己的映像。正是在这里，一次认同（自我的形成）呈现了其主要特征：孩子看到作为他者的自己，而且是在另一个他者（母亲）的旁边。另一个他者向他承诺，前者是在象征界的注册中真正第一次出现的东西：通过她的权威、她的认可，接着是她的镜像和孩子的镜像的相似（两者都有人形）。这样，孩子的自我通过对与其类似的人的认同而形成，而且，这是同时在隐喻和换喻两种意义上形成的：镜子中的另一个人，只是身体自己的反映，而不是他的身体，他是他的相似物，孩子认同自己作为对象。

在电影中仍然保留着这种对象：虚构的或非虚构的，银幕上总是有某些东西。但自己身体的映像却消失了。电影观众不是孩子，同时，真正处在镜像阶段（从六个月到十八个月）的孩子肯定不会"懂得"最简单的影片。因此，使得观众在银幕上缺席成为可能的（更准确地说，尽管他缺席，但影片仍能明白易懂地进行下去），正是观众已经懂得了的有关镜子（真正的镜子）的经验，由此，观众不必在其中首先认出自己就能使银幕构成一个物象的世界。就此而言，电影已经处在象征界一边（这只是预期的）：观众知道物象的存在，知道他自己作为一个主体的存在，他对于他者而言成为一个对象；他了解自己，了解和他同样的人。在银幕上向观众描述这种类似性已然不必要，他之前在孩提时代的镜子里就已经了解了这一点。正如所有其他广义的"二次"活动一样，电影实践预先就假定，自我和非我的原始无差别状态已经被克服了。

那么，观众在电影放映期间究竟认同了什么呢？因为他肯定必须与自己认同：原初形式下的认同现在对他而言已经不再是必需的，而他在电影中要继续依赖那种没有它就没有社会生活的永久性的认同游戏，否则，影片就会变得不可理解，比最不可理解的影片还要不可理解得多（这样，最简单的交谈都预先假设了我和你的交替，因此预先假设了两个对话者互相认同的态度）。在他者之间的一种社会实践的特殊情况（即电影的放映）下，拉康甚至以最抽象的论证方式[1]来论证起到根本作用的连续的认同采取了什么形式。这种认同对于弗洛伊德来说，构成了"社会性"[2]（力比多的升华，其自身就是对弑父后同一代成员的敌对性竞争的反应）。

显然，观众有机会认同虚构的人物。但是，虚构的人物必须要存在。因此，这一点只对"叙事性—再现性"的影片有意义，而与电影能指本身的精神分析结构无关。在程度不同的"非虚构"影片中，观众还能够与演员认同。在这种影片中，演员呈现为演员而不是人物，因此，作为一个可见的人，认同得以存在。但是，这个因素（即使加上前一个因素，从而覆盖大量影片）也并不充分，它只是以自身的若干形式标明了二次认同（这是在电影过程本身的二次认同，因为在任何其他意义上，除了镜像认同以外，所有的认同都被视为二次认同）。

上述解释并不充分，有两个原因。第一个原因只是第二个原因的断

[1] 拉康：《逻辑时间及预期确定性的肯定》(Le temps logique et l'assertion de certitude anticipée)，《拉康选集》，第197—213页。
[2] 弗洛伊德：《自我与本我》(The Ego and the Id，第19卷)，第26、30页（关于"被阉割的社会情感"）；又见（有关偏执狂主题的）《论自恋：导论》(On Narcissism: an Introduction，第14卷)，第95—96、101—102页。

断续续的、轶事性的和表面化的后果（因此第一个原因更显见，这正是我称之为第一的原因）。电影在经常被强调的一个关键点上偏离了戏剧：它经常给我们呈现可以（直接）称为"无人称"的长镜头段落——由很多电影理论家阐述的电影"世界形态"的常见主题——在这些镜头段落中，只出现静物和风景等，经常达几分钟之久，不给观众提供可认同的对象。然而观众的认同必须被假设为在其深层结构中仍然是完整的，因为和其他时刻一样，电影在这些时刻同样奏效，并且整部影片（如地理文献片）在这类条件下清晰地展开。第二个原因（更根本的原因）是，对出现在银幕上的人的形式的认同，即使认同发生时，关于能指确立时观众自我的地位问题，也还是没有告诉我们什么。如上所述，这个自我已经形成了。但是，既然自我存在着，我们就可以思考，在影片放映期间，它存于何处（真正的一次认同，即镜像认同，形成了自我，但反之，所有其他的认同都预先假设，它是"被形成"的，并且能够同客体或同类主题"兑换"）。如此说来，当我在银幕上"认出"我的同类，或者如果我在银幕上没认出它时，我在何处？能在需要时认识自己的那个人究竟在哪里？

　　如果只是回答说，电影像任何一种社会实践那样要求其参与者的精神系统被充分构建，因而，这个问题只是对一般精神分析理论的关注，而不是对纯电影理论的关注，那么这是远远不够的。因为，我的"它在何处"的问题无意扯得太远，或者更准确地说，它力求稍多延伸：它只是针对这一已经构成的自我在电影放映过程中，而不是在一般社会生活中所处的地位。

　　观众在银幕上是缺席的，这与镜子前的孩子相反，因此，他无法与作为一个客体的自己认同，而只能与独立于他的客体认同。从这个意义

上说，银幕不是一面镜子。这一次，被感知物完全属于客体，而且，不再有自己影像的任何等价物，不再有被感知物和主体（他人和我）的那种独特混合体的等价物，这种等价物只是把两者彼此分开的必要形象。在电影中，永远是他者出现在银幕上，而我，我正在那里看他。我并没有参与被感知物，反之，我是"感知一切"。感知一切，正如人们所说，是一种全知（这是影片赠予观众的不同凡响的"无所不在"的能力）；感知一切，还因为我完全处在感知的层面：在银幕上缺席，但是在放映厅中在场，集中目光，集中听力，不然，被感知物就没有被感知，换句话说，这一实例构成了电影的能指（是我创造了这部电影）。如果说最奢侈的场面和音响，或它们的最难以置信的组合、最远离任何实际经验的组合，都无碍意义的构成（首先不使观众惊讶，不使他真的在理智上惊讶：他只是认为影片奇怪），那是因为他知道他在看电影。

在电影中，主体的知识采取了一种非常明确的形式，没有这种形式，影片就不可能存在。这种知识是双重的（但是合二为一）。我知道我正在感知想象界的某些东西（因此，它的荒谬性即使过度，也没有使我迷惑），而且我知道，正是我在感知它。第二个知识又具有两重性：我知道，我确实在感知，我的感官被调动起来，我不是在空想，大厅（银幕）的第四堵墙确实不同于另外三堵墙，有一架放映机正面对着它（因此，不是我在投影，或至少不是我在独自投影）；而且我还知道，这个被感知的想象界的素材沉淀给我，就像投射在第二个银幕上，通过我，连续不断地形成一个系列，因此，我自己是一个"位置"，在这个位置上，这个真正被感知的想象界作为某种被称为"电影"的制度化的、社会活动性的能指，终于抵达了象征界。

总之，观众与自己认同，与作为一个纯知觉活动的、警觉的自己认

同。这个"自己",是作为被感知物的可能性条件,是作为先于现存的一切之前的一种先验的主体。

银幕是一面奇特的镜子,它酷似儿时的镜子,但又迥然不同。正如让-路易斯·博德里指出的[1],强调酷似是在影片放映时,我们像儿童一样处在低运动强感知状态;像儿童一样被想象界和幽灵俘获,而且是有违常理地通过一种真实的知觉。迥然不同,是因为这面镜子为我们映现了一切,唯独没有我们自身,因为我们完全置身其外,反之,婴儿既在它里面,又在它前面。作为一种装置(而且是在这个词的真正的地形学意义上),电影比婴儿期的镜子更偏向象征界,因而是二次化的。这不足为怪,因为电影在婴儿期的镜子之后姗姗来迟,对我来说,最重要的事实是,它以一种如此直接又如此间接的关联事物的方式在清醒中书写,而且,在其他表意系统中没有完全的等价物。

摄影机认同

上述分析与已经提出解释的其他分析一致,我将不再复述。对15世纪绘画的分析,或对电影本身的分析都强调了单眼透视(摄影机)和"没影点"的作用,这个"没影点"为观众—主体标出了一个空位,这是一个全能的位置、上帝的位置,或者更宽泛意义上最终所指的位置。的确,当观众作为视点与自己认同时,他只能同摄影机认同,摄影机此前已经看到了观众正在观看的影像,并且摄影机的位置(取景)决定了没影点。在放映过程中,这个摄影机是缺席的,但是,它有另一个装置

[1] 见本书第一章相关注释。

做代理,即"放映机"。放映机是一种在观众身后、脑后的装置[1],这正是全部视像"焦点"幻觉般存在之处。我们每个人都会感受自己的视线,即使是所谓的在昏暗大厅之外,就像以我们的脖颈为轴旋转(犹如摇镜头)并跟随我们移动(跟拍镜头)的探照灯:犹如一道光束(不带有由它所散播并使它显现在电影中的微尘),无论何时何地中止,它的替代性都会从虚无中抽出一些连续可变的片段(正如弗洛伊德指出的那样[2],在阐明和敞开的双重意义上,知觉和意识也是"一束光线"。例如,在电影的装置中就包含这两种意义:一方面,这是一种只能获得一小部分真实的、有限的和散漫的光;但另一方面,它又拥有把光投射于真实之上的能力)。没有对摄影机的这种认同,就不可能理解一些亘古不变的事实。譬如,为什么影像"旋转"(摇镜头),观众并不感到惊奇,而且他分明知道他自己并没有转动头部?解释就是他无须真的转动他的头部,由于他的全知力、对摄影机运动的认同,以及作为超验而非经验的主体,他其实已经转动了头部。

任何视觉都是由一个双重运动构成的:投射("扫描"探照灯)和形成内心形象。意识是一种敏感的记录表面(犹如银幕)。同时我仿佛觉得,正像常说的那样,把自己的目光"投入"到事物上,被照亮的事物开始存于我心中(比方说,我们可以由此声称,正是这些事物被"投射"

[1] [Derrière la tête意思是"在脑后的"。] 见安德烈·格林(André Green): L'Ecran bi-face, un oeil derrière la tête, Psychanalyse et cinéma, 1970年1月1日(没有继续出版),第15—22页。有一点是很清晰的,在我的分析之后的文章中有些地方与安德烈·格林有一致之处。

[2] 《自我与本我》(第19卷),第18页;《梦的解析》(第5卷),第615页(意识作为一种感觉器官)和第574页(意识作为内部与外部的双重记录表面);《无意识》(第14卷),第171页(心理过程本身是无意识的,而意识只是感知其中一小部分的功能)。

到我的视网膜上)。一种被称为观看的且能够解释吸引力的所有迷思的光线,已然被投向了世界各处,因此,客体能够从相反的方向借助这道光线返回,并最终到达我们的(视觉)感知。但是,观看的光线现在变得如此柔软,而且已经不再是光源。

摄影的工艺周密地遵循着这种感知的伴随性幻觉,这一点已司空见惯。摄影机像火枪一样"瞄准"客体,客体则在胶片的感光表面上留下了自己的印记。观众自己并不躲避这把钳子,因为,他自身便是这个装置的一部分,同时还因为,钳子在想象界的层面上(梅兰妮·克莱因)标志着我们与世界整体的关系,并且植根于口唇的原初具象中。在演出过程中,观众就是我所说的复制放映机的探照灯,放映机又复制摄影机,而且他自己也是复制银幕的易感的表象,银幕又复制了胶片。在放映厅中有两束光:一束以银幕为终点,从放映机和观众的目光发出;另一束以银幕为起点,最后附着在观众的知觉中成为电影(投射在视网膜这一"第二银幕"上)。因此,当我说"我看"电影时,我指的是两个相反的流程的独特混合:影片是我接收到的,同时也是我启动的东西,因为在我进入放映厅之前它并不存在,要禁止它,我只要闭上眼睛就可以了。启动它时,我是放映机;接收它时,我是银幕。正是按照这两个比喻,我是摄影机,同时也在记录。

因此,电影中的能指构成取决于组成链条中的一系列镜像效果,而不是单一的复制。在此,作为地形学的电影类似于另一"空间",是技术设备(摄影机、放映机、胶片、银幕等)以及构成整个机构的客观前提条件。正如我们所知,其装置还包括一系列镜子、透镜、光圈和快门、毛玻璃以及透过它形成的光锥。这是一种全方位的复制,在这里,设备成了被确定的精神过程的隐喻。再往后,我们会看到,它还是精神过程

的恋物对象。

在电影中就像在别处一样，象征界的构成只有通过并超越想象界的游戏才能完成：投射—摄入、在场—缺席、伴随知觉的幻觉，等等。即使是获得自我，仍然依赖于这些奇妙的具象，借助这些具象，自我获得并被永久性地打上魅力的烙印。二次过程仅仅是掩盖了（并不总是封闭地）仍然持久在场的一次化过程，并规定了掩盖它的种种做法的可能性本身。

电影，众多镜子的链环，是一种既弱又强的机制，像人的身体，像精密仪器，像社会机构。而且在事实上，它同时是所有这一切。

至于此时的我，如果不是为了把那些使理论得以确立的东西再加到所有这些复制之上的话，我又在做什么呢？我不是正在看着看电影的我自己吗？这种观看（还包括倾听）的热情是整座大厦的基础，我不就是让这种热情转向（针对）这座大厦吗？既然正是这个窥视者在观看，因此假定了第二窥视者，正在写作的窥视者，又一个我自己，那么，当我面对银幕之时我不仍是一个窥视者吗？

关于电影的唯心主义理论

在能指的构成中，自我，作为超验的但从根本上被迷惑的主体，的确给我们提供了一个很好的机会，借此我们能更好地认识和判断安德烈·巴赞著述中登峰造极的唯心主义理论的准确的认识论意义，因为正是电影这一机构（而且还有设备）给了它这个地位。在考虑到这些著述的有效性之前，只是简单地阅读这类文本，我们只能惊叹著述中经常显现出的极其准确、锐利而直观的理解力；同时我们也总是会模模糊糊地产生基础不牢（什么都不影响，但又影响一切）的感觉，我们预感到，

某个地方包含着某种不足，这种不足可能使整体被颠覆。

电影理论中唯心主义的主要形式是现象学，这绝非偶然。巴赞和同时代的其他作者都明确地承认从现象学中获益，同时也更含蓄地（但却以一种更一般化的方式）承认，电影的多种观念，诸如神秘性展现、充分显现的"真实"或"现实"、现存物的幻象、神灵的显现等，均来自现象学。众所周知，电影有使它的一些爱好者进入迷幻状态的能力。但是，这些有关世界形态的观念（它们并不总是以一种激进的形式来表达）十分恰当地考虑了观众被迷惑的自我的"感觉"，它们经常给我们提供关于这种感觉的精彩描述，甚至有一些科学性，并且促进了我们对于电影的认识，但"自我的诱惑物"却是它们的盲点。这些理论仍然具有极大的意义，但是应当说，必须把它们像胶片的光学映像一样颠倒过来。

因为，电影的地形学系统确实类似于现象学的观念系统，以至于后者能够有助于阐明前者（此外，在任何领域，一种关于被理解对象的现象学，一种关于该对象的表象的"可接受性"描述，必须成为起点，只是随后才可能开始批评；应当记住，精神分析学家有其自己的现象学）。严格意义的现象学（哲学现象学）的存在，由于指涉"感知—主体"（"感知的我思"），指涉有关存在的主体的实体性展示，因而，这与我力求讨论的电影能指在自我中的分配，以及让自己退缩到一种纯知觉状态的观众，都有着密切且明确的关系，所有的被感知物都"存在于那里"。如此，电影确实是一门"现象学的艺术"，就像梅洛-庞蒂本人所说的那样[1]，但也只是因为其客观规定性使其如此。电影和全部知觉的自然特点

[1]《电影与新心理学》(The Film and the New Psychology)，在戴斯豪特摄影技术学院所做的演讲（1945年3月13日）。译文见 *Sense and Nonsense* (Evanston, Illinois：NorthWestern University Press, 1964)。

之间有着惊人的相似性，但自我的地位不是由这种相似性所决定的；相反，自我的地位通过机构（设备、放映厅的布局以及使这一切内在化的心理机制）和精神装置（诸如投射、镜像结构等）的更一般的特点得以事先确定，尽管这些机构和装置很少依赖社会历史的特定时期和某一种工艺。但不要因此表明对这种"人类使命"的主权，反之，其自身还是由作为动物的人（作为一种唯一不是动物的动物）的若干特殊性造就的：其原始的无助性、对其他关注（想象界的、对象关系的、伟大喂食口形的持续根源）的依赖、通过观看（这里预设一种孩子还不具有的肌肉协调性，因此外在于儿童本身）迫使他首先认识自我的早熟的运动机能。

总之，现象学可以促进对电影的认识（它已经这样做了），因为现象学近似电影。然而，正是通过两者共同的知觉控制的幻觉，电影和现象学应当被社会的和人的真实条件所阐明。

关于认同的若干次符码

认同作用限定了电影整体的状态，即代码。但是，认同作用还允许更特殊的和更浮动的结构成为它们的"变体"；它们穿插出现在确切影片的确切段落里某些被编码的修辞格中。

迄今为止，我关于认同的论述都是明确的如下事实：观众对作为被感知物的银幕而言是缺席的，但是，作为感知者，观众又是在场的（两者不可避免地纠缠在一起），甚至"无所不在"。每时每刻，我都通过目光的游移出现在影片中。这种在场往往是散漫的、地理上无差别的，它均匀分布在银幕表面；或者更确切地说，如精神分析学家的倾听一样守护在近旁，准备着依据影片中这些主题的力量和我自己作为一个观众的

幻想，来优先关注某个主题，而不用去参与调节这种固定的、强加给观众的电影代码。但是，在其他情况下，一些电影代码或次代码（这里我无意一一列举）负责向观众指明一个问题：与自己目光的永久性认同，在影片（被感知物）内部按什么方向延伸。这里，我们遇到了电影理论的各种传统问题，至少是问题的若干方面：主观影像、画外空间、视角（多视角，不再是单视角，但前者是依照后者表达的）。

主观影像多种多样，我已经（继让·米特里之后）在别处对它们做了区分[1]。这里我暂且对其中一种按通常说法"表现了导演观点"的主观影像（而不是人物的视点，即另一种传统的主观影像的亚类型）略加说明。我这里说的是不寻常的取景安排、鲜见的角度等，譬如，朱利安·杜维威尔的影片《舞会的名册》中的一个段落，该段落由皮埃尔·布朗夏用俯式取景连续拍摄下来。有一点使我惊讶：我不知道为什么这些鲜见的角度会比更常规的角度、更接近水平的角度更能表现导演的视点。尽管"鲜见的角度"这个定义不精确，但还是可以理解的：鲜见的角度，恰恰因为它是鲜见的，才使我们明显感觉到由于我们自身缺席而几乎忘掉的环节——我们与摄影机（与"作者视点"）的认同。常规取景最终被认为是非取景：我与导演的目光合一（否则任何电影都不可能），但是，我的意识并不太自觉于此。鲜见的角度唤醒了我，并且（犹如治疗）告诉我原本已知的现象。然后，它又迫使我的目光暂时停止在银幕上，并沿着强迫我关注的更明确的动力线索去环视银幕。就在这时，我才由于它的变化，而直接意识到影片中的自己的在场—缺席的

[1] 见《电影理论面临的问题》（Current Problems of Film Theory）第二部分，《银幕》第14期，1-2 (1973)，第45—49页。

（炮位）摄影机空位。

现在说视线。在故事片中，人物有目光交流。有时（这已经是认同链条中的另一"环"），一个人物注视此时正在画外的另一个人，或者说，被另一个人注视。如果说我们跨过了一环，这是因为画外的一切都使我们更接近于观众，而观者的本性就是处于画外（画外人物和观者有一个共同点：他注视着银幕）。在若干情况下，画外人物的视线是通过采用一般称为"人物视点"的主观影像的另一变体来强化的：场面取景精确地符合画外人物注视场景的角度（此外，两者是可以分离的。我们知道，场景往往被除了我们之外的另一个人注视着，但这是情节逻辑或是对话元素，前面的一个影像告诉我们这一点，而不是摄影机的位置，摄影机可以远离那个假定的画外观者的位置）。

在所有这些段落中，创建能指的认同被传递了两次，沿着不再漂移的轨迹被双倍重叠为一条导向影片核心的通道，观者循着目光的指向，因此受影片本身的制约：观者的视线（基本认同），在按照不同交叉线（框内人物的视线、二次重叠）投向银幕之前，首先应当"通过"（如常说的一段旅程或一个关口）画外人物的视线（一次重叠），他也成了一个观看者，犹如现场观众的第一个替身，但是，他并不等同于观众，还没有与后者混淆起来，因为他即使不在画内，至少也是在故事之中。这个被视为观者（像一名观众）的不可见的人物与观众的目光存在某种冲突，并扮演一个被迫的中间人角色。通过把自身作为交叉点提供给观众，折射了连续认同线索的行程，只是在这个意义上，他本身才是被注视的：当我们通过他观看时，我们看到，我们自己并没有注视他。

这类实例举不胜举，而且其中每个实例都比我列举的要复杂。对此，从明确的影片段落出发的文本分析是必不可少的认识工具。我只是想说

明，在儿童面对镜子的游戏与另一端的若干电影代码的具体形象之间本质上是一致的。镜子是原初认同之所。一个人与自身形象的认同对镜子而言是二次认同，也就是说，对于成人活动的一般理论来说，认同只是电影的基础，因而在谈论电影时仍然是初始的，这是严格意义的"电影初始认同"（从精神分析的观点来看，"初始认同"是不准确的；在这方面更准确地说，"二次认同"对于电影的精神分析而言也会变得含糊）。至于对人物的认同，对他们本身不同层面（画框外的人物等）的认同，都属于次级的和三级的电影认同；整体而言，从观众对自己形象的认同的对立面来看，他们单方面形成了次级的电影认同。[1]

"观看一部影片"

弗洛伊德指出，论及性活动[2]时，最普通的实践都基于大量独特但连续工作的心理功能，这些功能应当完全没有受到损伤，以便使正常的操作成为可能（因为神经质或精神病把这些功能分开，并剔除其中的一些功能，以便使某种代偿成为可能，由于这种改变，分析者可以回溯并列举它们）。表面上看，貌似非常单纯的观看电影的活动也遵循这一规则。一旦分析观看影片的活动，想象界、真实界和象征界功能的复杂关联、多重纠缠就立刻呈现出来，这是社会生活的各种活动在不同方式下所需要的，但是，其电影化的显现却尤为鲜明，因为它在一个狭小表面上展现得淋漓尽

[1] 关于这些问题见Michel Colin：Le Film：transformation du texte du roman，未出版的论文（Mémoire de troisième cycle），1974。
[2] 弗洛伊德：《抑制、症状与焦虑》（Inhibitions, Symptoms and Anxiety，第20卷），第87—88页。

致。因此，电影理论总有一天会为精神分析做出一定贡献，但在目前，通过外力，这种"反馈"仍十分有限，这两门学科的发展还很不平衡。

为了认识故事片，我必须既依赖人物"自居"（想象的）的途径，以便人物通过我具有的全部理解性程式的类似投射而受益，又必须不依赖人物自居（回归真实界）的途径，以便使故事能够如此确立（作为想象界）。这是似真。同样，为了理解影片（纯粹的影片），我必须感知缺席的被摄对象，感知它的作为在场的照片，感知作为表意的这种缺席的在场。电影的想象界是以象征界为假设的，因为观众需要首先知晓原始的镜像。但是，镜像基本上是在想象界中确定自我的，银幕的次级镜像，一个象征界装置，则自身依赖于反映和缺失。然而，它不是幻想，不是"纯粹"的象征—想象的场所，因为对象的缺席和这种缺席的代码是真真切切地通过工具设备的物质而产生的：电影是一个躯体（对符号学家来说是资料体），一个可以被钟爱的膜拜物。

第四章

感知的热情

电影实践可能只能诉诸感知的热情：在默片艺术中仅有的看的欲望（视觉驱动、窥视癖、观淫癖）、在有声电影中添加的听的欲望（这是拉康的四个主要的性驱动之一"pulsion invocante"[1]，即祈神驱动；众所周知，弗洛伊德不太清楚地把它孤立起来，并且几乎没有涉及）。

这两种性驱动由于更依赖于缺失，或者，至少是以更明确、更独特的方式依赖于缺失，因而同其他驱动区别开来，缺失甚至从一开始就比其他驱动更多地把它们作为想象界侧面的存在界限标志了出来。

不管怎样，这一特点，在它们区别于纯器官本能或需求（拉康）的范围内，或按照弗洛伊德，在区别于自我保护本能（他后来倾向于附加

[1] 详见拉康：《精神分析的四个基本概念》(London : The Hogarth Press, 1977)，A.谢里丹译，第180、195—196页。

到自恋上的"自我驱动",一种他从来不能使他自己真正追求其结论的倾向性)的范围内,程度不同地适用于全部性驱动。性驱动不像饥渴那样与其"对象"有着如此稳定而有力的联系。饥饿只能由食物来满足,因而食物对于满足饥饿的要求来说是完全确定的;所以,本能与驱动相比,多少是难以同时满足的;本能取决于一个完全真实的不能替代的对象,而不取决于别的什么。相反,驱动则需要用超越客体之外的东西来满足(这就是升华,或者在另一个层面上,便是手淫),从一开始,就不需要对象,不把机体放入危险(因而压抑)之中就能够被满足。自我保护的需求既不能被压抑,也不能被升华;性的驱动,正如弗洛伊德所认为的那样,是更易变的和更有适应性的[1](拉康说,从根本上是更反常的[2])。反之,它们总是多少没有被满足,即使是它们的对象已被得到时也是如此;欲望在其表面熄灭的短暂眩晕之后,非常迅速地再生,作为欲望它主要是由自身来持续的,它有自己的节奏,并且经常是完全独立于所获愉悦的节奏(看来这不过是它的特殊目的);缺失的就是它希望填充的,同时它为了作为欲望残存下来,仔细地留下了缺口。最终,它没有对象,无论如何没有真实的对象;借助真实对象的替代品(因此全都更和谐、更可互换),它追求一种想象的对象(一个失去的"对象"),这是它最真实的对象,一个总是被失去,且总被作为失去之物来欲求的对象。

那么,我们怎样才能说视听驱动同其对象的缺席、同想象界的无限

[1] 弗洛伊德:《压抑》(Repression,第14卷),第146—147页;《冲动及其变化》(Instincts and their Vicissitudes,第14卷),第122、134页;《自我与本我》(第19卷),第30页;《论自恋:导论》(第14卷),第94页。
[2] 说得更精确些,借由他们独有的特征使其达成"性变态"的不是驱动本身,但主体的位置却与之相关(《精神分析的四个基本概念》,第181—183页)。对弗洛伊德和拉康来说,驱动力总是"构成性的"(孩子是多态变态的,等等)。

追求有着更有力、更特殊的关系呢？因为，与其他性驱动相反，察觉的驱动（把视觉驱动和祈神驱动合而为一）具体体现了在它远处（看的距离、听的距离）的对象的缺席，正是距离使察觉驱动维持了对象的缺席，距离成了缺席的真保证。心理生理学在"距离感"（看和听）和其他全部感觉（包括直接接近以及"接触感觉"等）之间做了可靠的区分（普拉迪纳）：触觉、味觉、嗅觉及共同审美感等。弗洛伊德提到，窥淫癖在这方面像虐待狂一样，总是保持同对象（被看对象）和驱动源（眼睛）的分离；窥淫者不看他的眼睛[1]。反之，口欲和肛门欲的驱动活动开创了某种程度的不完全融合，开创了根源和目标的共同存在（即接触，或距离的消除），因为，目标是为了获得根源水平上的愉悦（"官能愉悦"[2]），如所谓"口的愉悦"[3]。

人类社会普遍接受的主要艺术，都是以距离感为基础的，那些取决于接触感觉的艺术经常被认为是"次要的"艺术，例如，烹饪艺术或芳香艺术等，这并不是偶然的。视觉想象和听觉想象在社会历史中比触觉想象和嗅觉想象发挥了更加重要的作用，这也绝不是偶然的。

窥淫者认真地维持了对象和眼睛之间、对象和他的身体之间的一个鸿沟、一个空洞的空间：他的凝视，把对象钉在一个合适的距离上，就像那些电影观众注意避免离银幕太近或太远一样。窥淫者在空间方面代表着永远把他和对象分离开的断裂倾向；他代表了他所不满意的东西（正是他作为一个窥淫者所需要的），并因此还代表了在一种窥淫癖类型范围内他所不满意的东西。填充这一距离将会使主体不知所措，并导致

[1]《冲动及其变化》（第14卷），第129—130页。
[2] 同上，第138页。
[3]《精神分析的四个基本概念》，第167—168页。

他消灭对象（对象现在离他太近，结果他不能再看到它），继而通过调动接触感并给视线安排一个终点，来让他进行其他驱动活动。保持力完全是感性愉悦的作用，因而经常带有肛欲色彩。亢奋的高潮是在短暂的幻觉状态中被再次发现的对象，它是对象和主体的裂缝的想象性隐瞒（因而人是"融合"的色情神话）。看的驱动，除了在它发展得特别好的时候以外，不如其他合成驱动更为直接地同高潮相联系；它因其刺激性作用而有助于高潮，但它只靠对象的形象还不足以产生高潮，因为它尚属于"预备"阶段。在这里，我们看不到在其他驱动中才能更好地建立起来的缺失被满足的幻觉（不论多么短暂）——非想象的幻觉、与对象的完美关系的幻觉。假如全部欲望的实质都取决于对缺席对象的无限追求，那么，带有某些虐待狂形式的窥淫欲，就是唯一一种其"距离原则"在象征层面和空间层面引发了这一根本裂痕的欲望。

关于祈神（听觉的）驱动，只要加以必要的修正，也可以如上述一样解释。但是，除了像拉康和盖·罗梭莱托这样的作家以外，迄今为止，鲜有借精神分析进行的周密研究。我只回顾完整幻象的祈神驱动——有什么能比这种幻象更好地揭示欲望和真实对象的分离呢？——主要的幻象基本上是视觉的和听觉的幻象、距离感的幻象，这也是梦的真实，另一种幻象形式。

电影的视觉体制

然而，尽管这一系列特点在我看来是重要的，但是它还没有表示出电影能指的专有特性，反倒是表示出以视听为基础的全部表现手段的能指特性，因而表示出其他语言中，实质上是全部艺术（绘画、雕塑、建筑、

音乐、歌剧、戏剧等）的能指特性。使电影区别于其他艺术的是一种额外的重复、一种对匮乏的增补和螺旋式欲望的拧紧。首先，因为电影"提供"给我们的场景和声音（它从远处提供给我们，因而，和从我们这里"偷走"的同样多）是格外丰富且多样的，只是程度不同，但这已然成为最重要的一点：银幕在我们的理解中呈现，但更多的"东西"却又在我们的领会中缺席（感知驱动的机制与此完全相同，不过它的客体被赋予了更多的问题；这就是为什么电影非常适合展现依赖于直接的、无升华的窥淫癖的"色情场面"的原因之一）。其次（并且是更明确的方面），在把电影同戏剧一类艺术进行比较时，电影能指和想象界的特殊密切关系在持续；戏剧中所给予的视听方面，在卷入的知觉轴的数量上像电影一样丰富。的确，戏剧真的"给"了这一被给予之物，或者起码是比较真实的：它在与观众同样的空间中物理地呈现着这些被给予之物。电影是在模拟的影像中被呈现的，模拟的影像从一开始就是不可接近的，且带有原初的性质，它可以无限地被欲求（但决不可能最终得到）；电影在另一种缺席的而又详细代表缺席物的场景中被呈现，因而它成了真正的在场之物，但这一过程却遵照了与戏剧完全不同的途径。我不仅像在戏剧中那样处在对象的远处，而且在那段距离中，我所保留的早已不是对象本身，而是对象撤回时派给我的一个代表。因此，这是一种双重的撤回。

界定电影这一独特的"视觉体制"，在很大程度上并不是对距离的保持，像缺席的客体所看到的那种"保持"本身（缺失的第一个形象，对所有的窥淫癖都是共同的）。在这里，电影从根本上不同于戏剧，而且，同样不同于带有特殊色情目的的更个人的窥淫活动（此外，还有一些中间类型，如某些餐馆的歌舞表演活动、脱衣舞等）。在上述窥淫活动中，窥淫癖还与裸露癖相联系，因为构成驱动的两面——主动与被动——

是从不分离的；被看的对象是在场的，因而可能是一种共谋；不正当的活动（如果必要的话，要有某种坏的信念或幸福的错觉的帮助，这些帮助是多种多样的，有时又变得很微小，就像在确实不正当的一对中一样）可以说是通过假定了其基本极点的两个演员的共同责任，而得以恢复并自我和解（一致的幻象，在缺少行为的情况下，通过互惠认同就成了可交流的和共享的）。在戏剧中就像在家庭窥淫活动中一样，被动的演员（被看者），只是因为他亲自在场，没有离开，而被假定为赞同和有意合作的对象。他可能真是这样，就像冷静的裸露癖者所做的那样，或者像在升华情况下表现出的那种常被提到的、戏剧表演带有的扬扬自得的裸露癖特性（巴赞把这种特性与电影呈现对立起来）。还有一种可能，被看对象只是在有力的外部强制压力下才接受这种条件的，例如，某些跳脱衣舞的穷女人是在经济困难的情况下接受条件的，因而成为一个"对象"，"对象"这个词取其一般意义，而不是弗洛伊德的意义。不管怎样，她们肯定在某种程度上是同意那么做的，极个别受迫害的情况除外。例如，法西斯党卫军让犯人脱光衣服，由此，视觉安排的独特性就被过分有力的其他的虐待狂因素歪曲了。虐待狂倾向较轻的窥淫癖（不存在完全没有虐待狂倾向的人），依赖于一种被制度化了的虚构，这一虚构被现实规则证明了其合理性，就像在戏剧或脱衣舞中那样；在这种虚构中，规定对象同意并因而使自己成为裸露癖的对象。更确切地说，为了确定潜能和欲望，虚构中所必需的东西被认为已经担保了对象在身体上的出席，"因为它在那里，所以它必须适合于它"，所以，不管是否伪善，是否欺骗，只要虐待狂的渗透还不足以使对象的拒绝和强制对他来说是必需的，它仍是窥淫者所需之物的省略。这样，尽管分离的形成是通过看——它甚至依据对象的真实出席而把对象变成一幅"图画"（a tableau

vivant[1]），并因而将其翻入想象界——但是，那个持续的出席和作为真实的或神话的相关物（总是作为神话的真实）的主动赞同，还是在视觉空间中（至少是暂时地）重新确立了对象关系完满的幻觉，不只是想象的欲望状态的幻觉。

正是在由电影能指所击中的最后一个凹陷处，在它明确的炮位掩体中（在它的位置上，in its place，取这一短语的两层含义），设置了一个新的不在的外形，设置了被看对象身体的缺席。在戏剧中，演员和观众在同一场所并同时在场，因此，就像一对真的在相互作对的情侣主角那样互相呈现。但在电影中，演员在观众缺席时（拍摄）在场，观众在演员缺席时（＝放映）在场：一场窥淫癖者和裸露癖者途经道路不再一致的失败的相遇（他们已经互相失去了）。电影窥淫癖必须（必然地）在对象缺少清晰赞同标志的情况下进行下去。这里没有戏剧演员"最后鞠躬"的等价物，而且戏剧演员能够看到他们的窥淫癖者：戏剧很少是单面，这在分配上要稍微好些。在变黑的大厅里，窥淫癖者由于被剥夺了他的两性同体的另一半（两性同体不一定由性的分配所构成，而是由驱动活动的主动和被动的两极的分配所构成）被单独（或同其他窥淫癖者一起，但这更糟）留下。然而他仍然是一个窥淫癖者，因为那里有一种被称为电影的东西可供观看，但这种东西在其定义里被视为大量的"逃离"：并非这种东西藏起来了，而是以一种不出场的方式使自身得以被观看——它在离开这间屋子前仅仅留下了其可视化的痕迹。这就是经典电影中所奉行的演员永远不要直接看向观众（即摄影机）的特殊起源。

[1] 参阅让-弗朗索瓦·利奥塔：L' acinéma (*Revue d' Esthétique*) 一文中以此为题的章节，2-3-4 (1973)，第357—369页。

这样，由于一致性修复被剥夺，真实的或想象的同他者的同感被剥夺（这也是"他者"，因为它仅拥有在象征界层面上经过批准的地位），电影的窥淫癖，"未被允许的"窥视癖，从一开始就比戏剧窥淫癖更有力地按直接源自原始场景的路线确立起来。围绕着旁观者的黑暗、具有不可避免的钥匙孔效果的银幕缺口——这个机构的这种精确特点有助于这种密切关系的保持。但是，这种密切关系并非仅仅如此。首先就在于观众在电影院中是与世隔绝的：参加电影放映的那些人，就像在戏剧中一样并不构成一种真实的"观众"（只是一种暂时的合作）；观众虽然露面，但情况更类似于分散的小说读者的聚集。其次在于电影景观和被看对象，因为被看对象并不在那里，所以，与戏剧景观相比，总是从根本上更忽视其观众。与其他两个因素相联系，第三个因素也发挥了一部分作用。空间的分割是电影演出而不是戏剧演出的特征：舞台和观众席不再是在一个单独的空间范围内互相对立地建立起来的两个区域；电影的空间，因为被银幕所代替，是完全不同的，它不再同观众交流：一个是真实的，一个是景象的——这是比任何戏剧方式更有力的分裂。电影在那个非常接近同时又是绝对无法达到的、孩子在其中看到其双亲色情表演的"别处"为其观众展露。双亲对他们的孩子（绝对不能设想孩子是参与其中的纯旁观者）似乎浑然不觉，并把他单独抛在一边。在这个意义上，电影能指不仅是"精神分析"的，而且准确地说，在类型上还是恋母情结的。

要在电影和戏剧的一系列差异中确定（上述）两者的作用类型的相对重要性是困难的，但它们在如下两点上又是绝对不同的：一方面是能指（这里仅指想象的）的特性，即我曾努力加以分析的追加的缺席程度；另一方面是标志着在表现方式上截然不同的两种艺术的诞生时的社会意识形态氛围。关于第二点，我在为本维尼斯特所写的论文（见本书第二

部分）中已经涉及。我将只考虑电影在对抗性和分散性的社会中（资本主义时代中期）的诞生。这一社会是以个人主义和局限性的家庭（父亲—母亲—孩子）为基础的社会，一个自我中心至上、特别关心"晋升"（或门面）、自身不透明的资产阶级社会。戏剧是一种真正的古代艺术，一种在更有权威的仪式社会中，在更一体化的人类团体（有时甚至如在古希腊一样，这种一体化的代价是拒绝进入所有社会类型的非人的外部，即奴隶社会）中，在某种意义上更接近于其欲望的某些文化（＝异教文化）中，看到明星的艺术。戏剧仍然保留着从容的市民所热衷的礼拜式共享的某些东西，即使是在那些被称为"pièces de boulevard"的表演周围的时髦约会的堕落状态之中，亦是如此。

也正是由于这个原因，戏剧窥淫癖很少间断其同裸露癖的相互关系，它更倾向于一种调和的、共同调整的视觉变态（合成驱动）实践。电影窥淫癖较少是公认的，而较多是害羞的。

但这不尽是一个由能指或历史综合决定的问题，其间还有作家、制作者和演员个人努力的问题。像所有的一般倾向一样，我所表明的倾向同样显示出一些不稳定。我们不必惊讶某些影片的确比戏剧更坦白地承认其窥淫癖。正是在这一点上，政治电影和政治戏剧问题，还有电影和戏剧的政治性问题会发生作用。这两种能指的富有战斗性的使用决不意味着一致性。在这方面，戏剧由于"较低程度的想象"，由于允许同观众直接接触，明显地处于很大优势。电影要想成为一种介入的电影，必须在其自我界定中将这一点加以考虑，正如我们所知道的那样，这决不是一件容易的事。

困难还在于这样的事实：电影的窥视癖，在我刚才指出的意义上是"未被授权"的，但同时又由习俗（习惯）这一纯粹事实所授权。电影仍

然保留了某些被禁止的东西，尤其是对于原始场景的看（它总是令人震惊，从来不能从容不迫地注视，而且，大城市的影院及其在黑暗中和演出中偷偷摸摸地进出的特别不知名的顾客，也相当好地代表了这种违法因素）而言；而且，在一种只是由象征界引发的想象界的"再发生"的反向运动中，电影以被禁止的活动的合法化和普遍化为基础。因此，它是在某些特殊的、既是官方又是私下的活动体系（例如，在此意义上被很好地称为"maisons de tolérance"的经常往来）中被分享的小画面。在这个活动体系中，这两个特点在抹消他者的痕迹上相当成功。对于绝大多数观众来说，电影（更准确地说，在这一点上像梦）代表一种被整个社会生活遗忘的围栏或飞地，尽管它为社会所承认和规定：看电影是一种在两个方面均有其位置的合法的活动，一是在每天或每周的可接受的消遣中，二是在社会生活的一个"洞穴"（一个针对与人们在其余时间所做相比更多刺激、更少被批准的某些东西敞开的窥孔）中。

戏剧虚构、电影虚构

电影和戏剧对虚构的关系是不同的。有虚构电影，正如有虚构戏剧；有非虚构电影，正如有非虚构戏剧。因为，虚构是一种极其重要的历史性和社会性的修辞手段（在我们的西方传统中，或许还在其他传统中，尤有活力），它本身具有一种能够笼罩各种能指（或者相反，有时又多少被从这些能指中抽离出来）的力量。这并不意味着这些能指同它有着均等和一致的密切关系（尽管音乐能指使虚构特别不协调，然而仍然有标题音乐之类的东西）。电影能指更适于虚构，因为它本身就是虚构的和"缺席的"。使场景非虚构化的努力，主要是由于布莱希特的努力，在

戏剧中比在电影中更深入一步，这并非偶然。

但是，更准确地说，这里使我感兴趣的是这样的事实：如果只是把虚构戏剧和虚构电影加以比较的话，那么，这种不均等仍然只是表面的；两者采取了不同方式的虚构。1965年，当我把这两种场景方式所产生的"现实表现"加以比较时，正是这一点使我震惊[1]。当时，我的研究是一种纯现象学的研究，并且，这种研究很少归功于精神分析。不管怎样，后者肯定了我更早些时候的观点。在全部虚构之下存在着的真实和想象之间的辩证关系，前者的工作是"模仿"后者——存在着包括真实材料和动作的描写，以及被描写者、适当虚构的话语。但是，在这两极（真实与想象）之间确立的平衡，以及由此观众将采用的"信念体系"的精确细微的差别，在从一种虚构技术到另一种虚构技术的过程中发生着一定的变化。在电影中，就像在戏剧中一样，被描述者根据定义就是想象性的，就是标志虚构自身特点的东西，并独立地负责它的能指。但描写在戏剧中是完全真实的，而在电影中它是想象性的，因为它的内容已经是一种映像了。这样，戏剧虚构让观众体验到的，更多的是作为以积极唤起某些不真实的东西为目的的一系列真实行为片段，它只是一种"剂量"不同的材料、节省措施不同的材料，确切地说，这正是它为什么重要的原因。反之，对电影的虚构而言，出场的倒恰恰是作为那个不真实本身的似真之物；按其自己的方式，已经是想象的能指，它更多地为虚构世界的利益而工作，更倾向于被它所吞没，更倾向于被归属于它与观

[1] 麦茨：《论电影中的现实印象》，《电影表意散论》(Essais sur la signification au cinéma, Paris：Klincksieck, 1968, 第1卷)；英文版译为《电影语言——电影符号学导论》(Film Language: a Semiotics of the Cinema, New York: O.U.P., 1974)，M. 泰勒 (M. Taylor) 译。简体中文版名为《电影的意义》，繁体中文版名为《电影语言》。——译者注

众相均衡的层面。这种均衡略靠近被描写者，离描写行为略微疏远。

由于同样的原因，虚构的戏剧更倾向于依赖演员（描绘者），而虚构的电影却更倾向于依赖人物（被描绘者）。这种差异经常被电影理论所强调，它已经构成电影理论的一个经典问题。在精神分析领域它还特别为奥克塔夫·曼诺尼所注意[1]，甚至在电影观众确实是在同演员而不是同角色（他在戏中所扮演的人物）认同的情况下，他也是在作为"明星"（即仍然是作为一个人物，一个他自己虚构的传说中的人物）发生认同，同他的角色中最好的角色认同。

可以说，有更简单的理由可以描述这种不同。在戏剧中，同一个角色在一次又一次的演出中可由各种各样的演员来扮演，演员因此而从人物中分离了出来；反之，在电影中，一部影片从未有一系列演出（一系列的"派生角色"），因此，角色和它独一无二的表演者之间的相互联系是确定的。这的确是真的，而且确实影响到戏剧和电影中演员与人物之间的非同寻常的力量对比。然而这既不是一个"简单的"事实，也并非与各自能指之间的差别无关；反之，它是差别的一个方面（只是一个非常显著的方面）。如果说戏剧角色可以有很多扮演者，那是因为它的描绘是真实的，并且调动了每晚真正出场（因而不必总是同一个人）的人。如果电影角色只此一次地同其扮演者拴在一起，这是因为它的描述包含演员的反应，而不是演员自身，而且还因为这种反应（能指）被"记录"下来，永远无法更改。

[1] 参阅奥克塔夫·曼诺尼（O. Mannoni）：L'Illusion comique ou le théâtre du point de vue de l'imaginaire, *Clefs pour l'imaginaire ou l'autre scène* (Ed. du Seuil, 1969)，第180页。

第五章

否认、恋物癖

正如可以看到的那样，电影在无意识中，在精神分析阐明的强烈动机中，有几个根源，但是，它们全都可以追溯到惯习化能指的特殊性上。对于这些根源中的某一些——镜像认同根源、窥淫癖和裸露癖根源——我已经做了一些探讨。还有第三个根源——恋物癖根源。

自从弗洛伊德那篇著名的文章第一次提出这个问题[1]以来，精神分析一直把恋物和恋物癖同阉割及其引起的恐惧密切联系在一起。拉康甚至比弗洛伊德更清楚，阉割，特别是母亲的阉割解释了为什么由它所引起的主要形象对两性儿童来说是一样的。看到母亲身体的儿童，在知觉方式上、在"感觉证据"上被强制地承认，存在着被割掉阴茎的人。在

[1] 弗洛伊德：《恋物癖》（第21卷），第152—157页。又见奥克塔夫·曼诺尼的重要研究：Je sais bien, mais quand même……（我很明白，但一切依然如故……），参见 Clefs pour l'imaginaire ou l'autre scène。

很长时间内——有时甚至是永远——他都不能用两性（阴茎/阴道）之间的解剖学差异的用语来解释这种不可避免的观察。他相信，所有人一开始都是有阴茎的，并因此把他所看到的理解为切除的结果，这加重了他将遭受同样命运的恐惧（反之，对于达到一定年龄的小女孩而言，则是已经遭到这种命运的恐惧）。反过来，又使这种恐惧被投射到母亲的身体形象上，并引起对于解剖学意义上生理构造缺失的解释。阉割的电影剧本，在其主要行文中并不区分人们是否像拉康那样把它理解为本质上的象征剧。在这种象征剧中，阉割以明确的方式接管了孩子已经经历了的既是真实又是想象的全部放纵（出生创伤、乳房、粪便等）；反之，也不区分人们是否像弗洛伊德一样倾向于从字面上来理解那个电影剧本。在这种"缺失被揭去面纱"之前（我们已经接近了电影能指），孩子为了有力地避免焦虑，将不得不把他的信念打折（另一个电影的特性），并且从那时起，他就抱有两个矛盾的看法（这就证明，不管什么东西，真实的知觉无外乎是一种效果）："所有的人都有阴茎（原初的想法）"，而"有些人没有阴茎"（感觉的证据）。换言之，他将有可能有限地在新的信念之下保留其从前的信念，而他在从另一个层面上否认它的同时坚持其感性观察（拒绝相信的观念、否认、弗洛伊德的"Verleugnung"）。这样就保证了子宫的持续存在，确立了男人从此以后在绝大多数领域内具有的全部的信念分离的情感原型，这一情感原型，是使他在相信与不相信之间获得更有助于解决（或拒绝）棘手问题的极其复杂的无意识（偶尔有意识）内部活动。如果我们对自己些许诚实的话，我们会认识到，一个真正完整的信念，如果没有这种情感原型的支撑（在此，相反的东西被相信），甚至会使最普通的日常生活成为不可能。

同时，孩子被他瞥到的东西（母亲的性器官）所吓到，为了他的全

部生活,他将会在不同情况下、在不同程度上抑制他的"观看",这种观看随后称为恋物行为。例如,一件衬衣,或是长筒袜、长筒靴等,它们将遮盖可怕的东西。这些东西在"发现"(看到)之前固结下来,形成了一种抵触的形式,一种从被察觉物"撤退"的形式,尽管它的存在恰恰是"被发现之物已被发现"这一事实的辩证的证据。为了释放潜能并达到高潮,恋物癖的道具将成为一个前提条件,有时是必不可少的前提条件(真正的恋物癖)。在另一发展方向上,它将只是一个令人满意的条件,其作用随着那些作为整体引起性感状态的手段而发生变化。可以一再看到,对欲望的防御自身已经成为欲望本身(色情的),正如对焦虑的防御自身已经成为引起焦虑的缘由;原因是相似的,在一种情感的"对面"出现,也就是在其"里面"出现的东西,是不容易同这种感情分开的,尽管它就是这种感情的目的。恋物癖一般被认为是等同于美德的"倒错",因为它使自身介入其他事物的"表格"之中,而且最重要的原因在于,它们像它一样(而这正是使它成为它们的模型的东西),是以避免阉割为基础的。恋物永远代表阴茎,它永远是阴茎的替代品,不管是在隐喻意义上(它掩饰了阴茎的缺席),还是在换喻意义上(它与它的空位接近)。总之,恋物的意义指向不在的阴茎,它是阴茎的反面的能指;由于恋物补充它,因而把阴茎"完全"放入缺失的位置,但在这样做的时候,恋物也肯定了那个缺失。它在自身范围之内恢复了否认和多重信念的结构。

这点提示,首先是为了强调这样的事实,恋物癖的材料(在对其电影领域进行任何检查之前)包括在深处完全一致但在其具体体现上却有明显不同的两个主要方面,即信念问题(否认)和恋物本身的问题,后者立即(直接地或潜在地)与性感相连。

信念结构

关于电影中的信念问题，我说得非常少。第一是因为，它们是本书第三部分的中心。第二是因为，在关于认同和镜像这一部分（第三章）已经讨论了它们：我在虚构的特殊情况之外，尽力描述了大量的连续扭曲中的几种少数情况，描述了发生于将想象界、象征界和真实界连接起来的电影的"退行"（重复）情况；这些扭曲的每一种都以一种信念为先决条件。为了进行工作，电影不仅要求一种"分割"，而且还要求一种"连续"，即借一架卓越的机器连缀成一个完整连续的信念链条。第三是因为，这个题目大部分已为奥克塔夫·曼诺尼在其关于戏剧虚构、戏剧幻觉[1]的著名研究中所处理。当然，上文我已说过，戏剧虚构和电影虚构不是同一种方式的虚构，但这种偏离涉及描写、意指材料，而不是被描写者，即虚构事实本身，在这里，这种偏离要小得多（无论如何，只要人们像处理戏剧和电影那样处理场景——虚构写作，明显地描写那些略有不同的问题）。曼诺尼的分析对虚构电影也同样有效，随着个别的保留，也就记住了我已经讨论过的那些表现的分歧（参见第四章结尾）。

我满足于把这些分析运用于电影，但也并不因为在细节上（不是那么好地）重复它们而感到歉意。观众显然并没有被虚构世界的幻觉所欺骗，他知道，银幕并不比一篇小说表现得更多。然而，对于正确展示场景极其重要的是，观众相信电影的制作都经过了深思熟虑（反之就等于虚构电影承认了它的粗制滥造），一切都是为了使"蒙骗"更有效，并赋予它一种真实的气氛，电影就是这样制作出来的，这就是逼真性的问题。

[1] L'Illusion comique ou le théâtre du point de vue de l'imaginaire.

第一部分 想象的能指

任何观众都会告诉你，他"不相信它"，好像真有谁被欺骗，真有谁"相信它"似的（我将要说，在任何虚构后面都有第二个虚构：第一，故事世界的事件是虚构的；第二，每个人都假装相信它是真的；甚至还有第三，人们一般总是拒绝承认自己在什么环节相信它是地道的真实）。换言之，既然承认了观众是不轻信的，那么请问曼诺尼，"究竟谁是轻信的"，谁必须通过某个完美的组织（阴谋）机构来维持这种轻信？当然，这个轻信的人是我们自身的另外一部分，只是他被安放在不轻信的那个部分的"下面"，或者只是在他内心深处；继续相信，意味着他在否认他所了解的一切（因为这个"他"，他才相信所有的人都是有阴茎的）。而且，通过一种对称且同时发生的运动，不轻信的人否认轻信的人；没有人会承认他被情节所欺骗。这就解释了为什么轻信状态经常被投射到外部世界之中，并构成一种分离的个人、一种完全被虚构的世界所欺骗的个人。例如，在高乃依的那出其标题意味深长的戏剧（*L'Illusion comique*）中，有个天真的人物普瑞德蒙特，他不知道戏剧是什么，不知道戏剧"为了谁"，该剧的描写与高乃依的情节本身所预见的正好颠倒。通过对这个人物的部分认同，观众可以在完全不轻信中维持其轻信。

这种相信状态，还有它的个人化的投射，在电影中有相当精确的等价物。例如，成年观众不易轻信，他们经常自鸣得意地描绘1895年大咖啡馆中轻信的观众，那些1895年的观众，当火车"驶进"（卢米埃尔的著名影片中的）La Ciotat火车站时，在惊恐中逃离他们的座位，因为他们害怕火车把他们撞倒。不然的话，在如此之多的影片中，"梦"的人物——睡梦者——在影片中相信（像我们一样）它是真的，因为正是他在梦中完全看到了它，并在影片结束时醒来（像我们一再做的那样）。由此，曼诺尼将电影信念的转换同人类学家观察到的信念转换做了比较，

在这些人中，他声称："很久以前我们曾经相信过假面剧。"这些假面剧像我们的圣诞老人一样是用来欺骗孩子们的，青少年在他们的成人仪式上才发现，这些假面实际上是成年人装扮的；换言之，这些社会永远"相信"假面剧，但总是把这种相信推到"很久以前"，他们仍然相信它，但永远是不确定的过去时态的（像所有人一样）相信。所谓"很久以前"，指的就是儿童时代，那时，人们真的被欺骗了。成年人中，"很久以前"的相信滋润了今天的不相信，而且是通过否认的方式来滋润的（也可以说是通过"委托"、通过把轻信归于儿童和过去时代的方式）。

某些电影的次代码较少以永久的而多以局部的修辞格形式，把否认铭刻到电影当中。它们应当从这个视角分别被研究。现在我不仅想到了那些由影片中的一个人物从整体上"梦"到的影片，而且想到了另一种影片，这些影片伴随着断断续续的带有评述声音的片段，有时是由一个人物，有时是由一个匿名"叙述者"来述说。这个声音，在管辖权限上的准确的"声音停顿"，代表了不相信的防御物（因而它作为普瑞德蒙特这个人物的对立面，才在最后的分析中有同样的效果）。在演出和我们之间所造成的这种距离感安慰了我们，它使我们感到，我们并没有被演出所欺骗，从而使我们可以在防御物的后面被它欺骗得更久（这是一种将其自身分解成托词的天真的距离化特性）。还存在其他的影片，它们控制着相信/不相信机制，并因而更有力地将其固定为片中片（一部影片范围之内的影片）；被包括在内的影片（片中片）是幻觉，影片自身就不是，或者不太是幻觉[1]。

[1] 与"梦中梦"的案例惊人地相似（虽然只是部分上）；参见《梦的解析》（第4卷），第338页。

电影作为技术

至于恋物,在电影现象中,谁都明白,对于虚构电影和其他电影来说,是它从根本上构成了电影机器(电影"技术"),构成了像设备和技术一样完整的电影。在电影中,某些摄影师、导演、批评家、观众都表现出一种经常被提到或被谴责的真正的"技术恋物癖",这并不是偶然的;此处的"恋物癖"是按一般意义来使用的,它的意义相当不确定,但其中的确包含我将试图分析的意义。恋物作为一种严格的限定,像电影设备一样是一种道具,是一种否认缺失但同时又不情愿地肯定缺失的道具。它还是一种装在对象身体上的道具,它否认了阴茎的缺失,但因此使整个对象变得可爱,变得值得追求。恋物对于已经专门化了的实践活动来说还是出发点,而且众所周知,满足欲望的手段越"技术化"越不正当。

这样,与"被欲望的身体"(确切地说,是关于欲望的身体)相对的恋物,处于一种与电影技术装置相同的位置,这一技术装置与作为整体的电影相对。由于恋物的存在,电影成为一种技术和技巧,成为一种"辉煌成就",这种成就预告和谴责了整个安于其上的"缺失"(对象的缺席,并被其映像所替换),同时又使这种缺失被忘掉。电影恋物癖者就是陶醉于由这架机器所制造的"影剧"的人。为了发掘他享受电影时的全部潜能,他必须每时每刻想到电影所具有的在场的力量,以及建筑其上的不在场的力量[1]。他必须经常把效果同所使用的手段加以比较,因而

[1] 在篇幅稍长的《摄影技术与电影》(Trucage et cinéma)一文中我已研究过该现象。参见《电影表意散论》(第2卷,Paris:Klincksieck, 1972),第173—192页。

会注意技术，因为他的乐趣就暂住在这两者的裂缝中。当然，这种态度最清楚不过地体现在"鉴赏家"和电影爱好者中；而它作为电影愉悦的成分，还存在于另一些看电影的人中——他们看电影，（部分地）为的是被影片（或虚构，如果有的话）冲昏头脑，而且还为了评价这种使他们冲昏头脑的机器本身：就在他们被冲昏头脑时，他们会说，这是一部"好"片子，"拍得好"（在圆润悦耳的法语中也作如是说）。

很清楚，恋物癖在电影中像在别处一样，是与"好的对象"密切地联系在一起的。恋物的功能就是为了修复后者，它因其美德（克莱因意义上的）而受到"发现缺失"（这很可怕）的威胁。多亏了恋物掩盖了伤口，且自身变得性感，作为整体的对象才能再次无所畏惧地称为值得欲求的东西。整个电影机构好像被一件无所不在、薄如蝉翼的外衣所遮蔽，又好像被可供消费、刺激万分的道具掩盖着：它的全部设备和把戏——不只是电影胶片，"pellicule"或"little skin"——这些已在相关内容中被提及[1]，这些设备"需要"缺失，以便通过对比在缺失中凸显自身，但是它只有在保证它被忘却的范围内才能得到确认，而它最终还需要（它的第三次转换）不被忘却，因为它担心与此同时它所制造的被忘却的事实会被人忘却。

恋物是物质形态的电影。恋物永远是物质性的：在人们能够通过象征界的力量来弥补它的范围以内，人们就不再是一个恋物癖者。在这一点上，最重要的是，我们要记住，在所有艺术当中，电影是具有最复杂的设备的一门艺术。它的"技术"方面在此处比在别处更加突出。它与

[1] 罗格·戴顿（Roger Dadoun）: "King Kong": du monstre comme démonstration, 见 *Littérature*, 8 (1972)，第109页；奥克塔夫·曼诺尼: *Clefs pour l' imaginaire ou l' autre scène*，第180页。

电视一起是唯一既是工业又是艺术的东西，或者至少可以说，它从一开始就是一种工业，而其他艺术则是"成为"一种工业——唱片或磁带方式的音乐、佛教的带有版权的著作印刷品等。在这方面只有建筑有点像电影：有比其他艺术更重要的依赖于"金属器具"的"语言"。

在恋物使阴茎局部化的同时，它也通过一种提喻方式代表了值得欲求的对象整体。简言之，对于技术和设备的兴趣，是"对电影的爱"中最典型的代表。

象征界允许欲望：电影设备是某种状态，靠着它，想象界转变成象征界；靠着它，失去的对象（被拍摄者的缺席）成了一种特殊的、构成性的能指的规范和原则，欲望由此具有了合法性。

在恋物中，曼诺尼正确地坚持了另外一点，并且直接涉及我现在正在进行的工作。由于恋物企图否认感觉的证据，所以它反而成了确实被记录下来的证据（如同被储存在记忆中的磁带一样）。恋物没有成型，是因为孩子仍然相信他的母亲有阴茎（想象界的正常状况），如果他仍然像"从前"那样完全相信这一点的话，他就不再需要恋物。恋物的开始，是因为孩子现在已经"很好地了解到"他的母亲没有阴茎。换言之，恋物不仅有否认的价值，而且还有"认识价值"。

这就是为什么正如我刚才所说，电影技术的恋物在电影的"内行"中发展得特别好的原因。这也是为什么电影理论家必然在内心保持着对设备（没有它他就失去了研究电影的动力）的兴趣的原因——这样做的代价是一种新的回溯，使理论家可以质问技术，把恋物符码化，进而在他了解它的时候仍然保留它。

的确，这个设备不只是物理意义上的（恋物本身），它还在真正的电影文本中有着模糊的印记和拓展。这里展现出一种特殊的理论运动：这

时，电影理论从对技术的迷恋转移到对由设备所批准的不同代码的批评性研究上来。在能指的认知边缘占有一个位置，这本身就是恋物癖，而这一恋物癖引发了理论家对电影能指的关心。如果借用曼诺尼用来定义否认的惯用语（"我非常了解，但所有同样的……"），能指研究意味着一种力比多的位置，这个位置存在于对"但所有同样的"进行弱化之时，存在于利用这种能量的节约深入钻研"我非常了解"之中，而这就成了"我什么都不知道，但我愿意知道"。

恋物与取景

正如构成电影基础的其他心理结构一样，恋物癖不仅介入能指的构造，而且介入它的某些更独特的构成。这里包括取景问题，也包括某些摄影机的运动问题（无论以何种方式，摄影机运动都可以定义为取景的渐进变化）。

色情题材的电影故意游走在取景和渐进（摄影机运动）的边缘上，如果必要的话，在摄影机的运动所允许的不完全展示上尽其能事，而这并不是偶然的。在这里，审查介入进来：影片的审查和弗洛伊德意义上的审查。不管这种形式是静态的（取景），还是动态的（摄影机运动），原则是一样的；关键是通过电影制片厂的技术在"界限"精确的"炮位掩体"上尽可能准确地造成了（阻止看、给被看者一个终点，以及造成进入黑暗、通向幽冥、通向猜测的俯仰摄影等）无限的多样性，这种多样性在欲望的刺激及其不完满上（它的反面，然而却使欲望得以满足），同时进行着冒险。取景及其位移（它决定了"炮位掩体"），其本身就是"悬念"的形式，并且被广泛地运用于悬念影片当中。不过，在其他（非

第一部分 想象的能指

悬念）情况下，它们仍然具有这种功能。它们同欲望机制，同欲望满足的延迟，同其新的欲望的动力，存在着一种内在的密切联系，而且它们在除了色情片以外的其他方面仍然保留这种密切关系（色情片与非色情片唯一的区别在于被升华的量和没有被升华的量）。电影行业，因其漫游式的取景（想要看的漫游，想要抚摸的漫游）的存在，让我们发现，揭示空间的手段与一种永久而普遍、间接却完美的脱衣舞有关，这一手段还使得对空间进行再次润色成为可能，使得"观看"离开电影之前展示的对象成为可能——收回但却保留了看的对象（正如恋物起始阶段的孩子，他已经看到了，但他的目光却迅速地离开）——这就是"闪回"；闪回之后接着提供一个新的前驱动力的颠倒——这就是动人的脱衣舞。这些蒙上/揭去面纱的过程，还可以同电影的某些"标点法"相比较，尤其是以"抑制"和"期待"为典型标志的缓慢过程（如斯登堡的缓慢淡出淡入、虹彩光圈的淡出淡入、"延长"的淡出淡入等标点法[1]）。

所谓"建立理论"：暂时的结论

电影能指的精神分析构成是一个范围广泛的问题，可以说它包含着

[1] 梯也利·昆采尔（Thierry Kuntzel）读过这篇论文的手稿后向我指出，在该段落中我可能有点太偏向于恋物癖了，且论及电影特征的恋物癖总体上又过于依赖"电影变态"了：感知组件驱动及其"场面—调度"、发展—阻滞、蓄意延迟等的过度生发。这一批评对我而言（事后）看上去是正确的，我将不得不重新回到这个问题。恋物癖，众所周知，与性变态紧密相关（参见本书第五章开篇），尽管它并不能穷尽它。这即是困难所在。对于我此处提出的电影效果（取景及其位移）而言，恰当的恋物要素对我而言仿佛是一种"阻碍物"，是银幕的边界，是可见与不可见之间的区隔，是对看的"捕获"。一旦可见与不可见彼此正视而非相互交错（它们的边界），我们所面对的便是已然越过恋物之严格界限的视觉范畴中的性变态本身。

几个层面。在这里，我不能全部考察，有些问题我确实还没有提到。

不管怎样，有些东西告诉我，此处，我可以暂时告一段落了。我想对我所查看的领域提出一个观点，并且首先自己确认，我的确查看过它（我没有立即确认这一点）。

现在我将回到电影"作为我最初的梦的展示"这一研究上来。精神分析不仅阐述电影，而且阐述想使自己成为理论家的人的欲望条件。交织到每一项精神分析事业中的，正是自我分析的思路。

我爱过电影，我不再爱它，我仍然爱它。我在此文中想要做的，就像在我讨论过的观看实践中一样，为了使我（即每一个人）能够爱它而跟它保持距离，保留对它的探问。因为，希望把电影变为知识对象的探问，通过增加升华的程度，强化了"观看"的热情，这种观看的热情，支撑了影迷和电影机构本身。对电影的热情（想象的热情、对想象界的热情），从一开始就忙于保护电影"作为一个好的对象"的身份，它经常被分成两种背道而驰的愿望，这种愿望随后又汇聚到一起：它们中的一个"看着"另一个——这就是理论的破裂，像所有的破裂一样，它只是一个环节，一个针对"对象"的理论环节。

我使用了"电影的爱"这样的用语。我希望能够被理解。这一点并没有使这个用语局限于通常由"档案老鼠"或狂热的迈克玛洪分子们（他们仅仅提供了夸张的例子）所暗示的意思，也不是重新回到理智和情感的荒谬对立中。它提出，为什么很多人没有自愿走进电影院？他们是怎么被纳入（从历史上说）电影这种新的游戏规则之中？他们是怎么成为电影机构不可缺少的组成部分的？对于提出这一问题的人来说，"爱电影"和"理解电影"仅仅是那架紧密结合的、巨大的社会心理机器的一部分。

对于看到这一机器本身的某些人（理论家），我要说，他一定很悲哀。正如弗洛伊德所坚持的那样，如果没有"驱动力的净化"，就没有升华。好的对象已经移到知识方面，电影成了坏的对象（一个有助于疏远的双重置换，这种疏远使科学能够理解它的对象）。电影受到（理论的）迫害，但持续的迫害也是一种弥补（知识的姿态是侵略性的和抑郁的），特别对符号学家而言，是一种特殊性质的弥补；这种迫害，也是对理论本身的"恢复"，这一理论本身取自"电影机构"，取自正在被"研究"的代码。

"研究电影"是一个多么奇特的惯用语！如果不"打碎"这种积极的影响，不打碎作为地地道道的所谓第七艺术的理想主义，理论又怎么能进行下去呢？通过打碎这个玩具，人们失去了它。这就是符号学话语的处境。它以这种失去为动力，并寄希望于知识的进步。它是一种自我安慰的、按住自己的手去工作的、令人沮丧的话语。"失去的对象"正是人们害怕失去的独一无二的东西，可符号学家就是这样一种人，他"从其他侧面"重新发现这些对象——"只在某些没有其作用的东西中才能发现起因"[1]。

[1]《精神分析的四个基本概念》，第22页。[拉康将作为一种神秘性质的"起因"同"法则"相比较，在"法则"中"起因"如同变量在函数中那样被顺利地吸收，但无意识无论如何都会保留一个充满神秘感的起因，因为它的命令超出了任何特定的函数。它是大写的"法"而不是一个法则，是发音而不是陈述，是无意识的语言而不是语言，因此它的特权显现于疏漏和错误中，以及口误的那一刻。]

第二部分
故事与话语：两种窥淫癖

PART II STORY/DISCOURSE
（A NOTE ON TWO KINDS OF VOYEURISM）

我坐在电影院里，好莱坞影片的形象在我眼前展现。当然，（我指的）不一定非得是好莱坞的，可以是以叙事和描写为基础的任何影片——实际上是按这个词现今最通行意义上的影片——电影企业生产的那种影片，而且，不只是电影企业，从更广泛的意义上说，是当今形势下的整个电影机构。因为，这些影片不仅代表成千上万的投资，还要有利可图并保证再次投资。此外，即使只是为了保证资金流通，它们也预先假定了观众是自愿买票的。电影机构远远超出了通常所认为的纯粹商业部门的范畴。

那么，电影机构是一个意识形态的问题吗？换言之，电影观众与提供给他们的影片是否有相同的意识形态，是否只有当观众坐满电影院，机器才能保持运转？当然如此。但它也是一个与欲望因而也与象征界地位有关的问题。按照本维尼斯特的说法，传统电影是作为故事而不是作为话语来呈现的。但是，如果我们去追溯电影制作者的意图以及他对观众的影响的话，传统电影也是话语；但这种话语的基本性质以及它作为话语的真正原则，却恰恰是抹消其所阐明之物的一切痕迹，并伪装成故事。故事的时态当然永远是"过去"时[1]。这种电影在叙事上的完满和透

[1] [麦茨使用的词是 accompli，严格地说它不是一个时态，而是强调动作完成的一种语体，在英语中没有与之确切对应的用语。]

明性是以否认任何事物都不在或任何事物都有待于寻求为基础的。它只向我们展示了不在和寻求的另一面,一种满足和完成的形象,而且在某种程度上总是退行的:这种电影是一种批准愿望的程式,但这种愿望从未在首要位置中被表明过。

我们可以谈论政治系统、经济系统,在法语里,我们还可以说汽车有三个、四个或五个系统,但是这要取决于它的传动装置的构成。欲望也有它自己的系统,它或短或长的稳定期,它与防御有关的平衡点,它的衔接构成(虚构是这些系统中的一个系统,因为它代表着没有叙事者的被叙事者,很像梦或幻想):首先它是一种需要通过长期试运行才能被发现的装置(电影自1895年以来实验了各种各样的想法才确立了现今通行的程式),是一种由社会演变所造成,并随着时间推移而改变的装置(尽管它也像政治平衡状态那样,并非总在变化)。因为,并不存在无止境地选择的可能性,而且这些可能性中的每一种,只要它们实际上起作用,就是一种自足的机制,这种机制会自行延续并承担自我再生产(对人们喜爱的每一部影片的记忆,在构思下一部影片时起典范作用)的功能。这种情况完全适用于今日占据"银幕"的那种电影——电影院中的外部银幕世界和虚构的内部银幕世界,即由故事世界提供给我们的想象界,一种被庇护和认可的想象界。

为了描述这些影片,作为主体的我应该处于什么地位呢?我发现我正在写着这段文字,同时也是对那些学者的致敬,他们在陈述中最清楚地看到由作为某种单独状况的阐明所造成的一切间离作用,看到使陈述能够再次投入的一切作用。这样,在我写这段文字时,我将在我自己的态度中(当然不是唯一的一种)采取一种特殊的倾听态度,这种对象有助于我的"对象"(常规电影)得到最充分的展示。在关于"位置"的文

化心理剧中，我将扮演的角色既不爱这种影片，也不是不爱它们。我会让这些纸上的文字源自一位想在引号中观察电影，并想把它们作为过去的典故来欣赏（像葡萄酒一样，它的魅力部分地在于我们知道它开始酿造的时期）的人。这个人接受一种在已经过时的情感和鉴赏家的虐待狂倾向之间的矛盾心理，他想拆毁玩具，以便弄明白它是怎样运转的。

因为，我正在思考的影片是一种非常真实的现象（在社会上和分析上）。它不能被归结为少数制作者发明的善于赚钱的把戏。它还作为我们的作品、作为消费它的社会中的作品、作为以无意识为根源的意识而存在，没有无意识，我们就不能理解建立了电影机构并能保证它持续存在的全部运作过程。制片厂只提供了一种被称为"故事片"的精致的小玩意，这还远远不够；其各种成分的运转还必须得实现，或者说它必须起作用，必须"发生"。"发生"的场所就在我们每个人的内部，在一种经济关系中，历史在塑造电影企业的同时也塑造了这种经济关系。

我坐在电影院里，电影放映时我在场。"我在场"，就像一个期待出生的助产士，只是通过她的在场来帮助产妇，我以证人和助手的双重资格（尽管他们确实是同一个人）为电影而在场：我观看，而且我协助。在看电影时我帮助了它出生，帮助了它生存，因为正是在我的心中它才会生存；制作它的目的在于被观看，换言之，只有通过看，它才进入存在的视野。电影是裸露癖者，就像有人物和情节标准的19世纪小说，电影现在正在模仿（以符号学的方式）、持续（从历史上）并取代它（在社会学上，因为写作活动现在已经有了几种不同的方式）。

电影是裸露癖者，但同时又不是。或者可以说，有几种裸露癖和相应的几种窥淫癖，几种可能的调动视觉驱动的方式并非全都无差别地与自身的存在相符，其中有些不同程度地参与了一种松弛的、社会认可的倒错性

实践。真正的裸露癖包含一种胜利因素，而且永远是双边的，在幻想的交流中，或者在它的具体行为中：同属于话语而不是故事，它完全以相互认同作用、以对"我"与你之间的交流运动的有意识的认可为基础。这对倒错者，在其两种相反的冲动"背景"中（他们在文化史的生产中有其等价物）承受着窥视癖者的欲望压抑——这对于参与者双方（其实是在其婴儿期的自恋根源中）而言，从根本上说是相同的。这种欲望陷于其两种面目永恒的交流之中：主动/被动、主体/客体、看/被看。如果在这种再现中有某种胜利因素，原因在于所暴露的不一定是被暴露的对象，而是通过对象来表现暴露行为本身。被暴露的搭档知道他在被看着，他希望这样，并与以他为对象的窥视者产生认同（而他使窥视者成为主体）。这是一种不同的经济系统，一种不同的欲望调整：它不是电影的系统，有时反而接近传统戏剧的系统；在剧场里，演员和观众互相呈现，演出（演员的和观众的）也是一种角色的分配，一种以各自方式起作用的积极参与行为，一种总是具有公众性的仪式，一种节日的庆典，且其参与者并非个人。即使只在滑稽表演中，即使只在作为公众集合场所的剧场中，即使在那些仅提供乏味的"街头剧"表演的情况下，戏剧仍然保留着某种古希腊的传统，保留着最初的平民聚会的气氛和公众假日的东西，那时的全体居民都为了自己的享乐而展示自己（但即使在当时也有不能去剧场的奴隶，他们共同使民主得以实现，但他们自己却被排除在这种民主之外）。

电影不是裸露癖者，我在看着它，但是它却没有看到我在看它。或者这样说，它知道我在看它，但它却不愿意知道。正是这个根本的否认，把所有古典电影引入故事中，它无情地抹消了故事的话语基础，充其量把故事弄成了一个美丽的封闭对象。这个对象必须对它给我们（照字面讲，超出了它的尸体）的愉悦保持无知，这个对象看起来是如此严整，

因而不可能彻底变成一个能够说一声"是"的主体。

电影知道它正在被看,然而它又不知道。这里我必须说得更清楚一点。因为知道者和不知道者不是完全不可分的(所有否认都因其实质被分裂为二)。知道者是作为机构的电影(它出现在每一部影片中,出现在虚构背后的话语形式中),不知道者是作为文本(即最终形式)的影片(故事)。在影片放映时,观众在场并意识到演员,但演员不在,而且也不知道观众。拍摄时演员在场,观众不在。电影就以这种方式设法使自己既是裸露癖者又是遮掩者。看与被看的交流被从中心断裂,它脱臼的两部分又被及时地分配到其他时刻,产生另一次分裂。我从未看到我的伙伴,我看到的只是他的照片。这一点并不妨碍我成为一个窥视癖者,但电影包含着一个不同的系统,原始景象和钥匙孔的系统。长方形的银幕允许各种恋物癖、各种逼真的效果,因为它能够决定安放那个把我们隔开的边框的确切位置,这个边框标志着可见物的终点和沉入黑暗的起点。

对于这种恋物癖来说(它今日已经达到一种稳定的、调整得非常好的经济水平),满足的机制依赖于这样一种意识,我正在观看的对象并不知道它在被观看。看不再是送还某物,而是出其不意地"碰上的某物"。这个被设计成出其不意地"碰上的某物"已经被逐步地安排在了适当的位置,并按其功能组织起来,而且通过惯例化和专门化(就像在那些"迎合某种特殊趣味"的企业中一样)变成了影片的故事,即当我说"我去看电影"时我要看的东西。

电影的诞生比戏剧要晚得多,电影时代的社会生活以"个人"的概念(或较高尚的说法——"人格")为突出标志,此时已经没有任何奴隶能够使"自由人"形成相对同种的族群,去分享少数重要的情绪体验。

也正是因此取消了联络的问题,联络是以已经分裂的、破碎的共同体为前提的。电影是为私人而制作的(如古典小说一样,但不同于戏剧,它还具有"故事"的性质),根据观众的窥淫癖,它不需要被看到什么,也不需要这样一个能知道的对象,或者更准确地说,不需要一个想知道的对象,一个分享合成驱动活动的对象——主体。演员需要的一切只是他的行动应该像"未被看到"似的(因而也看不到他的窥视者),他应当像影片故事所规定的那样去从事他的日常工作和生活,他应当在一种封闭的空间里继续他的游戏,尽量不去注意被嵌进一堵墙上的一块长方形银幕,不去注意他就生活在水族馆里面,这个水族馆与真实的水族馆相比,只是"孔径"较小(对某种东西的阻隔本身就是视觉机制的一部分)。

无论如何,墙的另一面上也是鱼,它们的脸紧贴在玻璃上,就像巴尔扎克的穷人盯着豪华大厅的宾客们大块朵颐一样[1]。再者,这里的筵席不是共享的——这是一种遮遮掩掩的筵席,不是一种节庆般的筵席。观众作为鱼,是用他们的眼睛而不是身体来吸收一切的。电影机构要求一种静默不动的观众,一种经常处于准原动性、高知觉性状态的"空虚"观众,一种被疏离而又快乐、被不可见的视线奇迹般地勾住的观众,观众在最后一刻,才以"与纯视觉化的自我"相互矛盾的认同方式超越了自己。我这里所说的认同,不是同影片人物的认同(二次认同),而是观众同作为话语的影片自身(不可见的)"看"的作用的初步认同,正是这个作用向前驱动了故事,并把它呈现给我们。只要传统电影消除了阐述主体的一切痕迹,它就成功地给观众一种"我就是那个主体"的印

[1] [参阅普鲁斯特《追忆似水年华》中的一段情节。]

第二部分 故事与话语：两种窥淫癖

象，但这一主体却处于空的、不在的状态，是一个具有纯视觉能力的主体。一切"内容"都在被看的一侧。的确，重要的是，"被撞见的"景象并不奇怪，它应当具有（像被一种幻觉所满足一样）外部现实性的痕迹。"故事"系统允许调整这一切，因为按照本维尼斯特的说法，故事永远是（按定义的）故事，它来自乌有之乡，无人讲述，只有人来接受（否则就不会存在），因此是"接受者"（或者更准确地说是容器）在讲故事，而同时故事又根本没有被讲述，因为容器只应是一个缺席的位置，在这个位置上，脱离现实的纯粹的讲述将会更清晰地响起来。就所涉及的这些特点而言，正像博德里所表明的那样，观众的初次认同确实是围绕摄影机发生作用的。

那么，这就是所谓的镜像阶段吗（正像博德里所坚持的那样）？是的，在很大程度上是这样（实际上我们也只能说到这个程度），然而又不完全是这样。因为，婴儿在镜中所看到的、转化成"我"的他者，毕竟都是他自己身体的形象；所以，他仍然是同某种"被看"之物认同（而不仅仅是一种二次认同）。但在传统电影中，观众却只同正在看着的某物认同：他自己的形象并不出现在银幕上；初次认同不再建立在主体/客体的水平上，而是建立在一种纯粹的、一直在观看且不可见的主体的水平上，这个主体就是电影从绘画中借取的单透镜的没影点。反之，"被看的"一切都被置于纯对象一边，纯对象是一种从受限制的活动中吸取独特力量的矛盾对象。所以，我们就有这样一种情境，在这里，一切都是突然迸发的，而且对故事来说是必要的双重否定，不惜任何代价都要维持它：被看者不知道它在被看（如果它知道了，那就必然意味着，在某种程度上它已经成为一个主体），而且被看者的这种意识的缺乏使窥视者意识不到他是一个窥视者。结果，剩下的就是看的严酷事实：一个被放

逐者的看，一个与任何"自我"无关的"本我"的看，这是一种既无特征也无处所，像叙事之神或观者之神一样产生共鸣的看：正是故事在暴露着自己，正是故事在支配着一切。

第三部分
虚构影片及其观众：一种元心理学研究

PART III THE FICTION FILM AND ITS SPECTATOR:
A METAPSYCHOLOGICAL STUDY

第六章

电影与梦：关于主体的知识

做梦者不知道他在做梦，电影观众知道他在电影院里。这是电影和梦之间第一个也是最根本的区别。我们在各种不同的状态下都谈到了现实的幻觉，但真正的幻觉属于梦，并且只属于梦。以电影为例，最好只限于谈论某种关于现实的"印象"的存在。

不管怎样，这两种状态之间的裂痕有时却倾向于减弱。在电影院里，取决于影片虚构和观众人格的情感方面的参与，两种状态变得非常活跃，于是，"知觉移情"就在艺术激情转瞬即逝的短暂时刻，有了一定程度的增强。主体对于影片自身的意识开始有点朦胧和摇摆不定，尽管这种摇摆（只是滑动的开始）在一般情况下从未达到极致。

有些电影的演出，我考虑得并不多（有的地方仍存在着这种演出方式，例如，在法国和意大利的村镇上），在那里观众通常是小孩，有时也有成年人，他们从座位上站起来，打手势，大声为故事中的英雄喝彩，

辱骂"坏人"。通常这类现象没有看起来那么凌乱，它们就是处于某种社会学变体的电影机构自身（即儿童观众、生活于农村的观众、受教育很少的观众、在电影院里相互认识的团体观众），它提供、批准，并使自身一体化。如果我们想要理解它们，我们就必须说明意识的游戏规则和群体决定作用，说明原发活动对画面场景的促进作用。刚从大城市默默无闻的电影院来的观众，第一次就可能受到电影机构的某些暗示，在这个意义上，强有力的能量（声音和姿势）消耗，几乎总是指向电影机构所暗示的这个东西的反面。这并不必然表明，观众向着真正幻觉的道路又迈进了一步。相反，我们在这里有一种内在的、矛盾的心理态度，在这种态度中，一种具有双重根源的单独行为实际上同时表现出了两种相反的倾向。通过原动力的爆发而活跃地侵入故事世界的主体，从一开始就被唤醒，迈出了朴素的第一步（如果必要，它还被当地电影观众的仪式所规定），迈出了通向混淆电影和现实的第一步。而爆发本身一旦启动（此外，这种爆发经常是聚合性的），就通过使主体回归正常活动的方式，着手驱散正在萌发的混淆活动，但主体的活动并不是正在银幕上展开的主人公的活动，后者并未同意画面场景。如果说对某些事物的夸张是为了更好地理解它们的话，我们则可以说，那些由情绪宣泄所开启的东西，终会以现实行动的形式结束。我们将因此区分出两种原动力爆发的类型：一种是逃离现实验证的类型，另一种是仍在现实验证控制之下的类型。观众使自己被一种属于虚构影片的神秘的解释性力量弄昏了头脑——或许由于第二空间而被欺骗——他开始活动了，但正是这种活动使他清醒，把他从进入一种睡眠的短暂缝隙中拉了回来。这种活动有其根源，并因电影机构与他之间距离的恢复而阻止这种活动达到被批准的程度——画面场景的批准，不必然具有这种性质，更不必说它的全部虚

构特点了；以及对由恰当地完成真实动作的人从外部带来一个想象性的故事的批准。

如果我们考虑到这种活动的经济的先决条件的话，用弗洛伊德的话来说[1]，无自我意识的观众、热情洋溢的观众和儿童观众，以一种温和的形式表现出梦游症的一般特征。至少在梦游症两个阶段的开始，它可以被定义为由睡眠或其短暂的、大致的同源现象专门释放的特殊类型的原动行为。这种比较，作为一种贡献可以对电影形态的元心理学研究产生启发作用，但我们很快就会发现它的局限，因为充满激情的观众是被自己的行为弄醒的，而梦游者却不是（因此，正是在其第二阶段，两个过程是有区别的）。此外，还不能肯定梦游者正在做梦，而在观众进入其行为状态时，进入睡眠的裂缝就意味着进入梦境的裂缝。现在我们知道，逃离了现实的审查，却没逃离意识（相反，它构成了意识的主要样式之一）；来自意识的原动性分离作用，在某种梦游症情况下比在"介入"型观众行为[2]中更具有深入进展的能力。

为了使感性的移情变得更加稳定（即电影和现实之间类梦的、催眠的、远非完满的混淆），相比观众的大喊大叫等特殊情况，还需要其他更一般、更普遍的条件。成年观众是属于安静地坐着看电影的社会群众，简言之，他既不是一个孩子，也没有孩子气。他发现，如果影片深深地感动了他，或者，他处于一种疲劳的或情绪混乱的状态，那么他自己是

[1] [经济学条件与心理过程中可量化的本能相关。弗洛伊德的元心理学还包括地形学，由无意识、意识及前意识组成或者说由本我与超我组成；以及动力学，由心理能量的冲突和相互作用组成。若要从法语的角度获悉关于这些或其他弗洛伊德式术语的更完整的定义，请参阅 J. Laplanche 与 J-B. Pontalis 合著的《精神分析的语言》。]

[2] 《对于梦的理论的一种元心理学补充》（第14卷），第226—227页。

没有防御力的，这与我们每个人都体会过的、接近幻觉的、精神恍惚的短暂时刻恰成对照。对强有力的信念类型的研究，有点像汽车司机奔向长夜旅程（电影是其中之一）的终点时所感到的晕眩。在两种情况当中，当第二种状态（短暂的心理晕眩）结束时，主体并未同时有"醒过来"的感觉，这是因为他已经神不知鬼不觉地进入了睡梦状态。这样观众就会有"梦到影片"的感觉，这样说不是因为有一点尚未达到，也不是他想象出了影片。影片实际上是以踪迹（bande）[1]的形式出现，但这并不是某些别的东西，它是主体所看到的，而且是在梦中看到的。

观众就像我们的社会所规定的那样静默不动，他没有机会像一个人除去外衣上的灰尘那样，通过一种原动力的爆发"摆脱"萌芽状态的梦。这或许就是观众之所以主动侵入故事世界，把感性移情向前推进一步的原因（对于有关"观看影片"的社会分析式的类型学来说，这里有值得研究的东西）。我们因此可以猜想，正是同样的能量在一种情况下滋养了观众的行为，在另一种情况下则滋养了某种知觉，这种知觉将欲望驱动力集中于"一种自相矛盾的幻觉"的激发点：所谓幻觉，意味着它对现实进行混淆的倾向，而混淆则在截然不同的水平上发生；还意味着，现实审查作用作为自我的功能[2]存在着轻微而短暂的不稳定性；而所谓自相矛盾，是因为它不像一种真正的幻觉，不是一种完全内源性的心理产品，由此，主体以幻觉的方式体验到了真正在那里的东西，这同时也是他真正看见的东西——影片的形象和声音。

就我们刚才提到的那些情况来说，小说（传奇）电影的观众已经不

[1] [在麦茨的术语中，电影在物质上被描述为声音轨迹和形象轨迹的结合。]
[2] "自我的形成"，见《对于梦的理论的一种元心理学补充》（第14卷），第233—234页。

再清晰地意识到他们正在电影院里这一事实。反之，还会发生这样的事情——做梦者在某一点上知道他正在做梦。例如，在睡眠和醒来之间的中间状态，特别是在睡眠的开始和结束时（或在酣睡结束，只剩蒙眬睡意时），还有，更普遍地，当抱有"我在梦中"或"这只是一个梦"之类的想法时。"我在梦中"或"这只是一个梦"这类想法通过一种单独和双重的运动，逐渐归入梦中（这些想法构成了梦的一部分），并同时在那种从普遍意义上说限定了梦的严密封锁中凿开了一条缝隙。这种"意向"在使做梦者被分离开的特殊方式上，类似于已经谈论过的特殊的电影知觉系统。正是在它的裂缝而不是在它的正常功能中，电影状态和梦的状态倾向于为了一个共同利益而走到一起（而裂缝本身却意味着不那么紧密但又更永久的亲属关系）：在一种情况下知觉移情被中断，但与梦的其余部分相比，拥有较少的碎片；在另一种情况下，与梦的其余部分相比，知觉移情更加明确地划分了自身的界限。

弗洛伊德把梦中的裂缝归因于不同元心理学（尤其是地形学）媒介之间的复杂的相互影响。原则上，自我想要睡觉：去睡且必要时做梦（酣梦）。的确，当愿望产生于无意识时，梦使它自己作为一种不在运转中安排清醒过程却能满足愿望的唯一手段出现。而自我、抑制能量（防御）的无意识部分，同产生它的超我一致，经常处于一种半清醒状态，因为它的工作就是维持对于被压抑（或更广泛地说被禁止）的因素的防御，这本身就是清醒和主动的，哪怕是在睡眠中。实际上，无意识在压抑和被压抑两种情况（即本我无意识和自我无意识）下从未睡去，而且，

我们所谓的睡眠,是一种主要影响前意识和意识的经济上的变型[1]。警觉状态是自我的一部分,允许另一部分继续睡觉,它通常采取一种审查的形式(它与"梦的工作"以及梦之流的明显特征不可分离);正如我们所知,这审查甚至参与了最深沉的梦,在这些梦中知觉移情是完整的,而且没有任何正在做梦的印象,简言之,这些梦与睡眠完全一致。但还可能发生这样的情况,这种自我观察和自我监督的力量[2]还可以在各种程度上导致睡眠的中断,导致由在不同环境下完成的同一种防御职能引起的两种相反的效果[3]。如此,这样的梦境会导致大量的恐惧;审查机制在其最初阶段,无法充分削弱梦的内容,因此,它的第二次介入就在于让梦停止并使睡眠继续。某些噩梦(或多或少)会使人惊醒,就如同某些极度愉悦的梦也会使人醒来一样;某些失眠是被梦中景象所吓到的自我在起作用,它宁愿选择放弃睡眠[4]。降低内部冲突的强度,就会降低醒来的概率,这与统治多种意识政体的过程相同。在这一过程中,主体为了梦的继续是完全睡着的,但他同时又十分清醒地知道这只是一个梦——这就近似于常见的电影状态——或者他又一次对梦的演进施加影响[5]。例如,用更加令人满意的或不那么吓人的版本来替代原先的场景(这里有些东西像影片一样,有可供选择的文本,电影有时呈现出这种结构)[6]。

[1]《梦的解析》(第5卷),第571—572页;《对于梦的理论的一种元心理学补充》(第14卷),第224—225页。
[2]《论自恋:导论》(第14卷),第95—97页。
[3]《梦的解析》(第5卷),第579—580页。
[4]《悲痛和精神忧郁症》(第14卷),第252—253页;《对于梦的理论的一种元心理学补充》(第14卷),第225页。
[5]《梦的解析》(第5卷),第572页。
[6]《电影语言——电影符号学导论》,第217—218页。我曾在《潜在段落》一文中尝试分析众多结构的其中之一,该结构曾在让-吕克·戈达尔的电影《狂人皮埃罗》中出现。

这些不同的情况有一个共同的特征，即它们都源于部分地借助睡眠来消除无意识自我能量的积极介入；正是这种介入，或多或少地唤醒了入睡的能量和前意识自我。在其他导致同样结果的情况下，正是后者的独特律动直接地呈现出来：它还不是完全的睡眠，或者说，它已经开始不再是睡眠，正如在夜晚和清晨之间的中间状态。至于"意识"的功能，让我们回想一下，睡眠只在无梦时才睡去。梦即使在酣睡中也会唤醒睡眠，并使意识开始工作，因为它的产品的最终形态便是意识。真正的酣睡几乎不存在，它是这样一种心理系统，所有的能量都在其中睡去。从相关且切实的意义上说，在两种情况下，我们都可以说到"酣睡"：一是在梦缺少梦的意识相伴之时；二是（更别说）压根无梦之时。这两种情况一起遮蔽了普通语言所谓"酣睡"（或单纯的"睡眠"，没有限制条件）的几乎所有实情，它们对应了心理装置功能正常时可能具有的最深程度的睡眠。

这些元心理学的机制显然是复杂的，比漫不经心的概要所标明的要复杂得多，但我将只保留它们所具有的共同基础：酣睡的意向和现实的全部幻觉都在刚才限定的意义上假定了酣睡。我们知道弗洛伊德分外强调梦和睡眠之间的密切关系（在《梦的解析》之外对这种亲密关系开展了特殊研究），这是一种运行得很好的相互关系，它远远超出了人们可在其中看到的简单明了的东西，因为它不仅仅是外在的（即我们只在睡眠时才做梦），而且还因为梦的内部过程，按其特点是以睡眠的经济条件为基础的[1]。作为必然结果，在知觉移情充分发生时，每一次松弛都相当于某种睡眠的减弱，相当于某种方式或程度的清醒。就观众而言，所有这

[1]《对于梦的理论的一种元心理学补充》（第14卷），第234—235页。

一切都可以做如下概括：现实的幻觉程度与清醒程度成反比。

梦拥有混合物般的复杂的存在状态，电影与之相似却又不同，上述反比公式会把电影状态放进两者的关系之中，或许能帮助我们更好地理解电影。与生活的日常状态恰成对照的是，传统虚构影片所引起的电影状态（在这方面，这些影片的确遣散了它们的观众），为了在睡眠和做梦的关系上更进一步，往往以清醒的一般倾向为标志。当人们没有足够的睡眠时，在影片放映期间打盹儿通常比之前乃至之后都更加危险。叙事影片并不刺激人们去行动，而且如果它像一面镜子，它也不会是唯一的镜子[1]，它借助意大利人称为镜头作用和单透镜没影点的技巧，把观众/主体置于上帝一样的角度观赏他自己；或者它在我们内部使拉康意义上镜像阶段的那些状态（例如，超感知和次自主状态）[2]恢复活动——即使把两件事情联系起来，更直接的还是因为它纵容自恋的撤回，纵容对某种幻觉的迷恋，这种幻觉意味着，再往前推就进入了梦和睡眠的界限[3]：进入自我的力比多的撤回，以及暂时中止对外部世界的关心，都（至少）在其真实形式上与针对对象的欲力投入一模一样。就这个方面来说，小说电影，作为一种过分满足我们的灰色地带和非责任地带的"磨面机"，把感情碾碎于观影行为之中。

在电影状态中，这种清醒的减少包含两种截然不同的程度。第一种经常被观察到，并存在于现实印象这一事实之中，它肯定不同于现实的幻觉，然而仍是这种幻觉的遥远的起点；而且所有叙事影片，真正不同

[1]《基本电影机器的意识形态效果》，第39—47页。
[2]《镜像阶段》，《拉康选集》，第1—7页。
[3]《论自恋：导论》（第14卷），第82—83页；《对于梦的理论的一种元心理学补充》（第14卷），第222—223页。

于它们的内容和"现实主义"之处，就是独特地利用这种印象，从这种印象中吸取特殊的魅力，并为这个目的而被制作出来。在清醒程度减弱方面，人们在进一步往前走，而且我们有了在开始时提到的特殊的电影知觉系统，它们以更加短暂的插曲式的方式介入；它们（在心理晕眩的短暂瞬间）又向货真价实的幻觉微微挪动（尽管从未达到）。

　　结果是观众永远不知道他在电影院里，梦者几乎从不知道他在做梦。如果借助知觉移情程度的重要性和有规律的差异，从而全面考虑叙事电影和梦的各自情况的话，那么除了中间状况（它是这两者亲缘关系中既深刻又辩证的精准的指示器）以外，它们各自仍然分离；印象与幻觉仍然不同。在日常系统中维持这种区别，就像在模棱两可中减弱这种区别一样，有着完全相同的内在动力，这就是睡眠或"睡眠的缺席"。当观众开始打盹儿（尽管日常语言在这个阶段并不说"睡觉"）或者在梦者开始醒来时，电影状态和睡眠状态倾向于结合在一起。但大多数情况是，电影和梦并不混淆，这是因为观众醒着，而梦者睡去了。

第七章

电影与梦：知觉与幻觉

　　电影与梦的第二个主要区别严格派生于它们的第一个区别。电影知觉"是"一种真正的知觉，它们不可还原为内在心理过程。观众得到的是某些东西的描写，而不是呈现它们的叙事世界的形象和声音，而且这些真实的形象和声音还保持着同样被其他观众所感知的能力，反之，梦的流动除了梦者以外，无法达到任何其他人的意识。电影的放映不能在胶片到达之前开始：要使梦开始运转，不需要任何这类要求。电影形象属于那种心理学上把它与意象对立的"实像"（油画、素描、雕刻品等）范畴。两者的区别，用意识现象学的术语来说，就是知觉同想象的差别。梦的产品由从头到尾都在精神装置内部进行的一系列操作所构成。在行为主义体系中，人们会说，电影知觉的独特之处在于它包含着一种刺激物，而梦的"知觉"却不包含任何刺激物。

　　因而，梦中的"幻想系数"的确要高得多，而且是双倍的，因为主

体更深地"相信"了,而且他所相信的又很少是"真实的"。但在另一个意义上(我将回到这一点),叙事世界的幻想在力量上偏弱,但被同其他环境联系在一起之后,便不同凡响了,或许更加令人生畏,因为它是一个清醒的人的妄想。梦的幻想从人做梦时就被"这只是一个梦"的套话部分地抵消了。即使有"这只是电影"一类的说法,它也难适用于电影的幻想,因为我们并不在电影院里睡觉,而且我们自己清楚这一点。

小说电影是用真正的(外在的)形象和声音,通过从外面带入补充材料帮助滋养主体的幻觉流,并浇灌其欲望的一种修辞手段。经典电影是在其他事物中满足感情的一种实践,这是毫无疑问的(但我们也不应当忘记,它在扮演这个真正古老的、决不可以轻视的角色时,不是独一无二的:所有的虚构——弗洛伊德称之为"幻想"[1],它在艺术中甚至被视为是高贵的[2]——都服务于同一个目的,专注于一种正派的空洞说教,不过它还是有别于"真正的艺术")。因为它假定了行为系统以及力比多原型、身体姿势、服饰类型、随意行为或有魅力的样式,而且它就是永恒的青春期的开创权威,所以,经典电影作为接替样式取得了19世纪小说(它自己是古代史诗的后裔)在伟大时代的历史地位;它承担着同样的社会功能,疏于叙事和描写的20世纪小说则倾向于部分地放弃这种功能。

我们观察到,无论如何,叙事(récits)经常阻挠想象。如果影片和观众有了某种结合,想象就容易产生反应,情感方面的滋润或幻象的变态反应都出现于其中,无论主体怎样使这些反应合理化,它们还是在攻

[1] 弗洛伊德:《精神分析导论》(第16卷),第375—377页。
[2] 正如马尔罗(Malraux)所说:"戏剧不严肃但斗牛严肃,小说不认真但说谎者认真。"译自 La condition humaine, Editions Gallimard, 1946年(袖珍本),第212页。

击阻挠的动因（这里指影片本身）中产生抵抗，此外别无他物。观众用影片来维持一种对象关系（好的对象或坏的对象），而且，正像我们在懂得了之后才使用的那些套语所指明的那样，电影就是我们"爱"或"不爱"的东西。在某些情况下，这些反应之强烈，以及电影不愉悦的真实存在，都只是用来进一步巩固虚构电影和幻想的亲密关系。一般经验表明，电影经常把那些在其他方面几乎总是反应一致的人们的意见区别开来（但是人们也发现，当幻想的调整从一开始就起作用并随着电影进程继续运转时，这些分歧通常被成功消除掉。例如，在两个人一起看电影时，换句话说，若不这样每个个体都成了孤零零的人。当然，这些只是一个附加的证据）。

　　从地形学的观点来看，电影的愉悦可能依靠它的环境而产生于两种截然不同的根源，有时产生于它们的相异作用。当本我被电影的叙事世界滋养得不充分时，它可能出现于本我层面；本我的满足被吝啬地分配着，于是，我们就有了一个阻挠的恰当实例（用弗洛伊德的话说，实际的阻挠）：这就是在我们看来"沉闷""讨厌""差劲"的影片。但对影片的攻击——其意识形式在两种情况下都在于宣称人们不喜欢它，就是说，它是一个坏对象——同样可能由超自我的介入和自我防御的介入引起。反之，当本我的满足过于强烈，自我便受到惊吓并进行反抗，正像有时"趣味低下的"影片（于是趣味便成了卓越的托词），或者太过孩子气、太过伤感的影片，或者虐待狂及色情描写的影片中的情况，一句话，我们通过关于愚蠢、荒唐或"缺乏真实"的判断（至少在我们受到感动时）"防御"了这类影片。

　　简言之，如果一个主体"喜欢"一部影片，那么叙事世界的细节必须充分地允许以某种本能满足意识和无意识的幻想愉悦，而且，这种满

第三部分 虚构影片及其观众：一种元心理学研究

足还必须保持在一定的限度之内，不能越过引起焦虑和拒绝的临界点。换言之，观众的防御（或至少是纯化和象征替代的过程，这对他们来说是充分灵验的功能上的等价物）必须同影片的真实内容结合在一起[1]，影片要有一个令人愉快的事件，这个事件又统辖着人和生活"境遇"之间的关系，还要采取一种能使主体避免其防御机能被激活的方式，否则，这就不可避免地转化成对影片的厌恶。简言之，虚构影片的每一次"被不喜欢"，都是因为它被喜欢得太多或不足，或者两者兼具。

无论造成不愉悦的心理途径如何，它都确实存在着：某些观众不喜欢某些影片。在原则上，迎合幻想的虚构影片还能够阻挠这种想象：一个人无法料想银幕呈现给他的知觉，而他不能修正具有特殊容貌和身材的英雄；他暗中抱怨情节没有按照他所希望的过程发展；他"不那么看事物"；等等。知识分子眼中的那些天真的观众（太经常地意识不到其自身的局限性）会毫不犹豫地说，他们不喜欢一部影片是因为它的结尾不好，或者是因为它太鲁莽、太没感情、太悲哀等；如果他们更坦率一点的话，他们还会相当清楚地告诉我们，影片糟糕是因为两个兄弟本来是能够相互理解并和解的（这只是一些随意举出的例子，而关于电影的许多对话都符合这个程序，如果我们把所有观众作为一个整体考虑的话，甚至可以说大多数对话都是如此）。知识分子这一次正确地主张，影片中的人物只要他们是如此被呈现的，就构成了它的优质内容的组成部分，而不能成为评价标准。但是，如果知识分子忘记了，或者，如果遮

[1] 美国一位名叫克里斯汀·科赫（Christian Koch）的研究者在他的那篇奇妙而有趣的博士论文中对这一观点进行过阐释，论文的题目为《把电影作为变化过程来理解》（Understanding Film as a Process of Change，很遗憾还没出版），洛瓦大学，洛瓦城，1970年，打印稿第272页。

蔽了自我,他们内部的某些东西(这些东西虽然被隐蔽得很好,但它们从不完全消失)以同样方式对影片做出反应,那么,他们就是双倍的天真。这类"幻想的失望"现象在一部已知的小说被搬上银幕时尤为明显。小说的读者已经沿着其欲望的独特途径走完了一个为他在想象中读到的词汇"着装"的全过程,而且,当他看电影时,他愿意发现同样的意象(实际上是依靠居于欲望之内的不能改变的重复的力量而"再次看到它",正是这种力量驱使孩子不停地玩同一种玩具,不停地听同样的录音,直至为了下一次而放弃,接下来还将填补剩余时光)。但小说读者永远不会发现"他的"影片,因为他在他眼前实际出现的影片中得到的只是别人的幻想,一种不太合意的东西(在某种意义上说,正因为如此,这种力量才创造了爱)。

现在我们来谈电影形态和梦的形态的第二个主要区别。作为满足幻觉的虚构影片,它比梦更"没把握";在幻觉满足的日常职能上它更加频繁地失去作用。这是因为电影不是一种真正的幻觉。它依赖的是主体的真实知觉,这种知觉并非形成于观众的"喜欢",而是从外面强加给他的形象和声音。梦更严格、更有规则性地对愿望做出反应:没有外部材料——这一点确保了决不会同现实(现实还包括其他人的幻想)发生抵触。它像一部从头到尾都由真实的愿望主体(也是害怕的主体)拍摄的影片一样,是一部独一无二的影片,因为它的审查和删节像被表现的内容一样多,而且依照它唯一的观众来剪辑(这是另外一种"剪辑")[1],这个观众也是"作者",并且完全有理由满足他的需求,因为为一个人服

[1] Coup相当于英语中的cut;découpage一词在英语中没有与之完全对应的词,意指分镜头。

务，总比不上为自己服务。

按照弗洛伊德的理论，梦与严格限定的幻觉或意识的其他特殊系统（热奈特的精神错乱等）一起，都属于一种特殊种类的经济状态——"欲望幻觉的精神变态"[1]。在用足够的力量对一个对象充满欲求（欲望）时，即便对象缺席，也能产生幻觉，这需要各种条件；弗洛伊德把这些多样且明确的条件进行了分类。这就是说，梦不能提供不愉悦，至少在它自身内部是这样（对于幻觉的另一个反应当然是厌烦）。另一方面，在某种意义上仍具"幻想范畴"的叙事影片，同时还属于"现实的范畴"。它显现出现实的主要特征之一：按照同愿望（或愿望的另一面，恐惧）的关系，它可以更好地或不那么好地进行"生产"；它不与现实全面勾结（只有在其成功从未得到刻意调整这一事实之后）——像真实界一样，可以使人愉悦，也可以使人不愉悦，因为它本身就是真实界的组成部分。因此，与更有力地拴在纯愉悦原则上的梦相比，电影形态在更大程度上是以现实原则为基础的：要保持作为其终极目的的愉悦，它有时接受长时间的、艰巨的迂回策略，迂回则意味着要经历不愉悦的体验。这种心理效果的不同，起源于全面的物质上的不同：电影里的东西在梦中没有等价物，前者是一种以化学方式镌刻在一个外部支撑物上面的形象和声音的存在，即作为"记录"和作为"痕迹"的影片的真实存在。

电影的物理现实，作为一个简单且重要的事实，与这项研究所考虑的第一个问题（即梦和清醒的问题）无关。幻觉过程在正常情况下只按睡眠的经济条件就可以自我确立[2]。在清醒状况（如电影状态）中，最一

[1]《对于梦的理论的一种元心理学补充》(第14卷)，第329—330页。
[2]《梦的解析》(第5卷)，第543—544页。

般的心理刺激途径描绘出一条单行路线，一条定向的路线，即弗洛伊德所谓的"前行的路线"。驱动力源于外部世界（日常环境或电影的"痕迹"），它们对心理装置的影响必须经由知觉终端（即知觉意识系统），最终以记忆痕迹的形式铭记在常规的心理系统中。如果情况包含接受后被压抑的外部印象的话，这个系统有时是前意识的（一般意义上的"记忆"），有时则是无意识的（关于它自己的记忆痕迹）。因此，这条路线是从外部进入内部的。在睡眠和梦中的路线是相反的，这条"退行的路线"[1]以前意识和无意识为起点，以知觉的幻觉为终点。梦的驱动力是无意识的愿望[2]，与儿童时代被压抑的记忆相连；它通过与情感和观念相关联的、更新近的且没有被压抑的前意识记忆（"白天的残留物"）使自己恢复活力；这两种刺激一旦连接在一起，就构成了前意识的梦的愿望[3]。因此，正是一种前意识和无意识的记忆引发了整个过程，而且，正是这些为审查、梦的工作、想象界的附加等进行重塑和变形的记忆，将在梦所意识到的终极内容中展开。但为了达到这一有独特幻觉力量的意识，记忆痕迹、愿望的载体必须将欲力集中于幻觉的顶点，即达到可与知觉相混同的鲜活程度；总之，达到这样一点，让幻觉活跃起来；幻觉的产生不依赖普通生理意义上的感觉器官，但至少在一定程度上，它也是一种具有心理动因和特定"意向"的知觉系统。因此，退行路线由于其终点而存在着知觉，但其独特之处在于，欲力是由内部集中于知觉的（这就是幻觉症的真正定义），而通常欲力是由外部集中于知觉的，这一特点

[1]《梦的解析》（第5卷），第533—549页；《对于梦的理论的一种元心理学补充》（第14卷），第226—228页。
[2]《梦的解析》（第5卷），第561页。
[3]《对于梦的理论的一种元心理学补充》（第14卷），第226页。

界定了真实的知觉。弗洛伊德提醒说，某些清醒的心理活动，如具象的冥想或记忆的不自主唤起[1]，也依赖于退行原则，在这些情况下，退行在其结束之前就被抑制，因为此时主体清晰地辨认出记忆和意象，他不让它们成为知觉。在这些"意向"中所缺少的是退行过程的最后阶段，即彻底的幻觉阶段，这个阶段一直持续到它从内部对知觉功能起作用，其（幻觉）基础是纯心理的，但被欲望如实地再现出来。因此，作为规则，完全的退行只在睡眠状态下才是可能的。这也解释了如下事实：即使电影虚构具有强烈刺激观众（一个没有睡觉的人）欲望的性质，但观众仍然不具有真实幻觉。在清醒状态中，退行之流一旦出现，就碰上了一个一直活跃着并防止它走向终点的更有力的"向前的逆流"[2]。可是睡眠却通过终止知觉而悬搁了这一反向的介入力量，并因此使印象的退行之流获得了自由的方向，保证了这些印象走到预定路线的终点。电影状态是多种多样的清醒状态中的一种，在这种状态中，类似精确的分析得到了充分证实，而且它的系统阐述也不必修改，反而变得更加明确：反向之流（这里又特别丰富、紧迫、连续）就是电影自身所散发出来的，即真实的影像和声音之流，它们将欲力从外部集中于知觉。

但如果这就是事实的话，那么，我们的问题就被取代了，而我们的质询就必须采取新的步骤。仍从经济方面来理解，电影形态，尽管是清楚的和反向流动的，但还是为退行的开始留下了余地。关于这一点我已经谈到了，并且，它以知觉移情和自相矛盾的幻觉方面连续的推动力为标志。更根本的是，以退行的开始为先决条件的，恰恰是对于现实的印

[1]《梦的解析》(第5卷)，第543页；《对于梦的理论的一种元心理学补充》(第14卷)，第230—231页；《自我与本我》(第19卷)，第19—20页。
[2]《梦的解析》(第5卷)，第543—544页。

象自身，即按叙事世界的方式满足情感的可能性，因为这种印象除了一般的感知的倾向（究竟是成功还是不成功，取决于具体情况）以外，别无他物。这是一种察觉的倾向。这一倾向意味着，觉察到的东西是真实的外部事件和虚构的英雄人物，而不是纯属放映过程的形象和声音（然而这却是唯一真实的动因）；换言之，这一倾向意味着，觉察到的东西是真实的被再现者，而不是再现者（再现的技术手段）自身，意味着越过后者（再现者）而忽视它，盲目地冲向前方。如果影片展示一匹奔驰的马，我们看到的是马的印象而不是引起这种印象的移动光影，这就触及一切再现都具有的极其重要的、一贯的解释困难。尤其是就电影的情况而言，这一困难可做如下表述：一端是运动的视觉和听觉印象所构成的知觉，另一端是虚构的世界；一端是客观真实却又被否认的能指，另一端则是想象的但心理上真实的所指——观众是如何完成从一端到另一端的精神跳跃的？刚出现的退行和上述情况有些相似，但它毕竟还可以在其他清醒状态中被我们发现，如记忆的唤起，但与之类似的电影状态究竟采取了何种特殊的（精神）形式，我们并不知道答案。另外，我们还从未从这个角度研究这个问题。

弗洛伊德有关"前行路线"的研究，还包含着一个变体（分支问题），至此，我尚未论及。在清醒的生活中，人的行为沿着依照愿望的方向修改本我，形成自我的功能，它要求先在的、全面的知觉监控过程永远伴随它。为了了解一个行为过程，意识必须盯着它。因此，从早到晚，来自外部的印象都是通过知觉之门到达心理装置，也可以说，外部的印象以直接回到外部世界的形式"再次走出"心理装置。我们说梦是以睡眠为基础的，这还是因为梦悬搁了一切行为，因而导致阻塞了动力的出口；形成对比的是"诱发作用"（exutory），它在清醒状态下仍然经常有效，且特

别有助于用接受各种刺激（通过肌肉限制）的方式来阻止退行的发生，要是没有它，这些刺激都更倾向于流回知觉的出口，这正是它们在梦中的作用。

　　电影状态随之也带来某些阻止的成分，而且在这个意义上，电影只是一种小型的睡眠、一种清醒的睡眠。观众是相对静止的，他陷入一种相对的黑暗之中，而且最重要的是，他并非不知道电影的类自然的画面场景和电影机构所采取的（历史中形成的）形式；他事先就决定了要当一名观众（"观众"一词意味着界定他身份的一种功能），而不是当一名演员（演员有其指定位置，他在别处，在电影的另一面）；在电影放映期间，他放弃任何行动（电影院当然也可以用于其他目的，而要实现这一目的，坐在影院中的人不再是一名观众，他将因属于现实的行为举止而自愿放弃电影状态）。以真正的观众为例，动力现象是很少的[1]：在座位里的挪动、可被意识觉察到的面部表情变化、偶尔的低声评论、笑（不管是有意识的还是无意识的，只要是影片引起的）、维持同邻座语言或姿势的交流（在成对或成群观众的情况下），等等。观众对于画面场景习以为常，这内在地防止了动力行为以惯常方式走得很远，即使是影片的叙事世界引发了行为的动机（意图），情况也是如此〔即色情片段、政治动员片段等；正是在这里，这些类型在它们的虚假破裂中是自相矛盾的，不管它们是否值得追求；在某种意义上，只有在作为仪式的电影，尤其

[1] 据心理学家亨利·瓦隆（Henri Wallon）所言，在电影放映期间，观众的总体印象可以分为两个彼此独立、分量不等的系列，分别称为"视觉形象系列"（"被叙述的系列"可能更为贴切）和"本体感受系列"（指人对自己的身体，亦即真实世界的感觉，这种感觉以弱化的形式持续着）。参阅《电影的感知行为》（L'acte perceptif et le cinéma），载于 *Revue internationale de filmologie*, 13 (4-6, 1953)。

是电影"放映"（séance，意为坐下）本身的通行形式被深刻改变时，才能真正开始作为"影片"而存在；据此可以认为，所谓专门化的放映或影片结束，在缺少精致和魅力的情况下才更加连贯和诚实〕。在普通的放映条件下，正如每个人都有机会观察到的那样，被电影状态折磨的观众（尤其是在以幻想为基础的虚构着实有效时）感到他正处于一种茫然之中，而且那些被电影的黑暗的子宫残酷地抛到门厅的明亮、刺眼的光照中（退场）的观众，有时有一种刚醒过来时的迷惑的表情（愉快的和不愉快的）。离开电影院有点像起床，并不是一件容易的事（与起床之间真正的差异之处除外）。

因此，电影状态以弱化的形式体现了睡眠的某些经济条件。它还是清醒状态的一个变体，但离睡眠的距离不如大多数清醒状态那么遥远。在这里，在这条道路的一个新的转折点上，由于部分出口的封锁，我们再次遇到了从一开始就提出的关于电影状态下知觉条件清醒减弱的概念（两件事情一起进行，睡眠同时禁止知觉和行为）。相比之下，在其他清醒行为中驱散的心理能量，在电影观众的情况下却被储存起来，而不管他是否喜欢。由于愉悦原则，这种能量是其他总是力图消除平衡的释放过程的必然结果。它将在知觉动因的方向上折回来，走退行的路线，使得自己忙于从内部将欲力集于知觉。而且还因为，电影同时以特殊方式从外部为这种知觉提供了丰富的养料，那种与梦相联系的完全的退行，被那个体现了另一种经济均衡类型的半退行所阻止，这种经济均衡类型的成分按照比例结合起来，显著而独特。限定这种均衡的是知觉功能同时从外部和内部的"双重增强"：除了电影状态以外，几乎不存在类似的情况，一个主体在从外部得到组织紧凑的印象之时，其稳定性又使他从内部"过度地得到"它们。经典电影就是在上演这种"钳子"一般的

活动，钳子的两个分叉使其自身得以确立。正是双重的增强反映了（可能存在的）现实的印象；多亏了观众从外部提供的唯一东西、银幕上的素材出发（即在一个矩形之内移动的光影、不知从何而来的音响和词语），才具有了在某种程度上"相信"由符号呈现的想象世界的能力（即具有了虚构的能力）。因为虚构能力，正如我们总是忘记的那样，不是创造小说的唯一的（或主要的）能力——在这种能力上，每个人的禀赋不同，因此被美学家所珍视；最重要的是，这种能力的形成是历史性的，它是一种流布甚广的、社会性的心理调控系统，并被正确地称为小说。在小说成为一门艺术以前，它只是一个事实（某些艺术形式所具有的事实）。

 这种虚构能力和电影的虚构再现之间的关系是密切的、相互的。过去的再现艺术（小说、再现绘画等）和西方艺术的亚里士多德传统已经为电影"准备"好了观众。如果说这些观众随意地更新此处我们正试图用弗洛伊德术语来分析的特殊知觉系统能力的话，那么，作为一种机构的叙事电影就不能发挥作用，也不会出现并存在；而实际上，它已经开始消失，尽管它在作品（好的或不好的）当中仍占有最大的比重。某些心理效果对电影生产有利，因此促成了电影工业，并在电影工业进行大量生产时持续发挥着影响。由此，我们可以说，电影工业存在的作用就是稳定这种效果，鉴别它、固定它、塑造它，并通过给它提供一种连续满足的可能性使之保持活力；否则，电影工业会因自身再生产的可能性条件的消失而终结。此外，尽管虚构能力已经成了全部模仿艺术的根源（与某些人相信的相反，尽管叙事世界的真正概念追溯到古希腊哲学而

不是电影符号学[1]），电影的确像我在别处用一种更带现象学特色[2]的方式所表明的那样，造成了一种比小说和戏剧生动得多的"现实的印象"，因为电影能指拥有特别"可靠的"摄影形象，拥有运动和声音等的真实存在——从社会历史角度来说，它们的固有作用就是把古老的虚构现象转为更近代、更特殊的形式。

[1] 关于这个句子，热拉尔·热奈特（Gerard Genette）的评论认为，那些把"叙事"（diegesis）当作一个全新的概念来理解的人在一定程度上是正确的。电影理论从亚里士多德和柏拉图那里借来了这个一般概念及其术语，但是在借用的同时也带来了一些曲解。对于希腊人来说，diesgesis如同它的相关词模仿（mimesis）一样是lesis的一种形态，一种展现虚构和叙述故事的方式（同时也指叙述行为本身）；它是一个正式的（或者，更确切地说是模式化的）概念。在当前的研究中，diegesis更倾向于表示被叙述的一方，并将虚构自身视为一种具有虚假—真实及其参照性世界（mondité，世界性，正如我们在解放的时候所说的）的实质内容。

由此说来，diegesis作为一个术语在今天可以被视为一种严格意义上的革新，电影理论家已将这种革新推广至一般的美学范畴——电影理论家，尤其是（让我们借此机会来回顾一下）那些符号学运动之前就已经工作了10~15年的电影工作者。Diegesis是一个（少有的）被Etienne Souriau视为对电影分析来说必不可少的一个基本专业术语；参见其著作 L'Univers filmique 的前言（第5—10页），一本由不同作者的文章构成的合集（Flammarion, 1953）；或者（更好的是）他的名为 La structure de l'univers filmique et le vocabulaire de la filmologie 的文章（参见 Revue internationale de filmologie, 7-8，第231—241页）。

[2] [《论电影中的现实印象》，《电影语言——电影符号学导论》，第3—15页。]

第八章

电影与梦：二次化程度

　　虚构电影和梦之间的不同和类似，可以围绕三个（以各自的方式）产生于清醒和睡眠之间的不同重要事实来组成一个有机体：一是主体对于他正在做的事情的不同解释；二是真实知觉素材的在场和缺席；三是文本内容本身（电影文本和梦的文本）的特殊性，我们现在就要涉及这一点。叙事电影一般比梦更有逻辑，更多地体现着"被构造"的性质。幻想的或超自然的影片，最远离现实主义的影片，常常只服从于另一种逻辑：一种样式的惯例（像现实主义影片本身一样），一整套从开始就极为连贯的内部规则。我们很难在一部影片的叙事中，发现那种回忆梦境或读到其他的梦时常会体验到的"真正荒诞"的印象——一种极其特别、完全可以辨认的印象（荒诞片有意识地通过这种印象来保持一种超然，就像不久前荒诞派文学所做的那样）。它包括两个方面：其成分的内在晦涩及其集合的混乱状态。这是一片有着不可思议的才华的区域，

它的愿望如此闪耀而黑暗却在近乎被遗忘的片段中堆积如山,它具有一种紧张与松弛的感觉,一种被掩盖的秩序的迸发,一种货真价实的无条理的证据,这种无条理不像追求精神错乱的影片所包含的,它不是一种累赘,而是文本的真正精髓。

心理学家勒内·扎佐[1]在论及弗洛伊德反复提到的一个观点的根源时肯定地说,梦的内容如果被完全变换到银幕上去就会造成一种晦涩难懂的电影。我还可以补充一下,这是一种真正晦涩难懂的影片（实际上是极为罕见的）,它不是那些先锋派或实验性的电影,正如有见识的观众所知道的那样,它是那种立即就可以恰如其分地理解或不理解的影片（不理解是理解的更好的方式,过于努力的理解是误解的极点等）。这些影片的社会功能,至少在某些情况下是为了满足某些知识分子天真地、不顾一切地想要保持天真的愿望,这些影片在其惯习化的可理解范围之内把某种程度的精确的、被编码的不可理解性结成一体,而且正是这样一种方式,使得其真正的不可理解性作为一种结果是可以理解的。在这里成为问题的还是样式,而且样式阐明了它想表明的东西的反面;这说明一部影片要达到真正的荒诞、纯粹的不可理解性有多么困难,而我们日常的大多数梦（至少在某些段落中）却能轻而易举地做到。或许就是因为这个原因,叙事电影中的梦的段落几乎总是那么不可相信。

这里我们遇到了二次修订问题。弗洛伊德在他的不同著作中对二次修订介入梦的完整过程（即梦的做法）的确切时间存在不同的说法。有时他认为,二次修订自始至终起作用[2],同时伴以凝缩、移置以及各种

[1] Une expérience sur la compréhension du film, *Revue internationale de filmologie*, 6, 第160页。
[2] 《对于梦的理论的一种元心理学补充》（第14卷）,第229页;《梦的解析》（第5卷）,第575页。

"具象表达法"。它的功能是,把最后时刻的逻辑外观放到原发过程的非逻辑产品之上,有时他把二次修订大大地往回推[1],推至梦的思想阶段或随后在其间造成"选择"的位置上。最后(这是最有可能的一个假设),他有时拒绝在一个时间轴上确定二次修订发生的时刻,并且认为,不同的过程将导致显梦的发生纠缠不清[2],也就是说,会以一种交替的、连续的并且同时的方式发生(还有这样一种情况,幻想就是以这种方式在显梦中被结合在一起的,因而一个精神的对象,按定义是二次化的;我们将要回到这一点上来)。但无论如何,可以确定的是,二次化过程是能够利用其组合与折中的方式来决定梦的意识内容的唯一一种力量,它的全部分量常常少于其他共存的机制(凝缩、移置和具象法),而且全都处于原发过程的控制之下。这一点的确说明了为什么"梦的逻辑"(梦的叙事逻辑)是与众不同的,为什么一个对象能够立即使自己转变成另一个对象,而且直至梦者醒来都不会引起他的惊讶,为什么一个剪影立即就被认定为是(不是"再现")两个人,或者干脆点说,梦者同时认为他们是截然不同的两个人,等等。最"荒诞"的影片的逻辑和梦的逻辑总会有区别,因为在梦中,该使人惊讶的东西却不使人惊讶,并因此没有什么东西是荒诞的,由此,人们正是在清醒中才感到惊讶和荒诞的印象。

原发过程依靠"纯"愉悦原则,不经现实原则修正,因此它以心理刺激的最高和最直接的释放为目标(感情、再现、思想等)。于是它会采取任何能量释放途径,而且这就是凝缩和移置(这是一些不受限制的途径)的基础。例如,在移置当中,全部心理负荷不受现实压制因素束缚

[1]《梦的解析》(第5卷),第489—490、592—595页。
[2] 同上,第498—499、575—576页。

地从一个对象变换到另一个对象，这些现实压制因素造成了两个对象的实质性不同，而且不受全部等量的影响。另一方面，服从现实原则的二次化过程总是在固化某些思想的路径（如束缚能量），防止印象经由其他路径被释放出来；这正是对清醒状态的多种逻辑的真正定义，也是（仅仅是）对我们所说的一般意义上的多种逻辑的真正定义。但由于原发过程属于无意识，所以，它的独特运作是受保护的，是无法直接观察的，但我们可以认识这些运作，或者，至少关于这种运作有了一种看法，可是这要感谢那些特殊的情况，如症状、失误、发泄等。在上述情况中，这些专门途径的后果（但不是这些途径自身）已经成了可意识的、明显的东西。

在这些特殊的情况中，最根本的一种情况就是梦。梦有更多的特权，因为它是唯一一种既不是神经过敏（如症状或发泄）也不是过分轻微（如失误和动作倒错）的情况。总之，对于导致重要的有意识创作的原发逻辑来说，在正常情况下，梦因而还需具备睡眠的条件。睡眠比梦更多地阻止了现实原则的实现[1]，因为正在睡眠中的主体没有任何现实的任务需要完成。而当他醒着的时候（如正在看或创作一部影片时），二次化过程成功地覆盖了他的全部心理途径、思想、感情和行为，结果是，原发过程（它仍然是它们的永久基础）却无法被直接观察，因为一切可以观察到的，在此以前都经过了二次化逻辑，即有意识的逻辑。

于是，从电影分析者的观点来看，所发生的一切就好像二次修订（它在梦的产生和感知中只是其他力量中的一种，而不是根本性的力量）在电影制作和感知中已经成了全面支配的力量，成了"精神背景"的缔

[1]《对于梦的理论的一种元心理学补充》（第14卷），第233—234页。

造者，提供和接受着电影的环境和地点。当我们追踪电影和梦之间隐匿的亲缘关系（尽管它们因差异而交织在一起）时，我们碰到了那种独一无二的、在方法论上有吸引力的对象，那种理论上的怪物——一种二次化过程独立完成了一切的梦，在这种梦里，原发过程只能扮演一种偷偷摸摸、断断续续的角色，一种裂口的制造者的角色，一种逃避的角色，简言之，一种像生活一样的梦。就是说，（我们已经回到了这一点）这是一个醒着的人的梦，他知道他在做梦，并因而知道他没有（真的）做梦，他知道他正在电影院里，"他知道他没有睡觉"，因为，如果一个睡觉的人就是一个不知道他正在做梦的人的话，那么，一个知道自己没有睡觉的人就是一个没有睡觉的人。

为了使我们经历这种独特的荒诞印象，哪些条件是必需的？这些条件是明确的，弗洛伊德经常提到它们[1]。无意识的产物主要受原发过程支配，但它必须直接呈现给意识统觉；正是这种从一个背景到另一个背景的移置和迁离，才引起了意识的荒诞感：就像我们在引起、唤醒我们的记忆时一样。在电影中碰不到这些情况；其中一种情况是会遇见的（对有意识机构的呈现），但另一种不会，因为被呈现者并不是无意识的直接产物，或至少不比日常生活话语和行为更接近无意识的创作。这就是为什么电影自身作为一种清醒的人提供给清醒的人的创作无法避免构思、逻辑和感知的原因。

无论如何，电影流还是比其他清醒状态的产物更类似于梦流。正如我已经说过的那样，它在一种清醒度降低的状态下被接受。电影能指

[1] 尤见《梦的解析》（第5卷），第431—433、528—529页（涉及精神病患者的话语），第530—531、595—596页（涉及凝缩），等等。

（伴以声音和运动的影像）使电影同梦有一种内在的亲缘关系，因为电影与梦的能指的一个主要特征相关联，这个特征用弗洛伊德的术语来说就是"具象"表达，表象性思考。的确，形象可以用作为"界限"的修辞手段来自我组织，这些修辞手段像语言的修辞手段一样是二次化的（以语言学为基础的经典符号学有利于理解它），而且，它在电影中就像在别处（实际上遇到交流压抑和文化压迫时[1]）一样，通常就是这样做的。此外，正如基恩-雷奥塔德·弗朗克斯所坚持的那样[2]，形象边抵抗边被整个吞没于这些逻辑集合之中，其中某些东西有一种逃避逻辑的倾向。在每一种"语言"之中，能指的物理媒介内在固有的特点，正如我的《语言与电影》[3]在另一种意义上所指出的那样，会影响到内化于文本之中的逻辑类型（这就是在形式构造水平上所考虑的"特性"问题）。无意识既不思考也不说话，它从隐至显用意象来自我塑造；反之，每一种意象却始终易受原发过程以及独特连接方式的吸引，它的强度依情况而改变。语言自身（不要与"语言系统"混淆）经常受这种吸引，正如我们在诗中看到的那样，而且弗洛伊德表明[4]，梦或某些症状把词的表象看成物的表象。意象因其本质，因其同无意识的亲属关系，更易受词吸引（可是，问题只是在于直接的区别，而且我们应当小心，不要在这个基础上使词汇和意象之间的心理戏剧性对抗恢复原状，这种对抗是某种"视听"意识形态的一个伟大的神话主题，其目的在于忘掉始终如一地施加在不同

[1] 关于这一点参见我的《电影表意散论》（第2卷），第七篇文章Au-delà de l'analogue, l'image。
[2] 参见《话语，图形》。
[3] 《语言与电影》，第161—183页，特别是第170—173页。
[4] 《无意识》（第14卷），第197—199页；《对于梦的理论的一种元心理学补充》（第14卷），第229页；《梦的解析》（第4卷），第295—304页。

第三部分 虚构影片及其观众：一种元心理学研究

表现手段上的社会制约力量）。

当我们专门考虑叙事电影（只是各种可能的电影当中的一种）时，电影和梦的这种亲属关系——一种能指的亲属关系——便被一种包括所指在内的额外的亲属关系放大了。因为"由一个故事组成"也是梦（和幻想，我将回到这一点上来）的特性。当然故事和故事不同，电影故事总是展示得很清楚（而荒诞至少总是偶然的、次要的），它是一个"被讲述"的故事，简言之，一个要求一种叙事行为的故事[1]。梦的故事是一种"纯"故事，一个沉没于混乱和阴影之中没有叙事活动的故事，一个非叙事性力量"形成"的（变了形的）故事，一个无中生有、无人讲述、无人听取的故事。然而，故事毕竟是故事，在梦中就像在不只有形象的电影中一样，就是说，不管它们是有组织的还是无秩序的，它们都是由形象本身（一连串的地点、行动、时间、人物）或清晰或混乱地编织起来的。

这样，我们就必须严格地考虑（在本书的第四部分我将这样做）飘浮在电影话语的"二次化"链条表面的原发操作的真实本质（还有局限）[2]：这是一项极为困难的研究工作，因为这项研究要求禁止在此处理这个问题，而我们却满足于在更广泛的问题的中心标明其位置，这个问题就是"电影虚构"同"清醒与睡眠"的关系。可是我们必须马上就说，某些最特殊的（同时也是最一般的）电影表达手段就夹杂在这些手段范围之内，夹杂在与凝缩和移置无关的技术和意义的有限范畴中。举一个

[1] 参见我的《电影语言——电影符号学导论》，第20—21页。
[2] 这方面的研究已然开始，尤见梯也利·昆采尔：Le travail du film，《通讯》，1972年第19期，第25—39页。

单独的例子，叠印和淡出淡入[1]（这一俗套确保了它的情况既非例外又非普通）使电影表达手段中陌生和令人不安的东西减弱了，尽管这是在标点符号代码中实现的[2]——这要依赖于保持着某种原发秩序释放的精神途径。叠印在两个性质截然不同的对象之间引起了一种独特的等同效果：一种不完全的等效，而且只要观众在一种有点理性味道的过程中，在使这种等效二次化的同时能够读解它（确定它），它就是"话语的"和"隐喻的"（阐明所造成的汇集）。在观众还以一种更直接的情感方式来接受它的范围之内，这是一种更深刻的等效、一种有根据的等效，而且在某种程度上是绝对的等效。这两种矛盾且同时存在的接受类型（其心理共存模式我在别处已尽力加以说明[3]）之间的关系，是分裂的和否认的关系。观众在他自身的某处认真地领会了叠印；他理解了其中的某些东西，而不是一种熟悉的、被中立化了的电影话语技巧；他"相信"银幕上被叠印起来的两个对象的真实等效（或至少相信它们中间的某种不可思议的有转移力的联结）。他或多或少地相信这一点，属于一种接受模式的力量同另一种接受模式的力量从经济学上处于一种可变换的关系之中：某些观众更多地被审查（或在面临一个特定的叠印时更是如此），某些叠印是更令人信服的，等等。等效事实仍是电影直接"塑造出来"的等效，就像语言可能不需要"像""诸如""同时"那样，因而它好像是凝缩和移置的混合物。至于淡出淡入，不过是在连续性方面被进一步拉长了的

[1] 叠印看上去像是双重曝光，尽管严格说来双重曝光是在拍摄时生成而叠印生成于冲印时。好的叠印案例出现在帕索里尼的电影《美狄亚》的结尾。叠化（或简单地称为重叠）是由一个淡出镜头叠印在一个新的淡入镜头上构成的。
[2] Ponctuations et démarcations dans le film de diégèse,《电影表意散论》（第2卷），第111—137页。
[3] Trucage et cinema,《电影表意散论》（第2卷），第173—192页。

叠印（因为一个影像最终取代了另一个），两个动机的原发性等效所包含的凝缩要略少一点，所包含的移置要略多一点。但两种手段一般都有移置，而凝缩达到某一点它们才使心理负荷从一个对象到另一个对象开始起作用（倾向于与日常逻辑相反的方向），而且在这些手段中，可以以轮廓（或残余）的形式读解到原发过程消除对象的真正二元性的独特倾向，即在现实压抑的分化之外确立一种短暂的不可思议的回路，这个回路正是急切的愿望所需要的。这样，虚构电影就因为我们不能做的事情而安慰了我们。

这类现象的研究，不论是在电影语言自身之中，还是在一部特定影片的正式操作之中，都将导致我们通过它的一个终点而回到影片（或电影）制作者的无意识，这就是"发送者"的侧面。但另一个终点（接受者，即电影状态）同样值得考虑。在这种考虑中值得注意的是，这些多多少少是原发的手段在电影中出现时，几乎没有在观众中引起普遍的惊恐和混乱。它们可能被纳入二次化逻辑，这并不能说明一切，既不能说明对于电影的历史性的熟悉，也不能说明对电影的文化适应。如果我们预期一种更直接、更深刻、更广泛的抵制（因为在同某些电影保持关系的观众中间存在抵制的痕迹），一种可以采取多种形式的抵制——明确的异议、作为一种多元防御和全面警戒的嘲笑、针对影片实施的无所顾忌的侵犯行为（而另一方面，在忧郁症患者当中则是极度的困惑）、强有力的非逻辑倾向——这些反应中没有一个是独一无二且无规则可言的。在对影片的幻想内容（而非电影表现手段自身的原发过程）所遗留的东西做出反应时，正如我早些时候说过的那样，最常有的是，某些运转中的反应要比一种内容传达了更多的信息。实际上，运转的特殊性在虚构的系统之内自我消除，正是这一点，在为叙事的利益工作时把信念"注

入"其中,并使其对情感的控制过分地起作用,但这要以情绪本身的减弱为代价,并必须与"信念转移"过程相一致,在我看来,这个过程与特殊效果相关联[1]。这是使我们理解为什么原发结构的抵制并不总是发生,为什么电影的对象不让观众惊奇,为什么抵制不是固有的反感等问题的诸多因素之一。

现在我们看到,电影状态把由殊途同归的路线导致的两种相反却又汇聚到一起的过程在自身范围之内联合了起来,其结果是惊讶的缺乏(通过研究发现的惊讶要多一点)。缺乏惊讶是因为,电影基本上是二次化的,观众基本上是醒着的,因而他们有着平等的基础;但同时电影的话语掺杂着来自原发过程的干扰,因为观众要比在其他情况下更不清醒(平等的基础仍然存在,但却是在另一个基础上)。这样就造成了一种妥协,这是一种半清醒状态在经典电影中的约定俗成,在此,影片和观众相互控制,且两者均被程度相同或相似的二次化所控制。观众在放映期间使自己进入一种活跃减弱的状态(他在黑暗当中,不会有事的);在完成"到电影院去"这一社会活动时,他事先就把自我防御降低一等,并且不去抵制他在别处会抵制的东西。按照一种非常有限却又独一无二的考量,他具有某种对于原发过程有意识的表现形式的耐受性。毋庸置疑,这不是这种事物状态的唯一例证(还有酒醉状态和兴奋等)。但准确地说,它是这些状态中具有特殊条件的一个,并且没有在戏剧情境或具体化的小说呈现等其他地方被发现。在不同的清醒系统中,电影状态是最不像睡眠和梦(有梦睡眠)的系统之一。

[1] Trucage et cinema,《电影表意散论》(第2卷),第173—192页。

第九章

电影与幻想

在尝试对电影状态和梦的状态、电影与梦的亲缘性和不完全差异之间的关系详加说明的过程中,我们在每一步都遇到了睡眠问题,它的"不存在"问题、程度问题等。这样,我们就不得不引入一个新的分析术语——"白日梦",它像电影状态,但是不像梦,它是一种醒着的活动。如果我们希望用法语更清楚地区分梦(reve)和白日梦(reverie)的话,我就把后者(用一个多余的语段)称为"醒着的白日梦"(reverie evillee)。这就是弗洛伊德的tagtraum,大白天做梦,简言之,"有意识的幻想"。我们知道,幻想,有意识的或无意识的,还可以在一种梦的内部结成一体,这种梦的显像构成了幻想或由幻想所完成;但在这种情况下,它失去了幻想的某些特点,而接受了梦的某些特点,所以它是发生于"现在仍是问题的梦"之外的幻想。

属于此项研究的第六、七、八章已经指出了(尽管是否定的,甚至

可以说是省略的）把叙事电影同白日梦相联系的某些特征，因为它们经常是界定叙事电影的同一类特征。我们将尽可能从其他方面来研究它们（必须移置它们），并使它们扩展到必须加以研究的程度。

首先，值得注意的是，小说电影在逻辑一致性的程度和方式上都相当像"传奇小说"或"故事"（这是弗洛伊德用于有意识幻想的术语[1]），即二次修订和各种原发运作之间的力量关系在这一情况下是相似的。正如我们开始时所猜想的，这种相似关系并非建立在电影和白日梦都是意识之产物这一事实之上，因为梦虽然的确是意识的产物，但却少了很多逻辑性。因此，逻辑性不是介入其间并达到意识的水平（在其描述性而非局部解剖学意义上的意识）的特殊协同性因素；是否达到意识的水平，只说明其对心理过程最终产品的影响，因而电影和白日梦的相对类似，只能在制作模式意义上予以理解。不是说这些模式在两种情况下是一致的，而是我们将看到，由于它们的真正区别，它们再次汇聚在一起，至少是在二次化的一致性的最终程度方面。

如果影片是一种逻辑的产物，这是因为，它是醒着的人（既是影片制作者，也是影片观众）的作品，他们的精神运作是意识和前意识的运作。因此这些运作构成某种心理力量，我们可以认为，正是这种力量直接创作了影片。尽管总的心理过程（其中对电影的制作和看）的驱动力总是具有一种无意识程序，但在梦或症状一类的情况中仍有重要区别。在梦的情况下，原发机制以一种相对开放的方式工作，相比之下，在症

[1] 弗洛伊德也应用了其他词汇：英语单词"白日梦"（daydream），rêve在法语中指白天做的梦，更精确地说是"幻想"（rêverie）。《梦的解析》（第5卷），第491—492页及第491页注释2。[弗洛伊德用法语单词petits romans和英语单词stories注解了德语单词tagtraum。]

状情况中，原发机制却被更完全地隐藏起来。大多数醒着的活动都出现在第二种情况下，但要以这些活动的神经反应不甚活跃为条件。将第二种情况（以及伴随这种情况的影片）定义为"前意识制作"，有一种不纯粹的意义，这需要细致说明：由此我们表明，在无意识力量（症状情况的根源）和表面过程（症状情况的延伸结果：话语、行为等）之间，被插入的"形变"，即前意识和无意识的运作最终构成了主导性的力量，使得可见结果相当不同，相当"远离"（保持这个词的过去分词的力量）于原出发点和归属于这个出发点的逻辑类型，并因而处于社会生活的普通过程，属于文化生产的主流部分。

有意识的幻想——或者更确切地说，只是在意识和无意识互相不可分离并集中于"家族聚类"的幻想中——以一种更直接和沿更短的回路前进的方式根植于无意识之中。它更多地归属于无意识系统（局部解剖学意义上的无意识），即使是在它的表面现象中，在它部分进入意识的情况下，也是如此。因为从主题上讲，幻想接近于本能的观念代表物[1]；从能量上讲，幻想接近于本能的情感代表物；由此，在幻想被电影或其他东西引发时，诱惑的力量便活跃起来。这种亲缘关系由于对因本能进入幻想流时的限定性，使得我们能够（按上述相对意义）把它理解为一种无意识的产品（梦、症状等）。这是第二个限定因素，因为再次出现了前意识和二次化过程不连贯的标志，而幻想是直接作为一种相对连贯的故事（场景）被组织起来的。故事的动作、人物、地点和时间被连接起来，并且符合叙事或再现艺术的逻辑（我们知道，"有逻辑的梦"[2]经常是那

[1] ["观念代表物"（ideational representative）和"情感代表物"（affective representative）是弗洛伊德用来在观念和情感范畴分别代表本能（instinct）的词汇。]
[2]《梦的解析》（第5卷），第490—492页。

样一种梦，它的全部表面内容，或整体或部分地同一个完整的幻想相联系，或者同一个幻想的全部片段相关联）。这样，尽管幻想总是由于它的内容而接近于无意识，意识的幻想只是无意识幻想的稍显陌生的版本（萌芽的延伸，或如我们所说的派生物），然而幻想还是（甚至在它被浸没的部分）要把前意识的痕迹或多或少带进它的"写作"模式和形式布局之中；这就是弗洛伊德把它看成一种杂种（混合物）的原因[1]。

这种内在的双重性描述了有关幻想驱力的意识化和无意识化的显现过程；两者的显现源于同一根源，但是，当一枝幻想的幼苗越过意识的藩篱而逐渐接近白日梦时，二次化的程度明显增强。当白日梦制造幻想时，我们在某些情况下甚至可以按照主题来确立一种特意的介入，就像草拟电影剧本的第一阶段；白日梦源于有意识的幻想，在其可辨认和不情愿的（可辨认是因为不情愿，总是有点强迫）强度之内，它经常是短暂的和稍纵即逝的，除此情况以外，它按自己的方式保持着连贯。白日梦活动本身经常倾向于把幻想的浮现延长，这要归功于修辞学和叙事学的强调。幻想的作用被强调，被充分地欲求，而且它已经具有了构成叙事的资格（我们看到，白日梦和有意识的幻想并没有被完全合并在一起，并且，前者是后者的直接延伸）。

电影流比白日梦更清晰，前者与意识化的幻想相比更是如此。这一点确定无疑，因为电影假设了一种迫使人们在全部可见现象的细节中选

[1] 或"半个种类"，参见《无意识》（第14卷），第190—191页。在同一篇文章中，弗洛伊德坚持认为幻想（phantasy）的贮存总是无意识的，即使它的部分构成能够将其延伸至意识的范畴。在《梦的解析》（第5卷，第491—492页）中作者强调有意识的幻想和无意识的幻想在内部的特征和结构上极其相似；它们的不同仅在于一个内容：无意识幻想的愿望是以更加清晰和急切的方式表达出来的，并已经经历了现实的压制。

择构成要素的物质性的制作方式，而白日梦作为一种纯粹的精神制作却能够容许更多暧昧和空白的空间。但人们会说，这是精确度的差异，是逼真程度而不是二次化程度的差异，或者，与电影和梦之间的差异相比，无论如何要少得多的一种差异。我们对自己讲述的"小故事"有点类似于影片给我们讲述的"大故事"（无论何时，当后者成功地进行时），因为它们在叙事种类上具有直接的连贯性。有趣的是，虚构影片的整体叙事线索实际上是把人们放到一种梦的精神之中；屡见不鲜甚至成为一种规则的是，它广泛地使"小说程式"适应于白日梦的特点，适应于弗洛伊德意义上的幻想的特点（弗洛伊德通过参照再现艺术作品严格地限定了该术语[1]）。

这种形态学上的亲缘关系经常被一种类型秩序的真实来源双重化了，尽管这种更直接的因果关联对于类似性不是必不可少的（而且显而易见，前者对后者经常没什么必要价值）。某些影片有更浓厚的白日梦"气氛"，它们直接派生于作者的白日梦。这里我们再次碰到了弗洛伊德的"幻想"：我们称为"自传"的那些影片、制作者自我陶醉的作品，或者是特别为他们自己所制作的、为了把一切都放到影片里而无所拒绝的年轻作者的作品；但在很多叙事影片（在其明确的内容中没有自传一类的东西）的更疏离和更成熟的形式中，在全部虚构影片的边缘形式中，甚至在其他影片的形式中，这也是真实的，因为如果没有幻想，人们将不会创作任何东西。然而，作品同幻想的关系还没有在一种太明显的水平

[1]《精神分析导论》（第14卷），第376页。画家从他的"白日梦"中获得灵感："他也明白怎样把这些白日梦定下来以至于它们不会轻易背离它们未经描绘的起始状态。另外，他还拥有一种神秘的能力能够把一些特殊的事物固定下来，直到它们成为他的幻想中的一个忠实的形象……"另，上文中的斜体字是我设定的。

上确立的时候,它们两者都不比任何其他生命活动更周密或更有特色;很明显,这就引发了一种情况:幻想是无意识的,结果它在影片中的痕迹产生了重要的变形(但当幻想是有意识的时候,变形还能受到一种有意设计的疏离化的影响)。因此我们说,的确存在这样一种影片,这种影片不从它的作者幻想或白日梦出发。

二次化程度及其根本的叙事方式并不是把经典影片和白日梦联系在一起的唯一特点。电影状态和有意识的幻想还以一种相当类似的清醒程度为前提条件。双方都处于最低限度的清醒(睡眠和梦)和最高限度的(在主动针对真实目标的实际任务的完成中的很普遍的那种)清醒之间的居间点上。为什么是处在一种居间状态而不是中间程度呢?因为总的来说它更接近于清醒,此外它还构成了清醒状态的组成部分(这是因为我们习惯于把清醒程度的更高部分,连同其内部的等级状态一起称为清醒状态)。中间程度要位于白日梦或电影的清醒程度的更低部分,它还同某些高于睡眠或直接由睡眠(在这个词的严格意义上)导致的状态相一致。

在电影状态中就像在白日梦状态中一样,知觉移情在它结束之前就停止了,但真实的幻觉被期待,想象界本身仍被感觉着:正如观众知道他正在看电影一样,白日梦者也知道他正在做白日梦。在这两种情况下,退行在到达知觉的动因之前就被抽空了;主题并不把意象同知觉相混淆,但是,清楚地保留它们作为意象(白日梦中的精神再现[1],在电影中就是通过真实知觉的虚构世界的再现)的地位(更不用说那些真实的白日梦,以及可辨认的、伴随着观看而到处进行渲染的精神意象,它们绝不取代

[1]《自我与本我》(第19卷),第20页;《对于梦的理论的一种元心理学补充》(第14卷),第230—231页;《梦的解析》(第5卷),第542—543页。

现实；另一方面，主题在把它们同叙事加以区分时遇到了麻烦，但这只是因为两者都属于想象界的一种相当精密的叙述模式）。总而言之，电影状态和有意识的幻想都明确地属于清醒状态。

属于清醒状态，但在其表现形式上却不典型；只要把它们同其他清醒状态，以及显著地同由一般意义的"主动性"（它的引申义是做事活蹦乱跳）这个词所描述的状态加以比较就够了。看到的电影就像白天梦到了一样，根植于沉思而不是行动。双方都以一种暂时的、基本上是随意的组织变化为前提条件，主体通过这种变化中止了他对对象的欲力投入，或至少中止为它们打开一个真实的出口，并暂时撤回到一个更自恋的（在幻想仍然关心对象的限度内更内倾的）基础上[1]，就像睡眠和做梦使他能够（更深入地）做到的一样。两者都有某种放松的力量，某种属于睡眠且限定了其功能的具有更新能力的弱化了的元心理学等价物。两者都能根据环境或愉悦或痛苦地在外界的隔绝中（再次自恋化的相关物）成型；我们知道，主动参与群体任务并不利于白日梦的出现，沉浸于电影虚构（最好称之为"放映"）对一起进入影院成双结对的观众产生离群作用，这使得他们有时在离开影院时很难再回到一起了。这种作用按影片令人愉快的程度成比例地增强（私人关系密切的人们发现，为了使他们所交流的第一句话不刺耳，在这里必须有一个安静的时刻：尽管这些话是用来评论影片的，但它们标志着影片的结束，它们随之带来了主动、

[1]《论自恋：导论》（第14卷），第74页。弗洛伊德指责荣格在一种过于含混和普泛的意义上使用"内向"（introversion）这个词；该词应该为以下情况所保留：力比多为了想象客体而抛弃现实客体但又保留了面向客体（而不是面向自我）的趋势。当力比多从客体流回自我而不再是想象客体时，我们可以称其为（二次）自恋。伴随着对客体的脱离，自恋代表着一种超越了内向的阶段。

清醒的伙伴关系。这是因为，在某种意义上，人们在影院里总是单独的，而且有点像睡眠）。

正是因为清醒程度的降低，电影状态和白日梦是浮现到某一点上的原发过程的必然结果，这在两种（白日梦与电影）情况下都相当类似。在更早些时候，我们已经说到了某些电影表现手段应当归功于退行方向上的一个有限步骤的东西。例如，叠印的原发力量，在把它同原发的凝缩和移置力量（在实际的梦中的等价物）加以比较时，（可以发现它）具有真正缓和的、被抽空的东西。但如果我们考虑到白日梦中的类似操作，那么，它们在主体方面遇到的相信程度就会发生明显的减弱，并因此而更加接近于电影叠印所能唤起的相信程度。有意识的幻想为了它的娱乐加上了（电影与白日梦的）两种属性，而不相信它们的实际融合（这不是梦中所怀疑的原因），然而却有点相信它，因为白日梦朝睡眠的方向迈了一步。这个既天真又狡诈的分离的系统（在该系统中一丝愿望与一丝现实因为一丝魔力而和解）最终相当接近于这样一种情形：当主体面对类似爱人之间脸的叠化的传统电影技法时，他的心理注意力就会被效仿。

如果电影在二次化和清醒方面类似于白日梦，那么，第三种差异就在于白日梦和幻想缺少物质性的意象和声音，而正是它们把两者（电影与白日梦）区别开来。白日梦与梦不论在何处都是一种精神再现，这是两者的共性，在这个意义上说，两者都与电影状态相对立。我们在涉及与梦有关的问题时已经注意到了这种对立；在把电影同白日梦进行比较时，这种对立则呈现出另一种意义。

做梦的主体相信他所察觉到的。从梦来到电影，他只能成为一个损失者，而且是一个双重的损失者：影像不是他的，它们因此可以使他不愉悦；而且，与他相信梦中的意象相比，他不那么强烈地相信它们，尽

第三部分 虚构影片及其观众：一种元心理学研究

管它们具有客观真实性，因为梦中的意象能够达到实际的幻觉点。在愿望满足方面，电影双倍地低于梦，电影是异己的，它显得"更不真实"。

在电影与白日梦的关系中，均衡被打破了，但仍有外部的力量（一种强力）这一不利条件的介入，而且主体对他看到的电影与对他创造的白日梦相比一般很少感到满意（此处，影片制作者的情况不同于观众的情况；或者更准确地说，对他来讲，影片不是另一个人的幻想，而是一个"被外化了的自己"的延伸）。另一方面，相比虚构影片，我们并非更相信自己的幻想，因为两者都缺少真实的幻觉；所以，就这一点而言，由电影提供的补偿并不少于白日梦。它在假装相信和同意假装上是同一个问题。因此，电影形象的物质性存在（伴随由形象发出的一切：更有力的现实印象、精确的知觉、更鲜活的具象）有助于恢复一些能够（或多或少地）充分填补影像与众不同的直接来源的有利条件：它们与人的幻想的深刻一致性从未得到过保证，但当这种一致性有机会达到一定程度时，满足（一种类似奇迹的感觉，这感觉像是处于分享色情激情的状态）就会从某种"效果"中释放出来（很少出于本性），这种"效果"可以被解释为与一般独处状态的暂时决裂。这是一种接受内在化的外部世界形象的乐趣，一种接受亲近形象的乐趣，一种看到它们被印在一个物质地点（银幕）时的乐趣，一种带着上述乐趣在其间发现那些触手可及却又出人意料的东西时的乐趣；片刻间，他们感到自身也许与某些惯有的情调和某种不可能性的印象不可分隔，这种印象是共同的、公认的，且使人略感绝望。

在现阶段的社会生活中，虚构电影进入了同白日梦的功能竞赛。在竞赛中，它有时就用我们刚才提到的那张乐趣的王牌获胜。这是处在热情状况中"影迷"的根源之一，"对电影的爱"是一种需要解释的现象，

尤其是在我们觉察出这种爱在某些人中所达到的那种强度时更是如此。比较起来，电影和梦之间在情感满足的技术方面的竞赛并不那么激烈和尖锐，但是仍然存在着，因为两者都发挥这种作用：梦更与其"原创的"、疯狂的纯愿望相关，而电影却包含着更多调节过的、合理的、定量的满足。电影的愉悦，为了确保其作为愉悦的地位，需要许多先决条件："这只是电影"、其他人的存在等（这不只是有梦的那种情况）。例如，批评家中的精神过敏者，虽然他过去经常光顾影院，但还是放弃了它们：他在那里所看到的离他太远、太乏味，太令人厌倦（这种偶尔对电影的厌倦，不应当同平静地、永久地回避相混淆，它比它的反面，即彻底的影迷更加神经质。在影迷中，内向与自恋在早期的过度膨胀会保留对于外部贡献的热情，然而这却突然成为一种难以忍受的危机）。

如果说电影和白日梦处于比电影和梦更直接的竞赛关系中，而且它们不停地互相侵犯，那么，这是因为它们几乎同样地适应现实，或者从另一个方面来看，是因为它们都是退行的；这还因为，它们发生于同一"时刻"（个体发生的同一时刻，每日周期性的同一时刻）：梦属于儿童时代和夜晚；电影和白日梦属于成年期和白天，但不是中午，更准确地说属于傍晚。

第十章

电影的意向

　　我尽力加以描述的电影状态并不是唯一可能的状态，它不包括每个人在电影前面所能采取的多种多样的道德意向的全部。这样，已经做出的分析，在职业考察（镜头研究等）过程中主动研究出色的电影表现手段时，显得力不从心。通过这种职业考察手段，研究者把自己放到电影批评家或电影符号学家高度清醒的精神框架当中；很显然，在这种情况下的知觉移情、退行以及相信程度要微弱得多，并且，即使他是为了娱乐而去电影院，他或许仍会在一定程度上保留上述精神意向。在这种情况下，问题是电影不再是被发挥普通功能的机构所利用、指望、预见和喜爱的电影状态了。影片分析者是通过真正的主动性从这个机构的外部把自己置于这种状态之中。

　　此外，以前的描述只涉及这一机构本身的某些分布形式，这些形式只在西方国家有效。电影作为一个整体，在其作为一个社会事实，因而

还作为一个普通观众的心理状态的范围之内，能够呈现出区别于我们习以为常的各种形式。在各种有待于实践的关于电影的文化人类学中间，我们只尝试了其中一种（由于这个原因，弗洛伊德的概念可能鲜有用处，因为，尽管这些概念具有普遍性，它们毕竟是在一种带有观察局限性的领域中确立起来的）。有些社会几乎没有电影，如在城市之外的非洲某些地区；有些社会像我们的文明一样，存在着虚构电影的巨大生产者和消费者（如埃及、印度、日本等）。同时，这些文明中的社会互文本与我们的社会互文本存在着极大的差距，由于缺少专门的研究，要对"到电影院去"的这种行为的（当地性的）意义提出任何一种见解，都会有很大障碍。

沿着这条道路，第三个局限经常被提及：唯一成问题的影片就是叙事片（或虚构片、剧情片、小说片、再现片、传统片、经典片等，我们有意把这些术语作为暂时的同义语来使用，但从另外一个角度来看，又必须把它们区别开来）。今天拍摄的大部分影片，好的或不好的、原创的或非原创的、商业的或非商业的，都有一个共同的特点，即它们都讲一个故事。按照这一尺度，它们全都属于同一种"类型"，或者更准确地说，是一种"超类型"，因为其内部的某些部分本身就构成了类型，如西部片、匪帮片等。这些影片，尤其是它们的大多数混搭物的意义不能归结为故事线索，而且，最有意思的一种评价模式，正是那种在面对一部故事片时以超出故事以外的一切为基础的模式。尽管如此，叙事的内核仍然出现在几乎所有影片中——在这些叙事核心构成要点的影片中，就像那些其要点被安放在别处却仍以各种方式（在其上、下、周围、裂缝中）受叙事核心制约的其他影片一样——而且，这一事实本身也必须被理解，这一广泛的关于电影和叙事的历史性和社会性的结论也必须被理

解[1]。经常重复说"唯一有趣的电影,或人们喜爱的唯一电影正是不讲故事的电影",这是无济于事的。这在某些群体中是一种共同的态度,集中于理想主义的艺术至上论、猛烈鼓吹革命的论调,或不惜任何代价追求独创性的愿望中。我们能够想象一个赞同共和主义的历史学家会由于这个理由而对废弃的君主专制制度的研究做出判断吗?

这里,我们再次遇到了是否需要对于叙事电影进行"批评"的问题。在某种意义上,"批评"既不必要,也缺少同一性,因为叙事电影像每一种文化形式一样,都是由与大规模生产的商品并无二致的作品构成的。传统影片的批评,首先在于拒绝把它理解为电影的某种一般的、无时间限制的、本质的、自然的后果或使命,在于表明它只是各种可能的电影中的一种,在于揭示其功能可能性的客观条件,这些条件被电影的真正功能所掩盖。

这个机制有经济和金融的传动装置、直接的社会学传动装置,还有心理的传动装置,我们总是重新遇到现实的印象这一经典的电影符号学问题。在我1966年的一篇文章(我在该书法语版第119页已经引证过,它的标题要归功于这一点)[2]中,运用现象学和经验心理学的工具触及这一问题。这是因为,真实的印象部分地是由电影能指的物理(感性)本质造成的,这些物理的东西包括:通过摄影手段获得的、其肖像功能特别可信的形象、声音和运动的存在等;声音和运动因为是一种银幕复制品,所以其银幕上的感觉特征与它们在影片之外(现实)的特征一样丰富。然而,真实的印象却是以"片中所见"与"日常所见"之间的客观

[1]《现代电影和叙事》,《电影语言——电影符号学导论》,第44—45、185—227页。
[2]《论电影中的现实印象》,《电影语言——电影符号学导论》,第3—15页。

相似性为基础的,这种相似性并不完美,而且不如大多数其他艺术。尽管如此,我还是认为,刺激物的相似性并不说明一切,因为,使真实的印象具有特殊性的,或者说限定了真实印象之特性的要点在于,它是为想象界的利益而不是为再现它的材料(确切地说即是刺激物)的利益而工作的。在戏剧中,这种材料甚至比影片更具"相似性",而这正是为什么戏剧虚构与电影叙事相比,缺少有力的心理真实性的原因。所以,不能仅将真实的印象同知觉加以比较来开展研究,我们还必须把它同各种虚构的知觉(除了各种再现艺术以外,它主要存在于梦和幻觉中)相联系。如果电影的虚构状态具有这种可信性(它感动着每一个作者,并促进观察),那么,这既是因为它在虚构中呈现的物理状况包含真实的特征,同时又是(矛盾地)因为它包含某些白日梦和梦的特征,因此,这种可信性是一种"伪真实"。戏剧的心理学分工(知觉研究、意识研究)因进入了经典电影学范畴,而应当由元心理学加以补充,以便能够在电影研究的革新中像(它并不取代的)语言学一样发挥作用。

就现实印象与能指的感性特征相关联而言,它标志出所有影片(叙事的或非叙事的)的特征,而且,从它具有一定的"虚构效果"的意义上说,它属于叙事影片,并且只属于叙事影片。正是在这种影片之前,观众采取了一种非常特殊的"伦理意向",这种伦理意向既不同于梦的伦理意向,也不同于白日梦的伦理意向和真实知觉的伦理意向,但同时又分别保留了这三者中的一小部分,并且将其植入自己的伦理意向之中。而且还可以说,前者就被安置在后三种意向所勾画出的三角形的中心:作为一种"观看"的类型,其地位既是混合性的又是精确的;这种类型的观看,借助某种对"对象的看"的严格相关物而自我确立(精神分析问题因而移置了历史问题)。面对这种文化的对象(作为虚构的电影),

现实的印象、梦的印象以及白日梦的印象为了进入一种新的关系，不再像它们之前那样相互矛盾和相互排斥了。在这种新的关系中，它们通常的区别只要不被明确地取消，就会接纳一个新的形态。这种形态史无前例，它既为三者之间的迭盖、交替平衡、部分一致、交错，又为这三者之间不间断地循环留有余地。总之，它确定一个中心，确立了一个围绕中心的可变的地带，在这里，这三者可以在一个单独的区域内相聚（相遇），这是一个对这三者来说求同存异的区域。这种相聚只能围绕着一种伪真实（叙事世界），围绕着由动作、对象、人物构成的地点、时间和空间（地点在这个意义上类似于真实界），但同时又作为一种巨大的刺激作用、一种非真实而真实主动地呈现自己；这种"背景"具有真实界的全部结构，只是（以一种永久的明晰的方式）缺少真实存在的特有标记。之所以电影虚构拥有一种把三种非常不同的意识系统暂时加以调节的神奇力量，是因为限定虚构的真正特点有推动虚构的作用，就像楔子一样敲进其缝隙的最狭隘和最中心处的作用：叙事世界具有某种真实界的东西，因为它模仿真实界；叙事世界具有某种梦和白日梦的东西，因为它们模仿真实界。被电影所延展的"叙事世界"，作为一个被听觉和视觉感知（在小说中并不存在）丰富化、复杂化了的整体，除了对这片充满碰撞和纵横交错之地的系统开发之外，别无他物。

如果有一天那些非叙事电影（事实上这样的电影相当少）变得越来越多，并且发展得越来越好，那么这种发展带来的第一个影响就是一举消解了现实、幻想和梦这一三重游戏，因而也就通过已经得到界定的电影状态消解了这三面镜子的独特混合体——这是一种会被历史在其转型过程中清除掉的状态，就像历史对所有社会形态所做的那样。

第四部分
隐喻与换喻，或想象界的参照物

PART IV METAPHOR/METONYMY,
OR THE IMAGINARY REFERENT

通过本书，我已经涉及了"电影能指的精神分析构成"问题。我希望用这个惯用语来描述整整一套迄今为止尚不完全清楚的电影实践究竟是以怎样的方式根植于大规模的人类学修辞手段的。弗洛伊德为解释这些手段做了很多探索：电影状态同镜像阶段，或同无止境的欲望、窥淫癖的位置、否认的反向作用等的关系究竟如何？

这个巨大的问题——从根本上说是电影作为一个社会机构的"深层结构"的基础性问题——包括很多其他方面，毫无疑问也包括某些我完全不了解的东西：因为正在写作的他（"我"）只是从这一局限中才获得他的存在；而且还因为问题本身，就电影问题而论，从未借助这样一些术语（在此，符号学、无意识和历史汇聚到一起了）被提出来过，从而使得他像孩子一样在暗中摸索道路时能够除去蒙蔽（那些知晓一切、更加权威的人也在摸索，唯一的不同在于他们并不了解这一点）。

我现在（1975年8月）已经达到了这样一点，在这一出发点上，我能够看到问题的另一面，即电影片段中的隐喻和换喻运作——我应当强调一下，是运作而不是可以被隔离开的、限于局部的隐喻和换喻。更普遍地说，还有"再现手段"（正像弗洛伊德在《梦的解析》中所使用的那个术语），以及它们在原发过程和二次过程之间（特别是在电影中）所占据的确切位置（二次化程度的研究）。这还包含凝缩和移置调解电影文本生成的方式：指出它们的存在，乃至提供几个例子是容易的，但要制定

出谈论它们的具体而明确的方式，以便发现有效的认识论空间就不那么容易了。以怎样一种"理论上的最低限度"为基础（因为此刻，一个最低限度就是我们所能期待的一切），我们才能着手建构一种构成电影文本织物的"原发修辞学"成分的连贯性话语呢？

这个问题不同于之前我所考虑过的问题（即观众认同、作为视觉空间的银幕、相信/不相信的模式等），因为它直接涉及电影文本。因而，它还触及作为机构的电影，作为整体的系统，因为文本就是后者的组成部分。但它并不处于与镜像关系、视觉系统、否定作用等研究相同的水平上，所有这一切都被公平地打入了一个空间，或者更准确地说是一个"时刻"。确切地说，这个空间并不是电影的空间，而是一个观众的空间，甚至是代码的空间（项目还可以延伸下去）。可以说，我把自己放到了这些区别之前，放到了一种包括它们所有的一切在内的共同基础之上，这个基础除了按其可能性条件设想的电影机器本身以外，别无他物。由于影像—片段或声音—片段的修辞格，我们的确还在这架机器的"范围之内"，而且我们的入点由于电影文本性入点的存在而更加清晰了。

在开始这一问题之前，我觉得需要某些初步的工作，一种具有独特要求（在这种情况下值得考虑的要求）的概念澄清工作，因为方向上的尝试将在沿途上（而且还因为其真正的现实条件）遇到一系列独特和先在的知识领域，这些知识领域并不是自动"匹配的"；研究工作正在于在电影的视角范围之内去寻求它们可能的匹配（连接）方式。在近来对电影进行沉思的智者中你会感到，许多不同的观点都汇合在文本问题上，而且基本上（原则上）如此。例如，使用移置、换喻、组合和蒙太奇的概念来称呼这样一个"系列"。但是，只要你想更深入地理解它，就会碰到这样的事实，这些概念中的每一个在其各自原有的领域里都有其

第四部分 隐喻与换喻，或想象界的参照物

自身相当复杂的历史；因此，要想比陈词滥调或时兴诱人的话语更有效地解决一些问题的话，就要求在某种程度上把这个问题的回溯工作做得更彻底，而不要仍然处在对它的过去毫无所知的地步，因为，一个概念总会回到该知识在历史中曾经达到过（得以详尽阐述）的边界，特别是在它被推广到其他领域的情况下。

在这个相当复杂和有趣的领域（正因为复杂才有趣），我们一方面发现了修辞学，过去有辞格和转义（包括隐喻和换喻在内）理论的传统修辞学；另一方面有索绪尔结构主义语言学，一种因其重要的组合与聚合两分法以及按照类似的区分线索（雅格布逊）重塑修辞学遗产的倾向而更加流行的现象（修辞学维持其支配地位大约二十四个世纪）。还有精神分析，它引进了凝缩与移置的观念（弗洛伊德），并且接着按照拉康的倾向把它们"投射到"隐喻/换喻这一对概念上面。因而，我赞成这样一种研究过程，电影问题将被其他观察线索横着切开，这些观察线索似乎背对着电影，但却是为了更有效地面对电影。

第十一章

"原发"辞格、"二次化"辞格

隐喻、换喻,关于这些修辞格如何生效的一个抽样调查表明,它们卷入原发过程的程度,在不同的情况下发生了相当重要的变化——如果你从二次化过程的角度着手观察的话,情况也是如此。

我需要从一个没有疑问的、陈词滥调的例子(其原因将会逐步地清楚起来)开始讨论。我将选择一个法语词"波尔多"[1],这是一个小城镇的所有名称中的第一个名称(地名)。接着它还意味着在那里生产的葡萄酒:众所周知的延伸,一种教科书中的换喻例证——产地而不是产品,这是一种以邻近(此处指地形上的邻近)为基础的意义转换类型。

[1] 本篇将要讨论的问题曾在小范围内提出过。我的研讨班成员、心理学家皮埃尔·巴宾(Pierre Babin)向我指出,为什么我从成百个同样可以很好地论证我的论文主题的例子中选择了"波尔多",在这里我不得不说明,我将用自己的程序模式来解释。它没有缘由,而且也永远不会被删除或耗尽。

第四部分 隐喻与换喻，或想象界的参照物

但很清楚，这种结合（实际上是散文的，它不过是在某一点上闯入语言）的"原发力量"和"无意识反响"在这个词被发音或被听到时，多数情况下都被大大地削弱了。是大大地削弱，而不是全部削弱。我们是怎么知道的？我将回到这一点上。面对这种换喻，弗洛伊德会这样说："心理能量"（意义）在"约束"之前，为了成为被约束的对象，穿过了更为自由的循环模式。著名的葡萄酒可以被给予其他名称，产生其他一些带临时标志的象征路线；小镇的名称也可以变成其他的产品或者特征，如法国大革命期间的政治术语"吉伦特派"。代码只保留了这些轨迹中的一个，这并不是说，其他的就不合逻辑，而是因为被保留的这一个是更加具有"可理解性的"（具有回溯效力的）。而且，是从几个可能的结合（其中有一些可能被使用过，但是接着就消失了，其结果是，它们只为少数学者所知）中选出来的，这些结合或多或少是合乎逻辑的，正是在这里，我们能看到"换喻"背后暗藏的"换喻的运作"。人们只有翻阅词源学著作才能弄懂"断头台"（guillotine）这个称呼正是为了表明它的发明者的名字（吉勒廷），"风格"（style）源于拉丁语的"小棍"（stilus，一种用于书写的尖器）等。每次都是一样，你心里想"噢，是的"，但是你决不会事先猜出它来。历时语义学认为，这个词从那个词"来"，或者这个词引发了那个词；它以这种方式鉴别出那些缺少必然性的路线，这些路线中的每一条都排除同样能创造意义的另一条，但"选择活动"本身从来不是"合逻辑的"。

反之，符号化作为"受约束的能量"，一旦被固定在现在的词典化的换喻（波尔多）中，就形成了环形路线，按照我举的例子，是从地名到酒名的平静的循环。这种路线是"受束缚"的而不是不变的；反之，这个词意味着此后被符号化的、作为一种"被指定的"路线真正的可变

性。应当记住的是,弗洛伊德已经通过他的著作[1]把他称为"思想过程"(说的是正常思想而不是梦的思想)的东西作为受束缚的能量的一个最典型例证。他相信思想过程需要两个前提条件:心理装置永久的欲力集中(大致与注意现象相对应),以及从一种再现到另一种再现的转换时受控的少量能量移置(否则,我们就要处理分裂的结合,以及在极端情况下,如我们所知道的那样,寻求"感性一致性"而不是我所强调的"思想一致性"[2]的幻觉)。所以,即使他主要研究的是它的原发状况(或者,是这些状况最常被保留下来的话),对弗洛伊德来说,移置一般也意味着心理学的可变性:它就是能量假设本身[3],精神分析的简便模式。在"波尔多"葡萄酒的例子中,这一转换遵循换喻程序,而且也可以说是某种沉淀:由于语言的流传,主体(只要主体被当成个体,因为代码也是"主体")不必根据原发的纠缠物而一直遵循它。在为"洛克福特"(Roquefort,一种奶酪,同时也是地名)命名的换喻例子中,存在着一种非常相似的机制,对于一些说法语的人而言,他们当然有可能在知道这种奶酪的同时忽略了这个地方(由于"波尔多"这个小镇比较大,所

[1] 例如,早期的《科学心理学研究大纲》(Project for a Scientific Psychology, 1895);之后的《梦的解析》(第5卷),第564—567、602—603页;《精神运作两原则的系统论述》(Formulations on the Two Principles of Mental Functioning, 1911: thought as a 'reality testing activity');以及《自我与本我》(第21卷),第45页;等等。
[2] 《梦的解析》(第5卷),第602—603页。
[3] 弗洛伊德多次指出,精神运作最基础且最神秘的特征是它完全取决于一系列可量化的强烈程度(如兴奋程度、精力程度、快感的充盈程度、欲力投入程度等)。这些程度的可变性说明了人的行为的变幻无常。例子可见《自我与本我》(第19卷),第43—45页(desexualized narcissistic libido)或《超越快乐原则》(Beyond the Pleasure Principle, 1920, 第18卷),第30—31页:"我们根本不知道'精神兴奋'(psychical excitation)实际是什么,它就像我们不得不将其纳入讨论中的一个X。"亦见此书第7页(关于愉悦与不愉悦的经济学奥秘)。

以仍作为地名为人所知）。不过就"洛克福特"而言，他们也可能仅仅因为语言问题而不知道这是什么。在此，我们的确正在处理非常值得重视的被二次化了的换喻。

关于"陈腐的"辞格

很明显，人们至少可以暂时期望，这些问题可以通过另一种方式得到解决，即说明"波尔多"或"吉勒廷"（以及不可胜数的同类例子）不是一种换喻，而是一种更早的换喻现实的结果。语言学家经常做出这种区分（没有必要夸大它们的重要性），例如，他们谈到"陈腐的隐喻"，或那些曾经是丰富多彩如今却索然无味的辞格等。冯泰尼尔这样的修辞学家（他在19世纪初的重要性是众所周知的），在他把"误用"从辞格表中排除并放到"非修辞转义"当中的时候，正是沿着相似性的路线工作的。因为误用是一种关联模式，如椅子的"臂"（arm）、书的"页"（leaves），尽管误用中明显存在着修辞因素，这种关联模式还是成了所指对象的普通名称，而且，实际上还是它唯一真实的"名称"（尽管如此我们还是可以注意到，这个讨论可以转而反对修辞学传统的一个最持久的观念，即神话中卓越人物的身份与"字面意义"相对应。因为要产生某些所指对象，最字面的术语就是具有修辞性的术语）。

把修辞的定义局限于可察觉的东西上面，而把那些没有被察觉到的东西排除在外，这只是一种术语学的惯例（就我而言，我不遵守这个惯例）。它确实有一种好处，那就是使我们明白"历史地确定那个精确的、现在已成惯例的比喻表达法产生积极影响的时刻，而不把它与随后所发生的混淆起来"的重要性。但是，在对这两种情况（误用和修辞）做出

适当区分之后，在我看来，我们还是要面临着问题的核心；而且在此，尤其是在它意味着"允许在积极的和已死的辞格之间确立一种严格的划分"之时，这种区分不再对我们有什么用处。因为，我们需要掌握的是超出了这种有利于范畴化的视角（正像前者一样保留其价值），这才是最困难的地方，即表意的每一个发源地（如提喻）按照其特殊原则——按照面对面来定义它的东西——仍是相同的，而不管它是"活的"还是"死的"；它按其真正的本性能够以两种形式出现。换言之，如果一旦"死了"就不再是一个真正完全的辞格，那么，我们怎么会知道它是一种换喻而不是隐喻呢？而且使这个问题变得更根本的是，如果被符号化的东西与那些不断变形以穿过语言封锁的压力（此处，表意能够在其真正结构的过程中被理解）没有共同之处，它们怎么能够"表意"呢？

这就是我将称之为代码的悖论（其有限的悖论）的东西：在最终的分析中，代码必须把它的特征甚至它的存在，归功于一套象征的运作——代码是一种社会"活动"。然而，它只是在集合并组织这些运作的不显著结果的限度内才作为一种代码而存在。使这个代码的例子本身以某种方式成为"动力性的"（就像生成语言学所做的那样），并不能摆脱掉这个问题。的确，对于后者来说，语言系统首先在于修改（"重写"），而不在于词素表，或者句型表；而且，这些规则本身（可以理想地设想它们是完全被了解的）是在它们的运作中以及它们的成分中被确定的，而语言的特性之一就是遵守这些规则。这就是合乎语法的观念，然而另一种情况，更清楚的情况，却是一种奇怪但普遍的现象，即被固定的变化、被阻碍的转移。受到阻碍但却传递意义，一种符号化的运作永远（以这种或那种方式）如此：它每次发生都是一种再生产性的活动，尽管从那以后它便被预先设计并且不可更改了。反之，如果可以

让我不预先告知就"跳到"我的问题的另一个终点上的话，我们就应当记得，在一个给定的主体中，无意识的原发的途径被他的主体结构和儿童时代的事件所编程，前者表明一种不可压制的自我"再生产"的倾向（这个术语也属于精神分析），而且沿着或多或少被固定的结合路线释放出来。这就是弗洛伊德思想中的一个核心概念——"重复"。"被束缚的"和"自由的"两个词，由于远离了其日常含义，容易使我们误解，我们需要明确，"自由"存在于"被束缚"的后面，因为每一个过程都开始于无意识，每一种束缚都开始于自由，无意识是一种特殊的情感组织和再现组织。

修辞学的、语言学的：嵌在"字面意义"中的辞格

语言史方面的专家已经指出，词典上的变化清楚地表明，在新的语义学途径及后续阶段存在着不断的重复，这种重复的同质程度令人惊讶。如果词汇不断地改变它们的意义（或者获得新的意义），如果意义也很容易就"改变它们的词汇"，那么这主要是因为其随后失去了修辞用法的作用；它们成为一种字面意义，并因而通过一种双重的返回效果——排挤旧的字面意义，并刺激新的修辞意义的生成——使得历时过程的展开永远继续下去（使得一切都再一次为新的螺旋式循环做好了准备）。

在拉丁俚语中，testa一词指"陶器或玻璃碎片"，或"小药瓶"，而且它带有语音变化法则的能指与tête相称；由于密度的增加，它开始被用来指称现在已经有了名字的身体的一部分（即头），并且从一种黑话的隐喻变成一个普通的用语（它逐渐取代了caput），从而失去了这个意义（比较couvrechef=某种形式的头饰，hocher le chef=摇某人的头）。所指（身体

的一部分）改变了它的能指，能指（testa-tête）改变了它的所指，因为今天没有人能够从中看到与"陶器碎片"的关系。被第一个能指推到一边的另一个能指（caput-chef）也是如此：通过另一种非隐喻化的隐喻，它现在意味着一个指挥者（一个在表达"居……首位"时仍然有生命力的辞格；看来，在某些情况下死亡证书不是那么容易签发的；存在着部分死亡）。这个小的重新组合，它的活动原则原先是比较（缩成隐喻的），不一定是多余之物。今天的俚语赋予tête（头）一些新的辞格，因为后者不再是一种修辞手段了。例如，citron（柠檬），或者fiole（小药瓶）——说起来也怪，这使得testa重新流行起来，而且这些辞格总有一天会获得足够的基础赶走tête：所指将会获得的一个新的"字面上的"名字。

　　这些使用修辞手段和非使用修辞手段的纠缠物，这些被编码的和呈现意义的压力（最广义的移置），处于一种连续的演变过程之中，处于词汇演变的驱动力量中间。想一下被热拉尔·热奈特称为"令人头晕目眩的缠结"这样极好的修辞，"被定义为非字面的使用修辞手段的和被定义为非使用修辞手段的字面的螺旋进展"[1]。这是一种错综复杂的、自身不朽的纠缠物，也是一种在这两个对立面之间意味着某种（难以理解的）密切关联的内部纠缠物。语言在几个世纪的过程中从来都不是稳定的，而且符码中的变化像符码本身一样不可避免。在其他因素中，这应归功于自然语言经常重新吸收新的联想连接的永恒能力：把它们固定起来从而使之持续下去的能力，以及与此同时使其破坏作用的潜能失效的能力；在拒绝它们的同时把它们连接起来的能力，在批准它们的同时拒绝它们

[1] 热拉尔·热奈特：《辞格三集》（Figures III, Ed. du Seuil, 1972），第23页，参见La rhétorique restreinte。

的能力（就像在我们自己生命中永久的否定作用一样）。每一种符码都是一种重新工作的双重相互作用的集合：原发之物被二次化所弥补，二次化的被固定在原发之中。而且，这一系列修订本身经常被看作一种超越时间的重新运转，就像一个博物馆（monumentum：记忆、痕迹、残迹）一样，是一个正在被储存并在其历史的每一个阶段中都必须处于储存过程的博物馆，而且这个博物馆还具备其他未知的"条件"；在这方面，它类似于文明的历史和每个人的经历。

"使用修辞手段的……"或者更确切地说，比喻，难道不是一种把非修辞状况具体化的根本效果吗？只要这一点是真实的，它还必须成为修辞意义在字面意义之前就已经存在的证据。辞格并不是话语的"装饰品"（corloesr rhetorici），不是为了我们的趣味后加的装饰。他们从本质上就不属于"风格"（elocuttio）。它们是形成语言的驱动力。如果我们回溯到语言的根源，哪怕是神话，我们也必须承认，"第一次命名活动"，所有最"字面的"意义，都只能以后来才稳定下来的象征联系为基础，都只能以隐喻或换喻的某种"原始的"种类为基础，因为在那个时刻，对象根本没有名字。一种精确的、有所指对象的、纯直接意指的术语还要以一种又一种的方式才能被"创造"出来。一种拟声、一种音调的变化、一种由其喊叫而被提到的动物（换喻；参见拉丁语pipio，它的法语名称是pigeon），等等。第一个字面意义必然是使用修辞手段的，就像孩子把鸭子说成"嘎嘎"一样。

在意义自始至终的实际运作及其随后的稳定状态之间产生混淆，这从根本上说并没有太大的危险；事实上，困难反而在于理解象征功能的运作从整体上贯穿于这两种状态之间的持续的来回运动是怎样发生的。就好像符码只存在于被侵犯的秩序之中似的，而且就好像意义的发展随

后需要后面的符码,并且不可避免地以一种新的、非限定性的方式结束符号化似的。在这方面,文化的进化同日常生活的发生具有某种共同之处:由于面临原发过程明确的表现形式(就像一个同你吵架的最好的朋友的象征性表演),或者相反,面临二次过程明确的表现形式〔例如,一种铰合到真实环境(如果有这种东西的话)上的平静的思考,每个人都知道他站在哪里〕。同样,我们并没有处于忘记雨果的pâtre-promontoire(牧羊人—海角)和普通法语中称呼"头"的那个词之间存在着区别的危险之中。在这两对例子和其他例子中,"神秘"的事物特别多,以至于我们不得不设想,在反向的某处,这两个背道而驰的进化有一个共同的根源。

我曾经说过,生成"洛克福特"这个名称的思想关联,在今天已经失效。但是,如果我知道这个小镇,如果我在假日里曾经去过那里(我记得,是在占领期间,那时我还是个孩子,同我的双亲一起,而且每年夏天都到阿韦龙省去寻找一些供给品),那么,这个词就会为我唤醒整个风景,米洛、圣-艾伏莱克以及那条古老的、陡峭的、铺满碎石的弯道。这样,我正在主动地重蹈换喻方式(不只是我儿童时代的方式)的覆辙,而且,最后语言也是如此,因为语义学手册告诉我们,产品和产地之间有一种关联,一种纠缠的相似性,而且还是一种在隐喻状况下相当恰当的相似性:你不能只是重复词典的主体是由趣味样板的"被磨损的隐喻"构成的事实(安东尼·梅耶曾认为它是一种虽然正确但却传统的、简单肤浅的断言[1])。尽管它们可能被磨损了,可是为什么它们确确实实是

[1] 安东尼·梅耶(Antoine Meillet):Comment les mots changent de sens, *L'année sociologique*, 1905-6(再版名为*Linguistique historique et linguistique générale*, Paris, 第2卷, 1921年和1938年)。

隐喻，也就是说，是和其他辞格一道处在最纯粹、最有感染力的诗的根源之中的辞格呢？换言之，为什么人们得出这样的结论：诗的语言并非"偏离"了日常语言，而是一种规范的、日常的语言，正像茱莉亚·克里斯蒂娃经常强调的那样，是与诗歌语言的象征化类似的更基本的象征化，一种暂时的被非诗歌化限定了的子集合。索绪尔的学生查尔斯·巴利详细地分析了最日常的语言的"表现性"[1]，他论证说，日常语言与诗的构造没有什么根本的不同之处。因此，这既是一个旧的又是一个新的问题（像所有真正的问题一样），一个在电影的情况下以更尖锐的方式提出的问题。人们可以说，在它与我们之间的符号层更薄（问题更快地"到达我们"）的意义上，它"更接近"我们。与自然语言的情况相比，其"符号要素"以更不稳定的、更实质性的形式出现。它还没有存在，而且，这种区别与它相对的自主程度有关（祈神于"独创性"和"规则"之间的神话般的对立于是远离了我们）。

关于"出现的辞格"

我担心读者已经听腻了陶器碎片和"波尔多"。也许我们应当换一种不同的换喻，一种更直接或更明显的"原发的换喻"。在这种情况下我将不得不更多地谈谈我自己，因为任何一个从语言中或电影符号中拿来的例子都被"已经存在"这一简单事实污染了。所以，大约从我开始写这篇文章到现在的好多天里，临街的风钻经常烦扰着我，就在我现在写作

[1] 参见Le language et la vie（论文集），Payot, 1926；增补第三版, Geneva: Librairie Droz, and Lille: Librairie Giard, 1952。

的时候仍在继续。当我"谈到"这篇文章的称呼时（它的标题"论风钻"还没有最后确定），我已经习惯了。这是一个可笑的名字。我能够找到其他更合乎逻辑的解决办法，只要是"我的近作"，或"隐喻/换喻之我见"就好了（与其矛盾的主题一致）。"风钻"是一个原发的联想[1]，而且，我多多少少能够（在回顾中，当然，只是部分地）猜到它通过我的无意识所采取的操作途径。如果我全神贯注于我的工作，我就不再"听到"这个烦人的闹音，但在另外的意义上，我的确听到了它。它打扰了我，"烦人"这个词从我的笔下自动溜了出来。我不顾这种声音而写，而且是针对着它，一种为了存在的斗争仍然在它和我之间进行着。听得太清楚，我就不能再写了；如果我写，就不能再听了，或很难再听了。在我的幻想中，它代表着（这次是通过凝缩）各种各样的障碍（对此我生来就极为敏感），它使得对某种东西的执着"研究"成为可能，因为它所需要的从被干扰中摆脱出来的自由几乎从未被发现过：这种行动的每一次达成都是对从一开始就被定义了的极度不可能的胜利，但这种行动在日常生活中没有任何地位，只是与一种轻微的精神分裂症相抗争。将我目前的工作称为"风钻"，给我对各种心烦意乱过程的痛恨提供了一个发泄口，

[1] 然而，正如我的研讨会成员瑞金·查尼亚克（Régine Chaniac）、阿兰·贝加拉（Alain Bergala）于1952年指出的那样，这种自发的命名行动似乎在很大程度上得益于一种仿佛虚线般环绕其外的符号域。风钻经常被视为现代工业噪声的标志，甚至可说它具有一种典型的"令人厌恶的价值"。此外，它还意味着建筑工地（chantiers de construction），而且当这个文本在"施工"（en chantier，在将事物组合到一起的过程中，一个陈旧的比喻）时，它还打断了我的工作，等等。

我并没有想到这一点。我是通过其他路径得到了有关风钻的想法，一种我开始在这几页展开探索的真正自发的路径。这是一个用以说明原发辞格和次级辞格之间相互渗透的好例子（甚至比我想的还要好）。正如我们在"波尔多"这个例子（见本书第十一章相关注释）中所发现的，不过这次它以另一种方式出现。相关联的路径总是要比我们最初所想的既更多又更少地"私人化"。

第四部分 隐喻与换喻,或想象界的参照物

而且我还以某种反映结构表现出另一种感觉(就像最初的婴儿期,或任何感情):一种有节制的胜利。因为,不顾风钻,我的文章看起来好像正在写着,我因而授予它一个被征服的敌人的名字,就像表彰某个凯旋的将军。这是一个绰号,一个全能的符号……

我能够顺着这个自我分析的小碎片深入到更晦涩的领域。事情就是这样,今年夏天,我的工作比往年更严重地(被)干扰了,部分原因在于我或我家人身边的人的"过错"(不是有意的)。我认识到,在我的幻想中,风钻只是代替了它们的作用(所以,我有意识的换喻"也"是一种无意识的隐喻)。你所关心的人们比其他人都更妨碍你,而且这并不是悖论(它与那种又恨又爱的矛盾心理基本上是一致的)。我的文章的"命名"一步一步地把我带回俄狄浦斯原型。那么,这从根本上说是"原发"的换喻,它同无意识的全部关系是独特的,因而是原创的,这在任何符号中或教科书中都无法发现。

然而,我仅是对有的人解释了我上述所说内容的一小部分。由于他可以立即理解并自如使用这个名称,所以我只对他讲了一点点关于我写作时有关风钻干扰我的事实。这里我感到了二次化(非原发)的开始。我的听众将不必追溯整个链条,而这是因为第一次联想(噪声的物理接近)本身构成了一个链条。真正的换喻原则可以在它自身的运转中被看到。如果一个局外人能够理解我的话,那是因为,他也能够描述这个象征化的原则(所以,他实际上不是一个局外人)。正如弗洛伊德所说的那样,他具有从一种描述到另一种邻近(此处,邻近既是指空间的又是指时间的)的描述的替换能力。我的换喻——在原则上,它是轶事性的、私人的、习语的,源于瞬间而不意味着永恒——能够很容易地被充分二次化,并致使它最明显的那层含义"崩塌":"过度决定"将消失,

随之而来的是位于换喻之下的隐喻。这种联想纯粹是一种机缘（就像自然语言中的词汇变化一样），因此，在最接近我的朋友圈中（这已经形成了一种可能的sociolect，尽管它可能很微小），"论风钻"能够非正式地成为我的文章的"真正"名称。人们过去经常按常规谈到它，它的土语名称，就像语言学家所说的那样。毕竟我们没有谈到圣伯夫的"星期一"，这只是因为这些历史在每个星期一出现在报刊上吗？这是一种相当类似的换喻！唯一的困难是它的运用要广泛得多，但圣伯夫仍然是典型的。

元语言学的错觉

所以，"隐喻"或"换喻"术语无论何时出现在下文中，都涉及特殊方式和各种差异，它们与任何独创性或陈词滥调的观念无关，与逻辑或非逻辑的观念无关，与原发的或二次化的观念无关，或者与任何特殊的编纂程度无关，除非另有所指。我认为，对在这些不同的、性质截然相反的轴上的每一种辞格所占据的精确位置做出进一步的判断是不可能的，在一种精确的研究中，这种位置是成问题的。这种位置被连挂（尽管是不直接的）到电影文本上，在此，一种原发的和二次化的特殊迭盖，在目前的研究状况下还很不清晰。

的确，如果我为了在回顾中认清（因作者不明而选择的）"波尔多"的换喻，而从我的小传的例子转回来，我就会认识到，除了专门分析以外，把葡萄酒同小镇联系起来的象征路线的真正本质、数目和确切"深

第四部分　隐喻与换喻，或想象界的参照物

度"等问题[1]，都是无法确定的。在"风钻"中也是如此，一个与其他一切相脱离的表面的关联就足以保证最低限度的意义。当我正在说，在"波尔多"中换喻关联"是"地理上的邻近时，我不必相信它，因为语言学论文的功能和目的（很清楚）是为了向我传达在地点和酒之间可能存在的（或可能被创造出来的）最简单、最清楚和最广泛的联系，而不必担心别的东西。我没有理由保证"风钻"比"波尔多"拥有更多"被充分决定"的性质（或者是比"洛克福特"更少充分决定的，在前几页我追溯了它的线索）。

简言之，在"洛克福特"或任何其他例子中，语法的和修辞学的传统确实对无穷无尽的联系中临时确立的关节点做出了如下认识：这一关节点潜在地解开了"束"中的单独一股——不仅是潜在的，而且还是现实的。因为，在辞格出现时，或"为了"使辞格出现时，这个"束"必定以各种方式起作用（多少是有意识地）：如果我们没有这些额外的"决定"，而把自己局限在这个链条的正式环节中，当其他联系也包含可

[1] 这些论述不仅仅应用于隐喻和换喻，而且也应用于聚合和组合。这两对概念彼此间并不完全吻合，而且我应详细考量这种差异的潜在意义（见第十四章），但它们行为的相似之处在于它们可能在很大程度上被二次化了，包括从或多或少等同于代码的"固化"到适当的文本的出现。围绕这一轴心展开变化的可能性是非常广泛的，就像所有象征元素和话语组合一样，具体来说并不涉及隐喻或组合，等等。这基本上是符号和文本的问题，并且它和语言学、心理学是不可分割的。这一问题的语言学方面正是我上一本书《语言与电影》的核心。

　　正如在别处一样，在银幕上，被传统所真正建构起来的组合与聚合（因为新出现的聚合和组合确实存在）变成了更加常规的构造，它们在即时的"交流"中被消耗，并且与特定的电影符码及次符码相关联。但组合和聚合并没有立即被固定下来，就像辞格一样，它们有其出现的时刻，有其多少开始白热化的时刻。交叉剪辑现在已经非常普遍，它是电影"同时性"的"常规"能指之一（并且是最稳定的电影组合之一）；但当它第一次在早期电影中出现时——它的部分内容仍保留于我们当今的电影中——它是"全视"的一种幻想，一种同时出现在所有地方的幻想，一种在背后长眼的幻想，它倾向于将两个系列的图像大量凝缩，而它自身则在两个系列的来回移置中行进。

理解的、明显的环节（某个环节总是能被发现）——一种可能的某种程度的借口——时，我们怎么解释某些联系能够完成，其他的则不能；某些能够使用，其他的则不能呢？

依赖于历史、个人和社会实践，人们能够在具有多重反响的"样式"观念和握在手中（小棍）之间建立联系，而不是在用具和动作（传统的换喻的次范畴）之间建立联系。前者使人感知到（或创造出）很多可行的路线，要使这些对最终循环产生更大影响力的路线保持一致是困难的。语言学家知道，词汇和短语是依靠"表现"的力量而不是逻辑的力量来抓住人心的（如raining cats and dogs，英文谚语，形容倾盆大雨），表现的概念带领我们步入了某种和声学，在那里只要你可以跟着它们走得够远就能迈向无意识。

已被确立起来的连接通常被认为比其他连接更"直接"，更为共同感所理解，也更单纯（这就是为什么它是可见的原因）；简言之，已被确立起来的连接似乎更始终如一地想要成为意识。它是进入视野的束的一个组成部分，最不倾向于接受审查，而且它还是唯一被提升到元语言学位置的（但一种现象是直接由另一种现象导致的）连接：这种连接在修辞学或语义学小册子中展示得很清楚，由于连锁式的联想物而受到歪曲，在作为符号的语言舞台上呈现，成为语言意识的一个组成部分，如同其"自我"的叙事语法，被超我和想象界大量介入。

这都造成了相当于视觉错觉的持续不断的危险，我们一定要努力不让它欺骗。我们经常被引诱为了二次化过程而去归纳梳理整体的辞格，尤其是在辞格很通用的情况下。但是，在这样做的时候我们忘记了，其循环的第二层从本质上是最容易察觉的，而且被一种有意识的、过分的欲力集中所增强（很像弗洛伊德所说的"注意"）。这种欲力集中是从元

第四部分　隐喻与换喻，或想象界的参照物

语言学操作的力量派生出来的；关于元语言学的操作，在借助把二次编码叠加于辞格之上的方式来"处理"语言的著作中，明确界定辞格的整个上层建筑都是且只是以这一部分为基础的。

不存在二次化的辞格。尽管最平庸的辞格都可以通过"自由联想"而在人们可以期望的所有一次化水平上得到发展，就像一朵花一瓣一瓣地开放一样。只存在二次化程度的差别：通过它们被使用的方式，通过它们被折叠起来（就像一本信息量丰富的书被合起来一样，但这本书我们没有从头读到尾）的自身的特殊状况。

不存在原发辞格。这就是我的"风钻"例证——与我的欲望相连的换喻，但任何人都可以在不知道有关它的第一件事的情况下使用它，只要告诉他们有关的故事就可以了——的关键。只存在以不同程度逃脱二次化的辞格，社会（象征界的）在适当规模上对其进行了"吸收"；否则辞格就是在另一种非生成性的意义上存在，因为它们可以被了解，但只限于那些读诗的人，所以它们没有进入广义的符号领域，即普通语言的领域。"披上直言不讳的诚实"肯定是最著名的例子，但是你必须得读过雨果。在这里，原发的回响仍相当有生命力，但它在像"遮盖住羞愧"这样的表达中就微弱得多了，虽然其符号学机制还是非常相似的，只是它已经"落"（正像我同样恰当地说过的）进了共同用法的窠臼。

这里出现的困难，部分地归咎于知识领域构成中的历史因素。在隐喻、换喻概念，或者更普遍的辞格列表被制定出来的时候，原发过程和精神分析理论很明显地还没有介入其中。修辞学家根据其rabies taxinomica（如果我可以被原谅使用这个拉丁语和希腊语的杂种混合物的话）尽力对大量的联想类型进行分类，但他们仍固守在有意识的观念联想的范围之内，因为他们不知道这一点，因为疑问甚至还没有在历史中

出现。对他们来说是唯一的工作（辞格分类工作），对我们来说却是回溯性的观察工作，因此，在后者（我们）的工作框架看来，我们从他们那里继承下来的主要工作内容，在相当大的程度上属于二次过程，并与二次过程相一致。不容置疑的是，这正是我们在从精神上把隐喻和换喻概念同二次化的含蓄意指分开时面临困难的原因之一（"它只是修辞学的，它是一个已提出的表达目录，等等"）；唯一为我们所接受的（允许的）在两者之间有意义的例外，处在"诗学修辞"的情况下，因此，它神化般地与其他情况相脱离，而有损于对象征界的全面理解。

当我们沿着这些路线思考时，我们自己成了另一种修辞格的牺牲品，查尔斯·巴利把它称为évocation par le milieu[1]，它从根本上（正像我们将看到的那样）属于更广意义的换喻。词汇被原创用法和最频繁地使用它们的人着了色（从陈述者到陈述的转移）；combinat意味着苏维埃联盟（尽管与这个词的直接意指的所指，即一组或多或少相互依赖的行业无关），因为这个词至少在法国是第一次被用于涉及苏联的五年计划，所以它就被理解为从俄语中来的翻译词，或语义学仿造（或许真的是这样？我不知道）。修辞学概念在我们看来同样是真正二次化的（就像人们在谈到某事时可能会说"看来好像真正的英语"），因为创作了它们的作者站在20世纪的视角来看时，只看到了一个部分，好像它们是属于二次化的。其结果是，我们可能将彻底忘记它们的概念装置背后的可能性，就像经常会发生的那样，而概念装置所包含的，可能大大地超过了它们自身在其中所看到的和所言说的。

[1] 参见Le Langage et la vie，上文已经提及。

第十二章

"小规模"的辞格、"大规模"的辞格

我们知道,拉康看到了凝缩中的隐喻原则和移置中的换喻原则。按照弗洛伊德的术语,我们可以说,凝缩和移置是隐喻和换喻原则的"原型",隐喻和换喻则是象征界规则即语言的主要"比喻表达法"(雅格布逊论证了它们的重要性),与此同时,也是无意识的主要"比喻表达法"。

值得注意的是,拉康从一开始就把隐喻和换喻放到原发过程和二次化过程这两个方向中的不偏不倚的位置上。隐喻和换喻好像是伴随着这一两分法同时加以介绍的,而且,正如我们可以期待的那样,这种两分法在拉康的著作中远不如在弗洛伊德的著作中那样占据核心位置。由拉康提出的隐喻/换喻这对概念,既不能归因于弗洛伊德提出的两个过程(凝缩和移置),也不能归因于这两个过程中的任何一个。这是因为它被归因于别处——象征界。这对概念不但深刻地影响了语言和论述(换言

之,完全是第二位的实例),而且还影响了显然是更具原发性的梦。

如果我们要从符号学的观点考察拉康的工作范围,那么我认为,我们应当记住的第一件事就是,隐喻和换喻作为概念(作为词语)明显地同修辞学而不是现代语言学相关。的确,语言学只是到后来才介入这两个概念的历史中。但拉康正如他本人所说的那样[1](不管怎样,这一点通过阅读他的著作很容易理解),在雅格布逊赋予它们的广泛而又重大的意义上使用这两个用语,这一点受结构主义语言学中的聚合与组合的并行对立影响很大。我认为,这一区分有着比它表面上看起来更加重要的后果,后面(本书第十三章)我将更详细地检查它。但此刻我们应当注意到,在修辞学的传统中,隐喻和换喻是两个区分相当严格的特殊辞格——这两项总是有点被埋没在(不同程度地,由此提出一个为数众多的长长的分类)一个冗长的包括很多其他辞格(反语、婉词、代换)的目录当中。显然,这种被用于专门目的的侧重于文体的细分(它在任何逻辑生成系统中都可能出现得相当晚,而且非常接近于显文本)并不与这两种(凝聚和移置)带有多种变体且操作广泛的心理途径相一致:这好像使用两种不同的生物学分类,并试图在"亚界"与"种"或"变种"之间制定出一个一致性清单。

隐喻和换喻,正如拉康所认为的那样,人们如果想要从两者中派生出辞格的话,那么重要的是两者的概括力(在一个分类框架内的组织化力量,或在一种生成视角内的"统治力量")遵循着和凝缩/移置同样的规则;而且,这也正是为什么有理由认为这两对概念拥有同源性的原因。在雅格布逊对修辞传统的"重新工作"中,隐喻和换喻是两种超级辞格,

[1]《拉康选集》,第177页,注释20,亦见第298页。

是两个其他事物可以在其下一起加以分组的标题：一方面是关于"相似性"的辞格，另一方面是关于"邻近性"的辞格。如果一个修辞学家已经用这种方式草拟了两个专栏，那么，它们就会让一系列不同的项目分别进入这两个题目之下。

前面我引用过雨果的一句诗："披上直言不讳的诚实和白色的亚麻衬衫。"修辞学公认的文本可能将这种用法称为轭式搭配法（zeugma）：同一个用语（谓语"披上"）支配两个在句法上平行（形容词分词的名词性补语）的但在别的轴上却是不相容的用语（抽象宾语"诚实"和具象宾语"衬衫"）。实际上，它们当中只有一个严格地符合语言的要求，在这个特殊的必须精确地加以界定的比喻表达法之外，一个人可以披上亚麻衬衫，但却不能披上诚实。这正是小规模的修辞编码的一例。它与修辞学的心理习惯一致，成倍地增加了自身的辨识度。

同样一个文本的片段，如果我们把它与隐喻/换喻系统相联系的话，就可以做出与传统观念非常不同的分类方式，其特点是只有两个分割空间。这两种描述（上述的与传统的）末段部分的方式绝不矛盾，因为它们根本不在同一分析水平上（矛盾只能出现在同一个程序范围之内）。我们完全有理由说，雨果的诗句既是轭式搭配法，同时还包含着隐喻倾向（诚实像一件衣服）和换喻倾向：主人公博兹拥有诚实的品格，他还穿着亚麻衬衫。具象的宾语和抽象的宾语按照它们共同的白色属性（进一步的隐喻的介入：直言不讳/白色）合成一种超验的衣服，同时是观念的和字面的，因为两者都属于主人公博兹，因此也是邻近性的。

这种非正式的分析只是为了表明，修辞学的辞格尽管为数众多、错综复杂，还是可以按照更近代的语言学的二分法来重新组织的：一种能使原来的每一种"小"修辞格变成隐喻或者换喻，或者同时是隐喻和换

喻的组织方法，一种次类别的、有追溯效力的分类模型。但是，不管你是否同意这种方案，你都必须对这种方案将在其间起作用的两个参与项做出明确的区分，并且，不要企图提出毫无结果的问题。比如，这个辞格是轭式搭配法还是换喻？问题经常以这种方式提出，但询问本身无意中包含了几个假定，它们没有一个与历史真实性相一致：轭式搭配法和换喻彼此都是专有的；轭式搭配法和换喻都只有一个定义；文本的一个碎片可以"是"（内在地按事物的本质）轭式搭配法或换喻，而其实，只是根据它们同某些系统的关系（某一系统比另一系统更好），它们才被以一种或另一种方式分类。

重要地位和清单

我之所以这样强调分类学问题，主要是因为我正在对电影文本不得不面对的问题进行提前思考。每次遇到"系列间"（例如，这里是精神分析的系列、语言学的系列、修辞学的系列、电影的系列）可能存在的一致性，第一个诱惑就是立即投入"彻底的"工作，追求一个详尽无遗的清单，一个一览表，因为它们似乎更"具体"，使你感到你正在更快地完成工作、得出结果，而且还因为具体的结果就是由我们的意识形态有力促进的神话实体。例如，在刚才的分析中，电影特有的修辞手段是什么？它们当中哪一个是原发的，哪一个是继发的？隐喻或凝缩在电影中的等价物是什么？我们并未充分意识到，对这一原则及任何最终一致性的有效思考，无论它是初步的还是更深入细致的，实际上都不可避免地成为有关认识论的思考。在我的写作进行到这个阶段时，我还没有着手总结一份电影修辞格的清单，用以结束写作，我甚至都未曾有过这个念头。

这里有个研究中经常遇到的问题，我愿意称它为"重要地位"和"清单问题"。诸如"什么是电影符码？"这样的问题可以有两种答案。一个是有关重要地位的答案："电影符码是由分析者建立起来的一个系统，它在影片中并不明确出现，但我们却可以根据影片的可理解性而预先假定其存在。"一个是有关清单问题的答案："一种电影符码不过是所谓的标点法系统，或标准剪辑惯例，或运用和组织镜头的方式之类的东西。"

让我们以特写镜头在以隐喻和换喻为基础建立起来的分类图表中的"位置"（作为一种表面结构）问题为例。在这个例子中，在我们开始为特写镜头在图表中安排一个位置之前，我们必须预先解决的问题（即重要地位问题）总共有六项（按最低限度估计）：

1. 我们为什么决定在语言学（即两极）意义上而不是在修辞学的、狭隘的、专门化的意义上来使用"隐喻"和"换喻"？

2. 由于特写明显地包含提喻成分，我们能说换喻（即使在广泛的雅格布逊的意义上）包含了提喻吗？或者，我们能说后者是前者的一种特殊情况吗？我们应当记得，这个中间的位置并不是没有先例的。例如，冯泰尼尔就曾建议把所有的比喻分成三个主要类型，即换喻、提喻和隐喻。

3. 设想把我们自己局限于隐喻和换喻，在我们对这些相互独立的辞格进行思考时一定会有什么好处吗？特写镜头不能包括两个原则的结合吗？

4. 我们怎么知道，特写，从纯电影的观点来看，是一个单一的整体，它在影片中的"实现"不需要一系列潜在的操作呢？

5. 隐喻和换喻的实际意义，从修辞学观点来看或从语言学观点来看，与这个"词组"的口头用语和特殊本质相差多少？就是说，在电影中发现可以完全分离的隐喻和换喻是可能的吗？我们不应当尝试一下对隐喻

和换喻过程的文本痕迹进行鉴别吗？这个问题又使我们回到了严格的语言学客体：不正是这个词的强有力的社会存在使我见树不见林吗？隐喻是容易鉴别的，这使我们可以去检查隐喻，换喻也是如此。

6. 从精神分析角度考虑，有其特殊作用的凝缩难道不必然包含着移置，以便使这两种运动类型尽管性质截然不同，但看起来还是可以在一个"里面"谈到另一个吗？

这就是我将涉及的一组问题，我并不想直接提出一个原则上是电影的修辞格清单。每个问题都将随着它所得到的解答而深刻地影响到可以在一个较晚的阶段被验证的表层分类。每个答案实际上就是一种处理电影的类型，理论不得不满足的正是包含人的需要观念的选择，而不是影片中特写的自然性质，这一点人们只要充分认真地观察就能发现。

第十三章

修辞学和语言学：雅格布逊的贡献

当人们开始处理目前有关隐喻/换喻的对立的观点时（这种观点近二十年来一直存在），最大的问题是，人们倾向于使聚合"陷"入隐喻，组合"陷"入换喻。这就将两对范畴归结为一对范畴，语言学因消融在修辞学中而终结。这种终结现象频繁出现，我们很容易就能观察到，这绝非偶然。首先，因为在这个双重区分中，存在着真正的对应性（我即将回到这个问题上）；其次，由于雅格布逊曾经非常清楚地阐述了究竟是什么使两者分开，但在其他文章中却时常忽视乃至省略了这种区别，由此误入歧途，或者是读者阅读过于草率；最后，由于隐喻/换喻的双重活动所具有的惊人"声望"，使它一有机会就很容易威胁到那个不太幸

运的竞争者——聚合和组合[1]，并把后者"吞没"。

因此，我们应该有四个对应项，其中隐喻和聚合具有"相似"的基本特征，换喻和组合具有"邻近"的基本特征。相似和邻近这两个词是雅格布逊的概念。对他来说，这两个词承担着沟通两对平行范畴的作用。多亏了两者，多亏了它们的凝聚力，这四个陈旧的术语结合成了一种新的结构：雅格布逊就以这种方式说明了一个渊源久远却仍在反复讨论的问题。他的题为"语言的两个方面以及语言障碍的两种类型"[2]的论文发表于1956年；如果我们希望精确一点，我们能看到发表的精确日期，在这一天，文章作为一份档案材料得以公开，至少是向广大读者公开。[3]

有关雅格布逊涉及的一个方面，是整个语言学中某种一以贯之的传统，这个传统以前被以一种更普及的方式清晰地描述过。在1956年的论文中，雅格布逊没有使用"聚合"和"组合"这两个词。但是，他的整个理论体系都贯穿着语言轴的观念：选择与组合、替换与互文性、转换与并列、选择与秩序等。这种观念突出表现在许多后起的结构主义语言

[1] 我的研讨班成员、工作于Revue du Cinéma-Image et Son和Ligue Française de l'Enseignement的盖·高蒂尔（Guy Gauthier）论证说，20世纪60年代，当符号学概念第一次在电影专家中传播开来时，"聚合"与"组合"两个术语遭到了抵制和嘲笑。但在同一时间同一圈子，"能指/所指""外延/内涵""隐喻/换喻"却很容易地被接受了。
[2] 这篇文章构成了罗曼·雅格布逊（Roman Jakobson）与莫里斯·哈莱（Morris Halle）合著的《语言的基本原理》（Fundamentals of Language）的第二部分（The Hague：Mouton, 1956），并在《儿童语言与失语症研究》（Studies on Child Language and Aphasia）一书中重印（Janua Linguarum. The Hague：Mouton, 1971），第49—74页。
[3] 热拉尔·热奈特在《辞格三集》第25页的La rhétorique restreinte一文中指出，辞格的二元构成完全围绕"隐喻"与"换喻"这对概念来组织的观点早已在鲍里斯·艾亨鲍姆（Boris Eikhenbaum）1923年关于安娜·阿赫玛托娃（Anna Akhmatova）的著作中出现，其后又在雅格布逊自己的1935年关于帕斯捷尔纳克（Pasternak）散文的文章中出现。对于电影，人们可以补充说，在雅格布逊1933年出版于布拉格的文章中（见第193—196页），隐喻与换喻的二元运作已经很完备了，但其大规模的传播是从1956年的文章开始的。

学家的著作中，虽然他们的观点并不一致。回顾一下这一观点的发展过程，我们可以看到几个不同的阶段，其中包括索绪尔的《普通语言学教程》中有关聚合和组合之间的对立，叶尔姆斯列夫的语符学对不在场关系（"……或者……"类型）和在场关系（"两者都……"类型）的彻底区分，布拉格学派的一些成果，尤其是安德烈·马蒂内的音位学涉及的聚合/组合两个术语（它们已经成了规范化的术语），还有雅格布逊的早期著作，等等。上述对各种二元对立项的区分，与之前结构主义语法中的语形学和句法学的传统区分保持了一致：这两个领域界线分明，语形学特别重视聚合，句法学特别重视组合。

从某种意义上说，雅格布逊的研究成果在非常稳固的语言学谱系中找到了自己的位置。它有双重的意义，我们可以把它当成另一种历史（修辞学的历史）的一部分来阅读，也可以把它理解为不同于修辞学的东西，从它与修辞学的关系的角度来阅读。或者更准确地说，正是这种关于语言学的区分在修辞学领域内的"投射"（几乎是几何学意义上的），奠定了雅格布逊对这一持续至今的经典问题的贡献。此后，我们在众多的修辞格中保留了两个修辞格——隐喻和换喻；很明显它们是唯一能够存活下来并承担了全部修辞功能的修辞格，或者说，它们很好地统领了庞大的修辞格家族。正是因为这两个辞格在说明"相似性"和"邻近性"这两个"纯"原则（即明确地区别聚合/组合的原则）时比其他辞格更加清楚，所以，这两个辞格才承担起了统领的作用。修辞学的遗产就以这种方式经历了一场语言学术语的改造，经历了一个再循环的过程，对此，作者没有试图把这种再循环隐藏起来（因为他自己确立了这两对原则的对应关系），但他也并没有把它完全阐述清楚，因而可能导致一些读者认为，隐喻/换喻的区分完全属于修辞学领域，或者认为，修辞格理论早在

2500年前就了解了这种区分。

的确，修辞学传统并不是以这样一种强烈的极端方式来呈现隐喻和换喻的，它已经识别出一整套更多地以相似性为基础展开运作的辞格，进而将它们与建立在各类邻近性基础上的辞格区分开来。例如，我曾经提到过的误用（一张桌子的"脚"），它无疑是依赖于相似性的辞格，这意味着，误用至少在众多可能的相似性之中采纳了其中之一：一张桌子以四个点接触地面，就像某些四足动物，或像两脚触地的人。但在误用中，我们却找不到可以替代脚的其他"字面意义"的用语[1]；它就是它自己，或者说，脚不再包含什么比喻义，它本身就已经成了字面意义。这个明喻，在某些方面类似于隐喻：它存在可感知的相似性，它的外延也精确地展示了具体的相似性（"小孩和猴子一样灵敏"）；隐喻只是断言，并没有对相似性进行解释，它"跳过"了中间阶段，如"小猴子完全猜到了"。但是在此，隐喻比它的对手（明喻）更惊人，它通过隐喻的省略或浓缩，更清楚地阐明了相似性的原则，而对手正缺少这一点；也正是因为隐喻将"小孩"这个单词从整个句子中抽掉了，因而也清楚地证明了，明喻虽也有词语的替换，但替换却是潜在的，要温和得多。

我们在其他领域中也能发现围绕各类邻近性关系形成的类似情形。邻近即共存，有时我们可以直接观察到它，有时不能；这跟相似性这种感觉差不多。例如，"移就"（Hypallage）的手法，它（在修辞学上）是由语法支配的滑动组成的：一个词（通常是形容词）从语法上讲它在修饰句子里的某一个词，但就其意思（它的"字面"意思）而言，它却是属于另一个词的。在维吉尔的 *Aeneid*（卷5，第268页）中，我们可以看

[1]《辞格三集》，第23页。

到一句名言"他们前进着,漆黑地,在夜里"(而不是"他们在漆黑的夜里前进"),等等。黑暗的感觉随着一系列邻近的词语而发生转换,离开了正常的位置(正常应为"在漆黑的夜晚,他们前进着"),由此,强调漆黑的特征而不是夜晚,强调夜行过程(前进着)的属性,而不是天空。在这里,感觉印象和所指对象之间出现了分离,即"黑"作为印象,已经不再以前置定语的方式修饰"夜晚"这一对象(由此,我们观察到一种非常接近于"移置"形式的东西;这种移置现象,弗洛伊德在《梦的解析》中通过一个"早餐轮船"[1]的著名梦例进行了阐释[2])。我们可以看到,在移置中,换喻的因素必然要将整个一组单词动员起来,因为它与语言的支配关系(顺序)有关。于是,它被编纂到一个比换喻本身更狭小的范围(尽管它为"黑暗"这个词的可能的语义进化提供了一个起点),在这方面,它能够更好地解释邻近性的力量,由于这两个词语的所指对象在某种程度上是邻近性的,故而用一个单词代替另一个单词。它将活动和结果联系起来(例如,一个作家的"著作"),将一个可辨认的符号和它所表示的东西(例如,"月牙"代表"土耳其王国")联系起来,将一个载体和这个载体所包含的东西(例如,"喝一瓶")联系起来,将一个物质性的客体和相关的特定行为(例如,"买单"作为餐馆用语,指结账)联系起来,不一而足;这些联系,或因联系而产生的替代,体现了修辞学中有关换喻的标准原则。

[1] 这是弗洛伊德的梦境之一。他是个海军军官,他的上级在向他诉说了自己对家庭前景的担忧之后突然亡故(而这种忧虑事实上是做梦者自己所有的)。然而弗洛伊德此时却既不感到激动又不觉得痛苦。这些情感被转移到稍后来临的另一梦境的情节之中,即当敌方的战船靠近时。《梦的解析》(第5卷),第463—464页。

[2] 《梦的解析》(第5卷),第463页。感情从表征中分离出来,并在梦的其他节点得以展现,这种移置经常遵循对偶原则。

还有提喻的问题。提喻的经典定义是"以局部代表全体，或以全体代表部分"（这个公式的第二部分通常被遗忘了）。例如，17世纪使用的"帆"代表"船"（这是一本教科书上的例子，拉康也使用过[1]），或者说"每个人头一百法郎"，而不是"每人一百法郎"。目前主流的观点认为提喻是换喻的一个变体，这一观点得到了雅格布逊[2]的赞同（拉康紧随其后），而且，在其他作家中也发现了这种观点。例如，史蒂芬·乌尔曼就完全同意这种观点[3]；这种观点也经常在学校里被传授。热奈特精确地指出[4]，提喻和换喻之间的关系既不正确也不错误，因为它依赖于你采用的界定标准，无论如何，它们都依赖空间的邻近性效果：在部分与整体的关系背后，我们可以看到另一种更加严格的关系，即属于同一整体的这个部分和其他部分之间的换喻关系，正因为如此，我们说提喻属于换喻。应该承认（我正在概述热奈特的观点），人们确实不能理解帆是如何"邻近"于船的，因为帆在船的整体中似乎更接近桅杆或绳子。当"皇冠"这个词（热奈特的又一个例子）开始意味"君主"时，它可以被认为是提喻，因为皇冠是附属于君主的一个因素（以局部代表全体），但是同样可以认为是换喻，它创造了象征，创造了人与特权之间的关系，这是观念上的"邻近性"（在一个抽象的领域），它只能使人想起最经典的换喻，使人想起符号而不是被符号表示的东西（参见上文提到过的月牙）。因此，正是经由（如果必要，可以是隐喻的！）空间性概念

[1]《拉康选集》，第156页。
[2]《语言的两个方面以及失语症的两种类型》(Two Aspects of Language and Two Types of Aphasic Disturbances)，《语言的基本原理》1971年版，第69—71页。
[3] 史蒂芬·乌尔曼 (S.Ullmann)：*Précis de sémantique française* (Bern：Ed.A.Francke, 1952)，第285—286页。
[4]《辞格三集》，第26—28页，参见La rhétorique restreinte。

第四部分 隐喻与换喻，或想象界的参照物

的扩展——而且由于真实（即使不是空间性的）而合理的邻近性——提喻逐渐被"归结为"换喻。无论如何，我们应该认识到，两者仍然在某种程度上相对分离；它们也仍然非常普遍地靠自身的概念而被了解，而且还在诸如"双关语""次类型"及许多精致或有用的术语中潜伏并保存下来。

那么，修辞学首先给我们提供了一个长长的"小规模的"辞格的清单，但是，这并不意味着它们以后不能重新组合成更大的辞格。可以说，这就构成了修辞学方法的第二个阶段（在雅格布逊看来，它可以看上去跟第一个阶段一样，甚至并不存在两个阶段）。这完全是真实的，一些修辞学家绕有兴趣地致力于修辞格的分类工作。杜马塞斯根据"它们彼此之间关系的适当排列"提出了"比喻的重属关系"的可能性；他提出了三个主要的语族，它们分别建立在"联系"（换喻—提喻）、"相似性"（隐喻）以及"对比"（反语）三个原则上。冯泰尼尔抢在雅格布逊之前（在这方面走得更远）：对他来说，现在只有三种真正的比喻（而不是三个语族）——换喻、提喻以及隐喻（将它与杜马塞斯比较，我们可以看到，在邻近性的领域，换喻和提喻两者都恢复了它们的自主性，但是反过来，在未来的相似性领域，相似和对比却将力量结合起来）。至于沃休斯，他区分了四个主要的"类型"，每一个类型都包含了一个修辞格，尤其是该类型的原则特征区别显著，这四个"特别清晰的"辞格是换喻、提喻、隐喻及反语，在此，邻近性与相似性这两个领域中的每一个都被分成两部分。这种四分法在修辞学的传统中实际上是经常发生的，尤其是在维柯的著作中（我们不应该忘记，反语或词义反用最初是一个特殊而正式的修辞格，而不是像现在这样只是一种语调或某种效果。它通过说某事来指代某事的反面，或至少也是一个非常不同于该事的意义："我

"谢谢你"代替了"你对我耍了花招")。

因此,换喻/隐喻的二分法,仿佛是在弯弯曲曲的虚线中,在连续和矛盾的增添和删除过程中,在重新界定彼此的疆界中,在持续的范畴合并和分裂中,被我们预示出来的(尽管非常不确定);我们仍然要通过修辞学研究的整体来进行预示,这种研究的目的在于它变幻无常地增加了修辞格的数目,同时,反过来把它们中的某些辞格与其他辞格加以合并,这种传统修辞研究的处理手法在晕眩的喜悦之后却非常平庸。在隐喻和换喻问题上,我们常在接近"超辞格"的原则表的底层构架上进行上述"预示",尽管两者不是那里的唯一辞格。

正是在修辞清单的底层构架上,修辞格领域作为一个整体,在它分裂成两部分(中心优势和外部优势的二元分裂)的那一刻,发生了浓缩。这是修辞学的传统暗示却又不直接认可的一种处理方式——它在来自另一领域的压力的影响下,接受了另一种二分法(即聚合/组合)的相应影响,如雅格布逊的处理方式。

按照雅格布逊的定义,隐喻与聚合相适应,换喻与组合相适应。他不仅这样说了,而且还详细介绍了这两对辞格;这个"强加"(叠加)的后果非常明显,它贯穿了这一理论的各种细节,但是我只会提及其中富有特色的一小部分。

如著名的"邻近性"原则,它在多半个经验领域中确保了换喻规则。正如我刚才所说,热奈特曾注意到这个概念的略微模糊的性质,这个性质展现了一种双重的游戏——它不仅暗示着物理的近似性,还暗示了空间联系之外的各种类型的联系。例如,如何理解"断头台的发明者"和"断头台的发明"之间的邻近性关系?事实是,"邻近性的作用"在最近被归因于一个外部力量,它来源于组合的存在,是语言学中非常显著的

第四部分　隐喻与换喻，或想象界的参照物

核心现象。它由各种不同的话语成分所导致的清晰的时空邻近性所构成。由此引出的邻近性观念已经无声无息地渗入了换喻的定义之中，并且在某种程度上歪曲了它：无论你什么时候遇见一个被经验感知到的（非隐喻的）联系，你都倾向于使某种模糊的空间邻近性变得具体化。

在我看来，当雅格布逊将对比原则（它在修辞学中经常是分离的）描述成相似性的一种形式时，同样的事情发生了（模糊的空间邻近性变得具体化）：这还是受到了结构主义语言学的影响，特别是聚合概念以及这一概念所产生的心理反响。语言学聚合可以包括以一个单一的语义为中心在各种不同距离上分布的"单元"（如在温暖的/热的/沸腾的中，或如一般的对位同义词现象）之间的关系，而且同样包括那些因为语义相反而组合在一起的术语（"热的/冷的"，以及所有的反义词）；在两者的任何一种情况下我们都可以说，语言为我们出了一道具有两个选项的单选题——这就是聚合的定义。严格来说，它既不是与相似性联系在一起，也不是与对比联系在一起，而是和"一系列的可互换的项"联系在一起。可互换的项包括两种结构，从这个观点来看它们只是两个"属"范畴，在音韵学中，对比甚至倾向于支配作为术语之间的联想意义上的相似性（这个原则拓展了聚合观念）：元音/辅音、口腔发声的/耳音的、浊音的/清音的，等等（在此，我们接触到了索绪尔关于语言终极基础的差异性的观点）。而且这不是偶然的，它暗示着对立，而不是相似的术语。所有持不同见解的结构主义语言学家为了表示那些可互换的术语之间的联系（哪怕是在它们彼此"相似"的情况下），不约而同地使用对立这个术语（例如，他们会提出"坏"和"邪恶"之间的"对立"）：这是因为他们根据选择进行思考，并根据选择进行排除。无论如何，正如我们所知道的，对立的联系只能以潜在的"相似性"为基础而产生；它

预先假定这两个术语可以就某些方面进行比较：温度的"冷/热"、声音（出现或消失）的"发声/不发声"，等等。这就是格雷马斯"语义轴"原则[1]，或者是关于"特征"的音韵学理论的原则（它也是精神分析学的原则，矛盾心理的原则）。

由于每一个聚合成分为了在组合链中占据一个特殊位置，都需要建立一系列单元，所以这些单元必须在某些方面彼此相似，但在另一层面上又不能相容。现代法语能为我在单数和复数之间提供选择，原因在于，它们两者是不同的，但是它们在都与"数"有关系这一点上又是相似的。在一篇著名的语言学文章[2]中，让·坎丁尼奥指出，语言系统是一个错综复杂的多元关系的结构。在这种关系中，各种不同的对立关系背后都暗藏着一套可变的背景，但是，这些关系本身在另一种聚合关系中会变得明显不同（因此，"相似性"和"对比"永远以"对立"为前提条件）：/p/与/t/相对（唇音与舌齿音相对），它们都以爆破音的特征为共同基础，但是爆破音的特征却是可变的，当/p/或/t/与任何一个摩擦音一类的音相对照时，它就会变得多种多样。

简言之，语言学的全部经验着力于把相似性和对照在一个单一原则（基本上是可比较的原则：交换、相等、选择、替代）下汇聚在一起。修辞学的隐喻和语言学的聚合都涉及相似性，因此，人们可以看到，为什

[1] 见《结构语义学》(Sémantique structurale, Larousse, 1966) 第一部分全篇或 La Structure élémentaire de la signification en linguistique (L'homme, IV, 3 [1964], 5-17)。在这篇文章中有一个格雷马斯的例子（第9页），大/小的对立设定"连续的测量"为其语义轴。

[2] Les oppositions significatives (Cahiers F. de Saussure, x [1952] 11-40)，尤见第11、26、27页。

第四部分　隐喻与换喻，或想象界的参照物

么当引入相似性概念时，雅格布逊随即把相似性归纳为两种形式[1]：他以同义词为例说明了直接的相似性（它们通过相似性而等同），以及间接的相似性。作者告诉我们，它们以对立的形式出现，并且以一个"基本内核"（换句话说，就是通过对比的等同）为前提条件。虽然雅格布逊在选择"相似性"这个术语时，将对比放到相似性之后的次要位置上，而不是像语言学家那样从相反的方向进行归纳——这个归纳本身，就带有把聚合概念投射到修辞理论之上的印记。雅格布逊的工作表明了语言学这部机器如何开始耕耘修辞学这片土地。

[1]《语言的两个方面和失语症的两种类型》，《语言的基本原理》，第61页。在一种互换的倾向中，一组符号被不同程度的相似性联结起来，而这种相似性在同义词的等价与反义词的共同内核之间摇摆不定。

第十四章

参照的与话语的

但雅格布逊从未说过,隐喻和聚合或换喻和组合是一致的,尽管它们看起来类似于"排队"活动。对立就是平行,但它们仍有显著不同。正是这一点几乎总是被遗忘。关系相同使人们把这两对概念汇聚在一起,然而,"隐喻/聚合"中的隐喻和"换喻/组合"中的换喻,在今天看起来是非常不同的。正如我们所看到的那样,在两种情况下,这种占支配地位的做法把修辞学术语提升为语言学术语。

符号学重新讨论的一个命题是,相信电影剪辑是典型的换喻程序。事实上,不管怎样,某些剪辑类型的确是换喻的,这要取决于所剪辑的影像内容(就像那些把同一场景、同一住宅等不同部分的一系列镜头连接起来的片段一样)。所有剪辑的基本原则属于一种组合的而非换喻的运作,因为它由"话语"(影片链)成分的并置和连接所产生,也就是说,在"现实"中,或构成故事的想象的世界中,这些内容作为所指对象并

不必然地具有任何换喻性的关系。某些剪辑的性质之所以使人印象深刻，正是因为它们之间原本缺少先在的关系；概括地说，换喻意味着影片突然把两个镜头出人意料地放到了一起。

我们需要回到雅格布逊的文章中来。在那里[1]我们读到，"相似性"原则和"邻近性"原则每一个都能在两个不同的轴上运作："位置"轴，即话语轴、句法轴，还包括所指对象和话语内容在内的"语义"轴，即参照轴。

所以（实在）不存在什么混淆。位置的邻近与组合关系本身（即标志着每一种"语言"中每一种陈述的特征的几个连续成分的共存）一致。例如，言语链中的时间邻近、绘画中的空间邻近，或电影中的时空共同邻近。我们必须放弃如下观念：只要一个文本把两个成分并置起来，我们就急忙想到换喻的"合并"问题。因为在这种情况下，"只要"意味着"总是"，而且这一概念接着变得如此夸张，以至于它们本可能具有的各种关联都淹没在了"合并"所创造的同义效果中。像任何其他片段一样，电影链"是"邻近性的（甚至在任何换喻的可能性存在之前）；它除了众多的邻近系列以外别无他物。这就是最广泛意义的"蒙太奇效果"，不管这一效果是由拼贴、摄影机的运动还是被拍摄对象的位置变化所创造，也不管这种蒙太奇是历时性的（从一个镜头到另一个镜头，一个片段到另一个片段），还是单个镜头内成分之间的共时性运作。总之，这些并置在内容和文本材料的字面水平上"创造了影片"——每一部影片（每一个话语）都是一个庞大的组合关系群。

[1] 参阅第68—69页（1971年版），尤其是开头一句："在其两个方面（位置的与语义学的）使用这两种连接（相似与相近）时……个体就会显示其个人风格，等等。"

同样，位置的相似性构成了聚合关系：每一个单元（词汇、影像、声音等）都可以通过与可处同一位置的其他单元相互比较而获得意义。这一永久的原则本来就与隐喻无关：当我说一所房子"漂亮"而不是"美丽"时，我从一个二元组合中选择了前者，两个词语的相似是字面上的相似，而不是真正隐喻的。这同样适用于影片制作者决定使用金发还是黑发的演员（另一种聚合）的问题上，因为演员最好与他的角色相符。

另一方面，根据定义，隐喻和换喻按可被感知的"所指对象"之间（或它们的所指之间：区别在这一水平上是不恰当的）的相似性或邻近性来运作，即所谓相似性和邻近性都是"语义学"意义上的。"鹰"可以替换"伟大的天才"，因而形成隐喻关系，但它也能够不这样运作，比如在这样的句子中："这个伟大的天才，像鹰一样……"在这两种情况下，首先出现并被感知的是作为"物"的鹰和天才之间的相似性；在这个基础之上，话语才介入进来，安排词语的位置或调整具体的替换方式。参照的相似性（所指的相似性）能够导致话语的相似性（陈述的相似性），但两者还是有区别的。在电影中也一样，隐喻并不是聚合，尽管隐喻时常创造聚合。当特定影片的特定时刻出现汹涌的波浪和跳跃的火焰的影像（意味着激情的爆发）时，它一定如任何影像一样，是从其他若干的可能性中选择出来的：选择，首先意味着聚合关系。但在此之外，在与足够多的电影镜头对照中，它的意义依赖的是镜头连接的顺序（在作为"现象/内容/所指"的欲望与火之间，而不是"电影镜头/能指"的欲望与火之间），这就是一种隐喻的活动。

就邻近性（即换喻和组合）而论，它既可以出现在位置轴上，也可以出现在语义轴上。它们促使我澄清混淆，但它们并不是造成混淆的原因，因为"相互作用"与"同一性"不是一回事——实际上两者是对立

第四部分　隐喻与换喻，或想象界的参照物

的，它们各自独立存在。我已经说过，普通描述性的剪辑（只作为一个例子）既是组合的，也是换喻的。同一空间的几个局部视点镜头首尾相接地连在一起，这是位置轴/话语轴（即一个组合段）上的连接，因为是它构成了这个片段；而且，被呈现的空间细分一般来说在语义上（在所指对象和故事世界中，或者在现实中，当然涉及的影片是如实报道的纪录片时）也是邻近的。这种"真实的"邻近性是银幕影像流畅性的基础，也是换喻活动的基础。你还可以把位置轴和语义轴的相互作用看成相反的作用，那么，这就是电影的邻近性。这种邻近性给观众造成"在所指对象之间已经存在着某种邻近性"的印象，这就是著名的"参照错觉"，这种错觉是全部虚构和全部"现实印象"的基础。观众认为，各种不同的影像全都是从某种拥有先在实体（或所谓"行为"或"环境"等）的现实中提取出的，然而，这种感觉只是来自电影能指的安排[1]。简言之，组合不可避免地假定了换喻现象（它创造了换喻）。当被剪辑连在一起的影像的所指对象不可能存在"先在联系"的情况时，换喻现象尤其明显（巴赞对此有清醒的意识[2]）。如果我们想对它的过程和功效加以论证，那么，即使是参照错觉也会导致我们把组合的位置邻近和换喻的语义邻近断然分开。

[1] 建议读者参阅我的《电影表意散论》（第1卷），第130—131页（《电影语言——电影符号学导论》，第129—130页）；以及第2卷，第111—137页。
[2] 《电影理论》（Theory of the Film, London：Dennis Dobson, 1952）第六章，第46—51页。这是"创造性镜头"的现象，借助剪辑（也可通过特写镜头等）摄影机编织了一种虚构的地理学，即使一个出现在拍摄现场、站在摄影机边的观众，也无法"看见"这种"场景"，只有在银幕上它才开始存在。

参照的与话语的交叉

经常把"话语的"与"参照的"概念（聚合/组合和隐喻/换喻）混淆起来的危险，在很大程度上要归咎于另外一种古老的现象，它代表了每一种符号中的每一种阐述，它是如此平庸，以至于人们通常不愿意分析它。

所指对象之间的联合，不管它们是否经由相似性或邻近性而产生，总是能够被"陈述"，它们一旦被陈述，随后就成为在各种陈述（话语）片段后面可以被不同程度符号化的原则和驱动力。反之，每一种出现在话语中的相似或邻近关系，都多多少少意味着相应的所指对象之间的平行联系。

简言之，人们可以假定，有两种贯穿话语的相似性和邻近性：一种相似性和邻近性（聚合和组合）专门适合于话语，它们把话语结构成有效对象；另一种相似性和邻近性（隐喻和换喻）则将自身插入"这一"和"另一"对象之间（要是无症状性的另一对象就好了，这是理想状况），而不管它们是第一次在所指对象中被感知并接着被话语进行了描述，还是话语的力量本身就使我们在所指对象中认识和想象了它们。很清楚，这两个相反的过程总是混在一起，难以分辨；而且，力量关系、经济学因素通常是唯一真正可变的东西。

让我们以一个非常简单而普通的陈述为例：那个人是头驴。它使不同的话语法则（在本例中是语言学的法则）起作用，在这些法则当中，有一些是聚合的（就像所谓"主语"或"谓语"范畴一样，每一种都构成一个可以在相似性基础上互换的项目类），另一些则是组合的，如把对象、系动词（"是"）和定语连在一起的必然性。我曾经使用这种句型，

所以我的句子由一套位置的相似性和邻近性形成，正是它构成了"法语"。而且它还为不同秩序的相似性注册，不过，这种相似性还是把我们带回到话语中：那个使我谈到某个愚蠢的人、一个像"驴"一样的傻瓜的隐喻。我感到在动物和某种类型的人之间存在着相似性。这种相似性是实际现象而不是语言意义上的相似性，但它还是修饰了我的句子，因为我说的是"驴"而不是"傻瓜"。反之，如果我首先意识到相似，这是因为语言通过"驴"这个词的修辞学意义帮助我理解了它。但是，（在我心里）相似，即使是由语言锻造的，也仍适用于对象。而且，这也正是为什么它倾向于寻找回到话语、寻找另一种话语路线的原因。因而它在继续前进，话语和所指对象形成循环之圆，它们互为"想象界"——他者的他者。

这个圆是从方开始的（"开始"所暗示的，先前是概念性的而不是真实性的）。在它们开始循环往复相互作用之前，话语顺序和所指对象的顺序都以鲜明的方式显示出它的相似性和邻近性。相似性和邻近性不存在混淆，如下所示：

	相似	邻近
在话语中	聚合	组合
在所指对象中	隐喻	换喻

让我们停下来考虑一下术语。读者可能已经注意到了，我称之为参照轴的东西，雅格布逊则定义为语义轴。后一个术语在我看来太一般，它掩盖了意义的每一个方面，而且还能被用于聚合和组合。

由于同样的原因，"话语的"在我看来比"位置的"更清楚：在参照领域确实有可以被称为位置的东西，而且它们不限于陈述。把"聚合／

组合"和"隐喻/换喻"区分开来的，是话语内部的法则和与话语外部的某些东西有关的真实或想象的效果，而不是位置和语义。

"邻近性"概念可以顺利地得以保留，但应当记住的是，无论在提喻中还是在换喻中，邻近性概念绝不仅仅指"空间的接近"。

另一方面，"相似性"问题却比较麻烦。聚合的项之间是可以交换的，而相似的项就不行。从一个观点来看，相似性和聚合概念是互相排斥的，聚合远离相似这个术语所暗示的东西；从另一个观点来看，它们代表一个共同的核心，聚合与相似性并不十分相同。至于隐喻，我们看到，它能够像相似性一样以对照为基础发挥作用。"相似性"的不利条件总是比它所意味的"类似性"更有力，哪怕这只是偶尔发生的情况。人们可以考虑使用"等价"这个术语，但它又意味着一种既不合乎隐喻，也不合乎聚合的替换性（任意选择的东西）观念。

此外，当两个词通过换喻变得可以互相替换时（例如，"铁"和"剑"），邻近原则也提出了等价现象。因此，等价/邻近性这对概念看起来相当不可靠。如果我们希望取代"相似性"，我就要假定（我找不到更好的解决办法）与之形成鲜明对照的"可比较性"这一用语。唯一的不利（在我看来并不重要）显然是可能同修辞学意义上的比较（与隐喻相对的比较或明喻）相混淆。另一方面，"可比较性"，在参照方面，像适用于对照一样也适用于相似性，在话语方面（聚合），像适用于差异成分一样适用于共同的核心。

对电影而言，上述区别能使我们建立起电影文本连接的四种主要类型。它们是真正理想的类型，而且有助于分析实际的电影现象：

1. "参照的相似性和话语的邻近性"，即组合呈现的隐喻。两个影像、同一影像的两个动机、两个完整的片段、影像与声音、嘈杂声与言语等，

第四部分　隐喻与换喻，或想象界的参照物

两个在电影链条中同时呈现的成分，按照相似性或对照联系起来（否则就通过它们的联系来创造相似性或对照）。例如，卓别林的《摩登时代》著名的开始段落，羊群的影像和地铁入口处拥挤的人群的影像并置在一起。

当然，类似上述的例子（我称之为类型1），默片理论家的经典剪辑细目中全都以各种名目（相似性蒙太奇）详细地讨论过；相似性和对照就像在修辞学中一样，有时被认为是两种不同的剪辑原则，有时被认为是同一原则的两个变体。

2. "参照的相似性和话语的相似性"。这是聚合呈现的隐喻。电影成分的连接方式与类型1一样，但它们却呈现为可选择的项；在影片片段中，一个替换另一个，同时又唤醒了它。两个当中只有一个被呈现，媒介不再伴随着要旨（比喻的本体）[1]，媒介把要旨赶了出去（因而更有力地"代表"了它）。例如，老套的电影构思喜欢把火焰放到爱情场景中（就像在17世纪的法国，"我的火焰"代表"我的爱情"一样）。

当然，影片还有另一种表现方式，即直接呈现爱情的开端场景，并接上焰火的段落，来代替随后发生的不雅景象（就像在Autant-Lara的 *Le Diable Au Corps* 中的一个片段一样）。此时，我们面对的是类型1和类型2的某种结合体。两个表意根源（即"深"层）之间的区别同"表面"现象的清单（修辞清单）并不一致。实际上，制作电影和电影的最终产品从来不会是同态的，回想一下（像弗洛伊德做过[2]的那样），对于有些梦

[1] ["载体"（vehicle）是隐喻的元素，"要旨"（tenor）是在文学中取代前者的元素：I.A.Richards向文学批评界引荐了术语学。参见 *Philosophy of Rhetoric* (New York, 1936)，第96、120—121页，以及 *Principles of Literary Criticism* (London, 1925)，第240页。]
[2]《梦的解析》（第4卷），第307—308页；以及第5卷，第339—340页。

而言，凝缩和移置同时起作用，但它们作为典型痕迹的定义却显著不同，在你分析一个梦的时候，发现这些不同的段落并没有实际意义。

3."参照的邻近性和话语的相似性"，或聚合呈现的换喻。一个成分把另一个成分赶出了影片，就像在类型2中一样，但它们的连接是以"真实的"或"故事世界的"邻近性而不是相似性或对照为基础的；或者是别的聚合活动本身造成了或增加了这种邻近性的印象。例如，弗里茨·朗的《M就是凶手》中著名的影像，在M强暴并杀害了那个小姑娘之后，画面呈现了被拴在电报机线上的那个受害人丢弃的气球（很显然，此处我正在想那个只表现气球的镜头）。玩具取代（唤起）了尸体、孩子，但从前面梦的段落可以知道，气球属于那个孩子。

无论如何，它不仅属于她，而且看起来就像她一样，悲惨可怜。所以，影像借类型2过度决定了类型3（聚合呈现的隐喻）。如果只是因为某些隐喻没有换喻作为基础（或前文本）也能发挥作用，那么这就常被称为非故事世界的隐喻。

4."参照的邻近性和话语的邻近性"，或组合呈现的换喻。影片成分以和类型3一样的方式连接起来，而且两者同时在影片的多个段落中出现，相互关联。例如，我们看到，在《M就是凶手》的更靠前段落中小姑娘和她的气球在一起，因此，这个气球在故事世界中（它是她的玩具）而且也在银幕中（它们共同出现）是伴随着她的。

在类型3和类型4中，我使用了两次孩子和气球的例子。事实上，它们并不相同。传统上，各种分析所遭遇的困难源自一种"把所有象征元素（此处为气球）都归于某一个整体的、大规模的、电影化的片段"的分类企图。在象征性成分保持不变的同时，象征化操作的符号学机制可以中途多次变换象征路线。

第四部分 隐喻与换喻，或想象界的参照物

这同样适用于梦。一个主题多次出现，实质上保持不变，但每次出现均处于不同的相关内容中：梦的内容不同于梦的工作。在主题分析的领域，以上均涉及影片"内容"层面，它们统领电影的分析，气球的主题会被看作独立的、不可见的东西（即常说的主题"贯穿"始终，主题"统领"整部电影等），但是任何对电影本身和电影文本操作感兴趣的人，都会被影片多样性的、富于变化的编排所吸引，气球的影像（可见的）因此被观众感知。同样，任何对电影本身和电影文本操作感兴趣的人，也会被主人公的执着（不可见的）所吸引，因此这是一个有关"重复性"的问题，重复性总是意味着变与不变的结合。

修辞格与主题

我们是否能在电影整体的水平上确定修辞手段的本质呢？从一开始这就是一项不可能完成的任务（除非修辞成分只在影片中出现一次），因为我们面对的一系列修辞手段不必然使用同一原则——当影片的内容或主题非常普通时，我们经常忘记这个事实。或者（取决于术语学的惯例），我们可以说，"单个辞格"与"一种修辞法"并不是一回事。

我曾在罗帕斯对爱森斯坦的《十月》的卓越分析中发现了令人信服的分析方式，我将借助这种分析方式，讨论这个问题及相关话题[1]。

[1] Fonction de la metaphore dans *Octobre* d'Eisenstein, *Littérature*, 11 (1973), 第109—128页。这篇文章就爱森斯坦电影中文本发展的细节层面进行了大量关于修辞运作的研究；就目前的讨论来说，我只指出其中一个，即"竖琴的主题"。正如读者们即将了解到的，这位作者作为研究小组的成员之一已从事有关《十月》的复杂研究数年之久，其研究成果出现于许多连载之中，第一次出版是在1967年（Marie-Claire Ropars-Wuilleumier 与 Pierre Sorlin：*'Octobre' -Ecriture et idéologie*, Editions Albatros, Collection Ça/Cinéma）。

例如，《十月》所包含的著名的（曾被大量讨论）竖琴和巴拉莱卡琴的影像——一种表现孟什维克在斯莫尔尼宫的安慰性讲话的修辞手段。这些镜头按传统观点被定义为非故事世界的隐喻：要旨（孟什维克）属于情节范畴，但手段（竖琴）却在情节世界的外部，只是由于它的象征性功能才介入了影片，这基本上是非故事世界的隐喻在影片批评中如何界定的问题——我只是用理论说得更清楚一点。罗帕斯做了一个非常恰当的分析[1]：在影片较早的一个段落里，一个人物把手伸向了玻璃门上的竖琴，这就相当于一个隐喻手段（喻体）和要旨（本体）在故事世界里都有其"真实"的关联物。

我阅读了全文后认为，对作者来说，这两种隐喻之间的区别与文本写作的动机相比只是第二位的，写作的目的和结果实际上是把这两种模式缠绕在一起，并且经常使辞格在故事世界的双向运动中从一种形式变换成另一种形式，或者再变换回来。但这种运动（该文确切加以论证的）并没有降低"故事世界"这一概念的理论重要性，恰恰相反，前者要以后者为前提条件。

要在影片整体水平上确定竖琴"主题"是否属于故事世界，几乎是不可能的。但对文本的每一种现象都做出类似判断，基本上是作者的事，而且肯定是值得做的。当情节中的人物演奏竖琴时，这个主题当然属于故事世界：它是未来隐喻和换喻的基础结构，正如罗帕斯所论证的那样[2]。在

[1] Fonction de la metaphore dans *Octobre* d'Eisenstein, *Littérature*, 11 (1973), 第113页。

[2] 事实上，对她而言，"换喻的起源"（同上，第113页）在此例中并没有《十月》中的其他隐喻那么直接，但它令我感兴趣的原因在于——暂且放下这一问题的变体不谈——它借由换喻"转变"为隐喻的过程（同上，第114页）。这是一个非常重要的现象（同上，第130—132页），而作者也就这一点展开了较为细致的探索。

第四部分 隐喻与换喻，或想象界的参照物

斯莫尔尼宫的那个段落，竖琴形成了同孟什维克的对照，这个主题（同一主题）变成了非故事世界的隐喻：尽管在以前的表演中曾经出现过竖琴，但此刻没有；而且是一种雅格布逊意义而非修辞学意义上的隐喻（但就我正在讨论的文章而言，雅格布逊的定义与这种研究有关）。以整个段落为例，自从竖琴和孟什维克在银幕上共同出现以来，隐喻就被"组合地呈现"了（对修辞学家来说它是明喻）。所以，在这个例子中，是剪辑的作用确立了隐喻：我的"类型1"试图加以说明的连接，也是罗帕斯从她的角度通过竖琴和其他一些例子所揭示的连接，这种连接表明了成分的重复、交替和交织的决定性作用。不管怎样我都认为，她对这两个相关但不同的现象间的区别没有给予足够的重视："换喻向隐喻的回归"[1]即是隐喻后来被以这种或那种方式换喻化了[2]；而且另一方面，"组合的运作"（不是根据它自身的换喻），即剪辑，在隐喻的生成中是一个必不可少的因素，因为它处在随后换喻的再次工作中。我们当然可以再次修改"参考框架"，但这只能证明这些用语归属某个范畴的正当性。每一个（在斯莫尔尼宫中）"单独出现"的竖琴影像都是一种隐喻—组合（类型2）：这种手段暂时驱除了要旨（本体），而且它是目前在能指中留下的唯一痕迹。孟什维克出现之前和之后都不是这样，而且影片的工作就存在于这些转换之中。好了，请记住影片的整体结构（第4种类型），有意思的是，据罗帕斯观察[3]，一开始取自情节的竖琴主题（因而有换喻的上文，尽管作者有所

[1] Fonction de la metaphore dans *Octobre* d'Eisenstein, *Littérature*, 11 (1973)，第114页。参阅同一页"（隐喻）还原至换喻秩序"。
[2] 无论是通过一种可以使修辞在其中成为唯一现实的理想化叙事的建立（同上，第112—114页），或是因为起初看似"纯粹"的隐喻，而后被证明是借用自表述的一个元素（同上，第113页，中国犬的例子）。
[3] 同上，第113—114页。

保留）通过文本的作用（我补充一点，还有组合）逐渐地变成了隐喻，并因而逐渐地从故事世界中拆了下来，直到第三段它在象征界层面回到故事世界中，作为一种理想的换喻而终止。作者对此做了详细的分析。

换言之，影片文本"运动"（"什么东西"时刻都处在明确的变化或生成的过程中）可以说辩证地适用于运动的过程，适用于为这一过程所设计的情节状态或位置，它们的位置是理想参照点的位置，而且，它们同时（这并不矛盾）在文本的碎片中被充分实现。

剪辑、叠印和特写镜头

雅格布逊1956年的论文没有过多地使用隐喻—换喻概念，但里面却有一个涉及电影的段落[1]。作者提到了特写镜头的提喻基础（这一观点在他1933年评论电影的捷克语文章[2]中已经出现了）、"一般换喻剪辑"（这个主题在1967年意大利访谈[3]中再次提及）和作为比喻的叠化（隐喻原则）。

作者（或许是译者）用颠倒的标点所提出的叠化方式看来同时意味着叠印和融化，我个人认为它们都是组合的：组合在叠印的情况下是共时的，在融化的情况下是历时的（尽管通过共时），这只是就话语轴而

[1] 《语言的两个方面和失语症的两种类型》，《语言的基本原理》，第78页。
[2] Upadek filmu?，见*Listy pro umří a kritiku* (Periodical Prague) 1 (1933)，第45—49页。法语为 Décadence du cinéma?，见罗曼·雅格布逊的 *Questions de poétique* (Ed. du Seuil, 1973)，第105—112页；或见 Revue d'Esthétique, 2-3-4 (1973) 以 Cinéma : théories, lectures为题的特刊，第69—76页。
[3] Conversazione sul cinema con Roman Jakobson, a cura di Adriano Apra e Luigi Faccini, *Cinema e film*, 1-2 (1967)，第157—162页。

第四部分　隐喻与换喻，或想象界的参照物

言。至于它们的隐喻或换喻特点（有时是指它们的双重特点，但这并不意味着是混合的或是难以辨认的），则取决于在每一种情况下都成问题的两个影像之间的关系，而且我还怀疑这是否可以被归于叠印或融化本身。如果两个形象当中有一个形象在故事世界之外，那么这种关系就是隐喻的，如果它们是同一动作（或同一空间等）的两个方面，或者，如果其中有一个方面与另一个方面相似，或与另一个相比较，或在某种意义上一个意味着另一个，那么，这种关系就是换喻的；叠化不能整个地归于隐喻原则；它们完全不在一个逻辑层面。这就以一种不同的方式把我们带回到"互相交叉的分类"问题上，这个问题处在研究的中心：正如每一种修辞现象都不是必然地从同一种原则派生而来，人们也不再期望全部范畴（例如，一方面是叠印，另一方面是隐喻）将会在一个又一个基础上相互匹配，因为它们是在不同的经验中（以及在历史上分离的知识领域中）建立起来的。重要的不是希望它们会极为类似，而是去研究它们相互交叉的方式。

雅格布逊关于"提喻剪辑"的观点在不同的论文中并不相同。剪辑本身既不是隐喻的，也不是换喻的，它是组合的。这一点或多或少就是雅格布逊在他1933年的捷克语文章（Czech）中所说的：电影的基本特点就是把对象转变成符号；影片使得"世界的碎片动起来，并在使它们秩序化（剪辑）的真正活动中把它们变成话语成分，而且，这种秩序化还可以依据两个主要的连接原则（隐喻或换喻）进行操作；作者还说，隐喻剪辑（根据相似性或对照）不经常用，在一般的（线性的）电影中，剪辑大体上是换喻的，并且仅满足于保证在时间上或空间上所指的邻近性。在1976年的意大利访谈中，他仍然持同样的立场：换喻剪辑在苏联电影、美国电影以及纪录电影中占支配地位；它大体上与"现实主义的"

相一致（尽管作者怀疑一种真正的现实主义的艺术是否可能存在过）。但这篇文章却在另一个段落中表明：剪辑从根本上说是换喻的；在这里，作者本人在把话语的和参照的做出区分以后，秘密地从话语的转变到参照的。在1956年的文章中对此的说明是如此简洁（＝一般的换喻剪辑，仅此而已），以至于没有人能说这两种解释中的哪一个是有用的。这种非常普遍的关于隐喻的诗性与换喻的散文性相对的话题，远离了雅格布逊的著作，这在我看来是危险的，因为它给予草率的理论家一种把不确定性和强有力的抽象联系起来的强大力量。

至于特写的提喻基础（在1956年的文章中的第三个注释）——它回到了1933年的文章中表达的一个观点，这个观点不只适用于电影，即在电影中把对象变成符号的主要方式（之一）是通过有选择地描述对象的一个部分，进而选择了人们希望在这个描述以外（并通过它）感知的意义；默片只在一个轴上允许提喻，即单纯影像的提喻（银幕上可见物的选择）；有声片为每个单一的成分提供了几个提喻轴：可以看到而听不到，反之亦然。很明显，提喻在此是在一种非常广泛的意义上被使用的。最终，提喻意味着文本材料的实际选择问题。1956年，对特写的了解使我们更接近了真正的提喻，特写的确是一个"部分"，至少与远景镜头相比是这样。但在电影中或别处，不是每一个"部分"都含有提喻过程：它还必须在一定程度上代表整体（与所有居间情况相当不同的是，"帆"即使在17世纪也能够意指"船"）。分析影片的特写，由于没有考虑对话，因而沿着一个包含更多居间情况的轴线被分隔开了——后面我们还要讨论这个问题。一端是细节镜头，只有纯粹的描写价值，此外没有其他含义——在这里，几乎看不到提喻的力量，或者根本看不到（这是一种理想的界限）；在另一端，则是类似《战舰波将金》中的著名影

像：起义士兵把沙皇医生抛入水中，而且我们看到了他的夹鼻眼镜挂在栏杆上——"部分"的话语性的不逼真显现，只在它唤起全体的范围之内才是有意义的。接下来，我们将要处理符合视觉规则又与（词语）提喻有某种共同之处的修辞手法。我们可以给它一个常规的名称——电影提喻。

第十五章

隐喻／换喻：非对称的对称性

读者也许会怀疑，隐喻和换喻状态之间的非对称性如果借前面的论述能得到进一步的证实，那么，这将很容易危及两者自身的平行特点。不夹杂换喻的纯隐喻，只是以叙事世界之外的影像或声音的形式出现（并且，在非叙事影片中以真正不相容的影像或声音出现）。这是一个痕迹明显的运作，实际上在先锋派的作品中也相当少见，纯换喻把影片中已经以某种方式（时间、空间等方式）联系起来的影像和声音再次联系起来——这是一种叙事（如果电影中有的话）中的邻近性现象，或更普遍地说，这是一种在电影之前就存在于社会经验中的邻近性现象。这个以"自然的"接近为基础的话语模式很常见，即使在那些设法逃脱叙事控制（而不是拍摄过程，或者也不是视野的邻近性，或其他邻近性）的影片中也是如此。那么，把一种"异常的"结构与一般连接原则相对照又有什么意义呢？或许，这一对照开始引发问题。

第四部分 隐喻与换喻，或想象界的参照物

解决这个问题很困难——这一印象来源于在换喻和组合中间逐渐发展起来的混乱。在以上段落中，为了努力说明它是如何发生的，我已经很详细地重新描绘了它：它所涉及的"换喻"（一种普通的联系类型），并不是换喻，虽然它提供了换喻必需的基础；它只是表达了一个组合的原则，并且是一个非常基本的原则——在话语中结合起来的单元，可以与在心理经验中结合起来的观念相符合。这个在发音中和思想中的双重邻近性（对某些换喻构成来说，永远是一个可能的起点）不是自我生成的。即使没有"被纳入特殊结构中的相似性"这一事实，这些要素也能够彼此并存，就像在仅连续呈现影像的片段中一样。换喻以邻近性为存在的前提条件，但不是所有的邻近性都是换喻的。"波尔多"这个词，当它指称一种酒时，就是换喻，不是因为这种酒是在该城市附近生产的，如果这样的话，整个世界就成了一系列的换喻；说它是换喻的真正原因在于，这个邻近性（在"波尔多"这个例子中，不是任何地方，或者每一个地方）已经引起了一个特定的功用，即能指的转换。换喻是一种邻近性的"辞格"，它像隐喻一样，不是自动发生的，而且不比隐喻更主动——它也必须被投入到"运作"之中。处于原始状态下的邻近性，即非修辞状态，仅仅是意识与对象之间的一般连接；在话语秩序中，它与组合关系一致。

这样一来，换喻并不是在每一部影片的每一点上都能找得到。隐喻活动与换喻活动之间的平均比率，随着影片、类型、导演等因素的不同而不同。但是隐喻和换喻的一个共同点，就是超出了局部辞格水平（它们因局部辞格而告终，但绝不能减化成局部辞格），并且，隐喻和换喻的共同点，作为可辨认的语义运作，在两者中得以持续。其间，存在着一个确定的位置（界限），把它们从文本的全面扩张中分离开来。在弗

里茨·朗的《M就是凶手》中，商店的橱窗里陈列的成排的刀具"标示"出杀手的特征（或者至少标示出他身上无助于杀人的那部分特征）。这是一种换喻性的途径，但是侧影与刀具商店的橱窗在叙事世界中的共同出现，其自身并不足以建立这种联系——电影包含了大量其他的参照并置（在银幕上是可见的），它们中的大部分无法发展成辞格。影片对刀进行了特别强调（例如，当M长时间凝视橱窗时，他的面部表情笼罩在刀刃的寒光中），由此在武器和谋杀者之间建立了某种联系；由于利用了文本的重复的力量，这一联系的紧密程度远胜于由情节的并置所产生的联系。但是，这还不是换喻的"极端"情况：它没有清晰而固定的界限。这种使人产生联想的联系，在影片的大部分内容中起作用，而且换喻过程实际上从来就不是"凝固的"。这些刀的形象在任何意义上都不是这个人物的真正等价物，它只是一个优先的联系——它没有被融入影片普通的邻近性之中，而且在某种意义上，它是局部的。如果不是存在于单镜头（和所有镜头）中，那至少也是存在于某些重复出现的结构特征中（并不是所有局部都能直接显现，它要么在影片中只出现一次，要么与镜头的这种整体单元相符合）。

从换喻到隐喻

许多电影隐喻直接以潜在的换喻或提喻为基础。对此，罗帕斯在我讨论过的那篇文章里（见第191—193页），参照爱森斯坦的《十月》做了充分的论证：通过对影片的剪辑和合成，影片中的一个要素在一定程度上变成了另一个要素的符号（换喻），或变成了影片中一个更大的实体符号（提喻）；这些要素都属于影片"参照的"领域，即影片的故事世

界，或者属于某些"表面的"经验领域。在乔治·拉夫特的警匪片（先锋派电影院的观众非常熟悉这些影片）中，英雄手中抛掷的钱币成了这个人物的某种标志：某种程度上，钱币成了他的等价物。这暗示着他的漫不经心，暗示着他对金钱的态度，等等。因此，它像他（隐喻），但是我们也看到，他在操纵着它（换喻）；就一般意义而言，这个小游戏构成了他行为的一部分（提喻）。正如我们所知，许多电影象征都大致与这种手法相一致——能指的作用在于强调了视或听，它是连续镜头的一个特殊要素，然后它造成了大量暗指片中其他主题的进一步的含蓄意指[1]。

这就是让·米特里等理论家所强调的观点。米特里得出结论：影片中的所谓隐喻手法，实际上不过是换喻[2]。从"把所有象征运作均命名为隐喻"（并且不只是在电影评论中[3]）的角度说，米特里的观点是正确的；但是，象征界是在隐喻和换喻的交叉地带（或像罗索拉托所描述的那样[4]，在它们之间的摆动中）被发现的，而且，换喻至少像隐喻一样是象

[1] 参阅我的《电影表意散论》（第1卷），第112—113页（《电影语言——电影符号学导论》，第109—110页）。
[2] 让·米特里（J. Mitry）：《电影美学与心理学》（*Esthétique et psychologie du cinéma*，第2卷），*Les formes* (Editions Universitaires, 1965)，第447页。
[3] 同样的趋势存在于文学研究与修辞学自身之中，如同热拉尔·热奈特在《辞格三集》的La rhétorique restreinte一文中深刻指出的那样。
[4] L'oscillation métaphoro-métonymique, *Topique*, 13 (1973)，第75—99页。这篇文章在说明主要修辞方式和它们彼此相互联系的重要性方面具有特殊的功绩。此外，它对本章即将论述的、关于两者所属地位的非对称性给出了有趣的解释。特别参见《相对并同时存在于换喻中的隐喻结构》(the metaphorical organization which rests on that of metonymy while opposing it)，第75页；《换喻的高频率》(the high frequency of metonymies)，第80、82页。"因此我们设想，隐喻基于并利用了换喻，所以，在每一个隐喻背后发现都有一个换喻是不足为奇的。"可能我考虑得还没有这么远。

征性的[1]。但是，人们也不应该陷入对立面的"合并"中，从而把这些假隐喻定义为纯换喻。换喻确实是存在的（我将回到这一点），但是，我们要面对和处理的问题是，在大多数情况下，不同辞格中的隐喻和换喻比例是变化的、不固定的——其中一个术语暗示着另一个，彼此通过两者在某些方面的"相似"来唤醒对方。值得注意的是这两个词几乎是同义的。

在《战舰波将金号》中，沙皇医生的夹鼻眼镜由一个引人注目的凝视的特写镜头固定下来，可以说，防止了眼镜掉入大海。当眼镜刚从主人身上掉落，摄影机就"捕捉"到了它（这里有一个否定性的隐喻、"对照"的暗示）。于是，观众会把夹鼻眼镜理解为（幻想为）医生本人的替身（这就是为什么它在那里的原因）。这是提喻。而在前面的影像中，我们看见医生戴着夹鼻眼镜，这是换喻。夹鼻眼镜意味着优等人，这是隐

[1] 象征（symbol、symbolise等）的概念不仅为隐喻和换喻所共有，同样适用于聚合和组合及其他。这个一般概念指代所有"意义运作"（meaning operation）和一切涉及能指和语义力（具有或没有固定所指）的"游戏"；它最终指代意义本身——意义作为一种运作——即表意的结果。因此，文本试图定义的不同辞格都是象征的。

或许需要说得更明确些，因为人们基于一种模糊的印象或惯性思维越来越多地倾向于将象征仅与隐喻的运用联系起来。值得注意的是，在这一联系中，"象征"这个词的希腊语词源（sumbolon）来自换喻和提喻，意指所有物体都可以一分为二从而成为其识别自身的一种方式。

对拉康而言，隐喻和换喻是象征秩序的两个最大原则，因此也是他在尽可能广泛的意义上使用的两个术语，它基本涵盖了意义的生成物。但是更老的传统是人们一向只在一重意义上使用它，例如，当心理学家和神经学家谈及"象征的功能"（包含所有能指的运用）；当社会学家研究不同种类的隐喻习俗或其符号机器内部的独立活动；或在传统文学艺术批评中，将一个元素"象征为"另一个元素，无论它们之间是否存在重现、暗示或等价——简言之，一种语义回路。所以，对象征最广义的界定同时也是最具一般性的。

在经典符号学领域，象征的定义通常更狭隘，尤其当它被用作一种促进表意关联的手段时（这与索绪尔传统中的符号相反），或者，另一方面，在皮尔士的体系中，是与类象符号（icon）和指示符号（index）成对照的"任意"一个。这些区别（对此我并没有疑义）将不会在当前文本中占据重要地位。

喻。之所以如此，是因为在故事世界之外，在当时的社会中，戴着夹鼻眼镜就是高贵的，这又是换喻。因此，它继续着。很明显，电影现象，按其结构的特殊性，更多地根据隐喻和换喻两股力量纠缠在一起的确切方式（而不是根据它们中的任何一个要素的有无）而对两者进行区分。

文本中的每一种修辞运作，都与作者和观众的精神途径相符。每一个修辞格都是一条或多条精神路线上的界标，而精神线路的多寡无关紧要。（关键是）依据对此界标的分析，我们已经能够"藏"在隐喻和换喻后面瞥见凝缩和移置的问题，这个问题我将进行详尽的讨论，并且我相信，如果抛开这个问题，艺术中任何一种辞格理论都不能成立。但是，即使是在研究的初级阶段，我们也会注意到相似性印象和邻近性印象（在尽可能是最广泛的意义上来使用这些术语）总是由一种再现到另一种再现的心理转换的凭证。这个观点在拉康的分析之前就已经存在了。它通常可以在语义学或修辞学著作中，甚至在那些没有把它作为分类基础的著作中找到。它也可以在弗洛伊德的著作中，至少在其中的两个段落[1]中找到（这肯定有我已经忘掉的其他东西）——观念的联想以两个原则为基础：直接的连接（换喻）以及与相似性（隐喻）一致的"辞格意义上的连接"。

这两个原则中的任何一个一旦发生作用，就可能被充分激活，并排斥另一个——这一事实并没有任何令人惊讶的东西。邻近性的和谐安排，只能使人们更容易感到相似性或对照，即使它不必然导致后者，这相当于以换喻为基础的隐喻。关于这一点，我一直在讨论。

[1] 一方面见《图腾与禁忌》(*Totem and Taboo*, 1912, 第13卷)，第85页；另一方面见《梦的解析》(第5卷)，第538—540页。我在下一节"从隐喻到换喻"中对此进行了探讨。

从隐喻到换喻

更令人们惊讶的是对立现象的消失，即以隐喻为基础的换喻，或者换言之，造成换喻的隐喻的消失。常见的情况是，特别是（但不只是）在那些非再现性的上下文（这就是部分地定义了它们的东西）中，隐喻的并置（"观念"、活力，以及超现实主义者所喜好的那种自相矛盾的冲突等）破坏了文本的表面结构，并（主要由此）产生了最终的邻近性。但是在这些例子当中，隐喻不仅创造了换喻，而且创造了聚合。它的作用不在于组织或强调现实生活或故事世界中的邻近性关系（从开始被确立时起，它们就已经逐渐被超现实主义之类的运动所抛弃），而在于使话语中共存的要素之间的关系活跃起来，并最终（尽管这个界限永远也不能达到）排除任何来自别处的并置[1]。

[1] 这更像是会在爱森斯坦《十月》的某些段落中出现。我在前文中已评述过玛丽-克莱尔·罗帕斯（参见本书第十六章"修辞格与替换"），通过说明一种可以使修辞成为唯一或至少是主要现实的理想化叙事的建立分析了该过程。安德烈·巴赞曾指出在爱森斯坦的作品中，意识形态话语是由图像/符号联结而成并适当叠加于叙事之上的二次化情节所构成的。L'evolution du langage cinematographique, Qu'est-ce que le cinema?，第1卷（Ed. du Cerf, 1958），第133页。在这一层面上，我们的确可以说隐喻转变成了某种"象征的"换喻（M.-C.Ropars，第114页）。但这一表述由于在隐喻意义上使用"换喻"而显得有些危险。（当然这种使用是有意的，但又有多少读者会注意到这一点？）因此，这也使得混淆换喻与组合的危险变得相当普遍。

至于罗帕斯分析的其他关于隐喻转变为换喻的例子并不都与我目前的主题相关。它涉及的是那些一开始出现在电影中看似"纯粹"（非叙事的）但之后被证明是从表现元素中借用而来的隐喻。罗帕斯在《十月》（第113页）中分析了一个这样的案例：一个倒在扶手椅上，颓唐地等待布尔什维克进攻的临时政府官员的面部特写突然被一只中国犬的特写所取代。只有后来在作者标明后，我们才会猜测那只狗一定是人物所处房间内的摆设，但最初我们仅仅是被狗与脸之间的隐喻式连接所触动。如果我们按照文本的顺序，那么这的确是一个转变为换喻的隐喻。但从更阔的视角来看，它同样是一个转变成隐喻的换喻，而不是相反；因此它遵循了一种更常见的模式，尽管这种模式其组合（而非参照的）轴上的倒置并不常见。事实上，罗帕斯自己也说道："我们注意到，剪辑的顺序逆转了这一关系的方向。"（第113页）

第四部分　隐喻与换喻，或想象界的参照物

　　反之，我们看到，换喻的使用如何有助于隐喻的出现。例如，洛克福特（指奶酪）的换喻的直接意指，能够使我们感觉到各种相似性，不然的话，它是不会"触动"我的：食物刺激性的味道、不规则的结构（有些地方有小圆块，有时粗糙，或者分裂成碎片），它给我造成了某种坚固、粗糙的感觉，这些东西只属于并出产于一度多山的南方环境。这些相似性也许是因为错觉所产生的。也许换喻并没有说明相似性，而实际上只是凭空创造了它们？当然，我并不想决定到底是其中的哪一种方式，而且这并没有什么区别。且不说这相似性或对照从来就不是真正意义上的真或假，因为它们仅仅诉诸感性经验，并且除了经验以外什么都不是，所以这里出现的相似性，是在一个小城镇和一块奶酪之间，而不是在两个单词之间确立的：它们是"参照的"，因而是隐喻的相似性。

　　这就使我们从一个不同角度，回到隐喻运作和换喻运作之间的非对称性，或者更精确地说，是在它们各自可能性的条件之间的一个非常真实的非对称性要素；这种非对称性，不是电影语言（它假定换喻占支配地位，因为它按照特殊的顺序，将取自真实世界的形象和声音组合在一起）或叙事电影（或在一般意义的再现艺术中）内在固有的东西，它是完全的、普遍意义上的换喻手法，因为它依赖于想象的连接。区分隐喻和换喻这两个主题本身就是错误的，但它们无论如何都表达了（有缺陷的）某一事实。换喻的特权（我们在此看到的只是它的部分后果），在一开始就定义了隐喻活动和换喻活动的特征（这些特征把它们区别开来，并说明了二者的存在），有着比任何电影（或书、图画）更早的起源。

　　换喻活动与隐喻活动相比，本来就有更多的可能性，而且，肯定更常见。这一研究的后半部分集中于一种类似的非对称性上（实际上是相

同的非对称性)——精神分析领域中凝缩和移置之间的非对称性。这当然是拉康的观点,即移置和换喻与"无意识的审查作用"[1]达成了更好的对应关系;仅这一点就足以说明其活动的"自由性"(这个词,只要你愿意,可以在许多意义上使用)。

弗洛伊德在《梦的解析》[2]中论述过,记忆痕迹之间的联系并不全都建立在同等程度之上。它们中的一部分(并且,今天的读者将要认识到换喻的永久开放性)在一定程度上是被预先构想的;它们的根源存在于一起到达心理装置感性"入口"(前意识系统)的印象里,但"一起"并不意味着同样的程度。根据弗洛伊德的观点,各种各样的相似性联系并不是在同等程度上被预先给定的;它们需要创造更多新的途径,需要更多地牵连到无意识部分——这一点(正如我说过的那样)是拉康提出来的。

实际上,没有任何东西"被写入"知觉材料中,但是显然邻近性更加依赖于它们。人们可以讨论邻近性的程度(关于文本中可参照经验的结点的讨论实则相当无用),但是,各种关于相似性力量的大小问题以及相似性自身的问题,一定会漫无止境地继续讨论下去,因为它们更加依赖于个体的反应。

在这个意义上,邻近性是一个"真实的"连接(被认为是真实的),相似性是一个"被感觉到的"连接。它解释了所有那些关于隐喻充满创

[1]《拉康选集》,第160页(移置作为"无意识阻碍审查最适当的手段")。亦见第164页借用对S和S'的不同排列来表示隐喻和换喻的"公式"。正如作者所说,换喻是"对横线的维持",隐喻则是"对横线的跨越"。同样参见第158页:"如果没有这种规避社会审查的力量,那么人们会在换喻中发现什么?这种在极度压制下将自身让位于事实的形式,在其显现时是否表现出一种固有的奴役?"
[2] 见第5卷,第538—540页。

造力而换喻则略显平庸的流行观点。

精神分析学可能需要正确理解这种非对称性，但并不需要研究它的存在；这类问题，已由语义学和修辞学完成解答。因此，史蒂芬·乌尔曼在按自己的方式[1]表达这一观点时说，换喻是以邻近性为基础的连接，是"特定的"或"外部的"；而那些以相似性为基础的连接，从来都只是"潜在于"事物内部，它们总是部分地"被创造出来"。他接着说，隐喻比起换喻，存在着更多能"激发灵感"的东西（但是，他没有在任何感情夸张的意义上来使用这个术语）。

关于隐喻和换喻的"分布"

从单一辞格的意义上说，隐喻和换喻过程中存在着两者结合比例分配不均（不规则）的情况，因此，修辞格的非对称性，尤其是在电影中，会帮助我们对这种不规则性做出更好的说明。正如我们看到的，最常见的例子是在确定的比例上无限变化的"双重"辞格。但是，那些非双重性的修辞格情况如何？也就是说，只由这两种辞格中的一种派生出的辞格情况如何？或者，再说一遍（问题只是在何处划定界限），两种修辞手法中处于优势地位的、在象征界工作中承担更积极作用的那些辞格，情况又如何？

没有换喻的隐喻是罕见的；严格地说，它需要一个与影片的其余部分完全不同的主题，或需要一个与影片上下文无关的主题，一个与任何社会知觉领域中"习惯的"邻近性完全不同的主题。许多电影隐喻自身

[1] *Précis de sémantique française*，第285页。

就包含了换喻。以邻近性为基础的联系，在某种程度上要"更自然"些，隐喻利用了这一点。纯隐喻摒弃了这种优势，例如，成分强加到文本的结构中，没有任何"自然"联系的由头；这一闯入者唯一正当的理由，就是它与另一个成分之间的相似性——一个更加分裂的运作（这就是没有混入类型4的类型1，或者是没有渗入类型3的类型2，见上文）。这一点不仅对电影有效。热奈特表明[1]，普鲁斯特的隐喻和明喻，几乎总是在叙事中已有的两个要素之间起作用；换言之，相似性产生于邻近性，接着又加剧了后者。这很符合逻辑，尤其是在整体叙事世界的工作中；这就创造了一个绝佳的机会，在运作范畴之内可以让我们发现媒介，而不必从外部引进任何东西。

换喻而不带有隐喻（一个主题象征着另一个主题，而在它们之间不存在任何相似性或区别，即类型3没有混入任何类型2的东西，或类型4没有渗入任何类型1的东西），这也是非常罕见的。邻近性一旦投入影片制作（并且，除非它仍然是一个简单的邻近性而不是换喻），它将不可避免地优先于银幕上呈现的其他共存对象。"邻近性"由于某种要求，总会"再现"（这个词的每一个意义上）各项之间的相似性，这一点不难被察觉（正如前面已提到的乔治·拉夫特及其钱币的例子）。因此，非对称性是自相矛盾的，尤其不证自明的邻近性能力，使这两者成为可能：隐喻有换喻的基础（即纯隐喻几乎不可能出现）；换喻将发展成为隐喻（即纯换喻几乎不可能出现）。"纯粹性"不论是在这个等级的顶端（隐喻），还是在它的底部（换喻），都是罕见的。

这的确是两个罕见物，虽然罕见程度不同；在这个自相矛盾的事物

[1] Metonymie chez Proust，《辞格三集》，第41—63页。

中更为关键的因素是经验主义的邻近性本质,不管这一本质是真实的存在,是一个神话,还是一个因素;两者的矛盾都基于同一个原因——"经验主义的邻近性本质"更频繁地出现在作为纯形式的换喻中,远胜于它在隐喻里的出现频率。电影的一个要素可以象征另一个要素,而且不用特别类似于它,或者,它不需要任何一种在象征化过程中占主导地位的相似性。重点在于两者共存,这足以使它们中的一个成为另一个的标志而起作用。它成了一种符号,就像商标(logo)一样(我正在考虑的citroen的双V符号之类的东西)。商标通过人们头脑中的惯有经验起作用,在商标和商品之间,实际上没有任何明显的关系,邻近性只对自身起作用(由此我想表明,它并没有包含相似性,或者,相似性早就消失了)。

类似情况也存在于电影之中,并且很普遍。因此,无论何时,当一个人物被赋予某种特点,如我们注意到的人物行为和外表的细节等(在此,我们接触到典型人物的问题)——通常这些伴随着人物在画面和声音中的出场而得以展现,有时,它们指代(甚至取代)了人物。这首先与组合呈现的换喻(上文提到的类型4)相一致,然后与聚合呈现的换喻(上文提到的类型3)相一致。当选择出来的特征与主人公之间缺少内在联系时,换喻更加纯粹,并且,只是由于行为、细节等经常伴随着他,而成为"表示特征"之物(当然,还存在各种居间的状况)。例如,总吹奏一个曲子的人物(只闻其声,不见其影,便可引起我们的注意),一个总爱抽一支大雪茄的男人(当这支雪茄被一个烟灰缸所代替时,也能提醒我们注意到他在画框外的存在),一个具有先天畸形足的流氓头子(由此,鞋的特写镜头创造了换喻—提喻),等等。影片可以用同样的方法处理这个问题,想一下奥逊·威尔斯的《公民凯恩》中那个巨大字母K

的作用,影子也是如此。按照定义,它是换喻的(虽然这是一个"不纯"的例子,但由于存在着把它们视为隐喻的传统,它显得有点矛盾),同样的例子还有阿瑟·罗比森所分析的表现主义恐怖片《夜之幻影》[1]。

[1] 与阿尔宾·格鲁(Albin Grau)合作拍摄于1923年的一部德国表现主义影片,原名 Schatten (Shadows)。

第十六章

修辞格与替换

然而，在这一问题的症结中现在出现了另一个困难，这一次与"替换"观念（赶走另一个成分并取代它）有关：替换是隐喻和换喻共同的讨论线索，这使得替换类似于隐喻[1]，而且，这一观念假定了共享这一替换规则的换喻是隐喻的对立面。这是在话语轴（聚合/组合）和参照轴之间混淆的另一个实例。在前者中，本段第一句陈述是适用的；在后者中，这种区分却没有以同样的方式发挥作用。在雅格布逊1956年的论文中，某些论述可能对这种同态施加了"压力"，促进了这种使术语联合普遍化的不良趋势（特别是在它被太粗心地阅读时）；尤其是因为，这篇论文包括两个独立且冗长的术语系列，这种安排有一个内在的危险——

[1] 例子包括拉康的一篇文章（《拉康选集》，第157页）中所说："一个词替换另一个词，那是隐喻的公式……"事实上，它是对修辞整体的一种界定，是对换喻这一辞格在其他修辞中的一种界定（见本章结尾）。热奈特早已得出了这一结论（《辞格三集》，第32页，注释4）。

读者将把每一系列的所有术语都当成同义词。雅格布逊把"选择""替换""相似性"和"交换"放在一边,把"结合""互文性""邻近性"和"并置"放在另一边:移置观念强有力地贯穿于第一组,凝缩观念则贯穿第二组。因为是在同一篇文章中提出了隐喻—换喻这对概念,这种倾向就强制性地使它向同一语义对置看齐,而忘记了把语义(参照的)层面同话语层面加以区分[1]。

"代替"确实是与聚合共同扩张的,而且这两个概念是完全一致的。聚合,意味着从外部提供了一个可交换的种类,在这个种类中,只有一个暂时"代替"其他成员的成员能够在文本片段的指定点上出现。如果你使用未完成时,那么这就意味着你放弃了在同一位置使用将来时的可能性;如果你选定了交叉剪辑,你就不能在同一片段使用线性剪辑。另一方面,组合活动绝不包括一件事情对另一件事情的替换;它完全是以对立程序为基础的,绝不与在话语中整体出现的"排列"(配置)成分相关。在它们中间,没有选择的余地。为了造一个从属句,我们必须把主语、系动词或谓语"串在一起";如果我们把这三个单元看作一种竞争中的存在物,并且想知道它们中的哪一个应当取代另一个的话,我们就走到了从属的组合构架之外,其本身也就不复存在。同样,如果我们试图在构成交叉剪辑的两个影像系列中进行选择的话,即如果一种选择关系在它们中间确立的话,那么,交叉剪辑本身(组合的另一种类型)也就不复存在了。

对于隐喻和换喻来说就不同了,之所以"不能"相同,是因为它们不是直接用在话语轴上的用语,而是用真实的或想象的参照域(所指域)

[1] 《语言的两个方面和失语症的两种类型》,《语言的基本原理》,第76—77页。

第四部分 隐喻与换喻，或想象界的参照物

的用语来定义的。两个"对象"之间的相似是一个（可能的）隐喻操作的起点：我们没办法知道相应的能指在陈述中是否会促成两个辞格，或它们中的一个是否会代替另一个。当不以任何方式相似的两个对象在经验中被连接在一起时，对换喻过程的要求是相同的。经常被遗忘的是，替代（或其互补的对立面的并置）的观念不同于隐喻和换喻的概念；而且这种"不同"是绝对意义上的不同，因为正是它们的定义使然。

在这一点上，对经典修辞学的影响力做一个简要的回顾是很有用的，这样做与其说由于它的历史价值（在这个领域无论怎么说我都没有任何特殊能力），不如说是由于它仍然拥有论证的力量。修辞学家通常用"比喻"这个用语来指各种隐喻，在现代意义上，它被明确地定义为（与当前的期望相反）句子中相互比较的两项的共存；就是说，被定义为非潜在的结构（"美如画"）；这很像我对电影所做分类的类型1（"隐喻—组合"）。当然（这确实表明了某种混淆），修辞学通常是把实际中的"隐喻"留给了一种不同形式的（不同于明喻的）隐喻过程，这一过程以对于本体（隐喻—聚合，实际上是类型2）的媒介替换为基础。用"那些狮子搏斗到底"来代替"勇敢的士兵战斗到底"——但在事实上，这两种表达方式只存在于隐喻范围之内，正像雅格布逊所定义的那样，它应当使我们记住，这个领域并不完全与替换规则（即聚合规则）相符合。

在换喻和并置（组合）秩序之间有一个非常相似的错位。隐喻，正如传统修辞学家所定义的那样包含着两个并存的成分（"我的剑，复仇的铁，将去除掉这种耻辱"）和两个替换的成分（"我的复仇的铁将去除这种耻辱"，在这个句子中，"铁"代替了"剑"）；即换喻—组合和换喻—聚合，而且对照类型4和类型3，我们发现了电影中同样的区别（我应当强调，这是一个正式的同态：在电影中你没有发现同样的辞格，但

是反过来你却发现了相同的区别；在如此不同的语言中寻找相同的辞格，不但是一个没有希望完成的任务，而且意味着妄图使一个系统的规则应用于另一个系统，这是一种完全不自然的企图；但是最关键之处还在于，由于"它们的"范围按定义是普遍性的，而且，正是这一普遍性终于使我们发现了电影的独特表现方式）。

对于一个修辞学家来说，换喻的作用在类型3（聚合）中比在类型4（组合）中体现得更加"彻底"——如果你使换喻类似于并置的话，这一点可能跟你期待的相反。原因在于，对"替换性"的换喻来说，与另一种类型相反，前者的喻体（"铁"）充分吞没了本体（"剑"）的意义，以便能够在话语中取代它。以同样的方式，隐喻作用在隐喻中比在普通比喻中更好地得以实现。简言之，修辞学认为，聚合的尺度（话语替换的可能性）可以说是象征性介入修辞的最高阶段（不管它是隐喻的还是换喻的），它并不是只保留给相似性辞格的一种特权。这两个用语的可交换性意味着，从一个用语到另一个用语的语义学转换，不论其实质如何，都足以使两个术语相互等同：只要它们都出现在陈述中，我们就不敢确定，象征用语是否充分呈现了被象征的用语的意义；但离开这种确定性，我们也照行不误（彼此之间没什么不同；这一倾向潜藏于修辞学理论中，两者很像父子关系）。我将把这个问题进一步放到与词汇（在电影中并不存在的一个东西）问题的关系中来加以探讨。因而这个问题越来越重要，修辞学传统使这种重要性同更大范围的辞格语境中的"转义"相一致。修辞学的转义一般被定义为拥有两个特点的辞格：首先，它与一种界限清晰的单元有关（通常是一个词），而不是与整个句子的构成有关；其次，它修饰了这个词的实际意义（或给它一个新的附加解释），而不是使它的上下文的反应更加有效果。为了澄清这一点，人们也许会说，"对

偶"是一种最典型的"非转义辞格",因为它缺少转义定义中的两个特点。修辞学把转义（不管是隐喻的还是换喻的）当成完美的辞格,甚至是唯一"真正"的辞格（杜马塞斯、冯泰尼尔）。而且,转义根据定义是可替换的:整个所指都从能指1（被象征的）迁移到能指2（象征的）,所以,能指2"改变"了它的意义,并且能够取代话语中的能指1。例如,在"剑"不在的情况下的"铁",或者是没有"爱"的"激情"——这是换喻和隐喻的极大胜利。

因为,以相似为基础的连接和以邻近为基础的连接,实际上都是从一开始就包含着进一步的（并不总是被实现的）替换。这是从一方面"来到"另一方面的心理转变运动,一种倾向于替换的力量:在隐喻中就像在换喻中一样,表意链条使它自身重复,语言的空间打开了,一个能指停止在另一个能指"之后"（拉康[1]）。对某些修辞学家来说,这实际上是所有辞格的定义:掏空字面意义和喻意之间的缝隙（热奈特[2]）。而且,在精神分析中,这是凝缩和移置的共同特点,这两个概念掏空了表面和潜在之间的缝隙。不难理解的是,这种替换的插入,在明显可见的话语（书写下来的句子以及电影片段等）中,我们可以通过效果而看到它。这种插入有时会被用来得出结论,在这种情况下它涌入了聚合（隐喻的和换喻的）,而在另一种情况下,这两个实质相同的用语却在文本中并置并形成组合。梦以同样的方式进行运作:某个人代表了我的父亲,从而把我的父亲从梦中排除出去。但在另一个梦中,我却可以在他

[1] 特别参见《拉康选集》（第164页）给出的两个公式,其中隐喻与换喻都调动了能指S和能指S'。
[2] La rhétorique restreinte,《辞格三集》,第23页;特别是 La rhétorique et l'espace du langage, Tel Quel, 19 (1964),第44—54页。

身边看到我的父亲。然而，这种表现手段（既可以是移置，也可以是凝缩）在两个梦中是相同的——他等于我的父亲。但这种手法既可以代替本体，又可以与本体并置。这就是组合和聚合的区别，这种区别不同于隐喻/换喻的区别，也不同于凝缩/移置的区别。

第十七章

词语的问题

在把电影语言和自然语言（词语的、文字的语言）从象征功能的角度进行比较时，人们经常不可避免地面对词（或词位：从这里所采取的角度来看，它们是完全相同的；词是由一个单独的词位或几个被永久性地"焊接"在一起的词位组成的）的问题。自然语言是由词（或词位）构成的；反之，电影语言却没有与词相应的符号学范畴：它是一种没有词典（词汇表）的语言，这意味着不存在一个成分有限且固定的清单。尽管如此，这并不意味着电影表意缺少预先贮备的"单元"（这两件事情经常被混淆）。只是这些单元无论如何都只是一种构成模式，而不是由字典提供的词条。这种差异当然不该用元物理学的"本质"一词来解释，也不能用来支持那种在相互对立中建立"词"和"影像"的普遍神话，即一种拥有固定构成模式的单元（只是在一种更高的水平上）；但反之，词却除了构成物（一个更低的阶段：一种在书写的词的情况下的音素或

形素的构成）以外别无他者。然而，从更带技术性的关于符号学机制的比较类型学的角度看，这种区别却是非常重要的。

转换生成语法的形式清楚地表明了自然语言的许多典型特点，这种语法建立在这样的事实上：一种语言只能用包含着两个（而不是一个）基本清单的模式（按照逻辑意义）进行描述——一个是罗列了那些合法成分（从严格意义上来说，生成语言学称之为"语法"，或一套规则）而形成的清单，另一个是在同一个术语学中构成"词典"或"词汇表"（后一个术语更接近于日常用法）成分的清单。由此，我们就可以说，电影语言的特殊性在于，它可以用清单里的各个项目来描述，甚至可以说它拥有语法而不是词汇。

一种特殊符号是否包含词汇的问题，涉及众多结构性的后果，在符号学现阶段的研究状况下，这一问题的整个范围或许还没有被估量过。但也正是在这种情况下，它们才能在某一时刻被恰当地考察，就像很多复杂的多侧面的现象一样，它们隐蔽的一致性或同源性，只在未来的阶段，在知识的更高水平，在各种各样暂时分离的现象的考察之后，才会慢慢显露出来。尽管如此，我还是愿意利用这项研究提供给我（或强加给我）的机会来研究这样一种直接地涉及隐喻和换喻的现象。

修辞格与转义

目前学术研究所涉及的隐喻和换喻观念，即使很少被人注意，也还是同"词"这一特殊单元的再现密切相关；因而，在把它们运用到像电影这种"没有词汇的语言"中时，我们经常会遇到这个熟悉的困难。为什么这个问题老是"纠缠"于词汇，以至于一种可见或不可见的现象总

第四部分 隐喻与换喻，或想象界的参照物

是误导了如此众多的讨论？

我已经说过，把全部辞格重新组织到一对包罗万象的概念（隐喻和换喻）中，是结构主义语言学的工作，工作量并不比修辞学少。然而，以这种方式重新组织的辞格及其概念，都从修辞学传统中走到我们面前。这两个源点的汇聚，由于不同的原因而导致了"比喻表达方式的问题"和"词汇问题"之间的界限模糊不清（其实界限是相当清楚的）。

来自语言学领域的压力很容易理解，因为语言学的对象是一种特殊而明确的"词语语言"。在这种语言中，词（或词位）是头等重要的单元。我们很难解释修辞学在这个问题上的影响，因为修辞学家绝不会说，他们划分的各种各样的辞格只是在单词水平上排他性地运作。反之，他们通常为了将其扩展到若干个词汇之上，或拓展到整个从句之上而耗尽心智，而且他们在这样做时，为那些后来处理电影文本的人们铺平了道路（或许人们正是这样希望的）。"迂回法"按照定义调动了几个词构成的片段，而"宕笔法"却调动整个句子（通过插入要素的积累来搁置句子的结尾构成）；"头韵法"（音素，尤其是辅音的重复）是因发音而把不同的词汇联系到一起（如 The moan of doves in immemorial elms/And murmuring of innumerable bees）；"省略法"（排除某些句法成分，只留下必需的最少成分）总是一种以句子为基础的辞格；还有"节制法"或"中断法"（当一个句子被中断或悬而未决时，暗示感情的某种突然爆发），以及"句法结构不一致"（结构断裂，同一个句子中同时存在的两个不相容的句型：你的那个朋友，我将告诉他）等手法。专家可以很容易地提供更多的例子。

那种认为并非所有辞格都以词语为单元而展开运作的观点，在几个世纪以来的修辞学著作中早就有过清晰的阐述。现在称为"辞格"的东西，通常被修辞学论文定义为"修饰"或"润色"（渲染术）；在"修饰"范围

内，经常被重新提起的是在两种"润色"之间进行的区分，一种是从属于被严格限制在话语单元（几乎总是词语）中的"润色"，另一种是本质上以更广泛的组合框架（短语、分句和句子）为前提条件的"润色"。两者通常用"转义"和"辞格"予以区分，辞格绝不暗示它同词语的联系，实际上是在它的反面进行定义的；无论如何，有时辞格是个普遍性的用语，转义则是辞格的子集；但分类原则仍然是相同的（这种标准是"词语标准"）。看来，修辞学传统应当"训练"我们把修辞手法看成各种机会均等、用来克服词语障碍的措辞运动，应当教会我们"把修辞同词汇分离开来"。

从整体上讲，要解决这个问题，修辞学并没有做出什么贡献。我认为，这个问题可以从三个主要方面来理解。

首先，修辞学家的"非转义辞格"包括某种按定义（否则就是根据实践，根据它们被记录下来的绝大多数现象）仍然属于词汇单位的东西，尽管这些辞格的运作贯穿着多个词汇。例如，对偶就是与句法学中的对句法相应的语义对照物（"有罪的做这个……，清白的做那个……"，这里的"有罪的"和"清白的"在语法上都处于主语位置）。很显然，对偶也适用于整个分句（至少在原则上如此）；但我们都知道（要是我们记得中学的修辞学课程就好了），我们讨论更多的是它包括两个词语（而且，如果这个例子被拉长了，它就倾向于被分成一系列对偶，分别用于每一对词汇）的情况。无论如何，说它要求"两个"词汇是不准确的，这表明，它需要一个句子作为框架，而且还表明，它从根本上是以词汇为单位来运作的。这种复杂性，这种在句子框架和词语框架之间的徘徊，在另一种非转义辞格（包括我已经讨论过的两种辞格）中要明晰得多。轭式搭配法（"披上直言不讳的诚实和白色的亚麻衬衫"）把词—句的摆动明确写进了它的定义中：同一个用语（"披上"）支配另外两个在句法上平行（定语分词的名

词补语）但在另一个轴上（此处指抽象轴，与具体轴相对）不相容的用语（"诚实"和"亚麻衫"），以便使辞格在句子"之中"、词语"之上"起作用。这同样适用于"替换"：在句法上受句子中的某个词语支配的术语（经常是形容词），由于它的"字面"意义而从属于另一个术语，等等。

其次，为了与语言学的组合/聚合两分法保持一致，我们需要两个超级辞格。我们借用了隐喻和换喻的名字为所谓超级辞格进行命名，而没有借用其他可以归在超级辞格名下的辞格，这一做法其实是不恰当的。即使我们决定采用雅格布逊对这一概念的界定，通过某种凝缩（在拉丁语[1]中是cotaminatio），借用相应词汇的经典意义来避免上述不妥，也不是一件容易的事。这不可避免地影响到这个概念的真正范畴，影响我们使用它的方式：当"隐喻"和"换喻"在现代的双重意义上使用时，还是经常保留着某种对经典的隐喻和换喻残留物的暗指，尽管这可能不是故意的。这两种辞格是转义，不像某些其他经典辞格，已经沦落为现代意义上的隐喻和换喻的变体；所以，词汇的特权倾向于隐秘地持续下去，甚至渗透到广泛的隐喻和换喻的界定中，但在那里它并不适得其所：我们在一般意义上讨论辞格，但我们却经常考虑以词为基础的特殊辞格。我们不应当忘记，修辞学家使用"换喻"，不是为了意指以参照的邻近性为基础的一整套象征修辞机制，而只是为了意指在词的意义上导致变化的修辞手段（这就是运用比喻的标准）。在其他方面，如替换就非常接近换喻，因为它是借由沿着所指对象链条的"滑动"而构成的，但修辞学传统却使它保持独立。传统的隐喻甚至更明确地以转义为标志，因为它是造成隐喻和明喻之间明确

[1] 对于拉丁语喜剧作家，特别是泰伦斯（Terence）来说，这是一个熟悉的技巧。例如，他曾将米南德（Menander）的两部希腊喜剧合在一起作为一部拉丁语戏剧的基础。

区别的词语标准（我将回到这一点上）。非转义的隐喻在修辞学上是不可能存在的。然而在电影中，隐喻的使用（弗洛伊德的凝缩）在大部分时间里都是以非转义的隐喻形式出现的：这种区别对精准理解"词语问题"很有帮助，而且对当前关于"普遍化的文本性质"的思考也很重要。

　　反抗词语单元的威信并动摇它的地位显得非常重要，因为它通过"第三个历史因素"被进一步增强了，这在热奈特[1]和巴特[2]的分析中被描述得非常清楚。此处，我只是重新勾画出讨论的主要轮廓：以词语为基础的辞格理论只是"修饰"研究的一部分，随后它才成为由亚里士多德和昆体良定义的修辞学大纲的一个方面（与雄辩术和风格学相对应）；修辞学的"三学科"还包括"布局"（即作文法、文章"设计"）、"创造"和论点的选择（包括我们把它当成"内容"加以考虑的东西）；还有，技巧修辞学经常包括两个更带有操作性的部分，即"表演"（姿势与发音，一种"演说"表达法）和"记忆"（在演说中精通反复使用的陈规[3]）。但修辞学的优势在几个世纪的过程中就像亏月一样不断地被削弱。在中世纪，它逐渐沦为"雄辩术"。在17世纪和18世纪，作为两种倾向——对于辞格而不是转义的批评的忽视（杜马塞斯）和为了研究所有的辞格而对比喻运用标准的采用（冯泰尼尔）——汇聚在一起的结果，

[1] La rhétorique restreinte 一文的第一部分。
[2] L'ancienne rhétorique（全篇），《通讯》，1970年第16期，第172—229页。
[3] 可见，所有这些分类都与"雄辩术"（eloquence）有关，与最初具有三种亚类型的演说分类有关，这三种亚类型分别是：审议的（政治的）、法庭辩论的和辞藻华丽的（典礼的）。事实上，修辞学起初包含了所有符号表达的技巧，并只在"诗学"中到达了它的极限（参见亚里士多德两篇以此为题的文论的对立）。诗学过去是虚构的（尤其是书面的）理论，它与现实生活中的公众演说相对立。在法国古典时期，这种界限逐渐消失，并且"诗"本身也被纳入了修辞学的范畴。这正是当今学校和大学将修辞教学作为和口语同样重要（或更加重要）的写作练习来教授的原因。

它日益被限制在转义研究中。换言之，从一般话语理论来看，修辞学对于我们（按照我们在20世纪继承修辞学的那种方式）而言，已经成了以词语为基础的辞格目录册。

修辞学的和图像的

以牺牲"句子"和"发音的鲜活性"为代价的词汇，其优势阻止了电影话语研究对修辞学范畴的使用。无论如何，我们必须认识到，这些非常明确的区别（在某种意义上，比目前的隐喻—换喻二项式远为丰富）在鼓舞我们完善对电影的分类，使我们集中全力研究影片中辞格形式的多样性。由此，研究的兴趣沿着这些路线进行[1]。然而这种研究的潜

[1] 事实上，有许多研究是严谨而富于启发的，这些研究分析了电影的修辞，或更广义的图像修辞（主要涉及广告）——就传统的"小规模"修辞而言（在一些例子中，雅格布逊的二元概念并不必排除在外）。我对这些并不完全熟悉，但以下著述应当被提及：

　　Ekkehard Kaemmerling: Rhetoric als Montage，载于由Friedrich Knilli编辑的论文集（Munich: Hanser Verlag, 1971）: *Semiotic des Films*，第94—109页。

　　Gui Bonsiepe: Visuelle Rhetorik, *Zeitschrift der Hochschule fur Gestaltung-Ulm,* 14-15-16 (1965或1966)，第22—40页；亦见意大利文: Retorica visivoverbale, Marcatré，第19—22页。

　　Alberto Farassino: Ipotesi per una retorica della communicazione fotografica, *Annali della Scuola Superiore della communicazioni sociali*, 4 (1969)，第167—190页。

　　J. B.Fages: Les figures du conditionnement, *Cinéthique*, 5 (1969)，第41—44页。

　　Jacques Durand: Rhétorique et image publicitaire,《通讯》，1970年第15期，第70—95页。

　　Jacques Durand: Les figures de rhétorique dans l' image publicitaire:les figures disjonctives, *Bulletin de Recherches-Publicis*, 6 (1969)，第19—23页。

　　Geneviève Dolle: Rhétorique et supports de signification iconographiques, *Revue des Sciences Humaines*, 159 (1975)；亦见Le Cinéma en savoir，由Jacques Morin编辑的特刊，第343—357页。

在原则（概念从修辞学领域向符号学领域的转移）从根本上说总是碰到一种障碍：电影文本（参照摄影文本等）没有与词语相应的单元；修辞学的辞格，在各种程度上，几乎全都是在与词的关系中被定义的：要么是直接被定义（如在转义的情况下），要么是作为若干词汇的结合体而被定义，要么是通过否定的方式被定义（当该定义说有问题的运作不适用于词语时），等等。结果，在很多情况下，电影分析者发现，从他的把握中滑走的东西正是在修辞学中相当清楚但在任何别处却都混沌不清的东西——两种独立辞格的各种可能的"区别"。分类的精微，从前是一种有利条件，现在可能成为一个问题。

关于这一点，我仅举一个尤为重要、显著的例子：隐喻（修辞学意义的）是否存在于电影之中？用修辞学的术语说，隐喻只存在于那些"参照的相似"的象征"功能"在一个单词（一个实际上被说或写的词汇）范围之内导致凝缩、集中（参见弗洛伊德和拉康的凝缩概念）的情况中，这一情况意味着，表达一个句子，借助的是喻体而不是本体（例如，用"那个猪"来代替"那个令人厌恶的人"）。在这两者以组合方式共存时，它就被定义为明喻而不是隐喻。此外，还存在居间情况的梯度变化，正像热奈特表明的那样[1]，这些程序的每一种都与一种特殊"辞格"相对应，尽管它们并不全都由修辞学家分离开来或赋予一个名字。因为所有这些运作都是由词汇或短语构成的，它们中的任何一个在与不在，都能清楚地确定修辞运作，而且每一种都相当清楚地区别于它的同类。在"我的爱像火焰一样燃烧"中，有喻体（火焰）、本体（爱）、基础（燃烧）和话语操作（像）。在"我的爱像火焰"中，只是失去了基

[1] La rhétorique restreinte,《辞格三集》，第28—31页。

第四部分 隐喻与换喻，或想象界的参照物

础。在"我的爱是炽热的火焰"（我稍微简化了一下热奈特的修辞手段）中，基础（炽热）再次出现，但话语操作却消失了。在"我的爱是火焰"中，二者全都不存在。最终，在删掉不同部分的尝试后，我们达成了仅保留喻体的隐喻（我的火焰）。修辞学家的传统思考方式就是如此。

然而，对于按上述方式思考的电影符号学家，当他面对卓别林的《摩登时代》的著名开头时，又怎么说呢？在整个电影史中，这是一个不断被电影修辞学理论定义为"电影隐喻"的片段。它先展示了一个羊群的影像，随后是消失在地铁入口处的人群的影像。在修辞学家的眼里，它并不是一个明喻，因为它缺少话语操作。它也不是一个隐喻，因为本体（人群）在银幕上明确地呈现出来。要确定基础（比较出来的第三者，在此例中指聚集在一起的观念）是否被"表达"了，还是相当棘手的：它在两个影像中都被清晰地暗示出来，所以它并不是"不在"的；但它不是作为由一个相互分离的词语所携带的独立实体来呈现的，所以，凭资格而论，它是不"在"的。至于话语操作，究竟在多大程度上可以把影片中（尤其是在其他带有视觉因素的例子中，如叠化、融等）两个影像的并置看成"像""如同""好比"的等价物呢？[1]

严格地用修辞学术语来定义这个辞格几乎是不可能的，因为电影没有词汇。另一方面，这个二元性的、借喻性的概念（这也正是我想对它进行修改，但还是采纳了它的原因）能够使我们借用词语所指对象的分析用语来处理《摩登时代》的开头。词语所指对象的细分不太复杂，但却更真实：在电影中更真实，但在书写的文本中却不太复杂（这里可以

[1] 作为米特里工作的延续，我在 Problèmes actuels de théorie du cinéma 的第十章（1967年曾以论文的形式出版，其后在 Essais sur la signification au cinéma 第2卷中重印）中简要讨论过这一问题。

有一种可能的反馈），这就规定了，我们寻求关注的是象征路线，而不是详细的表面结构分类，而且，是用若干更精练简约的"深度"范畴来界定每一种现象。的确，在这一水平上，意义变成了"压力"，语言有无词汇之间的差异不再是决定性的。如果隐喻—换喻这对概念明显地（而不是含混地）同聚合—组合的对立面联合，那么，羊群这一电影辞格就可以通过它的隐喻和组合的地位（参照的相似性和话语的相似性）来加以定义——正如我在上文所定义的那样。隐喻—换喻概念具有在超越语言并包括影像等在内的一般符号学框架（只是一种潜在的框架，但我们可以努力认识它）中从外部进行系统化阐述的优越性，而且还有某种把精神分析的凝缩和移置概念合理结合的优越性：如果我们以传统修辞学作为出发点，类似操作反倒会更困难（甚至是不可能的）。然而，我们仍要关注修辞学，不是因为某种观点要用到它（没有什么曾被使用过），而是因为它能够帮助我们更好地理解事物：两千五百年以来它构成了历史上对于语言（一架令人生畏的象征机器）最感人和最彻底的一种反思。

"修辞学的"和"图像的"两者直接"匹配"的前景还遇到了其他的复杂情况，这与意识形态和语言—对象的地位有关。从我们今天的观点来看，当辞格形成时，修辞学范围与牢固定型的辞格相一致，这些辞格组成一种整理过的（和非常多二次化的）术语表，但通过对照，它们却逃离了修辞学分类。实际上，这种意见被那些最不了解修辞学研究的人最坚定不移地掌握着，但既然今天几乎所有的人对它都知道得很少，那么结果倒也无妨。某种意义上，修辞学家本身是最先（含蓄地）赞成这一观点的，因为他们分类处理的大多数辞格都是相当老套的，而且这就是他们的兴趣所在。但无论如何，问题非常普遍：在独创性概念及创造性观点（它在今天唤起了相当大的热情，有些完全显得盲目无知）尚不存在，正是在不拥

有意识形态地位的一段时间里，修辞学才发展起来。形成或定型程度的问题，对修辞学家（即从"技巧"——一套支配操作的规则——的观点而不是艺术的观点来思考问题的人）来说是无意义的。创造性（由于截然不同于真实的革新，所以通常并不那么让人难以接受）是浪漫主义的发明；让我们记住魏尔伦的喊叫："抓住雄辩并扭住脖子。"但事实仍然是，修辞学对于今天的我们，像对修辞学本身一样，在很大程度上与符号化相一致。

另一方面，很多语言学家都认为，陈旧的辞格（使用这些用语）不再是辞格，它们从今以后属于语言。因而，真正的辞格时刻——"修辞时刻"，是自身形成的时刻，这倒使它成为更"原发的"东西。多么不可思议的悖论！在这一点上，查尔斯·巴利对这种在语言学家中广为接受的观点提供了明晰的总结[1]。只有在双重效果存在时，只有在字面意义和修辞意义（第一个能指在第二个能指的下面）被分别感知时，我们才能认定辞格的存在。当它们不（或不再）被察觉时，就像我们前面已经讨论过的tete一样，我们就在处理一种假辞格，或者曾经是但现在不再是辞格的东西：语言学仅仅赋予它一个"普通"名称——事实上，修辞学家在其理论的各个方面都并不否认这种观点的正确性。他们相信，辞格（尽管他们心中有的只是已成陈规的辞格）只有在它们不以"简单的、普通的"表达形式被感知时才开始存在[2]。这种区别归根结底不是别的，正是字面意义与修辞意义的区别。

事实上，所有这些明显而真实的歧异，就词语语言而论，至少存在

[1] 特别参见他的文章La pensée et la langue的结尾，*Bulletin de la société de Linguistique de paris*，1922，第23卷。
[2] 热拉尔·热奈特：La rhétorique et l'espace du langage，第47—48页，以及罗兰·巴特：L'ancienne rhétorique，第218页。

着三个固定的层次：零度，或名副其实的浮现状态（在这个用语意味着某种程度的稳定性时，它还不是一个辞格）；严格意义的"修辞学的编纂"（"铁"代表"剑"）已经属于固定的辞格目录范畴，但仍被认为是名副其实的修辞手段（代表剑的最普通的词，即使在17世纪也是sword，而不是"铁"）；最后是语言学的编纂（tete），在此，辞格是语言学的一部分，因而它不再是一个辞格而只是一个名字。修辞学，当从语言的观点来考虑时，它只是一个变化的原则，而在后浪漫现代主义看来，它则是一个巨大的墓地。

在电影领域，不存在能够与说和写的语言系统相当的符号层面，由此，语言学层面和修辞学层面之间的区别消失了。正如我在别处说过的那样[1]（别人也说过[2]），电影的编纂与语法的性质和修辞学的性质都有关，而且它并不制造差别；因为它们之间的区别只在语言作为独立存在物（法语、英语等）时才出现。

词的"分离"性

偷偷摸摸地授予词的特权引起了进一步的问题，它把问题搅得混乱不堪。在对隐喻过程和凝缩、换喻过程和移置之间的丰富关系进行区分时更是这样，对影像文本和书写文本而言也是如此（我将尝试证明对书

[1]《电影表意散论》（第1卷），第111—112页（《电影语言——电影符号学导论》，第108—109页）；及第2卷，第75—86页。
[2] 尤见帕索里尼 Le cinéma de poésie, *Cahiers du Cinéma*, 171 (1965)，第55—64页；以及米特里《电影美学与心理学》（第2卷），特别是第381页："内涵和外延的概念在形式定义上并无区别。"

写而言的确如此，更不用说影像了）。凝缩和移置是以多种形式确立自身的一种心理转换形式（在歇斯底里的情况下使身体发挥作用），它们作为一种超出词语单元范畴的运作，总在转变之中；正是在这种动态中，它们留下了最明显的标志。弗洛伊德把它们看成一种典型的无意识（即是一种只知道"再现事物"，而不知道"再现词"[1]的装置）的途径（否则就把后者当成前者一样处理[2]）。拉康在这方面的观点与弗洛伊德非常接近，这远超人们的预期。拉康相信，无意识受语言性（"语言系统"[3]）过程支配，而且正是他的这番教导，比他的任何其他理论更为人熟知。所以很多人都低估了仍然与第一个观点不可分离的其他两个观点的适用性：（1）即使其"机制"是语言学的，也不一定意味着它的原料是语言学的；（2）拉康的语言学运作概念非常复杂，有效范围广泛（比弗洛伊德要广泛得多），而且，它们绝不意味着语言可以简单归为二次化现象[4]。你只能指责拉康否定了原发现象，或指责拉康"通过使无意识变成语言来迫使原发现象二次化"的观点，如果你自己的语言意象是真正二次化的话。对于这种指责，拉康明智地加以辩驳；只要你开始看到语言学表意的真正流动，对拉康的指责无论如何都显得不堪一击。凝缩和移置，在拉康的著作中像在弗洛伊德的著作中一样，尽管经常使人想起它们的语言学本性，但仍拒绝封闭在词语单元的栅栏之内。（那么，究竟是谁无论以何种方式说过语言可以被归结为词语？语言学家究竟是怎么说的？）

[1] 尤见《无意识》（第14卷），第201页；《自我与本我》（第19卷），第20页。
[2] 《梦的解析》（第4卷），第296页；《无意识》（第14卷），第198—199页。
[3] [拉康在他想要强调语言的首要元素时使用了这一术语。]
[4] 如《拉康选集》第160页："是什么把凝缩和移置这两种在梦的运作中扮演特殊角色的机制从它们话语的同源功能中区分开来？什么也没有，除了一种强加于表意材料之上的条件。"

让我们举一个拉康用来说明隐喻的著名例子[1]。雨果的Booz endormi中有一句诗："他的麦捆既不是卑鄙的，也不是邪恶的。"利奥塔反而却说这是换喻[2]，热奈特也持同样的看法[3]：麦捆可以说是Booz的标志（利奥塔），而且它实际上是在他的地里收割的。毫无疑问，如果我们把自己限制在词的格局中（此处是"庄稼"这个词），那么利奥塔的反对是有根据的。但拉康引证了全句，他在任何地方都没有说过"麦捆"是隐喻。就我个人而言，隐喻运作在自身范围内包含着换喻的时刻，这一点我并不觉得奇怪，也不感觉有什么不寻常之处。当然，你可以说，拉康的表达不够明晰，但你不能要求人们改变他们的写作方式，而且"书写学"本也不要求教导的明晰性，至少不要求一般意义上的明晰（因为我认为它们具有另一种独特而深刻的明晰性：这种明晰性让人如此眼花缭乱，甚至到了读者耐着性子、伤眼劳神也无法理解的程度）。这样，麦捆就是换喻。但由于这个句子中存在某种不连续的运动线，在我看来它是典型的隐喻。"他的……卑鄙……邪恶"：物主、唤起的占有者和两个形容词，它们在正常情况下适用于人，而不是物。可感知的两条再现轨迹合而为一，而且再现的结果（表面内容）仍然是潜在的（与作品相对的制作水平），除此之外，这句诗别无他物。这就意味着：第一，"Booz既不是卑鄙的，也不是邪恶的"（这是更偏意识性的思想）；第二，"Booz拥有土地，收割他的麦捆"（这提供了各种易察觉的、明确的东西：一个富人，一个长者，一种接近自然的生活，等等）。沿着这种联想的线索继续推进，诗歌描述了那些更加深邃且只向"探秘者"显现的东西：gerbe（麦捆）是

[1]《拉康选集》，第156—157页。
[2]《话语，图形》，第256页。
[3]《辞格三集》，第32页，注释4。

verge（男性生殖器）的"变异词"，因为印欧语系中/b/和/v/是非常接近的（参见卡斯蒂利发音法）；而且，诗的艺术本就拥有出人意料的丰富性，它是对时间和死亡的胜利；卑鄙和邪恶在死亡本能一边，但它们只能出现在否定性的诗句中（"既不……"）；法语中的gerbe唤起各种突然的迸发[1]。但走这么远可能是不必要的，我将使自己限制在刚才详细说明的（而且人们真的不会反对）两个潜在的意思（上述第一和第二中的内容）中。在它们的交叉点上，出现了Booz的"慷慨"（在这个词的每一种意义上）和土地的"肥沃"之间的相似性（相似性借由邻近性而加强）：当一块地绝产时，我们不是使用法语词"忘恩负义"（ingrat）来描述它，用以表示它不报偿我们的艰辛吗？Booz就像他的收获一样，他就是收获本身——还有什么比这更雨果吗？"麦捆的形状"在最幽深、最本质处是隐喻的。我们要把它称为聚合呈现的隐喻（因为"麦捆"取代了诗中的"Booz"），以组合呈现的换喻为基础的隐喻（"他的麦捆"代表"Booz"，这里的"庄稼"与"他的"共存）。

它也是凝缩的一个好例子：不同的思想链在一种术语的短路中汇聚到一起（诗就像它存在的那样），但是它们相互"联合"的方式并不清晰。确切地说，它被凝缩了（而且，我通过我的解释把它"解凝缩"了）：中介线索已经消失了，它的结果带有某种非逻辑的特点（尽管带有充分的语言逻辑性），保留了它的某种原发力量。麦捆不能有心理学属性，如果有的话，也肯定意味着某些别的东西（这种非逻辑性还是可以理解的，语言就以这种方式工作；就像原发过程和二次过程的叠加一样）。雨果的这句诗有一种口误结构：一个事先计划的、故意瞄准的句

[1]［它可以表示淋浴、喷雾等。］

子（Booz既不卑鄙也不邪恶）被某些更强有力的东西所打断，从而在它的织体上撕开一个洞。麦捆演变成一个句子，推出Booz，并取代它的位置。就在同时（而且总是），二次化成分"打了回来"，并且扳回一局，"他的"一词仍留在诗中，并伴以某种Booz的东西：这个句子仍然是可以理解的，然而若不在上下文中，"麦捆既不是卑鄙的，也不是邪恶的"就根本不会生成任何意义。

显然，只要不局限于"麦捆"这个词中，所有的讨论都会有开放的结论（这就不可避免地给人一种印象：所有的人都是正确的）。词的工作范围太小（语言不能等同于词），其版图内的所有精神路线的交汇点都无法清晰地得以显现，至少在这个片段上，它们不足以显现出何种象征运作的迹象。尽管如此，这个特殊的例子（很像弗洛伊德所分析的那些梦中的凝缩[1]）至少提供了一个词语（麦捆）——一种仅以词语为基础的分析仍然允许"部分"象征界的工作通过换喻来呈现。在这个例子中，它是众多构成凝缩的移置中的一个。

的确，正是语言的特性（还有"词语问题"的另一方面）导致了某种固有的聚集倾向，这一倾向时常（但从未被充分认识）在每一个词语中提炼出完整（但是被集中、被压缩了）的梗概。即使是最普通的词，例如"灯"，也是若干"意思"的相遇点（用语言学家的术语，是若干"义素"[2]"语义要素"[3]，或"区别性特征"[4]），其中每一个，如果它还没

[1] 在著名的"植物学专著"的梦中〔《梦的解析》（第4卷），第282—283页〕，联系是大量且广泛的，但它们却都能在"植物学"和"专著"这两个词的层面上得到很好的解释（正因为如此，弗洛伊德选择以此来命名这个梦）。
[2] 法国用语。
[3] 苏联用语。
[4] 美国用语。

第四部分　隐喻与换喻，或想象界的参照物

有被解开，或没有解凝缩的话，都要求一个完全的句子作为上下文，"灯是为了提供光而设计的对象"，等等。语言的这个特征也是使雨果诗中的凝缩运动能够部分地在单词水平上表意的原因。在语言中，或者在这句诗中，词语好像是一种在它（语言）之上展开的旋转运动的终点，这个终点不一定总被触及。这正是为什么词语的特权地位并不能完全阻止我们发现换喻后面的移置和隐喻后面的凝缩的原因。

在其他情况下，词语的特权地位有时的确能阻止我们发现这些东西。没有词汇的语言（如电影）就是一个恰当的例子。在词语语言范围之内，无论何时，当辞格运作僵化成一种"固定"的转义时，这种现象就会出现。接着，词语阻隔了这一地带，语言的最终产物掩盖了其生成过程，凝缩和移置并不会出现。而且，这正是为什么它（固定的转义）的原发性很弱的原因：它很少有表面活动的空间，原发性很难被触及，凝缩的各种语义途径很难被揭示，原发性没有足够的复现余地；词语在使自身具有自主性时切断了自己，从而增加了那些把语言看成纯粹二次化的人的自信。上述这两个"原因"是相当真实的，而且，实证主义语言学（它尤其涉及符号）要研究的正是它们。很简单，凝缩不再会凝缩任何东西，所以它更容易被一些人忽略；这些人如此偏颇，这既是由于他们不喜欢它，对任何种类的精神分析（实证主义的）都充满敌意，也是由于他们根本无法避开它，以至于不愿承认借助它可以在哪怕最平淡无奇的地方发现真理，不愿意承认除了学究气的雇佣文人以外，他们对任何人都不感兴趣。而且，如果凝缩不再有效，这显然是由于真正的符号化使得其本身更容易被惯例化的词语框架所规训。

正常的"防御"（可能成为神经质的）包含了弗洛伊德所定义的"分

离"机制[1]。它的作用就是要通过对事物进行分离操作，切断再现之间的联系，阻碍联想途径；这种倾向属于迷恋结构的类型学修辞范畴（但不一定是神经质的）。尽管存在迷恋，但值得期待的（急于造成的）再现或者类似的东西有时仍要借助意识[2]才能获得；而被压抑的是它们同补偿作用（宗教仪式）的联系，同焦虑的联系。简言之，与其说压抑针对"被禁止的再现"本身，不如说针对的更多是"它们同表面行为之间的联系"（所以肯定存在着某种仍是无意识的东西：分离是一种防御，而不是压抑，但在某些方面，它是压抑的一种变体）。在日常生活中，特别是在防止触碰的禁忌中，或在保证欲力集中的手段（要求我们排除某些"干扰思想"的东西）中，分离仍然发挥着重要作用。

每一种分类和分类性事物（参见巴特的"分节"概念[3]）都建立在把一个事物同另一个事物分离开来的企图之上。而且，这种有关分类的思想运作在各种日常活动中都是必要的（它是"明晰性"的基本条件）。可以肯定的是，修辞学家对于细致分类（大量的"小"范畴，换言之，全面迅速的分离；当然，他着迷的点在于成分的梳理）有一种真正的癖好。这里，我们回到了词语单元，不管正式的语法如何，修辞学仍赋予它以特殊地位，因为词语（正如我刚才说过的那样）有显著的分离的力量，只要它容易以离散性的方式独立运作，它就容易被修辞学所青睐。特别重视以词为基础的辞格，其危险性在于它会忘掉大规模的句子的修辞运作，这会使我们过早地切断联想链，进而忽视凝缩和移置的作用。

[1] 尤见《抑制、症状与焦虑》（第20卷），第120—123页。
[2] 《压抑》（第14卷），第157页；《抑制、症状与焦虑》（第20卷），第117页。
[3] 罗兰·巴特：《符号学原理》（*Elements of Semiology*, Cape, 1967），第57页。

第十八章

力量与意义

拉康阅读弗洛伊德，从一开始就使人惊讶的是，他似乎抹平了意识、原发过程和二次过程之间的鸿沟，最后还否定了审查。这也就解释了利奥塔在谈到话语、修辞格[1]时的反应。我将很快回到这些术语（鸿沟、隔离等），正因为有了它们，有了它们的无愿望的含蓄意指，有了人们通过审查作用而理解的东西，我们才能理解众多相关的反对和误解（如利奥塔）存在的基本原因（这些问题最近几年在法国有过很多讨论），才能理解那些（部分地）导致最初分歧产生的根源。

拉康告诉我们，无意识是像语言一样被结构起来的。他把凝缩和移置等同于（语言中的）隐喻和换喻，但是我们必须认识到（否则我们将

[1] Ed. Klincksieck, 1971。特别参见第239—270页题为 Le travail du rêve ne pense pas（梦的工作不思考）的章节。这篇文章曾于1968年（以同样的标题）单独出版在 Revue d'Esthétique，第21卷，第26—61页。

只是接受压抑而不是直面这一问题），对弗洛伊德来说，凝缩和移置乍一看似乎基本上是非话语性的、非逻辑的运作，"梦的工作并不思考"[1]。它与无意识有关并且仅仅与它有关：似乎可以说这是一种盲目的、纯本能的压抑（"本我"观念）完全以任何一种可利用的手段释放自身，它不希望处于任何一种似乎可能的秩序（"自由能量"）中，也不遵循计划好的巧智路线（"去蔽"），它关系到建立知觉认同（幻觉、梦），而非思想认同[2]（理性反思、清醒状态的一般过程），它不能固持一种话语（事实上梦的话语总是属于梦的原料）[3]，而只能"施加压力"（这是一种显著的无意识特征和驱动的定义），因此，它塑形、变形，成为不可认识的梦的entsllung，正如利奥塔所评论的那样[4]，包含着变形的过程，它提醒我们，这就是这个德文词的普通意义。

简言之，凝缩和移置，像一切原发运作一样，远非各种形式的象征界的基石。只要你愿意，它们显示为一切思想的真正对立物——反思想运作。反之，因为在很多人（包括弗洛伊德）眼中，语言被普遍地认为是逻辑联系，特别是意识—前意识思想联系的典型显现，也因为弗洛伊德认为词汇的表现"定居"于前意识—意识系统[5]中（与无意识无关），真正无意识的语言学概念无法忽视弗洛伊德著作中最核心、最持久的一个区分，即原发与二次化、"束缚"与"自由"的区分。

对立被理解为心理功能的两种主要类型之间的不调和性、非渗透性

[1] 参考上文注释，利奥塔的这一著名准则可以追溯到弗洛伊德的《梦的解析》（第5卷），第507页："梦的工作根本不以任何方式思考、计算或者判断，它只能赋予事物新的形式。"
[2] 参阅《梦的解析》（第5卷），第602—603页。
[3] 这一观点出于《梦的解析》第六章F"几个案例：梦中的言语和数字"。
[4] 《话语，图形》，第241—243页。
[5] 特别参阅《无意识》（第14卷），第201—202页；《自我与本我》（第19卷），第20—21页。

和彻底的分离性（利奥塔认为，话语规则和修辞秩序具有相互侵犯、霸占、争斗和召集的能力，它们相互扭转，但绝不联结），因此，精神分析和符号学联系起来的可能性从一开始就被排斥了。但拉康却与之相反，这当然要归功于结构主义语言学和人类学的影响及"阅读弗洛伊德"所产生的反响，它们让我们在无意识的各种话语性过程中来回搜寻，以便反过来在一切有意识的话语中发现无意识的表征。"精神分析的经验只是证实了，无意识在它的地盘之外并未给我们的行为留下任何东西。"[1] 把这种态度推向极端，会使我们把整个弗洛伊德的思想"符号化"（重新设计它的有机结构），并且反过来符号学家会相应地重新定义自己的领域空间。在所有这一切的核心中，始终存在着一个巨大的问题：我们怎样才能准确地设想原发过程和二次化过程之间的关系，也就是说，从根本上我们是怎样理解审查这一现象的。如果审查只是一个"障碍"（非辩证的概念），那么，二次化过程和原发过程就会被隔离开来，"隔离"就像符号学和精神分析一样依据同一分隔原理，电影文本及其"深层"修辞运动也是如此。

因为这种情况从一开始就处在这些困难的中心，电影最著名的特征（这里它不同于其他艺术）是结合了词汇的形象（视觉形象），结合了"词汇的再现"和"事物的再现"，结合了直接感知的材料和它们的组织秩序，以至于人们可以预先期待它们内在地联系起来，仿佛通过一种多重的连缀，成为原发和二次化"网络"中最重要的部分，由此提出了一切符号学的核心问题（之一）。接下来是比复杂性危险得多的处境，这些复杂性本身就够吓人的了，它们包围了凝缩—移置和隐喻—换喻概念。

[1]《拉康选集》，第163页。

然而，这些概念受到物质性的支持，这就是我在下面将要关注的问题。

我们刚才描绘的不确定性部分地源于弗洛伊德的思想与写作习惯。他的文章很少对自己提出的主要概念进行定义，更少单独定义。弗洛伊德很少运用一种明晰独立的陈述形式大量地列举一个概念的相关特征（语言学家和语义学家称之为"定义现象"），他对现象比对命名过程更感兴趣，他的教义通常只是按照一种直接的概念程序（它一般被看作理智的严密能够采取的唯一可能的形式），通过一系列的滑动和溜脱（＝凝缩和移置），逐渐地使概念明晰起来，而不是通过下定义使概念立即生效、永不更改。而且他有时承认这一点，把它作为一种权力[1]。他的概念在一本书中或几本书中数次出现是不一样的，绝不准确地予以"固定"，而是使其发展着，有点像石灰岩高原中的河流，河道一会儿在地下，一会儿又重新浮出；伴随着注释，从表面的一点跳到另一点，它们常常相似，但并不总是一致，并且（在结合的同时就）因补充、修正、变化的波动，或因其强调的要义不同而不断发生转换。弗洛伊德有时忽略了回溯性地考虑这些总在发展的概念。一个弗洛伊德式的概念（如我们将在凝缩和移置里看到的），经常与其说是一个概念，不如说是基础性的清理过程，它在某一方向持续地证明作者展示给我们的"层面"，它是一个缩略图，一种语义呈现，既固执又多变。它不像严密的公式，而更像某种兼具封闭和开放的多样态的轮廓，你可以说它有定义的因素，但不一定是一个严格意义上的定义。

[1] 比如《论自恋：导论》（第14卷）第77页中提到，精神分析不是一种推测性的学科，它建立在对被观察事实的解释之上；因此它所使用的概念与其说是房屋的根基，不如说是房屋的"屋顶"：它能够在房屋不倒塌的情况下得到修缮；研究可以借助那些来源于纯哲学的观念，有时候看上去有些"模糊，缺乏想象力"的概念而得以推进。

事实上，按照弗洛伊德反思的方式去反思，把反思作为研究对象，是一件有趣的事。就我而言，这种卓异的方式很独特（至少是一种极端的例子），它一方面尽力把重复的固执和精神系统结合起来，另一方面对几乎总是充当对立面的公式主义漠不关心。于是，这形成一种奇特的写作技法，缠结而又逍遥，精细而又含混，拘谨而又大气。

在混沌交织中，一个恒定的东西直接与我们目前的论题相关，弗洛伊德的全部著作都贯穿着一种双重的语言和在两套词汇的相互作用中建立起来的色彩的（而非全音阶的）共振。一方面，因其压抑、穿刺、附加力、结果、相反力的冲突、净化力量、发泄（尤见"动力学"和"经济学"概念），人们有了动能（物理的、机械的、盲目的）的尺度；另一方面，人们有了充分发展的象征界（拉康从事的）成分，不仅有对语言学问题的无数明晰的参考材料，而且有一批术语（辞格）："审查作用""梦的文本""解码""转移""再现结构"，此处不赘述。第二个系列使用"机制"和"体系"之类的概念呈现出一种真正的结构主义气息，在地形学的要求中看起来就更是普遍如此了（它是元心理学领域必须满足的三个概念之一，另两个概念是动力学和经济学[1]）。

弗洛伊德从未统一过他提出的术语，这就是为什么要对他与拉康在词汇上的差异进行特别考察。一个作者的词汇大多数是明显的，明显到对一些读者来说，它没有表达自己，而是藏在其他词汇当中。拉康提醒我们，由于明显的历史原因，弗洛伊德缺乏语言学的参照（见Geneva 1910, Petrograd 1920[2]）。当弗洛伊德写作时，普遍涉指的语言（或占

[1] 特别参见《无意识》（第14卷），第173、181页。
[2] 《拉康选集》，第297页。

支配地位的语言）是机械语言。我们知道，费希纳对弗洛伊德的持久影响，不仅存在于1895年的写作计划中，而且以恰当的方式存在于所有关于动力学的思考中（持续性的驱动理论），此外，还存在于既犹豫又固执地把情感的本质归结为"释放现象的量"的倾向中。[1]

但在弗洛伊德那里，在用机械唯物主义的术语阐述能量关系（这是我们后面要研究的东西）时（更何况谈到象征界的注册问题时），后者也与表意途径（按弗洛伊德的话说是思想的轨迹）相一致。释放的路线，无论是原发的，还是以各种方式二次化了的，都常常被提及。这一说法意味着感情或自动能量（其压抑性质）的侵入。但是，"轨迹"这一弗洛伊德理论中常见的概念，是一种思维路径的"便利化"（便利化是弗洛伊德的另一术语），而思维路径就是常被援引的"再现的链条"（而且需要记住的是，思想和符号化行为需要能量）一词。弗洛伊德总认为，思想，甚至是二次化以后的思想，也只是欲望的幻想的满足形式[2]，它或多或少地被环境"束缚"起来。反过来，他早期建立后来又常常重提的一个观点[3]认为，思想过程（普通的、清醒的思想）是可以用"受束缚的能量"

[1] 比如参见《超越快乐原则》（第18卷），第7—8、63页；《自我与本我》（第19卷），第22页；或者The Economic Problem of Masochism (1924)，第288页，法语版见 Névrose, psychose et preversion (P.U.F., 1973)，由J.Laplanche编辑。安德烈·格林的 Le Discours vivant (La conception psychanalytique de l' affect, P.U.F., 1973) 对这一问题做出了详尽的回答。

[2] 《梦的解析》（第5卷），第602页（所有的思考都不过是一条迂回的路径等）和第567页（思想除了是幻想般的愿望的替代物之外一无所是）；《对于梦的理论的一种元心理学补充》（第14卷），第230—231页；以及《自我与本我》（第19卷），第21页（对记忆、沉思等的唤起同样涉及退行的过程，它与梦的区别在于缺少幻觉）。A Project for a Scientific Psychology (1895)：思想作为"能量移置"的一种限制形式。《无意识》（第14卷），第202页；《梦的解析》（第5卷），第544页（思想及其相关活动本身是无意识的）；等等。

[3] 见本书第十一章相关注释。

来理解的。一个典型的例子是，强调"能量"（思想是能量）是为了使力量和意义两个维度之间的交叠（你可以在弗洛伊德的著作中随处发现它）更清晰：附加物只是相当偶然地在术语学中表达了出来，但是，作为一个姿态，能量是恒常的、坚定的——这可视作弗洛伊德的一个伟大贡献。就像某一种类似于唯物主义基本原理的东西，即使经过极端简化，也是又野性（或固执）又明澈的。动力学和象征界，压抑和意义，远非互相排斥，而是基本一致。

第十九章

凝缩

　　首先让我们来看凝缩。正如我们将看到的，把凝缩与移置分开是一种错误，二者的分离只是暂时的。

　　在弗洛伊德的著作中，乍一看很容易发现不同于隐喻性质（更一般地，不同于任何语言学的构成物）的凝缩的定义成分：可以说，弗洛伊德描绘了这种像"语义"的、物理的汇合，这种凝聚力的运动绝不会在创造和形成梦的意义过程中发挥作用，而只通过闯入梦，并使之"变形"（把它从形样中抽出），进而发挥作用，这种突然"闯入"的情况，绝不会在清醒的话语中存在。为了理解一个梦，我们非得对它进行解凝缩，即解开凝缩起来的东西吗？

在利奥塔[1]看来,《梦的解析》在第六章的开头[2]首次对凝缩进行描述并为其命名,从此处看,弗洛伊德呈现了(明显的)梦的内容和(隐蔽的)梦的思想之间的在维度和区域[3](空间)上的差异。显梦总是更短,更浓缩;好像我们做梦的空间比思想的空间更"狭窄"[4],前者包含着某种导致体积缩减的物理化学反应[5](凝缩的德文词verdichtung,在经验科学意义上为凝缩、收缩、增厚),好像在维度上而不是在意义上,"他景"(other scene)不同于"初景"(first scene)。

然而,凝缩拥有的收缩性质绝不会削弱语义的力量,恰恰相反,正是这种性质,界定并解释了后者。而且,弗洛伊德在试图对梦加以解释时,便在对与意义相关的问题开展研究中发现了凝缩和另一些原发机制。凝缩是一种架桥机制(entstellung)。在拉康的"转移"的意义[6]上,德文stellen意味着"放置"——它保证了从一个文本向另一个文本(弗洛伊德的术语)、从隐梦向显梦的转移,它确实使第一文本变形,但与此同时建构了(或形成了)第二文本。意义的流通是一种实践,在这种情况下,是一种物理压缩,一种能量聚合。另一方面,意义本身就是一套拥有自身法则的机制(毋宁说辞格)。

因为在凝缩中,区域的缩减,无论作为原因还是作为结果,都不会与

[1]《话语,图形》,第243—244、258—259页。
[2] 第六章A,"凝缩机制"。
[3] 尤见第4卷,第278页:"与梦思的广阔性和丰富性相比,梦境是短暂、贫乏和简明的。如果将梦境写下来可能只需要半张纸,而据分析表明,若要写出梦境之下的梦思,可能需要其六倍、八倍甚至十二倍之多的空间。"
[4]《话语,图形》,第259页。
[5] 同上,第243页。
[6]《拉康选集》,第160页。

特殊的联系通道和特殊的逻辑相分离；此处的逻辑，是对那些在清醒的思想中可以扩展、解释并被明确限定的材料（因此材料在清醒的思想中体积会扩张）进行整体删缩时所遵守的逻辑（参见拉康的"节点"概念）。正如弗洛伊德常常提醒我们的那样，梦不是荒谬的，不是暂时被弱化或碎片化的心灵证据，而是显示不同思想形式的东西，是人在睡梦中的思考方式。凝缩的原动力也是象征的原动力：为了迅速地说出事物，人们必须以不同于清醒时的方式说出它们，并使其形成观念（释放路线）。

语言系统中的凝缩

我们可以从另一端，从清醒状态而不是睡梦状态对同一问题进行观察。（日常生活中）的确存在一些完全话语性的、二次化的运作，它们产生类似于凝缩的准结构原则。例如"摘要"，近来在法国某些学校中进行的训练特意将其重命名为"文章缩写"（这几乎可以作为一个弗洛伊德的术语）：没人会认为摘要与做梦有关，但它的确包含着整体性的能指转换，为的是按照类似格雷马斯用技术语言学术所描述的程序，以一个较长的文本为基础，创造一个较短的文本。然而从根本上说，摘要或缩写只意味着扩展标准的简化，或者文本长度在物理意义上的缩减[1]，但是其运作的语义特性（主题词汇和核心词汇的使用，在损害核心细节的情况下典型细节的选择，等等）完全基于凝缩的结构原则。物理的缩减并不排斥象征界，反而创造了它。

[1]《结构语义学》，第72页。这是一篇关于语言学中的"扩展"（比如从一个词到它的完整定义）和它的对立面——格雷马斯着重强调的"凝缩"；凝缩的终极阶段便是"命名"（第74页），它将一系列的属性总结成了一个词（参阅本书第十七章中"词的'分离性'"一节）。

第四部分　隐喻与换喻，或想象界的参照物

我在这里将不考虑诗歌的隐喻，诗歌较为特殊，它是拉康凝缩概念的另一种例证，是一个有着多重"共鸣"的单词，一系列不同思想链的交汇点，因此也是"过度决定"的暴露点。对弗洛伊德来说，凝缩与充分决定紧密相关[1]：被凝缩的（表面的）成分是根据定义过度决定的——它被称作凝缩仅仅是因为它独自"承载"着一个以上的潜在陈述（反过来，当几组潜在的链条相互截断彼此时，正是在截断之处，凝缩最有可能活跃起来，把一个过度决定的陈述推入显梦）；显然，诗的隐喻是以相似的方式进行的。然而，矛盾的是，在每一个人（甚至那些拒斥无意识的象征概念的人）通常承认诗的语言、"深层"语言与原发过程有关的范围内，它们总是与我现在的论证思路无关（这样一来，这个问题当然就设想了语言的同一性，设想了诗的语言和其他语言之间的同一性关系，设想了诗能被一般词汇所涵盖的事实）。

这就是严格意义上的语言（或者说由此而被理解的东西），特别是语言系统，它们常常是绝无源头的。然而实证主义语言学，即便在它最严格的指示和交流形式中（此形式至少与优秀艺术的创造性有关），也把"词汇的多义性"当成习语的广泛多样性中稳定而正常的现象。很多词（事实上是全部）都存在歧义或多义。一旦歧义变得稳定，不同的"词义"就会明显起来，甚至有单一词义的词也显示了非同一的所指，进而向几种不同的意义开放。多义性对我们而言，在语言学研究中显然是一个熟悉的概念，这一术语同样也来自语言学。

确实，在每一个句子（除去笑话，当然现在的语言学家和弗洛伊德

[1]《梦的解析》（第4卷），第283—284页。过度决定并非只是凝缩的主要形式（还包括单纯的遗漏、复合结构以及那些由折中所造成的结果）的一种，事实上，它在各种情形中都与凝缩相关联。

一样对其感兴趣）中，上下文（格雷马斯的"同位素"）决定着词义的选择，同时也消除另一些意义。然而相反的是，精神分析的凝缩以一切语义成分的共存为基础：如果凝缩成分只是一种联系方式的扩展，它将会停止被凝缩。然而，不管表面（凝缩的结果）如何，都只是程度差异而已："过度决定的程度"可能是关于二次化修正怎样取得进展的真正机能之一。梦的凝缩的确把围绕一个明显成分的几个不同项展示了出来，但并非所有的项都能通向意识。精神分析家从那些完全意识化了的东西入手，按他自己的研究方式处理其他东西，深入了解这一"其他东西"需要耗费的精力：如果它们在显梦中全都出现，透彻明晰，我们就不会处理"凝缩"，而只能着力于"解释"。由于词汇的多义同样发生在语言学里，已被上下文排除的词义又确实把它们的特殊色彩和倾向附加到被选中的意义上（更多是以无意识的方式）。如果我说我要着手一项工作，我的意思只是说我要处理它（它的词义因"工作"这一语境而被限定），我已经排除了这个词的其他词义（如抓住敌人）；但这一个意义只是部分地被压抑，它仍存活在陈述中的含蓄意指里（每一个词都是一个凝缩），我不是确切地说同一件事情，我只是好像说过我要处理这项工作，同时我还暗示着它可能是困难的，会有一点斗争，等等（多义性结果之一就是排除完全的同义：两个近义词中的每一个，如"着手"和"处理"，由于最终选取了另一个词的词义而使两个近义词彼此分离）。这种现象证明了语言学的大量研究是正确的，这些研究深入含蓄意指，关注把一个词的"情感差异"附加到它的"基本意义"之上的方式。因此我们看到，诗的创造性与梦的想象性之间的鸿沟并不是绝对的，差异首先要归结于如下事实，被抹去的词义（实际上绝没有被抹去——这本身就是过度决定的定义）存在于"靠近"无意识（对梦而言）的区域，或存在于"靠近"前

第四部分 隐喻与换喻,或想象界的参照物

意识(对语言的多义性而言)的区域,或者存在于无意识和前意识之间的某处(对诗歌的效果而言)。然而仅仅在上述三种情况下,"靠近"的具体程度都不尽相同,每一个例子也有很大的差异;通过对它们中的任何一个进行研究,我们都能在有关"被压抑的驱动"的再现问题上取得深入进展。事实上,重点并不是"过度决定"这一明显的东西,而是它的"缺席的缺席":它在所有地方发挥作用,仅在介入的形式上有所变化。

在这一点上,弗洛伊德似乎预先模仿了语义学家的观点。他认为,词汇(任何普通词汇)是无数可被视为"注定有歧义"的思想的节点[1]。因此,虽然弗洛伊德把"词的再现"放在前意识系统和二次化过程之中[2],但词的再现仍然保持在自然语言的水平上,与可导致随后的创新的过度决定相互分离,导致与原发的凝缩原则相互分离。之前的凝缩在语言的每一个词中交汇,犹如在十字路口,它们受到了束缚并且消失,然而我们梦中最小的东西都能激活并点燃它们,如《梦的解析》中的著名的Narrenturm的梦[3]。语言学对多义性进行了如下解释——多义性意味着思想多于词汇:这确实是为了把词汇本身定义为无数凝缩的产物(破碎成数千种固定的凝缩)吗?我们说话(还有做梦)的领域是否比思维的领域更加狭

[1]《梦的解析》(第5卷),第340—341页。
[2] 特别参阅《无意识》(第14卷),第201—202页;《自我与本我》(第19卷),第20—21页。
[3]《梦的解析》(第5卷),第342—343页。这是弗洛伊德的朋友的一个梦,一个女人爱上了一个因精神疾病而中断艺术生涯的音乐家。做梦者梦见一场非常棒的管弦乐表演。乐团的中间是一座高塔,塔的顶端是一个围着铁栏杆的平台。乐团的指挥在绕着平台奔跑,像个疯子一样不辨方向地乱冲乱撞,一个被围栏困住的疯子。这个指挥代表了做梦者所爱的音乐家(即她曾希望他能成为乐队指挥,并出现在公众场合)。在她看来,他超越(towers over)了其他一切音乐家。与此同时,那个平台,尤其是围栏暗示了这个不幸之人的真实命运。一个古老的德语词Narrenturm解释了以上事物之间的关联,该词特指精神病收容所,但其字面意思正是"愚人之塔"(tower of fools)。

窄？拉康认为[1]，词汇不是一种记号，而是一种表意模式。例如，当我们说rideau（帐帘）这个词的时候，它不仅习惯上指一种有用的东西，更指向丰富的意旨——工人、商人等不同的人在管理自身所有物时均可以使用这个词。作为隐喻，它可以指一排树；作为双关语，它是水的涟漪的微笑（我的朋友列瑞斯比我更好地掌握了这种意译的游戏）；作为法规，它标志着领域的限度，或有时指在我享有的空间里我所沉思其中的银幕……最后，它是作为意义之意义的形象，它为了自我显示而自我隐藏。

我曾说过，语义学的成就告诉我们，词典中的词的非修辞的字面意义，在很多情况下都是由于过去的隐喻产生的，只是它再也不被真正地作为隐喻而生效：一种陈腐的隐喻，一种词的误用（参见第十一章）。词汇作为沉积物（这是符号的要素）出现，永远处于两种原发的引力之间，其中一种在语言史上先于它（词汇），另一种有能力在任何时候（在诗中，在梦里，在自然而优雅的交谈中）把它带回过去，把它再次置入运作之中。所有这些事实（一定还有很多被我忽略了），这些很普通的事实（我们有时会因其太平常而视而不见），使得我们按着一种复杂而持久的相互作用（辩证动力学）而不是使两者"割裂"的方式，去设想原发和继发之间的关系。的确存在这样一种意义，根据这种意义，审查放行了一切，然而，审查所强加的价值——"第二次扭转"却是普遍存在的。怀疑审查的存在，不仅是因为某些因它而被封锁和折射的东西，而且还因为某些东西没有完全被它封锁和折射；否则，审查就会由于其结果的完美性而不被察觉，没人会认为审查是主动性的，精神分析理论也就不会存在。

[1]《拉康选集》(Ed. du Seuil)，第166—167页。[该文之前从未被译成英语。]

短—路，短路

在《梦的解析》所提出的关于凝缩的许多特性中，还有一种类似体积缩小的特性，它从一开始就显现出与语义无关的纯能量含义。弗洛伊德告诉我们[1]，在有些人睡眠的心理组织过程中，某些思想不能充分集中地传导到意识领域，只有当其中的一些在单独的集中再现（典型的拉康的观点）中将各自的要点聚到一起，才能成为意识并进入梦中。由此，我们把这一类事物看成诸种力量的综合（好像我们曾处理过创伤及其可能的总体效果的理论）。在一种"结果"的世界里，原发过程在一开始看起来更像炼金术而不是话语。你可以（错误地）设想，各种有疑问的"思想"不受凝缩运动的影响，也与之无关，它的唯一功能是保持与释放，以便使总量（参照效果总量概念）保持不变；在这个概念中，凝缩进而被认为与睡眠之间有着无法摆脱的关系，这似乎在很大程度上限制了凝缩的活动领域，并使（夜晚的）原发和（白天的）继发之间的分野得以巩固。

然而，在另外一些全都具有同一主题的段落中（没有任何专门的精神分析知识也能轻易读懂），弗洛伊德又依据凝缩的具体过程而明显地扩大了凝缩的范围。在睡眠中，欲力集中弱化的一般倾向仍为形成二次化集合的附加因素，但却不再是后者存在的必要前提。弗洛伊德在白天清醒状态下的口误、倒错、玩笑等症状中，特别是在歇斯底里中[2]，发现了凝缩的作用。歇斯底里常由病原情境的碎片构成，这有点像内爆的星球，其碎片通过各种渠道吸取能量，汲取整体情景的意义。

[1] 尤见《梦的解析》（第5卷），第507、596页。
[2] 《压抑》（第14卷），第155—156页；《无意识》（第14卷），第184—185页；《抑制、症状与焦虑》（第20卷），第111—112页。

在所有这类案例中存在着两种情况——通常意义上为（白天的）日常行为，无论它是正常的还是带有些许神经质的，凝缩都保持了"经济性的汇聚"的质量；但是在更一般的意义上，在要素汇聚的层面上，任何特殊程度的内在弱化不会被预设，这对意义的结合而言是非常必要的。无论什么时候，只要几个性质不同的联想链围绕着一个节点固定下来，凝缩就产生了：这就是几股力量之间的联系，也是几个象征的投射物（反过来，一种追求表达自身的语义成分的运作绝不是一个纯粹的呈现的问题）的联系。它包含着一种介入、一种亢奋，如果没有这种亢奋，它就不可能产生。当你写作时，甚至当文本作为从前的意识转向意识的一种功能时，当文本作为远离了根源的一条长路时，你才注意到了它（凝缩）。就像人们所说的，文本的书写者必须发现完全反映思想的词，发现那些与其最终所采取的词不同意向的词，简言之，能同时叙述几件事情的唯一的词——这一点是确切无疑的。这一切都使用能量，这也就是为什么写作消耗能量的原因。

因此，根据最一般的概括，凝缩过程既是一种辞格，同时又是一种在各种符号学领域中都能经常观察到的运作，它总是要达到最终结果，这就是辞格；它总是需要运用生产性的原则，这就是运作。它可以被理解为在几条道路的交叉处起作用的语义聚合的发源地。只要它们被充分挖掘，驱动力通过能使它们聚到一起的表意碎片（一个词、一个句子、影像、梦像、修辞格）进入意识（表面文本），它们就能清晰起来。凝缩是一种由强力（即"附加物"）所引导的积极现象，也是一种主要的象征原则：它是一种"短—路"（一个火花），而且同样也是一种"短路"（因此，甚至在二次化的展示中，它仍保持原发性），因为它所包含的"叠加过程"从未被明确规定过。短路导致了一种表意途径的特殊折射。无论从某些对心理动力学感兴趣的人的观点来看，还是从关心作为操作的意义的符号学家

第四部分　隐喻与换喻，或想象界的参照物

的观点来看，强度的积累和表意的构造都取决于我们怎样观察它。

凝缩—换喻

拉康从未说过，每一凝缩都是隐喻（甚至在雅格布逊的意义上），或者每一隐喻都是凝缩[1]。在各种各样的文本中，我们都会明显地发现一些

[1] 拉康与雅格布逊在这一点上有时被视为是有分歧的（《语言的两个方面和失语症的两种类型》，《语言的基本原理》，第81页）。他们都将移置与换喻联系在一起，但对雅格布逊而言，凝缩（像移置一样）会作为一种相邻性的辞格出现：即使不是严格意义上的换喻，至少也是一种提喻，然而它对于拉康来说却是隐喻的。

我认为我们不应过分估计这种差异的程度，对雅格布逊来说它只是一种偶然的评论，他既不想深化甚至不愿坚持这一观点。当他的译者尼古拉斯·鲁瓦特（Nicolas Ruwet）问及他与拉康立场不同的问题时，雅格布逊只是回答说："'凝缩'本身在弗洛伊德的书中就是一个涵盖了隐喻和提喻的并不严谨的概念。"然而，凝缩过程的某一方面的确是以"部分"取代"整体"：一个醒目的元素代表了更大的整体，它本身是潜在的或无意识的，它是过度决定（见本书第十九章之"语言系统中的凝缩"中的相关注释）的一种表现，并且可以在歇斯底里症的凝缩（见本书第十九章之"短一路与长路"中的相关注释）中找到。凝缩必然是含有提喻的元素，但我无法理解这为何就能够排除其隐喻的方面。不仅仅因为它是卷入乱线团之中的一根，此外更加具体的原因是，事实上，为意识带来"整体"之"部分"的凝缩仍然没有告诉我们任何关于该部分与整体其他部分的联系的本质。这种联系也许是相似性（那么你将得到隐喻—提喻），这是精神分析中的一个典型现象，即当主体在与介入他当前生活的某人交往的过程中，下意识地回想起父母的形象，这个借由他的外貌、性格、年龄、职责等方面促成这一结果的人便成为一个整体的隐喻—提喻，充分扩展了父母的"祖系"。

雅格布逊在同一篇文章中表示，隐喻和其他相似性的辞格在精神分析领域的对等物可以看作弗洛伊德所说的"认同"和"象征"（而不是拉康所提出的"凝缩"）。同样，我们应该记得弗洛伊德将认同视为凝缩的一种形式〔《梦的解析》（第4卷），第320—321页〕，因此，雅格布逊实际要比表面看上去更为接近拉康的观点。关于象征，它是如此简明以至于难以解释。弗洛伊德是在相当普通的一般意义上使用"象征"这个词的（见本书第十五章之"从换喻到隐喻"中的相关注释）；他并没有特别将它与凝缩或移置相联系。当弗洛伊德在更专业的层面上使用该词时，正如他在《精神分析导论》第十章中所说的那样，它意味着一些十分不同的东西。弗洛伊德将"象征"这一术语留给了那些对大多数做梦者来说都有着固定文化意义的梦的能指，并把它们与可以通过做梦者主体个人有关的"自由关联"估测其范围的个体的能指相对照。显然，这里的问题不是凝缩和移置的对立；可能在雅格布逊脑海中的并非弗洛伊德的这篇文章，但是因为他没有深入细节，所以我们也很难进一步研究。

语义汇聚的运动,在这种汇聚中,联系点对存在于各种再现中的邻近性发生影响。这些再现所包含的邻近性像它所包含的相似性一样多,甚至更多。我们将处理凝缩—换喻,这种现象在电影中绝非少见。例如,在苏联的格里高利·丘赫莱依的《士兵之歌》(1959)中,就存在引人注意的叠印[1]。我们看到,年轻的主人公在火车中穿过阴郁的冬日风景,紧接着,在他慢慢地移向画框边缘的同时,一个姑娘的面庞叠加其上。这两个主题的关系一方面是隐喻——现在的悲情与过去的短暂幸福之间的对照,但主要是换喻——它只是由于情节所造成的关联才结合起来,没有情节,这个意象的出现就是不可理解的。如果我们考虑文本的运作而不是主题内容,换喻就占据了支配地位而且很轻易地调节着此段落中明显的凝缩压力(虽然它没有得到充分发展),还有意象的某种重叠——我们可以看到两种意象,但二者倾向于"交融"和完全的叠加。这个士兵思念着不在场的女人,他试图"在想象中得到她"(我们也这样看到了),而这个女人在银幕上是在场的,这就暗示了"知觉的认同"和愿望的幻觉式满足。就像凝缩能够做到的一样,爱消除了距离,相爱的人正在走向真实的"结合"。意识中的形象,就像在电影中出现的那样,处于这条道路的某个地方,在这里,"他"和"她"、幸福和悲伤、过去和现在同时呈现出来。我们可以借助其他电影进一步理解叠印。叠印是组合结构在电影中的对应物,或者说,它就是弗洛伊德在论凝缩的一章[2]中所说的"共同辞格",实际上它只不过是将两个情侣的脸叠在一起的平庸技巧,这一技巧使得两人的特征

[1] 1971年,当精神分析符号学(模模糊糊地)在我的头脑中诞生时,它击中了我。我在《电影表意散论》(第2卷,第182—183、185—187页)中已经开始看丘赫莱依电影的这个段落了。
[2] 《梦的解析》(第4卷),第293页。

第四部分　隐喻与换喻，或想象界的参照物

彼此混合——这不过仍是一种凝缩—换喻，只是形式略有不同。

在许多其他类型的例子中，凝缩不是隐喻，或者不只是隐喻。文本的每一个片段，都以自己的方式把主要的生产性选择（这里是隐喻+换喻+句法）结合起来。分析的工作就是要发现，作为结果的每一种成分都是来自哪一种方式。在刚刚举过的《士兵之歌》的例子中，就两个主题的关系而言，是换喻；由于它的部分叠印的运动，是隐喻，也可以说是意义的垂直性（与移置的水平性相对）和"能指的附加结构，隐喻将其作为自己的领域"[1]。这是一个拉康运用于凝缩的公式，显而易见，后者与隐喻的一致性不包含在分布的一致性中（这不是必需的），而是包含在"吸收领域"。凝缩的运动尽管遵循着换喻方式，但仍保持了某种基本上是隐喻的东西：一种通过审查使事物出场并从一系列的空隙中将其挤出的倾向，一种向心组织（它完全不同于不断促使移置由一个替换物到另一个替换物的无终止的横向追求）。简言之，它是一种"形象"（法文的"面容"），是比换喻更容易辨认的隐喻。正像我一直想表达的那样，可能是由于隐喻启动了相似性或对照，很少被从一个客体到另一个客体的"自然"滑动预先决定，不会由此产生由知觉经验提供的业已存在的邻近性。相似或对照更依靠"被注意"（被意识到），更依赖于附加、并置和将一个置于另一个之上的心理活动。正像我在第十五章描绘过的纯换喻一样，由于纯移置，我们对于这些明显的联系还是感到模糊不清。当几个移置汇聚到一起并因而互相过度决定时，即当凝缩开始形成时，事物就开始堆积到彼此的顶端，创造出一种新的关系，这倒像是隐喻的作用。这就是为什么凝缩过程常常导致雅格布逊意义上的隐喻的原因，而且也是不管它是否导致隐喻，其"本来"就是隐喻的原因。

[1]《拉康选集》，第160页。

第二十章

从"梦的工作"到"原发过程"

就凝缩和移置而论,两者不仅是弗洛伊德著作中有所变动的定义问题,而且还是它们作为概念的重要地位问题,因而也是目前符号学(或象征界的)反思的某些困难问题。在《梦的解析》的第六章中,凝缩和移置本质上没有被看成原发过程的表现,除了在它们与二次化修正相对照的范围(以并非完全从那个角度来理解的方式)以外。它们首先是作为梦的工作而出现,作为那个章节涉及的标题概念而出现。这件事情所造成的变化是人们难以想象的。"梦的工作"和原发过程确实不同,它们之间的差距(我将试图说明)不仅在于与"物质性"相关的显而易见的层面:梦的工作包括了二次化修正,根据定义,二次化修正处于原发过程之外;梦的工作以睡眠的经济条件为前提,但原发过程永远是活跃的,即使在白天也一样。

我们必须等到第七章(这一章解答了实际上超出了梦的研究范围的

第四部分　隐喻与换喻，或想象界的参照物

元心理学的基本问题），因为，在那里才开始更详细地说明了凝缩、移置以及构成原发过程的其他运作。[1] 从弗洛伊德的视角提出了这些问题，特别是被特意命名为"无意识系统的特性"的第五章中关于"无意识"的问题。[2]

在《梦的解析》之前的一些著作中，重点集中于原发过程和二次化过程之间的对立方面（特别是在1895年出版的《投射作用》一书中），但是，凝缩和移置的概念还没有完全区别开（移置发生着作用，但倾向于从很一般的意义上进行理解：它在"投射作用"的系统阐述中，指称每一种形式，如神经细胞的循环[3]）。

因此，弗洛伊德的著作呈现三个发展阶段（此处仅做简要说明）：1895年，他断定了原发过程的存在，但是不把凝缩和移置当成一种专门的可以证实的比喻表达方式。在《梦的解析》第六章中则完全相反，对凝缩和移置（而且是两者一起）做了详细介绍，但却没有过多地涉及原发过程。在第七章以及著作的其余部分，两者的关系就被确定下来：从那以后，凝缩和移置通常与原发联系起来；它们常常和其他比喻表达方式一道，被看作原发过程典型的表现，但是它们却居于首位。

在我看来，从弗洛伊德主义的早期著述来看，观点的变化似乎不难理解：弗洛伊德主要是在梦中，即"梦的工作"这一特殊领域、特殊术

[1] 特别是第5卷第七章E部分，"原发与二次过程—潜抑"（The Primary and Secondary Processes-Repression）。

[2] 第186—187页（第14卷）。这些特性分为四组，题目分别是忽视"非矛盾原则"、忽视时间、忽视现实以及欲力投入具有极度的活动性。这里的欲力投入被视为"原发过程"的同义词，也是书中提到的凝缩和移置两种形式的同义词："我认为应该把这两种过程看作所谓的'原发心理过程'的特殊标志。"（第186页）

[3] 见第1卷。

语下第一次发现了一种广泛的现象，一种处于全部意识材料之中和之后的无意识的"存在"（或者不如说是活动）。这是一条总是"缺席的在场"的路线，它的心理基础从来不直接呈现，而只是表现出它的影响。严格地说，这就是原发过程，它是无意识的"辞格"，它在无意识和全部意识活动中都不同程度地留下了痕迹。

在把凝缩和移置过于狭隘地与梦的工作而不是其他东西联系起来解释时，它们的实际操作领域（以及为了我在此涉及的符号学领域）很容易被低估。矛盾的是，那些倾向于超现实主义或无政府主义的思想流派，那些敌视无意识"语言学"概念、认为它与意识无关的思想流派，反而对梦的工作比对原发过程及其永久的介入模式存有更大的兴趣。

的确，正如弗洛伊德经常提醒我们的那样，梦的工作乍一看好像不产生意义，或者更精确地说，在构成意义的运作中，唯一一个对最终内容做出"积极"贡献并添加了某些东西的作用正是二次化修正[1]，根据定义，二次化修正在我讨论的范围之外。梦的工作的其他因素，包括凝缩和移置，看起来与其说像结构原则，不如说是变形原则：它们是歪曲的原则，其根本作用是欺骗审查；它们在梦的意义的内部结构（潜在内容）中起着很小的作用。相反，它们努力将它变形，歪曲它，使它无法辨认。正因为如此，梦才是需要解释的[2]。在这种关系中，给我强烈印象的是，弗洛伊德的各种系统论述在利奥塔的阅读中被重点强调，系统论述起始于《梦的解析》第五章的开始，从此，看起来符合思想秩序（推理、判断、数的计算等链条）的显梦中的一切，都被归结为先在的、潜在的"梦的思想"，

[1] 特别参阅《梦的解析》（第5卷），第489页。
[2] 特别参阅《梦的解析》（第4卷），第277—278页；第5卷，第506—507页。

归结为梦的工作对之进行加工的原始材料,并因此(弗洛伊德着重强调)避免混乱。在此,"梦的思想"的干预将明显导致这些"理智"因素从梦的意义中被排除,以至于使它们成为滑稽的、非逻辑的比喻表达方式。

在更一般的意义上,你可以说《梦的解析》整个第六章只是使关于凝缩和移置的象征性解释(似乎悬而未决的问题)得以自圆其说。在我看来,它最终并没得出什么结论,但是如果忽视它,肯定是错误的。实际上,我很想把它阐述得比弗洛伊德本人更清楚一些,如果可能的话,把它解释得更牢固一点(但不是歪曲地模仿它)。情况将会是这样:一旦梦被解释,它的"真正的"意义就存在于一系列思想中(以愿望为中心),它们的内部连接绝不是奇怪的或非理性的,因此,可以用一连串二次化(遵循着前意识清醒原则)的句子予以继续说明(就像这本书通过一个又一个例子所显示的)。简言之,梦的内容毕竟不是似梦的东西。梦的实质在于梦的工作。这不是由于意义的创造,而是由于它的变形和损害所造成的。在梦中,审查作用首先是否定性作用(实际上正如这一术语所暗示的:它搞乱了一切,以致最后的产品不能被理解)。一个特定的显梦的序列之所以显得荒谬,是因为它是凝缩的结果[1],但是一旦解释工作将它充分地分解为它的构成成分(解凝缩),思想链条的每一个环节都会变得清楚明白、容易理解,容易处于做梦者的自述中。它们被凝缩了,因此才是不连贯的、荒谬的(由于它们要从属于凝缩原则本身)。总而言之,如果你希望拙劣地模仿符号学的"可理解性原则"的概念,你就得试图说明凝缩和移置是"不可理解性的原则"。这正是审查的目的。

[1] 这是凝缩的主题,即"梦是使我们产生令人困惑的印象的主要原因"。特别参阅《梦的解析》(第5卷),第595页。

"梦的工作"的这种观点，实际上是被心照不宣地默认并接受了，并且，这一观点的确占据了主导地位。在我看来，它似乎与弗洛伊德思想的一系列不变的特征相矛盾。如果你仔细思考，你会发现它不能适用于梦的全部潜在内容，梦的"意义"一旦通过分析确立下来，就会划分成在梦中易于混淆但实际上彼此分开的两个部分：一方面是一般意义上的白天的残余（所有在夜里"回来"的前意识材料），另一方面是某个或某些无意识愿望。这就是弗洛伊德所说的梦的"企业家"（它可能是前意识的）和梦的"资本家"（它总是无意识的[1]）之间，或者是梦的愿望与梦的思想之间的著名区别[2]；虽然，梦的产物的有效性暗示着它们会在一个特定时刻（弗洛伊德后来将它描述为"前意识梦"[3]）相遇，但是这一相遇有时不可避免地发生，有时却没有——这证明了它们实质上的二元性。

在梦的内容向后与前意识思想相联系的范围内，梦的工作可被看成盲目力量的歪曲作用：我们正在处理这些起初有些"合理的"但最终却不再如此的程序。而且，弗洛伊德对此非常明确[4]：如果白日残余经受了这种歪曲作用的影响，那是因为它们并没有直接由前意识（它们的暂时的发源地）传达到意识（梦的终点）；它们被"梦的愿望"拉进了无意识领域，在到达终点（意识）之前，经由无意识系统走出了一条退行路线；换言之，在梦的成分中确有某些再现留在前意识—意识系统中（或者更精确地说，为了立刻返回才把它留下）。从"意义的丧失"这个角度

[1]《梦的解析》（第5卷），第561页。
[2]《对于梦的理论的一种元心理学补充》（第14卷），第226页。
[3] 同上。
[4] 特别参阅《对于梦的理论的一种元心理学补充》（第14卷），第226—228页。

来说，它们基本上被修改了：就这些材料而论，凝缩和移置首先显示了自身的变形和"损毁"的力量（在其他语境中比这更厉害），它们体现了最粗暴的审查——一种压制、损毁和清除的原则。

但在梦中，无意识（未成熟的、被压制的）的愿望也会进行干预[1]。为了使类似梦的东西成为梦，无意识要先于梦。我们不能明确地断定，一种非常不同的语义学成分经历过梦的审查，因为它的存在、它的内部特性和内部结构是由一个更持久的审查造成的，梦只是重新使审查变成现实（有时甚至是以减弱的形式）：这种审查在最终的分析中一步一步地通过"压抑的返回"，与最初的压抑相关联。人们可能会认为，弗洛伊德有时似乎已经意识到了梦的工作的功能（唯一功能）就是绕开审查（它不用深入就可以"制造出意识的原发条件"），但这一解释对于那些在早先阶段经历了同样审查的梦的结构而言，就难有说服力了。通过它们在梦的精心制作中运用的拉力（梦的移情作用[2]），它们使日常残余从属于一种原发的叠层结构，对于"它们"（日常残留）来说是一种新的、强烈的灾难，一种异己的侵入，一种非语义学化。但梦作为无意识，并不会被凝缩和移置作用修改，更不要说损害了。真实的梦的愿望不会被凝缩和移置修改，也很少被它们损毁，它已经存在于凝缩和移置的系列影响中，存在于凝缩和移置的表现中：二次化的问题尚未出现，梦的愿望本来就是原发的，并且一直如此。因此，凝缩和移置不是后来的偶发事故或偏离因素，而是构成自身的内在固有路径：不是解构而是建构（因此形成了弗洛伊德的"无意识的建构"概念）。

[1] 特别参阅《梦的解析》（第5卷），第561页，其中着重强调了这一点。
[2]《梦的解析》（第5卷），第594页："从属于无意识的能量'转移'到了特定的前意识元素上，后者可以说是'被拉入无意识'的。"

"原发过程"和"梦的工作"在多大程度上是两个不同的概念，我想我已经讲清楚了，即使是弗洛伊德，在他的理论发展的某一个阶段，对一个事物的认识也要通过另一个事物来完成，正如我们需要在梦的研究中认识原发状态。如果你忽视了二次化修正，梦的工作就可以说成原发过程（与日常的清醒意识相比较，它使我们更贴近自身），因此，对于那些在梦的进行中被二次化了的原始材料，它的作用只是"损害"，对于剩余之物（显然是主要部分），梦的工作不会给其带来真正的改变：无意识持续不断的修改作用只是尽可能地在梦之外发挥效果；"梦之外"已经属于梦的工作领域，并界定了梦本身的凝缩和移置重新生效的场所，这其实是事物普遍存在的兴衰交替。

　　弗洛伊德一开始就把"变形作用"设想为全部精神运作的基本的语义学轨道，这一观念在后来越发清晰。之所以如此，部分原因在于，虽然《梦的解析》第六章在精神分析大厦中如此重要，但是，它还是可以从另一个角度来理解的，否则，整个精神分析大厦立刻就会很明显地处于反常的状态，并且与弗洛伊德的整个研究事业的关系也会不协调。弗洛伊德写这一章的目的与前几章（而不是第七章或者更后面的章节）一样，一方面在于用"梦的所指"这一术语来解释梦。由于他急于抛弃当时流行的"梦的荒谬性"的观点，而不得不进一步论证（采用矫枉过正的方法总是难以避免）：他很大程度上是被迫针对那些梦的案例，明确地阐述出一种明白、合理、令人信服的"意义"，这就不可避免地给人一种"决定性"的、"终极"的印象。另一方面，许多章节[1]都表明，弗洛伊德对所指结合的整个可能性都产生了怀疑，哪怕是以这种方式临时的

[1] 例子见《梦的解析》（第4卷），第279—280页。

结合：对梦总是可以做进一步的解释，过度决定在任何地方都不会停止运作，治愈的需要意味着不需要再追踪梦的本来面目，等等。

但是，说教的意图，为已经公开的话语手段建立一门新科学的雄心，建立一个完整、细致、深刻的理论策略的欲望（弗洛伊德精致的思想体系无时不有的动力），这些都使得他在解释各种各样的梦时，甚至在他的解释从一段到另一段做出修改时，不得不提供一个完成本（或是几个连续的文本……），就像一个敏感的翻译者面对语言的无限可能性而不得不向出版者提供原著一样。此外，还有弗洛伊德的自我分析。《梦的解析》中常援引作者自己的梦，这一状况强烈地使他停留在所指上。目前有两个相反但集中的原因：首先是因为当我们自己存在问题时，我们所有人都会对问题涉及的内容层面发生兴趣，至少比对比喻的表达方式更感兴趣（虽然我们在理论研究中，声称要采取相反的倾向）；其次是因为弗洛伊德通常是很严谨的，他关于自己该说什么和不该说什么都把握得相当精确，结果是，他发表的梦的所指必须终止在某个地方。

首先，正是在这些稳定的案例解释的上下文中，凝缩和移置呈现为变形作用。假如你要在纸上（或在你脑子里）制定一个梦的意义（为了表明Y而被修改）的译本，原发过程的运动必须停止，它因此就会被看成一种格格不入的东西（然后所指向意义挑战），它必须在它的某一个或另一个结果中被理解，这种结果不再属于原发过程。简言之，你必须反抗它，即使是你在为它命名时。这正是发生于每个人身上的情况，例如，此时此刻，当我写这篇文章时，就发生于我的身上。

在你希望详细说明一个所指时，你必须"解开"原发过程（你必须把它弄平），因此你只是由于扭曲原则才与它相遇，才体验到它。这是一个严肃的观点：被分析的对象正在部分地与它的对手（它的分析者）就它

的问题进行协商。简言之，它作为一种变形而出现；如果存在看不见其结构特点的危险，这是因为解释者（在词的全部意义上被准确地命名）在试图"翻译"它时使它从属于一种相反的变形。但是，作为随后所有可译现象的产物所遵循的规则，"原发"是唯一无法在自身范围内（自身过程中）被破译的东西。在某种意义上，它是对原发过程产生了变形的二次化过程，而不是相反；另一方面也存在审查（我即将回到这一点上），自我确实像拉康所说的那样，是想象界（象征界之一种）的场所和误认的空间。

第二十一章

"审查"：阻隔或偏离

当你开始注意到在上一章所提出的问题中有多少是"翻译"问题时，"审查"概念及其确切地位就成了符号学的真正中心。要是无意识和前意识之间的审查实际上（就像它有时被描绘的那样）是一种严密牢固的阻隔（堤坝、隔阂、墙、壕沟、鸿沟等）的话，分处高墙两边的原发过程和二次化过程都将被剥夺任何相互间的作用：它们都将处于孤立分隔的领域。你可以设想一张无动力的解剖图或审查作用的线索图，但它们勾勒的不是两种对立的力量（因为它们只是创造了它，所以它们不时地使它弯曲）：一方面你将看到原发过程领域（特别是包括凝缩和移置），另一方面你会拥有二次化过程的领域，包括各种形式的逻辑、数学、语言，而且还包括隐喻和换喻，但特殊的诗意现象除外（但正如你看到的，这个被非常广泛承认的东西已经意味着这堵墙上存在一些漏洞）。

这样，符号学将面临一个选择，或者说，正像它目前为止所做的那

样（没有充分意识到这一事实），成为一门"第二科学"（对此弗洛伊德的论文没有提供任何有意义的东西），并声称它有这种资格；否则，它将划分成除了名称之外没有任何共同之处的两种符号学："二次化的符号学"研究语言学、"原发的符号学"研究精神分析。此外，我们还应注意到，这些选择（不管你认为它们看上去多么肤浅，甚至荒唐可笑，或许实际上正是因为这个原因）确实是符号学所必须面对的（在充满希望地或戏剧性地存在于想象界之内），而选择者或者不知其中的风险，或者相反，他们看一眼就被吓住了。

这个武断的选择不可能存在：只有一种特定的审查概念能够使我们这样认为，但这种概念实际上是不可能存在的。审查的特殊性（因为它不显现所以我们几乎不可能把握它的存在）就在于，任何东西都要经过它、"围绕"它，你可以更进一步说，它意味着数不清的旋转和扭曲，它也意味着各种事物的"障碍"，就像你有时在河口处看到的水闸，各处河流的水都要通过它。

审查中未被审查的标记

我现在想以我自己的方式，来发展弗洛伊德在研究审查问题时的一个常见的比较理论——与新闻界审查的对比。从分析的角度看（在"审查"这个词中，这一比较就变成了隐喻，并最后成了文字术语），假如处于一个特定政治制度之下的新闻审查（我们每个人都能或多或少地想出一些明显的例子）是绝对专制的，那么就没有人会意识到它的存在。它不会在报纸的空白版面上明显留下"已被审查"的字样。它自己也不能容忍这个空白，作为空白，它也将成为未被审查的标志。它会将剩余的

第四部分　隐喻与换喻，或想象界的参照物

段落和行数凑在一起，直到空白的地方被填满，不能加进任何东西为止。而且它要保证，"凑在一起"的最终结果不能影响文章的可理解性，因为任何明显的不连贯、不自然的段落又将告诉我们，审查是存在的，因而它是未被审查的。

如今，在与报纸相似的人类意识的产物中，我们日常所看到的与那种绝对隔绝的极端情况完全不同，正是这一点使我们有可能认清审查。审查是对特定"机构"的命名，对一系列努力建立完美阻隔的精神力量的命名。例如，在最后的解剖图（和"焦虑的第二理论"）中，在作为"焦虑的蓄水池"的自我无意识部分和超我所渗入的场所中（见《抑制、症状与焦虑》），主动持久的反精神宣泄只要发生[1]，就维系着压抑。但是在它完全达到目的的时刻，甚至连精神分析学家都无法认清它。我们对审查所了解的全部，仅仅源于它的失败。但是，它的反面（审查的失败）也同样是真实和重要的。审查的失败建立了相关的知识——自从弗洛伊德以来，我们毕竟对它有了认识。

我刚才说到审查者不会在报纸上印上"已被审查"的字样：压抑本身是无意识的（它是自我和超我的无意识部分）——这一观点当然可以在弗洛伊德那里[2]反复看到。但这些同样的力量，一旦从其"持久的、变化多样的运作"的其他方面来看，就可以被视作"自我压抑"和"有意识的克制"的深层根源：这相当于在空白处印上"已被审查"的字样。

[1]《压抑》（第14卷），第148—149页（"适当的压抑"或"压力之后"）及第151页（作为一种"力量的持续消耗"的抑制）;《无意识》（第14卷），第180—181页（反精神宣泄）;《抑制、症状与焦虑》（第20卷）第157页及其后（抵抗、审查和反精神宣泄之间的关系）等。
[2]《无意识》（第14卷），第66—198页；《自我与本我》（第19卷），第17页及第49—50页（关于"消极治疗的反应"）;《抑制、症状与焦虑》（第20卷），第159—160页；等等。

审查者不会这样做，我们的精神过程也是这样。因为它们就像时光的流逝一样，总是持续地从一个意识活动滑到下一个意识活动（例如，根据"时间表"，或只是按照他们对于时间的习惯）。意识不习惯于在组成它的材料中寻找漏洞。然而，在别的情况下，它却瞥见了障碍和较小的裂痕，并突然宣布拒绝理解[1]所发生的事情。这是一种非常普通的经验，它已经成了有关审查的知识（审查的局部失败）——无意识中的意识成分：

> C'est bien la pire peine
> De ne savoir pourquoi
> Sans amour et sans haine
> Mon Coeur a tant de peine[2]
> （Verlaine, *Romances sans paroles*）

出版界的审查者仔细地对照未被审查的段落，以使它们显得具有逻辑上的一致性：正如梦的二次化修饰[3]或更一般的"文饰作用"（即合理化作用）的定义。这些程序的特别之处在于，它们以同样的规则、同样的固执，努力追求成功，但最后却恰恰失败了，继发性的文饰作用总是不能使梦的内容避免明显的不连贯性。文饰作用总是在尝试着自己的运气（例如，在我们寻找焦虑的动机时，反而确认了焦虑的存在），但在履

[1] 某种程度上，这是"依靠未知及不可控制的力量生活"的一个较温和的表达版本。弗洛伊德的评述忽略了对其具体的现象学和频繁度的考虑〔《自我与本我》（第19卷），第23页〕，并将这一点归功于格奥尔格·格罗代克（Georg Groddeck），*The Book of It*, V.M.E.Collins (London: Vision Press Ltd., 1969)。

[2] ［字面意思是：最痛苦的莫过于不知道为什么，没有爱也没有恨，我心中是如此的痛苦。］

[3] 《梦的解析》（第5卷），第490页。

行职能时，它却很少能够圆满完成任务。假如事实并非如此，那么它就不会作为文饰作用而被我们撕开面具露出真相（因此是非理性的）；在一些相关领域，我们就无法发现它躲在民族统一主义之中（政治领域），隐于我们每个人都体验过的不满之中（日常生活领域），藏于长久的信仰缺失之中（宗教领域），存于它试图平息的、恰由它引发的新一轮焦虑的浪潮中（意识形态领域）；假如事实并非如此，那么，我们就不会再去关心文饰作用，而去关注理性问题了（否则就是精神病）。而事实上，我们在最后所看到的是，尽管审查者付出了所有努力，报纸的内容仍然不能给人留下完全连贯的印象[1]——我们发现了审查者，这体现了审查的失败。

过审或未过审：意识与无意识之间的断裂

如果不能做出明显的区分，审查就会同时是未过审的（人们通常总是这样认为）和过审的（但是，是在同一个地方）场所。心理成分不是无意识的，因为它根本就不出现（假如是这样，它就像是某个不存在的东西），反之，因为它以"某种特殊形式"出现，以一种不同的外观示人，仿佛它从自身移开了一步（从很普通的意义上说，也就是移置）。这很容易使人猜想，即它间接地暗示出（正如弗洛伊德在谈到"结构"时所做的那样[2]），肯定存在着一些根本不能通过审查的东西——不变的

[1] 因此，无意识状态成为一个"必要的假设"。例子见《无意识》（第14卷），第166页。它的必要性在于如果不这样我们就不能理解意识的材料。

[2] 与严格意义上的解释（与既有解释近似）相比，这是一个更加间接、更加"插入性"的分析方法。弗洛伊德认为，当分析与其理想化的客观相差太远时，我们不应羞于求助于它，它尽可能完整地保留了回忆（参见Constructions in Analysis, 1937）。

原发状态（这是一种假设性的、渐进的理论构想，每次分析的推进都使我们离成功论证这一构想更近一步，但同时又让我们远离了它；它进进退退，像极了行者的影子）。过审与未过审的关系，有点像"根茎"（深层的）与"嫩芽"（表层的）的对立关系；或者说，某些东西接近于被压抑的原发状态（深层的），同时也是内驱动力的真实表象（表层的、症状的）。这番表述显然基于比喻，当这种"联想的运作"（比喻）有助于阐释这一假设性的理论起点（起点作为一种不断变动的基础，是预设性的，但却是必需的）时，这一理论的相关环节最终为那些保持了意识的领域提供了一套精神结构的模型。例如，被欲望控制的图像、被恐惧萦绕的记忆、不断彼此鼓舞的眼神等。总之，精神结构与我们平时所遇到的东西并无二致（只是顺序不同）；也正是因为这个原因，精神分析理论以悖论的方式坚持精神生活的统一性[1]（无意识是"精神的"：它只能被机械地表述成这样）。

在这一生产性作用的另一端，在到达的顶点，我们可以说，无意识结构总是来源于某种意识现象（如被压抑的复归），因而可以说它"变成了意识的"（在它被扭曲了的转向结果中）：它的一部分已经通过了审查。但是，因为偏离是必要的，它就不能通过：它的某些方面、某些片段停滞了，瓦解了。审查因此不是线性的，它不是你所认为的那种水平交叉点上的障碍，它阻止某些载体，但让其他载体通过（它包括两种非

[1] 例子见《无意识》（第14卷），第167—168页。因为生理学在当前阶段不允许我们从任何方面对其展开研究，因而猜想潜在材料是身体的或非精神的是无用的，然而它本身如同意识的材料一样适合用思想、目的、决心等术语来描述。我想要补充的是，作为整体的精神如果被看作身体的表现仍然是成立的。弗洛伊德部分地采纳了这一观点，特别是在1920年以后。同样参见《自我与本我》（第19卷），第15页。潜在内容在特性上不是"类心理"的，而是完全心理的。

第四部分　隐喻与换喻，或想象界的参照物

常独立而明确的立场的机制，就像电源开关一样）：不存在能够完全逃避其审查作用的联想途径。

我们必须设想无意识存在于一个意识和另一个意识之间。由于表面行为具有它自己设定的意义，所以，它的症状需要以不连贯的方式，通过疏忽对自己所宣称原则的背叛的方式，被人读解：不管人们由于谨慎而出错，还是由于撒谎而出错，他总是做不对[1]。另一方面，为了说明这些日常奥秘，对可以设想或想象的每一件事情的分析，都将采取形象、观念、记忆、感情的另一套形式[2]。审查不是线性的，我再重复一遍，它不是将一个领域划分成两个界限分明的空间。它属于另一种包含了折射作用的地形学：它是一个偏离点，一种修正原则。我们所看到的修正并不是审查所导致的结果（感觉好像我们是在其他情况中知道它的一样），这就是我们所了解的有关审查的全部。通过观察，我们可以说，理解审查，就得把它同那些我们必须重新建构的背景区分开（以及统一起来）：检查确实"有"背景，为了解释它你必须"绕道走"。另一方面，如果你认为这些"背景"是通过分析工作重新构成的，审查（仍然是偏离，同样的偏离；但是现在从相反的方向上看）的潜在成分与它的意识显现不符合，那么，为了考察这些背景，审查首先必须被看成表面链条上的中断或者表面中的裂缝，于是背景又成为这个表面的一部分。

无意识只是在它的意识结果中才会出现，意识只是通过它的无意识

[1] 如同拉康所说："出于善意而犯的错误是最不可饶恕的。"《拉康选集》（Ed. du Seuil），第859页，此前不曾翻译为英文。
[2] 参见前文注释。精神分析中的"驱动力"概念正如我们所知道的是"精神与身体的分界概念"。只有通过它的代表（意识的代表和直觉的代表）才能够接近它，因此，精神结构类似于意识中的存在。

插入才成了明白易懂的，只是通过它的不连贯性才成了连贯的。我们在任何地方也看不到并排挨着的两个领域。每一个事物都"存在"于他物中，他物又存在于此物中。使它们统一与使它们分离的，正是同一个东西（就如聚合原则，它与隐喻没有任何联系），这就是审查。它基本上是（因为它能同时分离和联合）一种转换形式，正如弗洛伊德喜欢说的那样。在这种转换形式中，一类是可能的转移（统一的原则），另一类还是必要的转换（分离的原则）。而且，转换并不是经常的，因为它马上就在两个方向上同时起作用（就像古罗马的双面门神，或者一篇平淡无奇的散文）：当然有从意识到无意识的"解释"，但是任何解释都是重新建构，它试图向我们"显示"从无意识到有意识的路线。作为一种根本不同的地形学，审查暗中破坏"逆流"与"顺流"成分之间的关系（然而仍然保留了这两个术语）：这是一条逆流的行程，只能通过想象顺流的样子来形成河流。但这个想象的过程却是逆流的行程（分析），与此同时它还通过其他路线使顺流再次成为可能（"治疗"）。

绕开审查的各种过程（尤其是凝缩和移置）是审查存在的唯一痕迹，因此被抵抗的审查是审查的唯一形式，它们绕开审查，并因此而证明了审查的存在；它们以各种姿态（即"克服"）不仅为相对的有效（因为迂回是必要的），也为相对的无效（因为迂回是有效的）提供了智慧。

这是两种运作相互对立但又难以区分的辩证法，这些运作中的力量关系并不总是相同的：成功消除障碍的程度和转移的程度更多地取决于凝缩而不是移置，因为介入的力量是在强力的汇合中产生的。逃避的程度、逃避问题的程度、不转变的程度，在移置中比在凝缩中更明显，因为同一个过度决定的凝缩不会在一种只是移置的移置（单纯的移置、不与凝缩捆在一起的移置）中出现。对拉康来说，正如我们所知道的那样，隐喻向象征

界一边倾斜得更多一点，换喻向想象界一边倾斜得更多一点[1]，即使两者实际上都是象征的。隐喻更侧重于揭露，换喻更侧重于伪装[2]，虽然两者都只能通过伪装而揭露以及通过揭露而伪装。弗洛伊德在把绕开审查的特殊功能[3]归结于移置时有过类似的观点，而且他还承认，这一功能是整体性的梦的工作特征，因而也是其他运作中凝缩的特征[4]。当你谈到"绕开审查"时，困难与"绕开"这一词汇有关。"绕开"意味着赢得对它的各种性质的胜利，这也是困难自身的失败（你能够绕开它，而且不得不绕开它）：对任何把这一运作看成一个整体的人来说，这两种运动的相对重要性以及它们在其中出现的比例都将发生明显的变化。

审查不是意识与无意识之间的边界。因此，首先，意识与无意识之间的区分独立于审查而存在；其次，确定这一分界线的位置将非常困难。意识与无意识的命名既是依据它们的显著差异，又是依据它们永久缠结在一起的事实；两者以偏离为标志，以暗示着连续性和非连续性的转换与非转换为标志，由此它们之间的奇怪关系就是统一性的"心理"与"主体"的区分。弗洛伊德著作的一个段落（也许还有其他段落我们没注意到）明确指出，审查是折射作用的标志，能够成为我们内部知觉对象的任何事物都是"虚"的，就像通过光线在望远镜里形成的图像一样。我们假定望远镜透镜一样的系统的确存在（它们无论如何都不是心理存在本身，而且它们从来都不能进入我们的心理知觉中），是有充分理

[1] 《拉康选集》(Ed. du Seuil)，特别是第70页（换喻）及第708页（隐喻）。
[2] 见本书第十五章中"从隐喻到换喻"的相关注释。
[3] 《梦的解析》（第4卷），第308页；第5卷，第449页（在该页出现两次）及第507页。
[4] 示例见《梦的解析》（第4卷），第322页，结尾段落写道："这样，通过梦的凝缩，我满足了'梦的审查'。"

由的。而且，如果我们继续坚持这种分析，我们就能将这两个系统之间的审查和一束光线通过一种媒介时的折射作用加以比较[1]。

原发的／二次化的：折射

类似地，原发过程和二次化过程都不是在边界的两边保持摇摆的两种原则。它们并不位于审查的任何一边：实际上它们是分离的（它们又一次偏离），并能形成审查。从意识的观点看（很明显，我们很频繁地使用这个观点），原发过程不是我们必须在障碍后面寻找的东西，它就是障碍本身，或者至少处在障碍的位置上。如果我们"被审查"了，那是因为对我们来说，有意识挖掘原发过程的工作是很困难的。从无意识的观点看，如某些精神分析工作所采用的观点，这个障碍（即审查，注意它并非一种真正的障碍）与二次化过程（而不是与想象界的分界线）结合在一起了：加入无意识的原发机能转入它们的意识发展中，结果就不会有审查这种东西；如果这种东西存在（如果有我们称为审查的东西），

[1]《梦的解析》（第5卷），第611页。我想到了《精神分析导论》中的一篇文章，尽管它与我所论述的观点联系不是很密切。在这里，弗洛伊德把无意识与意识的差异比作底片与照片的差异（第16卷，第295页）。弗洛伊德将这一"光学隐喻"代表精神装置的重复使用应当受到更为详细的研究。让-路易斯·博德里已经着手这样做，并且很好地阐明了这一问题（Le dispositive: approches métapsychologiques de l'impression de réalité, *Communications*, 23 [1975] 56-72）。

我的研讨班成员帕特里斯·罗莱（Patrice Rollet，精通精神分析理论，而且其各种贡献也极为有用）非常正确地指出，这里我们遇到了一个拓扑学问题，它不仅仅是隐喻的，更与要采用的"模型"有关（拓扑学是数学的一个分支）：在哪一种逻辑范畴内我们可以表现无意识与意识、原发过程与次级过程之间的特殊关系？除了弗洛伊德的光学暗指（或其主题的特定概念），拉康在其著作中同样表现出对拓扑学以及丰富的心理图表的兴趣，特别参考《莫比乌斯环》（Moebius Strip）。

那是因为只有以最低限度的合乎逻辑的方式显现（通过二次化背景）原初冲动，原初冲动才能进入意识。因此对它们来说，审查就是二次化的，对于精神分析者来说，审查却是原发的，唯一能做的就是追溯到审查的最初源头，由此，才能觉察到界定了审查裂缝的东西。

我们需要记住本节开头对原发过程的描述，这一点很重要；原发运作只有在所谓的二次化思考分析它们、去除其外壳的意义时，才能被界定。当意识尽力反映凝缩和移置时，意识承担了一项严格来说不可能完成的任务，因为原发状态从本质上说是无法把握的，它的其他部分又明确地处在表示它的特性的过程当中（基本上单独处在这些过程中），因此，二次化过程所能做的最后工作才是"对原发进行讨论"。意识的反映只能向它固有的"他者"示意（但它只能做这么多，固有的他者就是它自己的他者，而非其他事物）：它可以尽力指出它，人们可以用这种方式指出空间中的方向，这既是模糊的，也是清晰的。使用它或为了描绘它而发明的每一个新词，又都反过来破坏了它。当词接近它的对象时，前者（词）使后者（对象）消失了；反之亦然，前者通过使它消失而接近了它。

让我们在移置的原发形式中来考虑它吧！原发通常是根据如下事实来界定的：原发总是由一种再现向另一种再现转化，以便完成心理释放。但是这个定义（怎样才能实现再现的转化？）存在一个无法克服的内在矛盾。它假装相信（并且有时它真的相信，这样就更严重）在这两个再现之间的某个地方，存在着"真实"可靠的关系，这种关系就在于它们的二重性（两个再现拥有各自的属性）。因此，这是一种冒险，它使移置看起来像是某种荒谬、特别、滑稽的运作，像是在两个完全独立的客体的位置上只"看到"其中之一（或者至少是这两个对象之间的一些基本

的实质性转换）的视觉错觉。但是，这两个完全独立的客体究竟在哪里呢？除了在二次化思考中，是什么使整个讨论带有既"判定"又"协商"的味道呢？移置的特征是，按它的眼光（因为它能看，或更准确地说，它参与了视觉活动）"一"与"二"不是相互矛盾的：假如我在一场梦中，将我的母亲特有的形象移置到另一个人（我的朋友）身上（我母亲的形象就会不同程度地受到压抑，或者会移置到梦的其他一些地方去），那么，审查就是迫使我用一个人代替另一个人的东西，并且同时是允许我照这样继续下去的东西。至于我的朋友和我的母亲是否分离的问题还没有出现，移置利用自身的细枝末节，利用这样的事实而运作：我的朋友形象的作用就在于（这一特殊位置的目的），既是我母亲，又不是我母亲——这也是移置发生时的效果——去掉这个形象，就不存在移置，或者至少没有对我的朋友的移置。

让我们想象一下（荒唐可笑地）如何对原发过程进行有意识的思考，或者尝试给原发过程的独特运作（因而包括非移置作用）拟定一个定义。原发过程将得出结论（一种很可笑的拟人表达），移置是包含虚构两个客体（朋友和母亲）的有点古怪的运作，但实际上这里只有一个客体，或者更确切地说，是一种从根本上与"个别"相一致的双重性样式：原发过程可能会惊讶于遇到一个人们喜欢使最简单的事物复杂化的"环境"。简言之，如果分析研究只单独选择了凝缩、移置及其他原发过程的运作，那么，这是因为，精神分析研究就像每一种研究一样，二次化过程对它来说最有用。否则，在被列出和描述的运作中就不会没有凝缩和移置的位置。这样一个"否则"（虚拟的反面情况），当然是空想的（至少在它的完整形式中），因为人类通常秉持的是意识或前意识，无意识只是它们的一个缺口（而不是在它的反面）。我提出它的唯一原因是想说明，原发

过程的任何定义实际上都是由原发过程和二次化过程之间的差异所制造的：我们正在处理一个不寻常的、独一无二的情况，在这里，不最终给出一个与"人们想要定义的东西"不同的东西的定义，是不可能的。在此，第二个定义是第一个定义所能采取的唯一形式。同样，无意识也确实不是我们所能把握的，因为我们只能通过使它意识化才能把握它；因此，没有人能"把握"原发过程，因为假如真的把握了原发过程，这就意味着把原发过程归结为二次化过程的系统阐释。这就是为什么我们只能用指示性的短语和否定性的术语（作为某种非二次化了的二次作用）来指出（而不是定义）它的原因。例如，它的特性通过"不矛盾原则的不在"（弗洛伊德）得到揭示，而为了弥补这个"不在"（匮乏），你还得认为，它为不矛盾原则准备的东西是存在的，在它确实不在的世界里（如明确地在原发过程中），要这个不在者明晰起来的企图既荒唐又不可能。

原发过程的范围只是二次化作用的辩证性中的一个方面：它的界限、它的消失点、它的运作，以及它的创造性。原发过程是二次化作用给它的织物上的漏洞所起的一个名字。

冲突、和解、度

因此，（全面地考虑）如果原发过程和二次化过程总是按照这种既奇特又非常普通的方式相互影响，我们确实不会惊讶。这些方式我们平时就能看到，它们从来不会不让人惊讶——它们的奇怪特性，究竟算是惊人之处，还算是平庸之处，这很难说清楚。原发过程确实仍是二次化过程的对立面，它在自身内部携带着混乱和疯狂的能使任何逻辑序列终结

的力量(在弗洛伊德那里被称为"释放")。但同时,与此相矛盾,我们的精神运作最合理的地方却是它持续依靠深层次的原发资源来维持。原发过程和二次化过程不是作为单纯的状态而存在,它们只是一种以观察到的"中间物"为基础而推断出来的带有倾向性的本体,并且是所有精神运作的普遍机制。我们经常能够看到心理冲突的事实,而且它是如此突出,以至于使我们把原发过程和二次化过程实体化,变成这两个对立面的既是想象的又是真实的图形。并不存在原发过程这种东西,也不存在二次化过程这种东西,存在的只是一定程度、一定形式的二次化。

关于凝缩,我们拥有一些相关的背景知识:我做了一个有关X先生(我认识的一个人)的梦,并且我看到了一头犀牛。我很肯定它就是X先生,并且我也很肯定,它是一头犀牛。当我醒过来时,我还记住了这两件肯定的事情。但是我的梦还有第三件肯定的事情:它知道它完全是同一个存在,梦的形象的单一性并未以任何方式由X先生和犀牛相互分离这一事实所预示,事实上它们倒是由梦非常清楚地建立的。这就是我到第二天还不明白的事情:事实是一个人不必在这两者中做出选择,这正是这件事情的核心,原发过程的内部核心。然而,我的梦实际上以它自己的方式(它的凝缩方式)"区分"了两种观念(X先生和犀牛),由此,它已经表明了二次化的某种证据。相反,我的清醒状态并没有消除X先生和犀牛之间的所有联系:我对它们同时出现这一事实感到很惊讶,因此我抓住了它。这种联系保留着,但是在二次化的"更高"层次上,为了理解发生了什么,我必须略费周折,做点必要的解释:"在我的梦里只有一个单独的形象,但是我能记住,它既是X先生,又是犀牛。"我此处强调的这些话,就像原发过程和二次化过程之间相互扭转的可见的痕迹一样,通过暗示,某种东西让人惊讶,但在梦里不让人惊讶(亦即某种

破坏了不矛盾原则的东西）。它们表明了说话的"我"现在已经移入了二次化过程领域，但是仅仅通过表达它，甚至是在令人吃惊的事物的注册中，它们也已经能够证明某种仍然保留着类似"理解"一样的东西：它以一种偏斜的方式保留着，改变了方向，变得奇怪（转变／不转变）。在夜晚和早晨之间，审查增强了一个等级，二次化过程获得了依据：我的梦没有通过审查。但是它又通过了，它足以让我感到惊讶。

接下来，二次化程度的层级（梯度）数比在我的例子中出现的要多（我的例子中仅有两个层级）。在白天，我也可能被X先生（真的X先生）和犀牛之间的某些相似性所打动。这就是弗洛伊德的einfall。它这时也不再是梦了，也不是人们能够回忆起的梦的半醒状态：我正沿着这条街道漫步，我知道我正在做什么。这个力量的结构（原发／二次）又一次改变了（但是我们将看到它只能这样）。现在获胜的是这一基本的毋庸置疑的证据：X先生不是一头犀牛，没有一头犀牛会是X先生。这是一个其绝对性比它看上去要小的逻辑要求（即我们有绝对把握的那一点信息仅仅是"X先生不是犀牛"）。我的看法可能确实受到了束缚，但是并没有封闭那条将X先生和犀牛联系起来的途径（一种本身具有原发性的途径，这也正是我梦想遵循的）。我接受了这条途径，它通常被称作观念的联想（这是个好名称）：X先生看起来像一头犀牛，难道不是真的吗？这个问题以前我还从来没有遇见过，然而今天，它却给我留下深刻的印象。我也可以说（用法语或英语），X先生具有一些犀牛所具有的东西（一个更具原发性的阐述）。无论如何，我眼下正在进行比较，这并不很符合逻辑，"比较不是存在的理由"，就像我用法语所说的。如果它看起来符合逻辑，纯粹是因为它借助了习惯的力量（编纂）。在每一项比较中人们都能够发现转变的力量和注意力"跳跃"的情形，这就必然将我们引向无意

识。(这里有太多的可感觉的、可能的相似之处:为什么选择这个?)这是一种倾向于同化作用的延伸效果,它保留着某种凝缩的作用。比较活动本身就是和解:我认可把X先生和犀牛关联到一起,我允许它进入我的意识领域,但是我要减弱它的影响(我没有再做梦);我需要认真地讲清楚(假如不是对我自己又是对谁?因为没有人驳斥我),这确实只是一种"和睦状态"。这个词表达了(对我而言,因为在我的语言中,那就是它的意义)本质上"分离的、成对的"意思,并在另一个状态下把分离的两者连到一起:我被安全地隐藏起来,正如你看到的那样,全面地被保护着。我们可以做一个比较:我陈述了一种联想,但是我使它保持疏离;我让它过审,而又阻止它过审。这个明确的操纵者("好像""正如""看起来像"等)被特别地归因于防御功能,但在其他情况下,在上下文模糊不清时,情况也差不多:只要"正在被说的只是说的方式"这一点清楚明了(难道"话语"不意味着"言说的方式"吗?),我便可以降低我的防御的门槛。X先生仍在我的脑子里盘旋(如果情况真是这样,我不可能非常喜欢他),实际上,犀牛开始触及我的神经,这造就了隐喻。

第二十二章

移置

　　精神分析意义上的"移置"概念，其适用性远超一般人的想象。它很容易被理解为定位的转换，一种从A到B的途径，必要时，一种注定与某些文本成分（文学文本、电影文本、梦文本等）恰好一致的"手段"。比如在梦中，有人会说这个意象"是"移置（而那个意象"是"凝缩）：一种有限的、"实际的"概念，这就把这种现象略缩成了它的一个结果（即更容易直接观察的东西），或略缩成整个过程的一个阶段。

　　移置，按照这一术语的本质界定，是全部精神活动的一个最根本的原则，是处于分析思考核心地位的动力学和经济学的前提条件[1]。它是从一种观念到另一种观念，从一种意象到另一种意象，从一种行为到另一种行为的"转移"（正如弗洛伊德所说，能量替换）能力。移置比凝缩

[1] 参阅本书第十一章相关注释。

更明显，它本身还是一种潜意识压抑力。关于这一点，弗洛伊德[1]和拉康[2]都相当重视。如果我们最初的冲动是沿着直线走向充分的意识（而不是经由一系列的从一种替代物到另一种替代物的迂回的移置）的话，那么，就不会有审查。弗洛伊德研究过的本能的变迁（转向对立面、转向本身等）正像它们的名字所表明的那样，全部都是移置。此外，他还在防御[3]的标题下把它们限定为与抑制不同的一种防御机制，这种防御机制在移置的最初成分总是被移置本身遮掩和隐藏时保护着。

当移置第一次在《梦的解析》中作为一个标题[4]出现时，它并没有被定义为在两个给定的梦的成分中间的一种意义滑动，而是被定义为焦点的全面转换[5]，被定义为从梦的思想到梦的内容转变时能量强度的重新分布[6]：梦因其思想材料而被"以不同方式置于中心"[7]。此外，它不仅是一种可以被替换的再现，而且还是一种可以被替换的情感[8]。于是，从抽

[1]《梦的解析》（第4卷），第308页；第5卷，第449页（在该页出现两次）及第507页。
[2]《拉康选集》，第160页（移置作为"无意识阻碍审查最适当的手段"）。亦见第164页借用对S和S'的不同排列来表示隐喻和换喻的"公式"。正如作者所说，换喻是"对横线的维持"，隐喻则是"对横线的跨越"。同样参见第158页："如果没有这种规避社会审查的力量，那么人们会在换喻中发现什么？这种在极度压制下将自身让位于事实的形式，在其显现时是否表现出一种固有的奴役？"
[3]《冲动及其变化》（第14卷），第126页。考虑到存在对抗以原封不动的形式完成的直觉的原动力，我们可以将这些变迁当作"防御"直觉的模式。
[4] 参阅第6卷，B。
[5] "显而易见地，作为'显梦'的主要成分的元素远不是构成梦思的主要部分。因而，这一论断的逆命题也成立：梦思的精髓并不一定在梦境中显现。"见《梦的解析》（第4卷），第305页。
[6]《梦的解析》（第4卷），第307页（心理强度的迁移与移置）；第5卷，第339页（各元素间的强度移置），第507页（关于各种心理价值的价值交换的心理强度移置）。
[7]《梦的解析》（第4卷），第305页。
[8]《梦的解析》（第5卷），第463页。情感与再现是不可分离的，它可以"在梦境的其他方面被介绍"……这种移置经常遵循"对偶"的原则。参阅本书第十三章的相关注释。

象的词汇到持续促进梦的视听演出("再现性思考")的具体词汇的转换(再次转换),现在看,仍是移置——另一种移置[1]。

弗洛伊德在《梦的解析》之后所写的一些文章[2],不止一次把形成"无是非判断的替换"的一般机制描绘为从"内部危险"到"外部危险"的移置。此外,他还把"移置到某些无关紧要的……事物"当成一种折磨人的精神病的显著特点[3],因为它体现着荒谬的仪式性和对细节的感伤态度。

早在1895年的"方案"中,原发过程和二次化过程就被设想为能量的移置("方案"中的精神病能量,这是根据它们被称为过程这一事实)。然而,二次化过程只移置有限的、受控制的能量(无论如何,在所有从一种观点到达另一种观点的论述中都是必需的),而原发过程,在它采取的每一步上,都至少是潜在地移置了全部可利用的能量;因而,原发移置的完全转移,它们在这些项之间确立的几乎绝对的等价,以及这些项的"第一"个倾向,都很少是有意识的(即又一次的替换和防御机制)。

转换的意义,相遇的意义

在我看来,为了(再次)说明移置为何是一个真正广义的概念,过去研究成果的清单可以被延长,除非它已经足够长了。关于梦的某些已被确定的路线有时被忘掉,这就解释了凝缩和移置之间关系的一种独特

[1]《梦的解析》(第5卷),第339页:"我们所指的并非移置的任何其他种类。然而分析显示,另一种类确实存在,且在思想的'口头表达'……梦思中一种无色彩的、抽象的表达向图像的、具体的表达的转变中显露自身。"
[2] 详见《抑制、症状与焦虑》,但更早出现于《压抑》(第14卷),第155页;《无意识》(第14卷),第182页。
[3] 示例参阅《压抑》(第14卷),第157页。

性。这一点已由弗洛伊德本人和某些注释者[1]（顺便提一下，还有我，见法语版第172、202、244、259页）所指出，但并不总是足够清晰而突出。

像《梦的解析》的作者一样，当你进行论证并试图给出凝缩和移置的严格例证时，你显然要努力避免这两种操作以错综复杂的方式交织在一起。如果可能的话，你要达到的目标是，列举一整套案例，只有凝缩在其中有力地贯穿始终，而另一套例证，则是移置在其中享有同样的样本优势。这实际上是那种经常发生的"话语内在固有的灾祸"，这种做法无异于挖去了论争的基础：在尽力表达清晰观点的过程中，经常扼杀一种模糊不清的观点。由于在《梦的解析》第四章的A和B部分分别处理了凝缩和移置，这就不可避免地造成了重叠（diptych）效果，而且，粗读能够给人造成一种印象，即存在两个对称的部分，它们从外部联系起来（很像语法中的动词和名词），正在讨论的内容只能简单地在它们之间进行分配。

反之，移置最值得注意的特点就是促进凝缩，直到使它出现。这两个事物并不是对立地存在，尽管它们的临时产物有时是这样。它们可以说一个被放在另一个之中，是一个在另一个之中，而不是另一个在一个之中。这是一种单方面的关系：所有的凝缩都需要移置，但反过来则未必。移置是一种更一般的、更永久的运作，在某种意义上，凝缩在特殊情况下才拥有这种运作（它利用了更一般的方式，而且有时转而反对审查作用）模式。凝缩总是要求移置（至少两次），不是作为某些次要的附属物或可任意选择的变体，也就是说，要是没有移置存在的话，描绘行

[1] 侯硕极（Guy Rosolato）在论文L'oscillation métaphore-métonymique第75页中（本书第十五章相关注释中已经提及）进行了清晰的阐述："隐喻的结构依赖并对立于换喻的结构。"

为必须安排在其他几个汇合点上，而且在进行中它们全都必须按自己的方向被"移置"[1]。事实上，凝缩"是"一种移置，一套定向的移置。然而，当其中一个"过程"的某一方面吸引我们的注意力时，我们使用单独"凝缩"这个术语就是正确的。这个"过程"指的是"移置的汇聚"（它们的值得注意的意义，交叉样式）而不是移置本身。在移置不伴以凝缩编组（或只是轻微的、不直接的）时，或在仅存移置时，或在带有其他移置的"移置的汇聚"不为我们感兴趣时，我同样倾向于使用"移置"这个概念。

正如我刚才所说，这是一种单方面的关系。对此我十分确信吗？或者更准确地说，为了使一种潜在的凝缩出现在移置之"后"（中），这种关系也在另一个方向上，即反方向上，单方面进行吗？我并不处理一种返回的路程，一种相互作用的配置，因为出发的路程和返回的路程并不相同。这种关系是一种值得注意的关系：它是双向的，同时又不能反过来，它走的是"两个方向上的单程"。

移置用一个对象来代替另一个对象。在这样做的时候它把对象分开了，而且，它还倾向于使它们相似，使它们"同化"，把它们理解为等同的事物，所有这一切都是越完美便越具有原发（那么"全部"负荷都被输送了）的属性。对弗洛伊德来说，同化就是一种凝缩[2]。移置就在它勾画出同化的轮廓时拒绝了它：一种使它处在运动中，把它向前推，使它

[1] 这一观点在下面这一段话中被论述得很清楚："至今为止我们所思考的移置被证明是在于一种想法被另一种想法以与之相似的路径所替换，并且它们被用来使凝缩更加方便，借由它们的方式，以一个介于其间的普通元素而非两个元素来找到进入梦境的方法。"参见《梦的解析》（第5卷），第339页。
[2]《梦的解析》（第4卷），第320—321页。

"成为移置"的拒绝作用（然而，凝缩却接受同化并建立同化）。移置使我们对无意识本身保持了一种恰到好处的距离，它经由替换而持续。

"凝缩"和"移置"确实是为一个单一的巨大运动的两面（展示或隐蔽）所起的名字，其使用取决于特殊事件是否从两面中的一面翻转到另一面。在我们提到移置的情况下，持续的、潜在的凝缩，针对的是同化（被拒绝的）倾向，而且移置恰好出现于进一步的同化（的拒绝）之中。另一方面，当这些途径的汇聚比它们本身更重要的时候，凝缩就产生了。

在梦中或在文本中，凝缩即是由单个表面成分所产生的几串逆向思想流的"出现"。在意义后面永远有意义，"话语永远增强话语"[1]（否则，它决不会如此呈现），不存在能够说出"正在被说的一切"的句子和形象，不从几个方向立即唤起的东西就不能被我们意识到（就像精神病症状的"双重固定"）。每一句言词都有点像一个控制放电的装置——如果在一瞬间，在唯一真正的生产性的瞬间，各种不同的印象没有以某种方式走到一起，凝缩就不会发生。简言之，凝缩就是一整套庞大的移置。

这种描述反过来未必成立。这里体现了一种不对称的格局。移置中真正凝缩的东西，事实上是逆行（退行）同化的。凝缩是某种多于移置的东西（这也正是为什么它需要几个串列的移置）。

实际上，移置和凝缩是不"等同"的，它们也不是意义的"装置"，它们本身就是意义（克里斯蒂娃的"意义"）。移置是转移的意义（从意义的逃离）。凝缩是交汇的意义（为了那个瞬间的空间而再次发现的意义），即意义的水平领域和垂直领域。这就不可避免地让人再次想起拉康

[1] 示例参见意识的表述和无意识活动的"合作"，弗洛伊德称之为"强化趋势"。参见《无意识》（第14卷），第195页。

的两个公式[1]：凝缩就是"能指的叠加结构，隐喻将这个结构当成自己的领域"；移置是"改变我们在换喻中看到的意义的方向"。

移置—隐喻

我在前面曾提到，凝缩本来就是隐喻，这就导致了两个相反的结果，其中一个很有名，而另外一个则默默无闻：凝缩经常导致隐喻（在雅格布逊看来），而且它是在它导致换喻时用来保护某些隐喻的东西的；因而，我在同一段落提出了"凝缩—换喻"概念。

这种状况，由于它内在固有的换喻性质而有点像移置。移置可以在隐喻中观察到（见前文中的类型3和类型4，而且它还采取了隐喻路线）。关于这些不一致性，（基本上）没有什么值得惊讶的，因为，当参照（关系）属于隐喻和换喻这两个术语之间的"逻辑"关系（稳定的关系）时，当参照未使得隐喻和换喻保持一致时，它们只在意识的（表面）水平上曾被我们所定义。

那么，关于移置—隐喻，解释起来就简单许多。在电影中，它的作用，无论什么时候，只要电影文本正在进行，很清楚地进入一种过渡活动，它就能够被我们所确定。这种过渡活动把一个动机连接到另一个动机上，在物理学意义上，它处于一种与转变而不是与汇聚或可能的"相遇"关系更紧密的运动中。尽管这样，这两个动机还是根据相似或相反而被联系起来，因为在它们之间并不存在可理解的意义的邻近性，或者说，超出最初的联结，没有任何东西可说。这样，我们就有了一种有趣

[1]《拉康选集》，第160页。

的"杂种",这是一种表示"两者关系的类型"所具有的特点的隐喻,表示导致从一个向另一个"变迁的类型"的移置。

传统电影摄影术常见的剪辑系统,通过"相似性""联想""对照"等(简言之,现代意义的隐喻),为蒙太奇提供了广阔的空间。隐喻多少显得有些纯粹,而且其纯粹程度取决于它在多大程度上拒绝了情节成分。我要说,严格意义的(拼贴)蒙太奇,以我之见,在这个语境中只是伴随着摄影机的运动和诸如融、划等光学程序而"实现移置"的一种模式。

的确,隐喻的联想在"叠加作用"促进无意识压抑的释放时,可以产生自凝缩运作。在奥逊·威尔斯的影片《公民凯恩》[1]中有一个片段:凯恩从前的男管家正要对来访者讲述男主人公同他第二任妻子苏珊突然分手的消息,他只是说:"是的,我知道如何来操纵他。好像就在那个时候,他的妻子离开了他。"超速的溶变造成了一个尖叫的白鹦鹉立即从走廊飞走的特写镜头(一种小小的文本损伤,没有什么东西引导我们去期望它),这时,苏珊出现了,她正走过大厅,匆忙地穿过走廊(正如你们看到的那样,换喻的借口非常屡弱)。这就是逃避的隐喻,当你说鸟飞了的时候,它也适合于苏珊。它表达了一种突然的、极不协调的、有力而高亢的逃离,这种逃离是长期郁积于心的软弱和煎熬(=鸟的姿势)的充分体现。影片预先就把这些东西唤醒了:对于观众而言,就像对于随后我们就会看到的丈夫一样,这是一个真正的组合的震惊。在一阵令人晕眩的混乱之后,她的丈夫经受了感情上的重大打击,弄乱了妻子的房间,接下来,那个看起来愚蠢的白鹦鹉(又一次像苏珊),似乎想通过一种难听的诱惑的嘶叫声刺激和讥笑凯恩;它正是男主人公的某种力量和

[1] 美国,1941年。

第四部分 隐喻与换喻，或想象界的参照物

支配能力，但是它刚刚飞走。在我们的文化中，我们对男性生殖器（鸟）的谨慎文饰同白鹦鹉的主题联系在一起。经由这个叠加的联想的多样性，隐喻完成了凝缩的某些工作。

但在很多其他情况下，移置—隐喻很少提供有意识的相似性，它只是在表层平静地持续着。在让·维果的《尼斯印象》[1]中有一个著名的隐喻，它提供了关于这一点的典型例证（实际上是一个非常一般的片段类型）。银幕上是一个滑稽的老夫人的脸，接下来是一只鸵鸟正在伸它的头和脖子的镜头，这不免产生喜剧效果，让人联想到威风不再的冬鸟。一个简单明确的水平移置本来就包含着某些换喻的东西，然而却通过文本的字面进入隐喻过程（隐喻在这个例子中特别纯粹，因为它不是叙事的一个组成部分）。

人们可能想努力地把换喻插入隐喻（避免没有上下文的突然插入的纯隐喻），以便"利用"水平上的移置和换喻之间的一致性。也就是说，喻体早已存在于故事世界之中，在需要使用隐喻时，喻体随叫随到[2]。但在我看来（正如我已经说过的那样），从深层结构看，表面的一致性并不是绝对必要的。尤其是，如果"换喻"概念精确地按照精神分析的移

[1] 与鲍里斯·考夫曼合作完成。法国，1929—1930年。
[2] 比如在侯硕极的极具价值的论文L'oscillation métaphoro-métonymique第302页提到的。我在思考我所引用的这一开头段落（第76—77页）："显然，支配（换喻）这一定义的是其存在和关联；无须参考无意识的链条，因为与缺失物的联系是非常清晰且易于解释的……这一换喻的概念，正如我们所看到的，囊括了所有可能的辞格，并证明了它们之间的关联机制是外露的。"更进一步可见（第81—82页）："隐喻退行到如同换喻一样只具有单线路的功能，或作为'修辞'消失在与其他修辞的比较中。"

这种方式将拉康介入的问题相当直接地表现出来，即无意识操作与修辞学操作之间的一致性问题。这种一致性只有在完全自主的情形下成立时才能充分获得力量；人们不能修改修辞的定义以使其符合弗洛伊德对凝缩和移置的区别。

置模式（重复的程序）形成并与修辞学原则（传统修辞学不过是雅格布逊的变体）相矛盾的话，深层相应的思想会在很大的程度上被弱化，因此（尽管修辞学对换喻的界定在历史过程中有了很大的变化），类似于鸵鸟的形象就绝不是换喻的，而是在一个巨大的"相似性"领域中（强行）指定的位置。

第二十三章

影片中的交织和交叉：作为一种修辞手段的叠化

当我们谈到影片中的"辞格"时，我们首先要谈到的是哪种辞格呢？我们首先要谈到第43镜（随意举例）中两个同时出现的动机，或者是第13镜和第14镜之间的意想不到的切换，或者是在某一特定时刻出现在银幕上且能被"精确测定时间"的叠印。换言之，也就是文本的一个片段。这里当然有更复杂、更广泛的辞格，例如，在爱森斯坦的《十月》中，有关竖琴和孟什维克的辞格。对此，我曾在上文接着玛丽-克莱尔·罗帕斯之后加以评论，但是，它们仍然是文本的片段，其中的区别在于，它们当中有几个（甚至任何一个）片段都不必然包含与它一起出现的全部电影材料：竖琴和乐师都只是辞格的一部分。但是我们同时看到的这间房子的舞台布置却并不是修辞格的一部分（这一点也适用于几个简单的辞格：在叠印中严格意义的辞格取决于形象的叠加，而不是叠加的形象的内容）。

无论是在哪种情况下，我们都要处理好从连续镜头中截取的局部片段。现在，一个文本的片段（无论它是长的还是短的，是连续的还是分割成片段的，无论它是否与镜头一类的综合单元相一致，简言之，无论分析者为了单独处理它可能选择怎样的"分割"程序）就是一条知觉带（视觉的和/或感觉的），它已经受到了这种"分隔"的影响，并且被限制在一个特定的空间。

　　相反，意义据以产生的象征模型，就像聚合原则、凝缩原则、二次化倾向一样，都是运动的范畴，而不是"单元"，这些运动甚至没有被包含在假定了其形式的单元之中。

　　任何在影片的流动中，相对来说容易分割的修辞格以及在影片中重复出现（也就是说，这种辞格，已经在一种类型一个阶段中被编码了）的片段，都可以被看作广义语义轨道上暂时巩固下来的结果。语义学的轨道先于意义，轨道使意义存在，进而将意义传播出去，同时创造了其他辞格。并且，即使存在一些非常容易进行"编目分类"的例子，从一般意义上说，我们也没有任何理由猜测（与未表达出来的、至今还非常普遍的想法相反，毫无疑问，这是因为它会使分类更容易、更迅速）媒介材料上相互分离的电影要素（影像、声音、影像和声音的结合、两个基本主题的冲突、光学过程等）应该与一种单独的修辞原则相一致，或者，它们应该"是"换喻、移置或隐喻。

　　为了建立单个镜头与修辞意义的对应关系（人们经常依赖于这种关系来对电影修辞问题做分类），无论在哪个领域，在内部结构相似（同构的）的情况下使它们的实体相互分离都是必要的，因为这些一一对应的平行关系，来源于一种投射作用。说明同一事物的普通单词，如"对应"或者"平行"，同时包括了两种观念，没有哪个术语能圆满地阐释某种观

第四部分　隐喻与换喻，或想象界的参照物

念。这里，我们研究的是制作和产品、修辞和辞格之类的东西，它们的结构相差甚远，但在文本的生成过程中，它们又确实使彼此相连。

在我看来，如果将电影辞格置于与四个独立轴的相互关系之中，似乎就会产生一种真正的进步（在当前）：任何一个辞格都不同程度地被二元化了；或者更接近于隐喻，或者更接近于换喻，或者是这两者的混合物；这特别证明了凝缩作用、移置作用，或两种运作的密切结合是组合的，或是聚合的。

辞格在每个轴上的位置都是不同的，复杂的居间状况特别常见；这些轴是双向的（聚合/组合除外，这两个术语是唯一不能在不同的结合体中出现）。这些轴相互交叉的方式仍然丰富多样，由此使我们更接近于实际文本的特殊性（当然我们绝不能指望详尽地论述它们）。

"混合的"或者"居间"位置（这些词，实际上是很不准确的）并不意味着一个模糊的位置。记住这一点非常必要。在作为一个整体的辞格中，探索它是什么，这是可能的，它证明了其中的一点，并且由此证明了另一点。在混合状态的两个要素中，没有一个要素自身是混合的。我将尽力把所有这些观点论述清楚。

如今，电影画面的叠化使我产生了兴趣，其原因不止一个。因为它存在一个优势，即比较容易下定义（"策略上的"）；还因为它在一定时期的影片中是共同的，并因此成为这些影片的特征；尤其是因为，它是一种"过渡"，这正是问题的核心；更深入地说，在电影画面叠化的时刻，影片除了它的文本连续之外，除了它纯粹状态的运作模式之外，没有展示任何东西。

叠化到底是凝缩，还是移置？你首先注意到的是移置。叠化允许我们比影像（或是它的对立面——剪切）更密切、更长时间地观察这种由

影像1到影像2的实际转换，这一时刻得到强调和扩展，这已经有了进行语言学评论的价值。此外，在文本交叉点上的某种"犹豫"，使我们更加密切地注意到，文本在完成一种编排的运作，并且事实上已经增添了某些东西。

但是凝缩过程却并没有缺席，它只是在别的什么地方，尽管它仍存在于辞格中。在它们渐渐变得水乳交融的那一瞬间，它存在于银幕上两个影像（短暂的、飞逝的）的共存中（见弗洛伊德论述关于凝缩作用的"集合性辞格"[1]）。它呈现为一种初步的凝缩，这点很不寻常；这是因为，它一开始就显得更像某些残留（剩余）的东西。在法语中，我们称其为"开始形成"辞格，但叠化就其凝缩方面而言，是一个行将完结的辞格，一个从开始就行将完结的辞格（这就是它不同于那些稳固的延长的叠印之处）。两个影像开始渐渐地相遇了，但是，它们却转回去，向着彼此相反的方向发展。如果凝缩开始形成了，它就处于一个逐渐消失的途中。当影像2变得越来越清楚时（当它"成功时"），影像1因此就变得越来越弱，直至"消失"——就好像台球桌上的两个球，它们相遇仅仅是为了彼此再次出发，结果是相遇和分离就成了同一件事，但是至少存在它们真正"接触"的那一刻。我们考察的凝缩正是处于这种消失的过程中。

叠化究竟是原发的，还是二次化的？其中有一些直接的、二次化的东西：它是存在于影像1和影像2界限之间的途径，就在它们还没有混合在一起时，也就是在它们仍然各自保持独立并清晰可辨时（对于影像1是叠化的开始，对于影像2是叠化的结束），采用了这一途径。二元过程的

[1]《梦的解析》（第5卷），第293页："……若干人的行为特征合成一个梦境。"

第四部分　隐喻与换喻，或想象界的参照物　　　　　　　　　　　　　　　353

另一个特征是：尤其是在"影片的标点法"[1]中，叠化经常是被精心加以处理的。这种符号通过"时间的跳跃"等手段，专断地把观众的注意力集中在原因/结果或前/后的关系上，它是从更加复杂的总体意义中抽取出来的某些东西。

　　从原发方面看，它不仅是我们正在处理的界限标志，而且其本身就是路径；一本书中的两个连续段落可以连接起来（同时，它们又是分离的，确实就像在叠化中那样遥远），这种连接是通过"另一方面"或者"第二天"之类的表达方式，而且也可以通过一个空白（另辟新的一段），这个空白，同样也是作为表达的一部分：你能够想象出，第1段的结尾与第2段的开头被印在同一行中吗？你能够想象出，印刷上的书写符号混叠在一起吗？但是在每一个叠化中，都会出现这种情况。这种方法并不仅仅在所指层面上划分了两个部分之间的关系，而且在物理层面将它们的能指联结起来，就像在弗洛伊德对体现梦特征的"表现手段"的定义[2]一样（"表现手段"在法语中意味着"比喻表达方式"，而且，这个单词暗示着一种原发修辞学）。因此，它向我们暗示了一种关系（不管对它的正式描述可能是什么，都是一种因果关系，等等），这种关系与要素的混合、魔术般的变形、神秘的疗效（即思想的全能）有关。影像或

[1] 我建议读者参阅我的题为Ponctuations et démarcations dans le film de diégès的文章，重印于《电影表意散论》（第2卷），第111—137页。
[2] 《梦的解析》（第6卷）有此标题的C部分。弗洛伊德对梦如何表达各种逻辑关系如连续、因果、对立等提出了质疑。而事实上，梦不像语言有时态和转折能够将其明确地、独立地标识出来。梦是通过编排（可能是套入）所有的要素，而非通过能够将其联系起来并附于其上的逻辑标识表达它们的，至少分析者可以将其重建（第4卷，第312页）。梦不顾所有的关联，它接受和操纵的只是梦思的实质内容（第4卷，第312页）。例如，两个要素的因果关系以"一个影像到另一个影像的直接转换"出现（几乎就是一个淡入淡出）；相似性以作为凝缩形式的识别和复合转换出现（第4卷，第320页）；等等。

许是普通的，而将它们连接在一起的路径却完全不同。更确切地说，存在两种路径，一种是普通的，由符号所呈现，其他的属于另外一种。简言之，仅仅把它看作一种移置，叠化就已经是被二次化的运动的联合体。两个村庄被一条有路标的路连接起来的事实，并不意味着它们之间的道路和捷径无法穿行：这有点像精神分析把联想嫁接到梦之上的做法。[1]

任何期待叠化的严密组织性的人，任何期待对于正在进行的东西进行完整展示（这两者都无可争辩）的人，都排除或者低估了原发作用，他只会说防御性的、反对的语言：原初镜头片段，倾向于通过它们的过度决定，在"只有二次化时才出现的联系"中传递巨大的力量，因此，某种二次化过程的倾向（气势、姿态）经常成为原发过程的证据（这解释了叠化被如此长时间、如此频繁地使用的事实）。不论我们是否有兴趣和热情继续讨论下去，对有关明晰性的观点进行有效的讨论，都在力图进一步确定"在理性原则掩饰下运作"的"有魔力的过渡"的真实性。

叠化是组合的，还是聚合的？叠化是组合的标志，并且这一阶段完全如此，没有"混合"出现。它制造出组合的连续镜头（这就是它为什么处于那儿的原因），甚至即刻制造出两个在空间中同时发生的组合（变化多样的叠印），制造出在时间上连续的组合；因为叠化不能够持续，它最终消溶到一个连续的序列中，影像2"紧接着"影像1而出现。叠化，这种将两个影像连接起来的手法的定义本身就把聚合排除在外了。叠化通过其他的"转换"形成聚合，但是它自身的功能却不是聚合。

叠化是隐喻，还是换喻，或者两者都是？在此，它完全取决于两个

[1]《梦的解析》（第5卷），第531—532页。在两个既定的要素间可能存在联想关系；在人讲述梦境时，一开始所讲述的都是些不相关的、不大可能的，多少有些荒唐的，但它为那些被审查机构压抑了个人思想的人指出了这一点。

第四部分　隐喻与换喻，或想象界的参照物

影像之间的具体关系。在它们由于情节而同时出现时，或者两者建立在电影制作者和观众都很熟悉的稳定的邻近性基础上时，接下来的运动就是换喻的；假如它呈现的是相似的或相反的东西，就是隐喻的。它常常两者都是，这并不是偶然的：两个事物可以并列，同时又很相像，这两个标准并不矛盾，它们所属的两个类别并不是互补的，但是它们在很大程度上是互相交叉的（它们仍然是分离的，就像处在一个固定的理论中）。这一点，我们可以参照第十四、十五两章。

现在必须补充说明的是，叠化虽然不是纯粹的换喻，但却表现出相当突出的换喻能力。它倾向于（如果我们能够这样说的话）在事后创造出一种先在的关系（实际上，它是"隐藏"在了"完成了这一切，但是结果却是一样"的叠化背后的移置）。换喻把处于参照的邻近性关系中的两个对象带到一起，而且这个标志了叠化特点的"过渡性的力量"，以及产生了影响的"文本的邻近性"（并且它通过自身的缓慢和渐进性强调了它），限制了观众思考的自由，导致由它连接起来的两个因素在某些所指对象中不是邻近性的。也许，这正是为什么剪辑和换喻常常被混淆的原因。叠化似乎能够使最纯粹的隐喻看起来是换喻，因而它在语言上向我们提供了一种拥有换喻功能的夸张影像：这意味着，影像从其他许多可能的邻近性中选择了一种邻近性，所有的邻近性都是"作为参考的"邻近性，但是换喻活动的力量却为我们提前做了安排，以便让我们发现其中最突出、最重要的那一个。叠化以相似但规模更大的方式发挥作用：因为它展示着它的路线（在这个方面，它不同于语言中的换喻），还因为电影中可能的邻近性是更多种多样的，在它们之间进行选择，也就变得越来越专断。

叠化是一种陈腐的修辞手法，如果选择其他更不寻常的手法，则会

把我们引入一个错综复杂的迷宫,更何况我们的研究还得继续。实际上,在看得见的地方和看不见的地方识别原发过程、原创成分或艺术效果,是同样重要的,而且符号也是毫不留情的:当它被估计不足时,它又返回被控制状态,并且当我们涉及独创性时,我们比想象的更加平庸。

叠化的例子表明,影片结构中的每一部分,不管多小,或多么简单,都需要许多隐隐呈现的形象运动。我们要抵制的诱惑是,非得在唯一一个分隔空间中弄清叠化问题(这实际上是分类学常有的错觉)。相反,它作为精神分析意义上的"构成性"的绝佳例子而存在,这是唯一一种能够完全延续的构成。因为它们是以一种简单的姿势,"回答"了多重动机的形成问题:它们多次被固定,这个固定点"保持了"相当长的时间。如果我们希望把叠化"进行分类",或者仅仅是想获得关于它的工作方式的明确观点,我们必须立即考虑一系列的注册问题以及它们相互交叉的事实。

第二十四章

能指的凝缩和移置

拉康在上述问题上的见解非常复杂，但世人对它的理解和阐释则有些简单化了。因而，有时会出现根据简单对应现象来考虑隐喻与换喻之间关系的倾向，似乎每一个凝缩就是一个隐喻，反之，每一个换喻也就是一个移置。在这项研究当中，我已经反复不断地强调了从各种不同领域（语言学、修辞学、精神分析学）中引入该范畴导致的不一致和交叉问题。并且，我花费这么多时间，就像我在揭示凝缩—换喻或移置—隐喻这类"混合原物"的讨论中所做的那样，目的是为了在另一个层面上确立这两个原发运动与两个现代辞格之间的对应关系：在意义操作过程中的邻近性关系和相似性关系。凝缩中包含了一些隐喻的东西，而且，移置中也包含了一些换喻的东西，这是在它们的原则中，在它们描绘的轨道中，而不是因为它们导致某些我们定义为隐喻或换喻的辞格。正如我已经说过的，凝缩和移置处于同隐喻和换喻的"典型"关系中，也如弗洛伊德所看到的，

把哀痛看成忧郁症的典型，或者把感情表征看成歇斯底里的典型，然而，这种感情并不总是歇斯底里的，而与此不同的是，哀痛却总是忧郁症的。

这等于说，那些明显的例子不一定准确地与理论分析的需求相吻合，或至少不是与每一种情况都符合。因为，其中存在着更深刻的相似性，它可以从这类理论研究中被我们直接推导出来。

而且还有一个阈值点的问题（迄今为止，我对它还没有说过什么）。在这一点上，近似性自身达到了一个限度，这也是一种溢出物的地带，在这个地带，凝缩和移置不能归结为任何一种严格界定的隐喻或者换喻（哪怕是像当今的二元对立那种最广义的概念）。我正在考虑的，是那些直接对能指发生作用并在它的物质实体中产生影响的凝缩和移置的例子。

粗略地理解这种断言可能会让人惊讶，但是不要忘了，拉康不是提醒过我们（拉康比其他任何人都热衷于把对应关系强加于两个原发轨道与两个"超级辞格"之间），凝缩和移置、隐喻和换喻首先是能指的活动，就像在他自己很喜欢利用的文学游戏中一样吗？弗洛伊德不也总对玩笑感兴趣吗？但为什么他为玩笑所写的东西与他的研究旨趣相差如此之远呢？他不是经常强调在单词语音的实体上（被看作"事物的替代物"的"单词的替代物"[1]）发生作用的凝缩的"特殊形式"吗？他不是已经观察到，在精神分析中，就移置到梦的解释中的联想来说，凝缩与移置之间的联系，从一开始就是通过相应的词语之间的纯物理相似性（发音、拼音）[2]而经常加入到意识领域的吗？简言之，凝缩和移置、隐喻和换喻

[1]《梦的解析》（第4卷），第296页；《无意识》（第14卷），第198—199页；等等。
[2]《梦的解析》（第5卷），第530—531页，特别是作者在下面画横线的句子："不论何时，当一个心理要素与另一个被一种讨厌的和肤浅的联想联系在一起时（如前述的玩笑、词语游戏、谐音等），就会同时产生一种合理的深层的联系，这种联系受到审查的阻力。"

永远都是"能指的辞格",这难道不是事实吗?

关于"能指运作"的概念

事实上,这个频繁地被援引的概念可以指(至少)两种完全不同的、有时倾向于被混淆的事物:一方面,它普遍适用,并且是全部表意运动的特征;另一方面,它又归属于那些特殊的东西。

从两个方面来讲(实际上只是从一个"两个互补的角度"来看),语义学的轨道永远意味着能指的运作。首先,正如拉康在洞悉决定性的价值时所注意到的,因为所指从来就不是"被给予"的,它只是某种暗示性的东西。同样,空间中的一个方向,通过一种姿态(打手势)就可能被指明(意义总是指示性的)。因为,在意义的历程及暂时停止的点上,能指是唯一一种以某种方式"呈现"在我们面前的实在之物,或者说,能指的形式及其安排无须争辩,或者说,它是经得起证据检验的。现代语言学一直认为,能指的规则与所指的规则之间的一个重要区别源于"具体物",源于与"所指的短暂的非实体性"相对立的"能指的知觉性"。在索绪尔的符号概念的两个层面中,所指层面是我们必须主动重建或寻找的层面,它也是隐藏的层面,是拒绝显示其"注册权"的层面[1]。非常奇怪的是,通常对无意识并不关心的语言学家,会以他们自己的方

[1] 这一观点在路易斯·J. 普列托(Luis J. Prieto)的论文 D'une asymétrie entre le plan de l'expression et le plan du contenu de la langue (*Bulletin de la société de Linguistique de Paris,* LIII, 1957-8) 中得以清晰阐释,而标题所涉及的"不对称"现象恰恰是我所论述的。该文的目的在于探讨语言学家技术性工作做出的结论。作者称,能指是明确的,而所指是不明确的,完全是心理上的。此外,这也是索绪尔和叶尔姆斯列夫的整个传统语言学的一个永恒主题。

式谈到这一类事物，会对所指的"消失"及所指基本功能的缺乏如此敏感，即使他们脑子里所想的，从根本上说是前意识的潜在因素。意义的每一种辞格，首先就是能指的辞格，因为能指及其规定是赋予我们的唯一具体的因素。

反过来说，意义的关键点（即使我们是从所指的边沿来观察它们）总是以阻碍者的身份出现，抑或相反，作为包括了一定数量的临时组织形式而出现。如果我改变想法，我同样也会改变我使用的词语，并且，如果我试图阐明我的观点（"整理"我的观点，就像法语安排得那么好一样），我再次发现自己面对的是"遣词造句"的工作。提喻法发现或创造了"帆"与"船"之间的某种等价：这一表意链条的物理构成（能指构成），不管是语言的还是文字的都立即受到了影响，而且"帆"替换掉了"船"。爱森斯坦想把孟什维克的动员演说同抚慰性的音乐加以比较：从视觉方面来看，电影文本立即就被竖琴和巴拉莱卡琴的影像丰富了，对所指最基本的陈述也不可避免地使我们面对能指的特殊性。这也是语言学了解得很清楚的东西，因为它倾向于把"形式"看成唯一能确保一种现象的东西[1]。例如，在语言学中，当只存在动词的一种过去时态的时候，就没有理由去假设在"连续的过去"和"过去"的界定之间存在一种永久的语义学区别；如果针对语言（如法语）提出这种区别的话，原因就是它们的能指包含了两种相互独立的构成——"未完成过去时"和"过去时"，它们无论在文本中还是在听觉上，都是可以辨认的。从这个

[1] 这与安德烈·马蒂内（André Martinet）的一篇研究文章 La forme garantie du caractère linguistique（*Eleménts de linguistique générale*，E.Palmer 译为 *Elements of general Linguistics*，London: Faber and Faber, 1964）的标题一致。为语言学家所熟悉的 Antoine Meillet 是这一观点的支持者。

第四部分 隐喻与换喻，或想象界的参照物　　　　　　　　　　　361

意义上可以说，意义的每一种特性都是能指的特性，因为，意义导致能指的差异（其实当然也可以反过来说，我们最先看到这些差异，然后我们从这些差异中推导出某些关于意义的东西）。

另一方面，还存在着这样的现象，它既不是永久的，也不与意义的运作共存。此时，语义学的轨道在以前组成的、稳定的能指单元中造成了一种变化，不管这种变化多么微弱，多么有局限性。它绝不只是一种修改表意链条（能指）的事情，但是它重视基本成分（如单词）的内部形式。

这就是凝缩和移置在某些情况下所做的事情，这使得我们把它们看成能够对能指产生直接影响（更直接地，而且不同于它们持久地这样做的方式）的东西。关于凝缩，弗洛伊德灵光乍现，想到一个令人惊讶的著名的例子[1]（还有数不清的其他例子），一个男人表示要送一个女人回家（一种很礼貌的态度，但问题的实质是他发现了她的魅力之处），他又将自己的住址留给她，说话一不留神，使他说出了Begleidigen这个词。这是一个并不存在的德语单词，一个能指的小怪物，可以理解为一种有意识的提议（Begleiten，协调）和难以清晰辨认的欲望（Beleidigen，这个德语动词的意思是"侮辱"，而且在这个环境中并非没有性的含义）。在这种情况下（在精神分析文献中很常见），凝缩不再满足于在表达的能指方面发生作用，就像在雨果的"牧羊人的海角"中一样；或者满足于历时性地修改词汇的能指配置，就像一个对象在经过隐喻（随后就失去了它的最初力量）更换了它的名称时一样。凝缩不再满足于使能指处于运动状态，如果需要，就在它周围推一下，使它在特殊话语中，或符号

[1]《日常生活的心理分析》（第6卷），第68页。

本身的演化中发生作用。现在凝缩对它的实体发动了攻击，开始重新界定它的熟悉的形式，在它内部恢复正常，从而导致了它的瓦解。这就是一个更加原初的过程（即使一些居间情况可能呈现在那些不怕麻烦的人面前）。因此，概括地说，这种结构类型的产物比在凝缩的其他形式中更不容易理解。在Autodidasker[1]的梦例中，一个不了解弗洛伊德的（德国）读者，面对的仅仅是荒唐的言词，是明显的词语混合的特征（这一点可以立刻察觉，这就附带地证明了，能指的秩序没有完全被破坏），虽然它的样子非常引人注目，但却没有提供清晰的意义线索。

　　移置同样也可以采取这种形式。我记得我最近做过一个梦，在那段时间里，我正在思考我在这一章里提出的一些观点。这已经是一个与愿望相符合的梦，因为我需要一些自己的梦例来论证我要确立的观点，并希望拥有足够的把握（没有任何一个人自己乐于助人，正如法语的俗语所说的那样）。实际上，我已经忘记了这个梦的许多因素，但是我始终记得（仅仅是一种巧合），这个梦直接实现了梦的愿望：我正在思考《梦的解析》（Traumdeutung[2]），而且在我的梦中，标题是Zusammen（德语副词"一起"的意思）；我毫不怀疑，这个词涉及弗洛伊德的著作，而且，这永远是它的意义；我不感到惊讶的原因在于，我已经遗失了对于德语Zusammen真正意义的全部记忆。正是在我醒来时，能指Traumdeutung和Zusammen归入了它们在语言结构中的客观位置，并且后者对前者的替代，作为一个典型而强烈的原发移置给我留下了深刻的印象（实际上，我对它还没有从根本上进行详细分析；我认为，

[1]《梦的解析》（第4卷），第298—299页。
[2] [在本书的法文原版中，麦茨经常使用《梦的解析》的德文标题，他说的是le Traumdeutung。]

Zusammen涉及同一个梦中描绘的有关爱情的情节，而且我几乎记不得它了；我猜测，假如这个梦的作用主要是对我"陈述某些事情"，那么这一次是通过凝缩，并且涉及我对于自己工作的态度，涉及其间我所投入的精力）。

对Zusammen的移置并没有改变能指的感性本质，这个词在我的梦中的发音是"准确的"。但是，因为能指单元与所指单元之间的联系是符号化的，所以它所攻击的对象（这一点同样重要，就像字面意义的妥协一样）是非常稳固而长久的。当然，我们也可以简单地说，它使Zusammen这个单词"改变了意义"，但是，它并没有用类似上文提到的帆与船的提喻方式来实现。对于"帆"的革新只是一种扩展，一个有限的滑动，一个狭长地带的扩大；这就是我为什么能不费周折地快速理解新意义的原因，虽然它从来就不能被肯定地预见；能指的变化是的确存在的，而且，它在变化之前，至少在某种程度上已经经过了符号状态的批准。在构成了船的各种不同因素中，帆（就像船身，以及法语中"装饰女帽的飘带"）是一个最明显的因素，而且是你倾向于把它看成整条船时特征最突出的因素。提喻可以举出"帆"（或"装饰女帽的飘带"，游船用语），但是，像"系缆绳的墩子"之类的东西却几乎不可能指代船（虽然它也是船的一部分）。把Traumdeutung移置到Zusammen之上，甚至是更加不可预料的、更加原发的，因为它联合（和分离）的两个词语处于一种比"墩子"和"船"还要遥远的逻辑关系中——甚至可以说，遥远到了不存在的地步。没有任何可以想象的历时性演化（语义演进）能够使德语Zusammen意指"解释""梦"或"梦的解析"；不可能存在这样一个德语句子：这个句子允许用Zusammen替代Traumdeutung，从而能让一个对我的梦一无所知的人立即理解我的梦意（除非是在梦中）。

因此，当能指单元与所指单元之间的关系被修改得超出一定界限时，所发生的变化就不能被符号同化，而且它的后果是不再使自身继续发展，而是对该领域的一个部分产生破坏作用。于是，移置不再是语言或话语的推动力，就像我在第十一章中所讨论的例子一样，而是导致能指分裂的一个潜在的动因，即便这一动因不是实质性的。

凝缩／隐喻，移置／换喻：溢出

移置和凝缩的"牢固的"形式只是其广泛现象的一部分，两者最清楚地说明了利奥塔在《话语，图形》中的立场。它假定了一种分离，一种不相容性，假定了原发与二次化、无意识与语言之间的一种绝对的隔绝。如前所述，这不是我的立场。但是，从某些方面来讲，我在某一点上又接近于它，而且是在非常重要的一点上。当凝缩和移置直接对能指产生影响时，它们就按照自己的方式使隐喻和换喻相互区别，并且，这一区别不再源于发生水平上的单纯的不一致性，而是缺少同源性的基础。

即使在这些特殊的原发现象中，我们通过凝缩现象（beleitigen）观察到的东西，与标志着隐喻特性的语义汇聚也的确存在某些共同之处；类似的是，移置所影响的变换（Zusammen）使人想起了换喻的"终止转向"，但是，当凝缩和移置的运作以这种形式保留隐喻和换喻的某些要素时，这个整体性的运作便开始远离这两个修辞学的主要辞格，因为这一运作现在也包含着能指的直接交替，而且不同于隐喻或换喻运作。

原发与二次化处于针锋相对的位置，其间允许改变各种力量的结合比例（经济原则），允许改变两者关系中的居间状态；这里，我们接触到了二次化程度的问题。凝缩和移置首先是一种原发的结构（它们只能

第四部分 隐喻与换喻，或想象界的参照物

在梦中而不是话语中被发现），但是它们或多或少能够被二次化；隐喻和换喻，首先是二次化结构（它们是在明显的文本中而不是无意识中被发现），但是它们可以有原发的反响和过度决定。这四种成对的运作互相渗透，其交融的程度取决于它们二次化或一次化的程度（这是我迄今为止一直试图说明的）。但是另一方面，因为凝缩和移置采取了更加原发的形式，所以它们在我于第十一章（论述被二次化所固定的辞格）提到的反向的运动和对称的运动中，偏离了隐喻和换喻。其中，凝缩不再凝缩，移置也不再移置，此时，凝缩和移置的作用只是以它们的僵化形态出现，以一种毫无生气的残骸形式出现。

基于这一点，我们有必要回顾之前的一个观点：隐喻和换喻是一种参照的运作（参见第十四章），尽管它们总是处处改变能指。拉康首先对隐喻和换喻活动感兴趣，对它们所描绘的途径感兴趣，这也确实很吸引人，但拉康却不太重视用来描述这些途径的术语。但是，这一点同样重要。多少世纪以来，修辞学一直都在讨论，我们究竟能将相似性联系（以及它是否包括对照等问题），或邻近性联系（这个界定了提喻的一个方面的内含物是否归于其中）伸展到多远呢？但是，这些联系本身常常被认为是辞格所调动的词语所指对象之间的联系，而不是它们的能指之间的联系。这种理论论点还从来没有被反驳过（而且它在雅格布逊那里以"语义"相似性和邻近性概念的形式出现），它与其他观点一起，都经历了漫长的历史变迁才获得隐喻和换喻的定义（命名）。不存在这样一种隐喻或换喻概念，其辞格能够影响词的语音成分或书写成分。凭借种种考虑（尽管可能出现瓦解元语言的虚幻的、过度决定的各种正式译本），你从"船"走向了"帆"，正如你从"爱情"走向了"火焰"一样。这些考虑即使是在想象中也会涉及作为客体（对象）的船、作为客体的帆、

作为客体的爱情，以及作为客体的火焰，而不是viole（船）的三个音素或naire（帆）的五个音素，也不是把字母m在flamme（火焰）与ammour（爱）拼写中的不同位置进行比较。

传统的修辞学，的确定义了与能指直接有关的若干辞格，如前文提到的头韵法，即音素，尤其是辅音间隔性的重复；或者元音交替法，定义与头韵法相同，专门对元音而不是辅音的性质进行界定。但是，我们可以从这些例子中看出，这种类型的辞格恰恰最难与隐喻和换喻联系在一起。而且，目前二元研究的支持者还从来没有试图建立这种联系，也完全未涉及头韵法、元音交替法等。实际上，这个任务在任何情况下都是不可能完成的，这不是因为后来才出现了某种二次化的障碍，而是因为这些修辞格与词语所指的对象从来就没有任何关系，而隐喻和换喻却是在与词语所指对象的关系中被定义的。因为同样的原因，隐喻和换喻开始逐渐远离凝缩和移置，因为后者越来越直接地对能指进行干预。

我必须强调，隐喻和换喻的的确确远离了凝缩和移置。因为，即使是能指的自然损害，也不会必然地阻止凝缩和移置继续表现所指、影响所指。在begleidige的例子中，存在着音素的缩短，但是，与这种现象密不可分的是两种意图、两种愿望，乃至弗洛伊德口误意义上两种词语所指对象的缩短。一方面是他礼貌地表示了他想要送女人回家的意图；另一方面，不能明言的是，他希望她服从于他模糊的想象性的侮辱行为。换言之，存在两条"思想链"的汇聚——隐喻的汇聚。但是，在它之外还存在着一个与隐喻无关的运作，它像是一个特殊的楔子，牢牢钉进了这种"相遇并叠加的能指"的中心。当我们考虑到这种情况时（而且其他情况我们也不应该忘记），凝缩和隐喻之间的关系呈现出非对称性，并且可以说是单方面的：凝缩"多"于隐喻，反过来说，却不是正确的；

第四部分 隐喻与换喻，或想象界的参照物

在它所有的形式中，除了个别形式（这些形式溢出了）之外，其余的差不多都包含某种隐喻过程。对于移置和换喻之间的关系，也同样可以这么说。

图像的溢出

电影媒介，或者更普遍的形象媒介，同样也包括了凝缩和移置的运动，它们的作用是在被编码的单元内部进行扩张。而且实验电影会提供大量例子[1]，这些例子部分地与它规定的目标相符合，所表现的内容会破坏或丰富人们的感性认识，而且更加接近于无意识，并最大限度地"解除潜意识压抑力"。

直到现在，在审视电影中的某些隐喻和换喻的过程中，我一直在处理一个影像代替另一个影像（或者反过来说，是一个影像以相应的对象之间的某种修辞联系为基础或借口同另一个影像结合）的各种结构问题。但是，在所有这些例子中，对象（肖似对象，可以辨认出来的对象；在相似符号中，是肖似能指的适当单元）仍然是完整无损的，而且是立刻就能说出名称的（知觉认同代码与语言学的名称密不可分[2]）。在卓别林

[1] 有这样一个例子，《鹰的欲望》（*Appétit d'oiseau*），由皮特·福德斯（Peter Foldès）创作的漫画，被梯也利·昆采尔在其极为有趣的文章中用半符号—精神分析学的观点进行了研究。文章题目为 Le défilement, Revue d'Esthétique, 2-3-4 (1973)；亦见 *Cinéma : théorie, lecture*，由 Dominique Noguez 编辑的特刊，第87—110页。我所能做的只是提及这个文本，它非常有效地说明了凝缩和移置如何影响对象所代表的真正身份，以及认同与命名的过程在怎样被质疑。
[2] 我建议读者参阅我的论文 Le perçu et le nommé (*Pour une Esthétique sans entrave-Mélanges Mikel Dufrenne*, 10/18, 1975；重印于 *Essais sémiotique*, Klincksieck, 1977)，第345—377页。

的《摩登时代》[1]中，虽然一群绵羊的影像与涌入地下铁道的拥挤的人群的影像之间存在各种各样的关系，但这些关系必须被明确地加以规定，而且，它们不同于两个意义相反的影像力争所暗示的其他情况。但事实仍然是，镜头1非常清晰地再现了一群绵羊（而没有别的东西），镜头2再现了都市熙熙攘攘的人群。

然而，我已经有机会指明[2]（尤其是通过叠化，把两个影像在物理上混合在一起的叠化），电影中的比喻表达法已经把意义的运作深入到将能指内部要素搅乱的程度。我已经注意到它们的原发现象与梦的某些"表现手段"惊人的相似之处，从弗洛伊德主义的角度来看，它们包括通过排列（如果需要，通过相应的能指混合或变形）来表达两个要素之间的联想关系。因而，"从一个形象到另一个形象的直接转化"[3]便成为词语所指对象之间的某种因果关系（不管是真实的，还是不可思议的）的隐喻：这与叠化机制的相似性是明显的，但是，其他一些电影比喻表达法（以及梦的其他一些比喻表达法）却使符号化的肖似单元的分解过程进入新的阶段。在弗洛伊德的这个例子中，虽然一个形象突然被另一个形象驱逐出去，显得有点不可思议（移置），但这些形象没有掺杂其他东西，仍可以证明自身的同一性；这就在叠化的进行过程中，在很大程度上把两种形象混淆了，因为当两个形象中的一个不再（或者还没有）被另外一个形象沾染时，意义的清晰性得以维护。

[1] 同上，第189、219页。
[2] 参见本书第二十三章。
[3]《梦的解析》（第4卷），第316页。在另一篇文章（第5卷，第595—596页）中弗洛伊德指出，这些原发的修辞中，梦思以其材料外形作用于能指之上，而这些修辞可在特定的常见之处（二度修饰过程中）被发现。例如，使用斜体字或黑体字来强调主要词句的习惯。

第四部分 隐喻与换喻，或想象界的参照物

肖似能指所受到的原发途径的干扰，可能比这更加严重。我要举一个例子，它肯定不是我们所能举出的例子中最令人感到奇怪的，或是最令人焦虑不安的（实际上，当一切都被陈述出来并进行分析后，它却是非常"平淡的"），但是，在我看来，对它进行分析的有利条件在于，这种分析可以采取类似于比利时列日大学的"µ小组"的[1]修辞学/符号学研究角度（他们的修辞学研究[2]成就斐然）。这是一张由朱利安·凯为比利时的咖啡品牌chat nori设计的广告画。这幅广告画描绘了一个奇怪又明显混合的物体，它极具风格，轮廓清晰，我们一眼就可以辨认出它是一只猫与一把咖啡壶的结合体。这个语言学上的等价物暗示了，作品（我要正确地说）是一个像chatfetiere（猫＋咖啡）的东西。我们现在离begleidigen和autodidsker不远了。这个奇特的效果来源于因素之间的混合物，或者更确切地说，正如作品所力图呈现的，来源于这种混合与其他一些同样明显的东西的共同存留。事实是，广告画中只存在一个客体（在这幅广告画中，绘画风格起了一定作用）。在此，更精确地说（虽然这幅作品没有求助于精神分析学的概念），在这个可能的一体两面的共存中（对这一点，我以前曾涉及过[3]，它属于弗洛伊德对于"混合结构"[4]的定义），在这个对无矛盾原则的违背中（在这种情况下是一种本质上非常好的并且是无害的违背），我看到了凝缩作用。

该文试图详细说明，这样一个形象是如何与隐喻作用联系在一起

[1] La chafetière est sur la table···, *Communication et langage*, 29 (1976) 36-49。文本由Jacques Dubois, Francis Edelin, Jean-Marie Klinkenberg和Philippe Minguet署名。
[2] Larousse (1970)。由同样那些人加上Francis Pire和Hadelin Trnon署名。
[3] 参见本书第二十一章中"冲突、和解、度"的部分，关于我的"犀牛"的例子。
[4] 在《梦的解析》（第4卷，第320页及其后）中，弗洛伊德指出复合结构，不像经常与人相关的认同，而是更多地适用于物。

的，而且它又是如何不同于隐喻作用的。在日常的再现中，在允许对对象认同的各种一般特点中，这幅广告画中的某些形象是隐喻（突出的耳朵），某些形象则不是隐喻（猫的胡须）；对于在正常情况下使我们识别出咖啡壶的特征来说，情况是相似的。构成这幅广告画的基础，就像在隐喻中一样，是这两个物体所共同具有的特征（"相似性"的基础）。用逻辑学术语来说，就是两个集合之间的交叉地带。因此，广告画中同样一个图形的轮廓，可以被解释成一只猫的尾巴，或者是一把咖啡壶的壶嘴（同样的道理，爱情与火焰，它们所共同具有的特征，都与炽热有关）。从反面来说，这幅广告画的其他一些特征则避免了这种惯性用法。例如，猫的眼睛，对于咖啡壶来说，没有任何对应之处；这就是非交叉的地带，与适用于爱情但不适用于火焰（就像非具体性一样）或适用于火焰但不适用于爱情的语义特征一样；在梦的混合结构里，由于意识的二元性印象在凝缩的中心被保持下来[1]，这种等价物就包含了各种各样的特征。

因而，chfetiere 从它符合这两个相互交叉的集合的角度说是隐喻的（这就是说，它以两个同类事物的相遇为基础）。但是，该论文在继续着隐喻中的这种相互交叉，它只关心所指的特征（补充一点，它减少了真实界的或想象界的词语所指对象），然而在这种特殊情况下，正如刚才所说，它影响两种因其物质方面而属于能指的"知觉形式"，这样一种运作仍处在隐喻范围之外。但是，诸如一些相互排斥的特征（它们不是两个对象所共有的，并与相似性无关，就像这只猫的双眼），它们与其他一些特征共存于整体性的辞格中。

[1]《梦的解析》（第4卷），第320页。

对于我来说，这项研究的吸引力除了它的精准性，更在于它与这样一种观念紧密相连：凝缩，以直接对能指产生影响的某些形式，延伸到了隐喻运作之外，但同时又保持着隐喻的某些东西。

第二十五章

关于治疗文本的聚合与组合

我即将结束的这项研究自始至终都是在四个"连接点"中间展开的：隐喻—换喻、原发—二次化、聚合—组合、凝缩—移置。我注意到，它们同精神分析的关系并不都是一样的，其差距是显著的：聚合—组合在精神分析学家的思考中几乎没起什么作用，即使是那些吸收了结构主义语言学传统的精神分析学家也是如此；这两个术语几乎从不在他们的著作中出现。反之，隐喻—换喻却至少由于拉康的原因而在追随者的研究中赫赫有名，这个概念从一开始就属于修辞学，同时又不断地成为精神分析的核心概念之一。凝缩—移置和原发—继发对某些人来说永远属于精神分析范畴，因为，正是弗洛伊德以创立者的身份提出了它们。

我印象最深的是，在精神分析理论文本中，聚合—组合（四把斧子中只有这一把）的缺席绝不是偶然的，因而值得注意。精神分析彻底地（治疗实践和理论）形成了一个领域，在这里，聚合—组合完全消失在

第四部分 隐喻与换喻，或想象界的参照物

"隐喻—换喻"之背后，为什么会这样？

文学、电影、一般文化产品的符号学/精神分析学研究总是处理那些具体的文本、那些已在外部世界成为客体的文本，正因为这个原因，它的程序从来不能同那些以病理为主的真正的精神分析研究（临床的、报告的精神分析）程序相一致（也不应当这样）；精神分析研究的合理对象是一套精神过程，这些东西是精神分析学家绝不能忘记的，即使是在他们讨论某些别的东西（比如"艺术"）时也是如此；治疗是他们的日常工作，绝不远离他们。

聚合和隐喻之间、组合和换喻之间的真正的区别只能通过保持话语方面和参考的方面的分离，以及认出它们之间的转换（见第十四章）才能够维持。忽略这种转换，话语就会被隔离，并被铭刻（局限）在某种物理空间（书页、电影银幕）中。当你关注心理过程本身而不是一种又一种"著作"时，隐喻和聚合（还有换喻和组合）就开始走到一起来了。把它们连到一起的东西，即"相似性"运动或"邻近性"运动，就开始比使它们之间相互区别的东西更加重要了。

这两种影片成分，正如我们所说，是可以被连接起来的。更准确地说，是可以通过一种有替换倾向的插入来被连接或分离的（迄今为止，就像在精神分析中那样），但是这种倾向不一定非得被带到人们正在分析的一部影片的特定段落上。当然，一个主题并未"试图"从文本中清除另一个主题，但它这样做（一个不清除另一个，以便使两者均在影片中展示）的可能性还是存在的；或者，它通过吸收另一个主题（通过它在消耗中的"膨胀"，通过它创造一个聚合）而把后者清除掉，这种可能性也是存在的。

精神分析对象的用语形成了另外一种没有界限，经常自我修正、自我

消除的话语，一种（由于它的力量）不能被定位，而且必须经常被置于同无意识花招的各种关系之中的话语。没有一种文本能够被完全固定下来，但精神分析对象的文本和其他任何文本相比，都更难固定："治疗"不仅存在于被分析者谈论自身经历这一事实中，而且还存在于就在他谈论时正在发生的新事实（处于回忆和再造[1]之间的不同）中。如果两个能指在传递中有一个是无意识的（太接近于治疗中的一个或另一个阶段中的驱动），那么，它的有意识的替代物就将处于同它的聚合关系中，因为后者代表了它；而且还处于同它的组合关系中，因为它们共存于心理装置中（见有名的拉康惯用术语中的横向小节[2]）。那么，这些互相排斥的分支（其恢复活动带来治疗作用）究竟怎样才能使它们本身更有效地出现（结束并排出现）呢？由于不再有任何"环"围绕着文本，由于更多地、整体性地涉及外部与内部（此处与别处相比而言，更多），由于这一话语除了它自己不断重复地再构建之外别无他物，于是，存留下来的就只有按其隐喻和换喻原则进行的叠加运动和转化运动，这使得发现一个仍将合理保持下去的"部分"变得更加困难，这一"部分"是决定表意是否为联合运作的唯一可能的前提，是决定表意形成组合还是聚合的唯一可能的前提。

上文曾指出，当前的讨论经常使得聚合／组合的区分混淆不清，或者甚至把它们完全漏掉而有利于隐喻／换喻。这种局面虽有损明晰性，但却反映了某种事实，这并非不认真的忽略（反之，所有偏差的再确定都

[1] 接受分析的对象不在或者说还不在清醒认识童年记忆的阶段中（分析者更愿意回忆童年的记忆），他不是以传记的形式或治疗本身的转移过程所带来的有效变化来重建回忆，而是以一种不应有的忠诚来重温回忆。在这个程度上，重建不仅分析材料，还带来了新的材料。
[2]《拉康选集》，第149、164页。关于这一点参见 Jean Laplanche 和 Serge Leclaire：L'inconscient, une étude psychanalytique, *Les Temps Modernes*, 183 (1961) 81-129，尤其是第113—114页。

第四部分 隐喻与换喻，或想象界的参照物

要求密切地关注）。

我们现在可以看到，这个常见的忽略的根源本身是双重的：这是非常真实而且相当复杂的（比较第十三章和第十四章），这就使得"轻易避免混淆"总是处于冒险之中。而且，在组合/聚合之间的真正差别的重要性不大，或者极难被确定之时，还有一个来自精神分析的未言明的压力。在这方面真是出人意料，我确实感到奇怪的是，还没有别的方面发展到这种地步；即便像拉康及其追随者，尽管他们如此关心语言学理论，但却几乎从未提及聚合和组合，而只是把它们当成潜在的、有用的工具。

可是，治疗和真正的文本，从某种意义上说，只存在程度上的差别。例如，在修辞学和语言学中，我们还遇到一种源于明喻（组合）和迫使它变成隐喻（聚合）的"力量"。但是符号学家关注外在能指形式（不可约简的差异必定与文本的铭刻模式有关），以便使他能够更有权威地决定精确的活动场所（一个暂时的，但不是从根本上如此的场所），这一过程将影响表意的任何环节。

无意识是没有边界的文本，但它绝不会离开"外部存放物"，而电影则是被"记录"（在胶片上）的，书是被印刷（在纸上）的：这些媒介语汇讲述它们自己的事。正如弗洛伊德喜欢说的那样，记忆痕迹也是刻印文字，而且还是意义器官不可理解的刻印文字。还有（但这是相同的一点），书在符号学家开始研究它时不改变其书页顺序，影片在分析者看它时也不弄乱它的胶片卷盘。

简言之，尽管你从严格意义的文本来到精神分析对象文本，但是，正是与参照的领域（隐喻/换喻）相对的话语的领域（聚合/组合）的效力和价值，使关注重心移向了后者，即使后者接着就被用象征界术语（拉康）来解释；尤其是在实际如此时——这看起来很矛盾，因为词语

所指对象（它本身被理解为一种话语）是一切话语现象的成因。

由于某种双重运动，聚合和组合之间的差异失去了力量，这对概念不再具有任何重要用途；但另一方面，它可以保留在被分析对象的言语中，无论什么样的话语成分，从理论上都能通过最初"参考的"、已被"投入"话语运作的概念来表现。

隐喻就以这种方式接受了"相似性"的全部传统，并吸收了已经变得太模糊的聚合。换喻吞没了组合，并且关心所有的邻近性。

我们很清楚，分析过程必然是"参考的"（即语义的，即使这个词在当前的声誉并不好）：病人需要治疗，医师报偿丰厚，（精神分析的）言谈并非虚假。作为整体的话语同其"话语位置"一起卷入了分析领域——聚合和组合实际上很少缺席。由分析关系确立的领域或许成了一个人可以言说的唯一领域，结果词语所指对象完全被（当成内容）"输"入话语（你开口说话，此外，别无他物），而在这里，话语自身却反过来构成唯一真正的词语所指对象（你谈到话语，此外，别无他物），尽管不是以否定的方式（治疗可不是一种先锋派的文本，由于两者都是时髦的，我们有点忘了这一点）。简言之，这里的话语"完全"（在这个词的全部意义上）构成了词语所指对象。

全书词语索引[1]

Absence-and-presence, 51, 81n9, 143 缺席与在场
 of objects filmed, 44, 57, 64, 74, 76, 95 被摄对象的
 of representations in dreams, 269-70 梦中表征的
 of signifier in film, 40, 66 电影能指的
 of spectator on screen, 54, 93, 95 银幕上观众的
absence/presence, in linguistics, 175, 207-8 缺席/在场，在语言学中
acting out, 102, 122, 160 潜意识显露
actors, stage and screen, 43-4, 61-3, 67-8, 94, 116 演员、舞台与银幕
affectivity/intellectuality, 13-14, 80, 233 感性/知性
 see also representations of drives 亦见驱动力的表征
Akhmatova, Anna, 330n3 安娜·阿赫玛托娃
ambivalence, 181 矛盾心理
anality, 59-60 肛恋
analysand, 5, 16, 83n17, 294, 296, 314n1 精神分析对象

[1] 索引中的页码为原著页码，外文部分保持原著格式。

analytic cure, 5, 16, 39-40, 55, 258, 293-5, 310n7　分析治疗
anarchism, 227, 246　无政府主义
anthropology, social, 5, 18, 20, 22-5, 310n7　人类学，社会的
anxiety, 5, 69-71, 105, 112-13, 255-6　焦虑
Aristotelianism, 39, 118-19, 144n13　亚里士多德哲学
Aristotle, 217, 304n4　亚里士多德
arts, 35　艺术
　cinema among, 59, 110　电影在（艺术中）
　narrative, 131　叙事
　representational, 140, 202; and cinema, 39, 118-19　具象派的，与电影
association of ideas, 189, 241, 257, 256, 278, 282, 290, 312n4, 313n2　联想
Autant-Lara, Claude, 189　克劳德·奥当－拉哈
author theory, 10, 26　作者论

Babin, Pierre, 298n1　皮埃尔·巴宾
Balázs, Béla, 186　贝拉·巴拉兹
Bally, Charles, 161, 166, 221　查尔斯·巴利
Barthes, Roland, 12, 216, 227　罗兰·巴特
Baudry, Jean-Louis, 5, 49, 97, 310n15　让－路易斯·博德里
Bazin, Andre, 62, 303n7　安德烈·巴赞
　and classical editing, 40　与古典剪辑
belief-and-unbelief　信与不信
　in castration, 70, 76　阉割中的
　in cinema, 71-4, 118, 126, 134-5, 138, 152　电影中的
　in dream, 73, 134-5　梦中的
　in fiction, 67, 71-4　小说中的
　in phantasy, 134-5　幻想中的

Bellour, Raymond, 33, 84n8 雷蒙·贝卢尔

Benveniste, Emile, 83nnl&4, 91, 97, 98n1 埃米尔·本维尼斯特

Bergala, Alain, 298n8 阿兰·贝加拉

Bernhardt, Sarah, 44 莎拉·贝恩哈特

binding, 122, 154-5, 157-8, 229-30, 233-4, 239, 263-4, 309n2 捆绑

Blanchar, Pierre, 54 皮埃尔·布朗夏

body, 21, 45, 57, 74-5, 80 身体
 of film, 94-5 电影的
 of spectator, 45-6, 144n12 观众的

Bonitzer, Pascal, 36 帕斯卡·波尼茨

Brecht, Bertolt, 66 贝尔托·布莱希特

Cahiers du Cinéma 9, 36 电影手册

camera movement, 77, 184 摄影机运动

Cantineau, Jean, 181 让·坎丁尼奥
 'Les Oppositions significatives', 181 指示性的对立

capitalism, 3, 7-9, 18, 64-5 资本主义

castration anxiety, 7, 24, 69-71 阉割焦虑

castration complex, 69-71, 75 阉割情结

cathexis, 16, 83n18, 107, 114, 134, 241, 309n2 欲力投入

censorship 审查制度
 barrier or deviation? 229, 240, 253-62 障碍或背离?
 and belief in fiction, 126 与小说中的相信
 between conscious and preconscious, 3i, 84n8 意识与前意识之间
 and codification of figures, 165 与辞格的汇编
 and condensation (metaphor) 244, 268, 31n14 与凝缩(隐喻)
 and displacement (metonymy) 202, 266-8, 303n8 与移置(换喻)

　　　　in dreams, 105, 113-14, 247-9, 252, 264, 313n2　　　　梦中的
　　　　and overspill, 289-90　　　　与溢出物
　　　　cf.press censorship, 254-6　　　　参见新闻审查
Chaniac, Régine, 298n8　　　　瑞金·查尼亚克
Chaplin, Charles, 189　　　　查理·卓别林
Chekhov, Anton, 44　　　　安东·契诃夫
Chukrai, Grigory, 243　　　　格里高利·丘赫莱依
cinema　　　　电影
　　building, 7-8, 65, 116-17　　　　建筑
　　classical, 110, 118, 127, 133　　　　经典的
　　essence of, 37, 139, 212　　　　本质
　　history 12-13　　　　历史
　　industry, 7-9, 14, 18-9, 38-9, 75, 91, 119, 140　　　　工业
as institution, 5-9, 14, 40, 51, 63, 65-6, 75-6, 79-80, 91, 93-4, 101, 118, 138-9, 151-2　　　　作为机构
internalised in spectator, 7-9, 14-15, 18, 38, 80, 91, 93　　　　内化于观众

　　literature of, 9-14, 74　　　　文学的
　　love of, 5, 9-16;see also cinephilia　　　　对（电影）的爱（亦见迷影）
　　political, 65, 117　　　　政治的
regimes of, 37-9　　　　（电影）的体制
abstract-avantgarde, 34, 47, 121, 139, 142, 197, 289　　　　抽象派—先锋

　　advertising film 38　　　　广告片
　　documentary film 38-40, 66　　　　纪录片
　　fiction film;see separate entry　　　　故事片（见单独条目）
　　newsreel, 38　　　　新闻片
　　trailer, 38　　　　预告片

spectator at, 5-7, 19, 38-9, 44, 46-8, 50, 54, 64, 67, 74, 101, 111-12, 115-18, 126-7, 130, 135, 186, 279	电影观众在
as all-perceiving, 48, 54, 104	作为全知的
in auditorium, 43, 48, 51, 54, 63-4, 101-2	在礼堂内
emplacement of, 55, 63, 77, 91	位置
metapsychology of, 7-9, 101-2, 138	元心理学
motor paralysis of, 116-17, 133	动力麻痹
as subject, 49-50, 54, 107, 133	作为主体
and theatre , 43, 61-8, 71-2, 94-6, 130;also see actors	与戏剧（亦见演员）
theoreticians of, 13, 47, 76, 79-80, 123, 138, 189, 299n1	理论家
theory of, 4-5, 10-12, 14-16, 54, 144n13	理论
Cinemascope, 38, 40	宽银幕电影
cinephilia 10-11, 15, 74-6, 136;see also cinema, love of	迷影（亦见对电影的爱）
Cinerama, 38-9	宽银幕立体电影
Close-up, 171-3, 193, 195-6, 200, 301n3	特写
Codes	代码、符号
Cinematics, 277	电影的
analyses of, 41, 76	分析
and film text or system, 26-9, 31, 35, 41, 152	与电影文本或电影系统
and identification, 54, 56	与认同
and natural-language code, 161, 221-2	与自然语言代码
as symbolic operation, 4, 6, 30, 76, 80	作为符码运作
and enunciation, 186	与陈述
and linguistics, 186	与语言学
and secondarisation, 30, 240, 284-6, 289, 299n9	与二次化

subverted by figures, 279, 289 被修辞颠覆
 see also codification 亦见汇编
codification of figures, 156-160, 163, 165-6, 220-1, 227, 240, 265, 275, 277, 285, 298, 299n9, 304n4 修辞的汇编
colour/black-and white, 38, 40 彩色与黑白
combination/selection, 175 组合/选择
 see also paradigm/syntagm 亦见聚合/组合
communication, 95-6, 124, 299n9 通讯
commutation test, 28, 57, 181, 207, 209-10 交换测试
components of sexuality, 56-7, 60-1, 65, 86n3 性别元素
comolli, jean-louis, 36 让－路易斯・科莫利
compromise formations, 263, 285 妥协的形成
condensation, 235-44, 263-4, 272, 275-6, 284, 287, 291-2, 307nn2&3, 309n6, 310n14, 312n3 凝缩
 in dreams, 30, 225 梦中的
condensation/displacement, 83n17, 121-2, 125-6, 134, 152-3, 171, 189-90, 223-4, 229-30, 235, 245, 259, 261, 266, 268-70, 276, 281, 284, 311n14, 313n8 凝缩/移置
 and metaphor/metonymy, 168-9, 172, 200, 202, 210-11, 216, 218, 220, 222, 225-8, 231, 270-1, 282, 286-9, 293 与隐喻/换喻
 primary or secondary? 229-36, 239, 245-51, 253, 261-2, 269 原发或二次化
 see also contiguity/similarity, Jakobson, Lacan, paradigm/syntagm 另见邻近性/相似性，雅格布逊，拉康，聚合/组合
condensation-metonymy, 242-4, 270, 281 凝缩—换喻
connotation, 238-9 内涵
 and denotation, 299n1, 305n11 与外延

consciousness, 143n1, 310n15, 311n16 意识
 and censorship, 254-62, 266 与审查
 and defence mechanisms, 227 与防御机制
 in dreams, 103, 109, 123-4, 129-30, 141, 238, 梦中的
 241, 249, 265, 262
 and metaphor/metonymy, 271 与隐喻/换喻
 and phantasy, 129-33, 141 与幻想
 and preconscious, 39-40, 82n12, 105-6, 130-33, 与前意识
 230, 242, 249
 and secondarisation, 123, 165 与二次化
 and sleep, 105-6 与睡眠
consciousness that one is in the cinema, 71-4, 电影中的意识
 94-5, 101-4, 107, 120, 123, 133, 136
considerations of representability, 83n17, 124, 267 对表现物的考虑
content, manifest and latent, 39, 211, 224, 258, 内容，显现的与潜在的
 271, 281
 of films, 26-8, 30-5 电影的
 see also dreams, content of 另见梦的内容
contiguity/similarty, 177-9 邻近性/相似性
 and condensation/displacement, 200-1 与凝缩/移置
 diegetic, 197 叙事
 in discourse, 184-90 在话语中
 and Jakobson, 169, 174 与雅格布逊
 and metaphor/metonymy, 176, 180-2, 198-9, 隐喻/换喻
 202-5, 207-8, 210, 224, 271, 273, 279,
 288, 291, 294, 296, 300nl, 307n15
 and paradigm/syntagm, 294, 296 与聚合/组合
Corneille Pierre, 72 皮埃尔·高乃依
creativity, 220-1, 280 创造性

cutting, 36, 144n4	剪辑
Dana, Jorge, 84n12	乔治·德纳
daydream, 129, 131-3, 146nnl&5	白日梦
cf.film, 129-30, 132-7, 140	参见电影
see also phantasy	另见幻想
day's residues, 83n17, 117, 248-9	白天的残留物
découpage, 113, 144n4	切镜头
defence mechanisms, 5, 11, 92, 103-5, 111,	防御机制
127-8, 227, 266-7, 278, 311n4	
defusion of the drives, 80	驱动力的解离
deixis, 263-3, 282-3	指示词
Deleuze, Gilles, 31-2, 85n19	吉尔·德勒兹
L'Anti-Oedipe, 85n19	《反俄狄浦斯》
delusion (in dream and film), 109-10	梦与电影中的幻觉
denegation, 40, 73, 116, 126	否定
see also disavowal, Verleugnung	另见否认、拒绝
depressive/schizoid positions, 6, 10-11, 80, 82n10	抑郁/分裂心位
see also Klein, Melanie	亦见梅兰妮·克莱因
desire, 4, 59-61, 76-7, 91, 112, 151	欲望
regimes of, 92, 94-5	的体制
diegesis	叙事
in film, dream and daydream, 131-3, 141	电影、梦和白日梦中的
and film pleasure, 111, 115, 117	与电影的愉悦
illusion of, 72, 92, 103, 109, 127, 140	叙事的幻觉
origin of term, 119, 144n13	该词的起源
and reference, 190, 199, 301n3	与参照
and representational arts, 39	与具象派艺术
and signifier, 32, 40, 67	与能指

and spectator, 102, 117, 144n12　　　　　　与观众
　　　and status of figurative vehicle, 190, 192-3,　　与比喻的载体的状态
　　　　　197, 199, 201, 204, 301n10, 303n7
　　　see also fiction, fiction films　　　　　　　　另见虚构、剧情片
disavowal, 69-74, 76, 94-5, 97, 101, 151-2　　　　否认
　　　see also denegation, Verleugnung　　　　　　另见否定、拒绝
discourse　　　　　　　　　　　　　　　　　　话语
　　　as actually uttered sequence, 180, 211, 284,　作为完整序列的话语
　　　　　294-5
　　　in analytic cure, 294-7　　　　　　　　　　在分析治疗中
　　　and figures, 230, 236, 241, 247　　　　　　与修辞
　　　and rhetoric, 217　　　　　　　　　　　　与修辞学
　　　as secondarised, 168, 299-30, 268, 270, 286　作为二次化的
　　　see also discursive axis/referential axis　　　另见话语轴/参照轴
discourse/story (*discours /histoire*), 91, 94-7, 98nl　话语/故事
　　　see also story　　　　　　　　　　　　　　另见故事
discursive axis/referential axis, 183-8, 194-201,　话语轴/参照轴
　　　　207-8, 294, 296-7, 300n1
displacement, 152, 159, 177, 256, 266-8, 270-1,　移置
　　　　275, 278, 285-7, 290, 311n10
　　　as primary process, 155, 163, 261-2　　　　作为原发过程
　　　see also condensation/displacement　　　　另见凝缩/移置
displacement-metaphor, 270-3, 281　　　　　　　移置—隐喻
　　　in the cinema, 271-2　　　　　　　　　　　在电影中
distanciation, 66, 73-4, 79-80, 92, 130, 132　　　　间离
double articulation, 20　　　　　　　　　　　　双重表达
dream, 4, 14, 17, 60, 87n3, 92, 123, 131, 168,　　　梦
　　　　235-7, 239-40, 246, 266, 278, 287
　　　absurdity of, 120-4, 250, 312n4　　　　　　梦的荒谬

analogy with film, 6, 30, 101, 104, 106-9, 112, 120, 123-5, 129-30, 132, 134, 136, 140-2	与电影的类比
content, and dream thoughts, 30, 83n17, 121, 155, 190-1, 230, 235, 240-1, 247, 267, 312n3	内容和梦的思想
manifest and latent, 17, 28, 30, 83n17, 105, 114, 120-1, 129, 131, 235-6, 238, 247-8, 267, 310n8, 311n6	显露的与潜在的
convergence with film, 102-4, 107-8	与电影的趋同
distortion (Entstellung), 230, 235-6, 240, 247-52, 264, 290, 309n6	变形（错位）
interpretation, 15, 17, 30, 189-91, 235-6, 238, 247-8, 251, 258, 310n7	释义
metapsychology of, 85n17, 104-6, 113-14, 116-17, 121-3, 245, 248	梦的元心理学
sequences, 121	序列
work, 15, 83n17, 105, 114, 121, 191, 245-51, 259, 290, 305n15	运作
dreams given as examples	作为范例的梦
Botanical monograph (Freud), 305n20	植物学专著（弗洛伊德）
Breakfast ship (Freud), 177, 300n6	早餐轮船（弗洛伊德）
Friend as mother (Metz), 261-2	朋友作为母亲（麦茨）
Mr X as rhinoceros (Metz), 263-5, 314n15	X先生作为犀牛（麦茨）
Narrenturm (Freud), 239, 307n11	愚人之塔（弗洛伊德）
Zusammen (Metz), 285-7	"一起"（麦茨）
drives, 310n10	驱动
see also instinctual aim, instinctual vicissitudes, invocatory drive, object and source of drive, representation of drive, scopic drive, sexual drive	另见本能的目标、本能的变化、愿望的驱动、驱动力的对象与来源

Dumarsais, César Chesneau, 178-9, 210, 217　　凯撒·切诺斯·杜马塞斯
Dumont, Jean-Paul, 32　　让-保罗·杜蒙
Duvivier, Julien, 54　　朱利安·杜维威尔

editing, 19, 27, 33, 40, 171, 183-6, 189-95, 199, 208, 271, 279, 301n3　　剪辑
 alternating, 208, 299n9　　交叉剪辑
 see also cutting　　另见剪辑
ego　　自我
 conscious/preconscious/unconscious, 105-6, 255　　意识/前意识/无意识
 as formed by identification, 6, 45-7, 51, 57, 81n9, 82n10　　作为因认同而形成的
 in Freud's topography, 82n11, 104-5, 111　　在弗洛伊德的地形学中
 as lure, 4, 15, 51, 252　　作为诱惑物的
 spectator's, 47-8, 51, 128　　观众的
ego functions, 104, 111, 116, 128, 146m7　　自我的功能
ego ideal, 81n9, 82n11　　理想自我
Eikhenbaum, Boris, 300n3　　鲍里斯·艾亨鲍姆
Eisenstein, Sergei Mikhailovich, 34, 84nn10&11, 191, 274, 283, 303n7　　谢尔盖·米哈伊洛维奇·爱森斯坦
English empiricists, 85n19　　英国经验主义
énonciation/énoncé, 3, 81n2, 83n1, 87n1, 91-2, 96-7, 125-6, 186, 198, 217　　表达/表达活动
 see also discourse, discourse/story　　另见话语，话语/故事
epistemophilia, 16　　好学癖
 see also sadism, epistemophilic　　另见虐待狂，好学癖的
eroticism in cinema, 61, 77, 111, 117　　电影中的色情
etymologies　　词源学

metaphorical, 240, 284, 286	隐喻的
testa-tête, 158, 160-1, 221 ; *caput-chef*, 158	语源学的介壳
metonymic, *pipio-pigeon*, 160	换喻的
stilus-style, 155, 164	斯迪勒斯风格
sumbolon-symbol, 302n5	萨姆波仑符号
exhibitionism/voyeurism, 5, 61-3, 65, 69, 93-5	暴露狂、偷窥狂
facilitation, 202-3, 233	简单化
fade-in/fade-out, 78, 271	淡入、淡出
family (as institution), 19, 64, 85n19	家庭（作为机构）
features, linguistic, 181	故事片、语言学
Fechner, Gustav Theodor, 233	古斯塔夫·特奥多尔·费希纳
Fernandez, Dominique, 84n10, 84m11	多米尼克·费尔南德斯
Eisenstein, 84n10	爱森斯坦
Fetishism, 69-71, 75-6	恋物癖
In cinema, 57, 74-7, 87n6, 95	电影中的
Fiction, 304n4	虚构
And the imaginary, 4, 38-41, 43-6, 57, 62, 118, 132-3	与想象
In film, 56-7, 66-7, 71-5, 101, 115-19, 125-8, 134-5, 141, 185-6	电影中的
Fiction film (also diegetic film, narrative film, novelistic film, story film, representational film), 91-7, 125	虚构电影（另见叙事电影、小说式电影、故事片、描述性电影）
Cf. fictional theatre, 43-4, 46, 66-7	参见虚构戏剧
and identification, 55, 57, 66-7, 97	与认同
and metonymy, 202	与换喻
non-narrative film, 34, 74, 142, 197	非叙事性电影
and novelistic, 104, 106-7, 110, 129, 141	与小说的

 and phantasy, 111-13, 129, 132, 136 与幻想

 predominance of, 4, 39, 92-3, 138-9 虚构电影的优势

 as regime of cinema, 38, 40, 139 作为电影政体

 and secondary revision, 120-1 与二次化修正

 and suspension of disbelief, 72, 118 与停止怀疑

 transparency of, 40, 91, 96-7 （虚构电影）的透明性

 and wish-fulfillment, 110, 126 与满足愿望

figurative meaning/literal meaning, 158-61, 修辞意义与字面意义
 176-7, 184, 210, 221, 240

figures, 166, 169, 191, 198, 212-18, 220-1, 227, 辞格
 242, 244, 265, 285, 287

 associations with referents, 159-67, 177, 201-2, 与指示物（参照物）的联系
 288, 298n8

 and contiguity/similarity, 176-8, 198 与邻近性/相似性

 filmic, 54-5, 73, 87n6, 124-6, 134, 152, 171-3, 电影的
 209, 217, 222, 274-5, 290, 294, 301n6,
 304n5

 large-scale/small-scale, 168-70, 178, 304n5 大规模/小规模

 and tropes, 153, 156, 210, 213-5, 227 与转义

 wear of, 156-8, 161, 220-1, 240 修辞的装束

 see also metaphor/metonymy, rhetoric, 另见隐喻/换喻、修辞、技术术
 technical terms and examples 语与例子

film 电影

 expressionist, 206, 303n12 表现主义的

 genres, 19, 37-8, 117, 120-1, 139, 198, 275 电影类型

horror films, 206 恐怖片

fantastic films, 8 幻想片

gangster films, 139, 199 强盗片

Western films, 139 西部片

images in, 43, 112, 125, 212, 289-90	电影的影像
as real (non-mental), 109-10, 112-13, 115-16, 118-20, 124, 132-2, 135-6, 140-1, 143n3	真实（非精神的）
makers, 74, 91, 126, 130, 132, 135, 198, 279	创作者
analysis of, 25-7, 37	电影分析
and novel, compared, 93, 96, 110, 118, 132	对比之下的电影与小说
adapted from, 112	改编自小说的电影
script, 27-34, 40, 84n12	电影剧本
stars, 67	电影明星
text, 25-7, 31, 36, 54, 56, 76, 95, 120, 152, 163, 192-3, 198, 214, 217, 231, 266, 271, 274, 276, 294	电影文本
see also text textuality, textual system	另见文本性，文本系统
filmology, 140, 144n3	电影学
films discussed;	讨论到的电影
Appétit d'oiseau (d. Peter Foldès), 313n8	《鹰的欲望》（皮特·福德斯导演）
A propos de Nice (d. Jean Vigo), 272, 312n19	《尼斯印象》（让·维果导演）
Arrivée d'un train en la gare La Ciotat (Louis Lumière), 73	《火车进站》（路易斯·卢米埃尔）
Ballad of a Soldier (d. Grigory Chukrai), 243-4, 308n16	《士兵之歌》（格里高利·丘赫莱依导演）
Battleship Potemkin (d. Sergei Eisenstein), 195-6, 200	《战舰波将金号》（爱森斯坦导演）
Carnet de bal (d. Julien Duvivier), 54	《舞会的名册》（朱利安·杜维威尔导演）
Citizen Kane (d. Orson Welles), 205, 271	《公民凯恩》（奥逊·威尔斯导演）
Le Diable au corps (d. Claude Autant-Lara), 189	《肉体的恶魔》（克劳德·奥当-拉哈导演）

Intolerance (d. D. W. Griffith), 29 《党同伐异》（D. W. 格里菲斯导演）

M (d. Fritz Lang), 190-1, 198 《M 就是凶手》（弗里茨·朗导演）

Medea (d. Pier Paolo Pasoline), 145n13 《美狄亚》（皮埃尔·保罗·帕索里尼导演）

Modern Times (d. Charles Chaplin), 189, 219, 290 《摩登时代》（查理·卓别林导演）

North by Northwest (d. Alfred Hitchcock), 33 《西北偏北》（希区柯克导演）

October (d. Sergei Eisenstein), 191, 199, 274, 283, 301n6, 303n7 《十月》（谢尔盖·爱森斯坦导演）

Pierrot le fou (d.Jean-Luc Godard), 144 《狂人皮埃罗》（让－吕克·戈达尔导演）

Red River (d. Howard Hawks), 30-1 《红河》（霍华德·霍克斯导演）

2001 (d. Stanley Kubrick), 32 《2001太空漫游》（斯坦利·库布里克导演）

Warning Shadows (Schatten) (d. Arthur Robison), 206, 303n12 《夜之幻影》（阿瑟·罗比森导演）

flash back, 77 闪回

Foldès, Peter, 313n8 皮特·福德斯

Fontanier, Pierre, 156, 172, 179, 210, 217 皮埃尔·冯泰尼尔

fort-da game, 81n9 "去—来"游戏

fragmentation phantasies, 6, 84n11 幻想的碎片

framing, 36, 49, 54, 77, 171, 198-9 取景

Freud, Sigmund, 21-6, 31, 46, 50, 69-70, 81n1, 82nn11&12, 84n8, 85mm17&19, 114, 143n1, 146n7, 202-3, 227, 238, 251, 264, 294, 296, 310n7 西格蒙德·弗洛伊德

and censorship, 77, 254-5, 259-60 与审查

character of his theory, 231-3, 310n15 他的理论的特征
and condensation/displacement, 155, 163, 189-90, 201, 222, 235-41, 243, 245, 259, 266-8, 276, 284-5, 290, 293 凝缩/移置
on dreams, 30, 104, 160, 120, 123-4, 129, 131, 189-90, 225, 235, 247-50, 307n11, 314m16 关于梦
on drives, 56-9, 80, 86n3 关于驱动
on phantasy, 129, 131-2, 146nn1&4 关于幻想
and primary and secondary processes, 30, 168, 230, 245-50, 263, 267, 293, 313n12 原发过程与二次过程
on thought, 13, 155, 229-34, 306nn8&12 关于思考
his writings, 22-5, 235, 245-6, 260 他的著作
 The Ego and the Id, 298n2 《自我与本我》
 'Fetishism', 69 "恋物"
 'Formulations on the two Principles of Mental Functioning', 298n2 "精神运作两原则的系统论述"
 Inhibitions, Symptoms and Anxiety, 255 《抑制、症状与焦虑》
 The Interpretation of Dreams, 17, 22, 84n8, 106, 151, 177, 202, 235, 239-40, 245-7, 250-1, 267-8, 298n2 《梦的解析》
 Project for a Scientific Psychology, 233, 245-6, 267, 298n1 《科学心理学研究大纲》
 Psychopathology of Everyday Life, 31, 84n8 《日常生活的心理分析》
Freudianism, 6, 11, 17, 21, 34, 36, 62, 102, 111, 113, 119, 138, 151, 154, 157-8, 165, 168, 216, 218, 231, 250, 253, 293 弗洛伊德主义
frustration, 111 挫败

gain formation, 280 获得系统

Gauthier, Guy, 299n1	盖·高蒂尔
Genette, Gérard, 144n13, 159, 178, 180, 204, 210, 216, 218, 223, 300n3, 302n3, 304n1	热拉尔·热奈特
Genotext/phenotext, 169	生成文本/表现文本
Glossematics, 175	语符学
see also absence/presence, Hjelmslev	另见缺席/在场，叶尔姆斯列夫
Godard, Jean-Luc, 144	让-吕克·戈达尔
Government, grammatical, 177	支配，语法的
Grau, Albin, 303n12	阿尔宾·格鲁
Green, André, 86n4	安德烈·格林
Greimas, Algirdas Julien, 181, 237, 300n11, 307n7	格雷马斯
Griffith, David Wark, 29	大卫·华克·格里菲斯
Groddeck, Georg, 309n3	格奥尔格·格罗代克
Guattari, Félix, 31-2, 85n19	费利克斯·伽塔里
L'Anti-Oedipe, 85n19	《反俄狄浦斯》
Group μ, 291	μ组
Rhétorique générale, 291	一般修辞
Hallucination, 60, 96, 102-6, 112-15, 133, 135, 155, 229, 233	幻觉
Hawks, Howard, 30	霍华德·霍克斯
Histoire, see story, discourse/story	故事（法语），参见故事，话语/故事
Historical study of signifying systems, 18-20	能指系统的历史研究
Hitchcock, Alfred, 33	阿尔弗雷德·希区柯克
Hjelmslev, Louis, 37, 175	路易斯·叶尔姆斯列夫
Hollywood, 34, 84n7, 91	好莱坞
Hugo, Victor, 169-70, 223, 284	维克多·雨果

Booz endormi, 169-70, 223-6　　　　　　　懒惰的庄稼
Human sciences, 19　　　　　　　　　　　　人文科学
Human species, 19-20　　　　　　　　　　　人种
Hysteria, 222, 241　　　　　　　　　　　　歇斯底里

Id, 111, 229　　　　　　　　　　　　　　　自我
 and ego, 97, 105　　　　　　　　　　与本我
and super-ego, 11, 82n11, 143n1, 165　　 与超我
 see also ego, super-ego　　　　　　 另见本我与超我
identification, 269, 307n15, 214n16　　　认同
 with actors, 47, 62, 67　　　　　　 与演员的认同
 with camera, 14, 49-51, 54-5, 97　　与摄影机的认同
 with characters, 14, 46, 55-6, 62, 67, 72-3, 96　与角色的认同
 cinematic, 46, 54, 67, 69, 94, 152　电影的认同
 with an image, 6, 45, 97　　　　　　与影像的认同
 with oneself as all-perceiving, 48-50, 54-6, 96-7　对全知自我的认同
 primary, secondary and tertiary, 47, 56, 69, 71, 96-7　原发认同、二次认同、三次认同
 relayed, 55-6　　　　　　　　　　　 认同的接替
 see also ego　　　　　　　　　　　　另见本我
'ideological' analyses, 31-2　　　　　　 "意识形态"分析
ideological, the, 38-9　　　　　　　　　　意识形态的
ideology, 14-15, 26, 31-2, 91, 125, 171, 303n7　意识形态
image as not fully secondarised, 124-5　 作为非完全二次化结果的影像
imaginary (in Lacan's sense), 6, 11, 57-60, 71, 81nn1&9, 165, 187　想象界（拉康意义上的）
 in the cinema, 5, 50, 66-7, 79, 92, 140　在电影中的
 and real, 59, 62-3, 66-7　　　　　　与真实界

and symbolic, 3-6, 11-12, 30, 42, 48-9, 252, 259　　与象征界
imaginary relation to the cinema-object, 9-13,　　与电影客体的想象性关系
　　16-17, 33-4, 42, 79
incest taboo, 7, 20　　乱伦禁忌
individual personality, 95-6　　个体人格
infrastructure/superstructure, 18-21, 83n6　　基础结构与上层结构
　　see also juxtastructure　　另见并置结构
instinct, see drives　　本能，参见驱动力
instinctual aim, 59　　本能目标
　　active and passive, 62-3, 94　　积极的与消极的
instinctual vicissitudes, 16, 266, 311n4　　本能的变迁
introversion, 134, 146n7　　内向性
invocatory drive (*pulsion invocante*), 58-60　　祈神驱动
Ionesco, Eugene, 44　　尤金·尤奈斯库
Iris, 78　　虹彩光圈
Isolation (defence mechanism), 227　　孤立（防御机制）

Jakobson, Roman, 153, 233　　罗曼·雅格布逊
　　On metaphor/metonymy and paradigm/　　关于隐喻与换喻、聚合与组合
　　　　syntagm, 168-9, 172, 174-5, 177-83, 187,　　的研究
　　　　192-3, 207, 209, 216, 242, 244, 270, 273,
　　　　288, 300n3, 304n5, 307n15
　　'Decadence of the Cinema?', 193-5m 300n3　　电影的衰落
　　Italian Interview, 194-5　　意大利评论
　　'Two Aspects of Language', 174-5, 193,　　语言的两个方面
　　　　195, 207, 300n2
jouissance, 12, 60, 70, 74, 83n13　　快感
Jung, Carl Gustav, 146n7　　古斯塔夫·卡尔·荣格
Juxtastructure, 20, 83n6　　并置结构

see also infrastructure/superstructure 另见基础结构与上层结构

Kaufman, Boris, 312n19 鲍里斯·考夫曼
Key, Julian, 291 朱利安·凯
Klein, Melanie, 6-7, 9, 22, 50, 75, 82n10 梅兰妮·克莱因
Kleinianism, 11 克莱因学派
Knowledge, 4-5, 16, 21, 76, 79-80 知识
 of the cinema, 12, 14-16, 18, 79-80 电影的知识
 of man, 18-19 人的知识
Koch, Christian, 144n3 克里斯汀·科赫
Kristeva, Julia, 161, 270 茱莉亚·克里斯蒂娃
Kubrick, Stanley, 32 斯坦利·库布里克
Kuntzel, Thierry, 36, 87n6, 313n8 梯也利·昆采尔

Lacan, Jacques, 6, 20, 24, 46, 69, 83n2, 83n5, 85n19, 86n3, 87n1, 107, 222, 310nn9&15 雅克·拉康
 And drives, 58-60 与驱动
 And Freud, 21-2, 81n1, 84n8, 229, 233 与弗洛伊德
 On metaphor/metonymy as condensation/displacement, 168-9, 178, 200, 202-3, 210, 223-4, 229, 236-7, 242, 244, 259, 266, 270, 282-2, 293, 296, 302n5, 303n8, 304n1, 305n15, 307n15, 312n20 与凝缩/移置相似的隐喻/换喻
 on S/S', 294-5, 303n8, 304n3 关于S/S'
 and unconscious like a language, 229-30, 239-41, 282, 305n14 与语言般的无意识
 Ecrits, 223 《拉康选集》
Lacanianism, 3-4, 11, 153, 218 拉康学派
Lack 缺失

 in castration complex, 70-1, 74-5 阉割情结中的
 in the drive, 57-61 驱动力中的
 in film 91-2 电影中的
Lang, Fritz, 190, 198 弗里茨·朗
language, 28, 30, 124, 168, 172 语言
 cinematic, 13, 35-7, 61, 126, 184, 202, 209 电影的
cf. verbal language, 212-14, 221-3, 226, 231 参见口头语言
 poetic, 124, 161, 166, 226-7, 237, 239-40, 253 诗的
 primary or secondary? 229-30, 237, 239-40, 253, 285, 287, 290 原发的与二次的

 see also languages, langue, linguistics 另见语言、语言系统与语言学
languages, different artistic, 36-7, 42-3, 61, 75, 124, 184 语言，不同艺术的

langue, 83n4, 181, 221, 236, 313n3 语言系统
 and lalangue, 87n1, 222, 305n14 与言语
 and language, 124 与语言
 see also language, linguistice 另见语言、语言学
lap dissolve, 78, 125-6, 145n13, 193-4, 219, 271, 274, 276-80, 290 叠化

 see also superimposition 另见叠印
latency, 31, 85n17, 283 潜在
 see also preconscious, unconscious 另见前意识、无意识
Law, 4, 20, 24, 76, 87n1 法、秩序
Leiris, Michel, 240 米歇尔·莱里斯
Lévi-Strauss, Claude, 83n3 克劳德·列维－斯特劳斯
Lexicon, 19, 212, 215, 217, 226, 239-40 语汇（词典）
 Absence in film, 213 在电影中的缺失
 And syntax, 212-13 与句法

Libidinal economy, 8, 85n19, 143n1	力比多经济
Libido, 146n7	力比多
linguistics, 124, 164, 168, 172, 226, 237-9, 283	语言学
generative, 157, 169	生成的
and psychoanalysis, 17-20, 22, 24, 31, 73n1, 141, 157, 222-3, 229-30, 233, 235, 246, 253, 281, 295, 299n9	与精神分析
and rhetoric, 168-9, 171-2, 174-6, 172-3, 220-1	与修辞
structuralist, 153, 175, 180-2, 213, 230, 293	结构主义者
see also language, langue	另见语言、语言系统
literary criticism, 10, 34, 199	文学批评
logic, symbolic, 18, 253	逻辑、符号
look	看
of cinema spectator, 77	电影观众的看
phantasies of, 49-50, 54	看的幻想
of science, 4, 15, 79	科学的看
looks (cinematic), 54-6	与电影有关的看
Lumière, Louis, 73	路易斯·卢米埃尔
Lyotard, Jean-Francois, 32, 85n19, 124, 287	让－弗朗索瓦·利奥塔
unconscious not like language, 223, 229-30, 235, 247, 306n2	不同于语言的无意识
Discours-Figure, 229, 287	话语—辞格
machine, cinematic, 7-9, 14, 51, 80, 91, 93, 107, 140, 152	电影的，机器
see also cinema as institution	亦见作为机构的电影
Macmahonism, 80	麦克马洪主义
Malraux, André, 12, 144n2	安德烈·马尔罗

Mannoni, Octave, 71-3, 76 — 奥克塔夫·曼诺尼
markedness, 38-40, 197 — 标记
Martinet, André, 175, 313n4 — 安德烈·马蒂内
Marxism, 20 — 马克思主义
materialism, 18 — 唯物主义
mathematics, 253, 310n15 — 数学
matters of expression, cinematic, 36-7, 44-5, 66, 124-5 — 表现的问题，电影的
 and forms of expression, 37 — 表现形式
Mauron, Charles, 34 — 查尔斯·莫隆
Meillet, Antoine, 16, 313n4 — 安东尼·梅耶
memory traces, 43-4, 114, 159, 202-3, 296 — 记忆的轨迹
Menander, 304n1 — 米南德
Mercillon, Henri, 18 — 亨利·梅尔西戎
metalinguistics, 165, 276, 288 — 元语言学
metaphor — 隐喻
 non-diegetic, 190-2, 194, 271 — 非叙事
 in paradigm, 189-93, 204, 209-10, 218, 224 — 在聚合段落中
 in syntagm, 189, 192-3, 204, 208-9, 218-19, 290 — 在组合段落中
 see also rhetoric, technical terms and examples — 另见修辞、技术术语与范例
metaphor/metonymy, 8, 45, 51, 71, 153-4, 157, 159-60, 166, 168-72, 174-6, 197, 200, 203-5, 210, 213, 219, 222-5, 289, 295, 299n1, 302n4, 311m13, 312n20 — 隐喻/转喻
 as classification of tropes and figures, 178-9, 210, 213, 215-17, 219, 287-9, 300n3 — 作为修辞与辞格的分类
 and condensation/displacement, 168, 201-3, 231, 235, 242-4, 253, 281-2 — 与凝缩/移置

differential distribution of, 203-5　　　　　　（隐喻/转喻）的不同分布
 in film, 125-6, 151-2, 191-4, 197, 199-201,　电影中的
 204-5, 209, 216-19, 271, 275, 278-9, 290,
 303n7
 and paradigm/syntagm, 180, 183-90, 192,　与聚合/组合
 197-8, 207-9, 211, 215-16, 219, 281,
 299n9, 302n5, 303n7
 as poles of language, 168-9, 172, 180　　　语言的极点
 see also Jakobson, Lacan　　　　　　　　　另见拉康，雅格布逊
metapsychological preconditions　　　　　　元心理学的先决条件
 of cinema, 77, 84n9, 102, 106-7, 141, 151　电影的
 of science, 16　　　　　　　　　　　　　　科学的
metapsychology, 245　　　　　　　　　　　　元心理学
 topographic/dynamic/economin requirements　元心理学的地形学/动力学/经
 of, 232-2, 253, 298n4　　　　　　　　　　济学需要
metonymy　　　　　　　　　　　　　　　　　换喻
 in paradigm, 190-1, 204-5, 209-10, 221, 271　聚合中的
 and realism, 194-5, 202-3　　　　　　　　　现实主义的
 in syntagm, 190-1, 204-6, 209, 224, 271　　组合中的
 see also metaphor/metonymy, rhetoric,　　　另见隐喻/转喻，修辞，技术术
 technical terms and examples　　　　　　　语与范例
Metz, Christain　　　　　　　　　　　　　　克里斯蒂安·麦茨
 Film Language, 144n12　　　　　　　　　　 电影语言
 Language and Cinema, 29, 124, 299n9　　　 语言与电影
 'On the Impression of Reality in the　　　 "电影中的现实印象"
 Cinema', 140
mimesis, 39, 43, 66-7, 119, 144n13　　　　　模仿
mirror phase, 4-6, 45, 56, 81nn8&9, 97, 107,　镜像阶段
 151

and cinema, 45-6, 48-9, 56-7, 97, 152 与电影
mise-en-sxène (psychical), 87n6, 94, 131 场面调度
Mitry, Jean, 54, 199, 305nn7&11 让·米特里
Monod, Jean, 32 让·莫诺
Montage, 13, 152, 184, 189, 271 蒙太奇
Morin, Edgar, 4 埃德加·莫兰
morphology, 175 形态学
motivation, 8 动机
myth, 83n3 神话

narcissism, 58, 82n11, 94, 107, 132-4, 136, 146n7 自恋
 primary and secondary, 146n7 原发与二次化
narrative, 144n13 叙述
 in films, 110, 125, 127, 132, 139; see also 电影中的
 fiction films
 needs/drives, 58 需求/驱动力
 neurosis, 5, 15, 25, 57, 122, 130, 136, 227, 241 神经官能症
New Wave, French, 9 法国新浪潮
Nietzsche, Friedrich, 85n19 弗里德里希·尼采
non-contradiction, principle of, 263-4, 291, 非矛盾原则
 309n2
normal 正常的
 v. marginal, 39 边缘的
 v. pathological, 26, 84n8 病理学的
nosography, 25-7, 34, 84n10 病情学
novelistic, see fiction films, film and novel 小说的，见虚构电影、电影与小说

object 对象

good and bad, 6-7, 9-14, 75, 79-80, 82n10, 100-11 　　　好的对象与坏的对象

lost, 59, 76, 80, 81n9 　　　失去的

partial, 6 　　　偏爱的

object relations, 5-6, 9-11 　　对象关系

object and source of the drives, 59 　　对象与驱动来源

obsessionality, 17, 227, 232, 267 　　迷恋

Oedipus complex, 4, 7, 19-20, 24, 33, 64, 81n9, 82n10, 85n19, 162 　　俄狄普斯情结

Off-screen 　　画外的

　　Characters, 55 　　角色

　　space, 36, 54-5 　　空间

opposition (phonological), 180-2 　　（音韵学的）对立

orality, 6, 50, 59, 82n10 　　口唇欲

orientation (*visée*) 　　定向（瞄准）

　　filmic, 138, 141 　　电影的

　　of consciousness, 93, 104, 109, 114-15, 138, 143n6 　　无意识的

Other, 6, 63, 81n9 　　他者

overdetermination, 237-9, 244, 251, 259, 278, 287, 307nn9&15 　　过度决定

　　of figures, 162-4, 190, 192-4, 200-2, 204-5, 223-4, 298n8, 301nn8, 9&10, 302n4, 303n7 　　辞格

overspill, 282, 286, 289 　　溢出物

pan, 50 　　（摄影机）摇摄

paradigm/syntagm, 20, 153, 180-1, 186-8, 194, 207-8, 283, 296, 299n1 　　聚合/组合

and metaphor/metonymy, 169, 174-6, 179-80, 182-6, 189, 194, 201, 207-8, 211, 258, 274-6, 278, 293-6 与隐喻/转喻

see also condensation/displacement, contiguity/similarity, Jakobson, Lacan 另见凝缩/移置，邻近性/相似性，雅格布逊，拉康

parapraxis, 122, 224-5, 241, 284 倒错

example: begleidigen, 284, 287, 289-90 例如：侮辱

Pasolini, Pier Paolo, 305n11 皮埃尔·保罗·帕索里尼

Pasternak, Boris, 300n3 鲍里斯·帕斯捷尔纳克

Peirce, Charles Sanders, 302n5 查尔斯·桑德斯·皮尔士

Peircianism, 16 皮尔士学派

perception, 42-4, 47-1, 69-70, 109, 112, 115-16, 118-19, 143n6 知觉

perception-consciousness system, 30, 50, 114-15, 133, 203 知觉—意识系统

Percheron, Daniel, 23 丹尼尔·佩舍

perspective, monocular, 49, 97, 107 知觉、单眼的

perversion, 59, 62-3, 71, 74, 96n3, 87n6, 93-4 性变态

see also fetishism 另见恋物癖

phantasy, 4, 43, 49, 60, 92, 110, 121, 125, 162 幻想

conscious, 129-34, 146n4 意识

cf. film, 110-12, 129-30, 133-4, 140, 142 参见电影

images of, 133-6 幻想的形象

and real, 6, 45 与真实

realized in film, 132-3, 135, 146n5 在电影中实现

regressive function of, 107 幻想的退化的功能

of perception, 50-1 知觉的

unconscious, 11, 82n10, 111, 129, 131-2, 146n4 无意识的

phenomenology, 66, 109, 119, 140 现象学
phobia, 11, 267 恐惧症
phonography, 4 表音文字
phonology, 19, 175 音韵学
 see also opposition 另见对立
photography, 4, 43, 50, 57, 95, 119, 217 摄影术
pleasure 愉悦
 filmic, 7-8, 11-12, 14, 75, 134, 136 电影的
 see also unpleasure, filmic 另见电影的"非愉悦"
 organ, 59 器官
pleasure principle/reality principle, 82n12, 102, 113, 118, 122-3 快乐原则/现实原则
 see also reality testing 另见现实测试
plot (of a fiction), 27, 30, 34, 43, 72, 112, 271, 279 情节
poetics, 304n4 诗学
 see also language, poetic 另见语言、诗的
point-of-view shot, 8, 18 主观镜头
political struggle, 5 政治斗争
Pradines, Maurice, 59 莫里斯·普拉迪纳
Prague Linguistics Circle, 175 布拉格语言学派
Précis, 236-7, 307n7 摘要
Preconscious 前意识
 And dreams, 239, 248-9 与梦
 And ideology, 32, 39-40 与意识形态
 Latent character of, 31-2, 39-40, 84n8, 85n17, 242, 283 前意识的潜在特征
 Place in Freud's topography, 31, 82n12, 85n17, 114, 143n1 置于弗洛伊德的地形学中

Secondarised character of, 33, 130, 230, 247, 262-3	角色的二次化
and sleep, 105-6, 130	与睡眠
see also consciousness, representations of things/of words, unconscious	另见意识，词/物的表征，无意识
Prieto, Luis, J., 313n3	路易斯·J. 普列托
primal scene, 5, 63-5, 95	原初场景
primary process/secondary process, 82n12, 261-3, 309n2, 310n15	原发过程/二次化过程
barrier between, 240-1, 253, 260-2, 264-5, 287	之间的障碍
and cinema, 51, 123, 127-8, 231	与电影
and dream work, 120-8, 245, 249-52, 264-5, 285, 287, 309n2, 313n12	与梦的工作机制
and figures, 123-4, 151, 154-7, 162-3, 165-6, 168, 171, 222-6, 235, 286-7, 293	与修辞
filmic, 125-7, 134, 151, 277-8, 290	电影的
Freud's energetic conception of, 233, 267	弗洛伊德对此的能量概念
Lacan on, 168, 222-3, 229-30	拉康对此所做的论述
and language/linguistics, 18-19, 23n1, 157, 159-60, 230	与语言/语言学
and parapraxes, 284-5, 287	与性别倒错
and phantasy, 129-31	与幻想
and representations of things/of words, 231, 239	与词/物的表征
projection (cinematic), 46-8, 50-1, 134	投射（电影的）
projection/introjection, 48, 50-1, 81n9, 134	投射/内向投射
proprioception, 144n12	本体感受
Proust, Marcel, 13, 96, 204	马塞尔·普鲁斯特

psychiatry, 21 精神病学
psychonnalysis, 153, 166, 260-1 精神分析
 and aesthetics, 24-5, 132, 146n5 与美学
 applied, 22, 294 应用的
 and cinema, 17, 21-2, 32, 38, 66, 69 与电影
 and history, 32 与历史
 and linguistics, 28-9, 37-8, 226, 281 与语言学
 recuperation of, 21 精神分析的恢复
 and semiology, 3, 17-20, 23 与符号学
 and society, 7, 18-20, 22-6, 64-5 与社会
psychoanalytic movement, 6, 21, 293 精神分析运动
psychologism, 20, 24, 26 心理主义
psychologists, 109, 302n5 心理学家
psychology, experimental, 140 实验心理学
psychosis, 57, 256 精神病
 hallucinatory, 113-14 引起幻觉的
punctuation, cinematic, 77-8, 125, 171, 277 电影的标点

'quality' film, French, 9 法国"优质"电影
Quintilianus, Marcus Fabius (Quintilian), 217 马库斯·法比尤斯·昆体良

Raft, George, 199, 204 乔治·拉夫特
Rationalization, 11, 126, 256 合理化
Real (in Lacan's sense), 57, 71, 81n1 拉康意义上的真实界
and reality, 3, 96 与现实
 see also imaginary, symbolic 另见想象界、象征界
reality, 113-14, 116, 141 现实
 impression of, 66, 101, 107, 115, 118-19, 140-1, 185-6 现实的印象

principle, see pleasure principle 原则，见快乐原则
 testing, 102-4, 116 测试
 recording 76 记录
 film as, 43-4, 63, 68, 113, 296 电影作为
 reductionism, 18, 26 简化论
reference 参照，参照物，所指对象之客体
 of figures, 288-92 修辞的
 of filmic signifiers, 184-6, 279, 290 电影能指的
 imaginary, 202, 208, 292 想象的
 see also discursive axis/referential axis 另见话语轴/参照轴
regression, 92, 136-8 退行
regressive path from memory to hallucination, 114-18, 133, 138, 249 从记忆到幻觉的退行路径
repetition, 112, 157-8 重复
 textual, 191-2, 198-9 文本的
representation, 116, 151, 227, 233, 241-2, 268 表现，表征
 of drives, 131, 146n2, 158, 239, 249-50, 267, 300n5, 310n10 驱动力的
 or words/of things, 124, 222, 230-1, 239, 282 词/物的
repression, 20, 40, 58, 104-5, 114, 146n4, 227, 238-9, 255, 261-2, 266-7, 294-5 压抑
 primal, 4, 249, 257 原发的（原初的）
resistance, 278 抵抗
retention, 60, 87n6 保留
return of the repressed, 257, 279-80 压抑的复现
rhetoric 修辞学
 classical, 153, 156, 159, 164, 166-9, 172, 175-9, 189, 192, 201, 203, 208-10, 213-21, 227, 273, 281, 288, 295, 302n3, 304n4 经典的

film, 152, 217, 304n4 电影的
　　see also taxonomy, rhetorical 另见修辞的分类学
rhetoric, technical terms and examples 修辞学、技术术语与例证
　　actio, 217 诉讼
　　alliteration, 214, 288 头韵
'the moan of doves in immemorial elms', 214 "古老的榆树林中鸽子的呢喃"
　　anacoluthon, 214 破格文体（错格句）
'That friend of yours, I'll tell him⋯', 214 "你的朋友，我将告诉他"
　　antiphrasis, 169, 179 反用法
'Thank you very much' / 'You've played me a dirty trick', 179 "我谢谢你" / "你耍了我"
　　antithesis, 210, 215, 300n5, 311n9 对偶
'The guilty do this⋯ the innocent that⋯', 215 "有罪的⋯⋯无罪的⋯⋯"
　　apophony, 288 元音交替法
'il pleure dans mon Coeur comme il pleut sur la ville', 288 "泪洒落在我的心上，像雨在城市上空落着"
　　aposiopesis, 214 中断法
　　catachresis, 156, 176, 240 矛盾修辞
'arm of a chair', 156 "椅子扶手"
'foot of a table', 176 "桌子腿"
'leaves of a book', 156 "书页"
　　colores rhetorici (ornament), 159, 214, 216 色彩修辞（修饰）
　　contaminatio, 216 混淆
　　Terence's adaptations of Menander, 304n1 泰伦斯改编版的米南德
　　diegesis, see separate entry 叙事，参见独立条目
　　dispositio, 217 安排
　　ellipsis, 214 省略
　　elocutio, 159, 216-17, 304n4 演说法

euphemism, 169 — 委婉说法
évocation par le milieu, 166-7 — 通过环境而进行的回忆
'combinat', 167 — "结合"
'rhetoric', 166-7 — "修辞"
 figure, see separate entry — 叙事，参见独立条目
 hypallage, 169, 177, 215-16 — 换置法
'Ibant obscuri sola sub nocte per umbram' (Virgil), 177 — "在一个孤零零的夜晚，两人走在幽黑的阴影之间"（维吉尔）
 hyperbole, 169 — 夸张法
 hypotyposis, 178 — 生动的叙述
 inventio, 217 — 发现
 irony, see antiphrasis — 反讽，参见反用法
 memoria, 217 — 回忆
 Metaphor, 69, 71, 179, 188, 240, 295-6 — 隐喻
 cinematic examples — 电影的例子
 balloon/little girl (*M*), 190-1 — 红气球/小女孩（《M就是凶手》）
 china dog/minister (*October*), 310n10, 303n7 — 中国犬/大臣（《十月》）
 cockatoo/flight (*Citizen Kane*), 271-2 — 鹦鹉/飞翔（《公民凯恩》）
 flames / love-making, 185 — 火焰/做爱
 George Raft's coin/his character, 199, 204 — 乔治·拉夫特的硬币/他的角色
 harps/Mensheviks (*October*), 191n3, 274, 283, 301nn6&8 — 竖琴/孟什维克（《十月》）
 ostrich/old woman (*A propos de Nice*), 272 — 鸵鸟/老妇人（《尼斯印象》）
 sheep/crowd (*Modern Times*), 189, 219, 290 — 羊/人群（《摩登时代》）
 waves/love-making, 185 — 波浪/做爱
 verbal examples — 词语的例子
 'ass' /fool, 187 — "驴"/笨蛋
 'blanc' /pure (Hugo), 170 — "白色的"/纯净的（雨果）

'chef' /leader, 158 "厨师"/领导者

'citron' /head, 159 "柠檬"/头

'eagle' /genius, 185 "鹰"/天才

'fiole' /head, 159 "小玻璃瓶"/头

'flamme' /love, 288, 291 "火焰"/爱

'lions' /soldiers, 209 "狮子"/士兵

'little monkey' /child, 176 "小猴子"/孩子

'pâtre-promontoire' /head (Hugo), 160, 284 "海岬"/头（雨果）

'pig' /person, 218 "猪"/人

'pneumatic drill' /article, 162 "风钻"/文章

'rideau' /trees, 240 "土堆"/树

'shark' /rogue, 226 "鲨鱼"/流氓

'testa' /head, 158, 161, 221 "甲壳"/头

'vêtud' /imbued with (Hugo), 170 "覆盖"/浸满（雨果）

other examples 其他例子

Chafetière/coffee, 291-2 咖啡豆/咖啡

Citroen's double V/Citroen, 205 雪铁龙的双V标志/雪铁龙

rhinoceros/Mr X, 265 犀牛/X先生

see also separate entry 参见独立条目

Metonymy, 81n9 换喻

cinematic examples 电影的例子

balloon/little girl (*M*), 190-1 红气球/小女孩（《M就是凶手》）

calendar shedding leaves/ time passing, 222 撕下的日历/时间流逝

cigar/character, 205 雪茄/角色

clubfoot/villain, 205 畸形脚/坏人

coin/George Raft, 199 硬币/乔治·拉夫特

harps/Mensheviks (*October*), 193, 199 竖琴/孟什维克（《十月》）

K/Kane (*Citizen Kane*), 205 K/凯恩（《公民凯恩》）

knives/ murderer (*M*), 198-9 刀子/凶手（《M就是凶手》）

pince-nez/officer (*Battleship Potemkin*), 200 　　　夹鼻眼镜/军官（《战舰波将金号》）

Shadows/ horror, 206 　　　影子/恐怖

superimposition of lover's face/soldier's yearning (*Ballad of a Soldier*), 243 　　　情人脸庞的叠化/士兵的思念（《士兵之歌》）

whistle/murderer (*M*), 205 　　　口哨/凶手（《M就是凶手》）

verbal examples 　　　词语的例子

'Bordeaux'/wine, 154-6, 161, 164, 198, 298nn1&8 　　　"波尔多"/红酒

'Guillotine'/means of execution, 155-6, 180 　　　"断头台"/审判

'Mondays'/chronicles (SainteBeuve), 163 　　　"星期一"/历代记（圣伯夫）

'pipio'/pigeon, 160 　　　鸽子的叫声/鸽子

'pneumatic drill'/article, 161-6, 298n8 　　　"风钻"/文章

'Roquefort'/cheese, 155-6, 160, 164, 201-2 　　　"洛克福特"/奶酪

'sheaf'/Booz (Hugo), 223-4 　　　"麦捆"/庄稼

'steel'/sword, 188, 209 　　　"钢铁"/剑

'stylus'/style, 155, 164 　　　"唱针"/风格

'sumbolon'/symbol, 302n5 　　　符号、象征

other examples 　　　其他例子

double V/Citroen, 302n5; see also separate entry 　　　双V/雪铁龙；见独立条目

mimesis, see separate entry 　　　模仿，见独立条目

onomatopoeia, 160 　　　拟声法

'pipio'/pigeon, 160 　　　"鸽子叫/鸽子"

'quack-quack'/duck, 160 　　　"呱呱"/鸭子

paronomasia, 178 　　　双关语

periphrasis, 214 　　　迂回说法

reticence, 214 　　　沉默

simile, 176, 188, 192, 214, 216, 218, 295	明喻
harps/Mensheviks (*October*), 192	竖琴/孟什维克（《十月》）
'my love burns like a flame', 218	"我的爱像火一样燃烧"
'pretty as a picture', 208	"美得像画一样"
'sharp as a monkey', 176	"像猴子一样敏捷"
suspension, 214	暂停
synecdoche, 75, 172, 177-9, 193, 195-6, 199, 283, 286, 288, 307n15	提喻
'bottle'/its contents, 177	"瓶子"/它的内容
close-up/character, 193, 195	特写/特征
'Cresent'/Turkey, 177-8	"月牙"/土耳其
'crown'/monarch, 178	"王冠"/君主
George Raft's coin/George Raft, 199	乔治·拉夫特的硬币/乔治·拉夫特
'per head'/per person, 177	"人头"/人
pince-nez/officer (*Battleship Potemkin*), 195-6, 200	夹鼻眼镜/军官（《战舰波将金号》）
'voile'/ship, 177-8, 195, 283, 286, 288	"薄纱"/船
trivium, 217	三学科（指修辞、语法、逻辑）
trope, 172, 178-9, 210, 216-17, 226, 304n1; see also figure	修辞，亦见辞格
verisimilitude, see separate entry	逼真，见独立条目
zeugma, 169-70; 215; 'vêtu de probitē et de lin blanc' (Hugo), 169-70, 215	轭式修辞法
Richards, Ivor Armstrong, 301n4	瑞恰慈
Robison, Arthur, 206	阿瑟·罗比森
Rollet, Patrice, 310n15	帕特里斯·罗莱
Romanticism, 220-1	浪漫主义

Ropars-Wuilleumier, Marie-Claire, 191-3, 199, 274, 301nn6&8, 303n7 罗帕斯－维勒米尔/玛丽－克莱尔

Rosolato, Guy, 60, 200, 311n13, 312n20 侯硕极

Rules, grammatical, 157, 187 语法规则

Ruwet, Nicolas, 307n15 尼古拉斯·鲁瓦特

Sadism, 59-60, 62 虐待狂
 epistemophilic, 15-16, 80, 93 好学癖的

Sainte-Beuve, Charles Augustin, 163 查尔斯·奥古斯丁·圣伯夫

Sartre, Jean-Paul, 143n6 让－保罗·萨特

Saussure, Ferdinand de, 153, 161, 175, 233 费尔迪南·德·索绪尔
 and difference, 181, 284 与区别
 theory of the sign of, 283, 302n5 符号理论
 course in General Linguistics, 175 普通语言学教程

schizophrenia, 162 精神分裂症

science, 5, 10, 15-16, 18, 42 科学

scopic drive, 15, 58-60 视觉驱动

scopic regime of cinema, 61-3, 94 电影的视觉体制

scopophilia, 58, 63 窥淫癖
 see also exhibitionism, voyeurism 参见暴露癖，窥视癖

screen, cinema, 4, 6, 43, 48, 51, 54-6, 64, 92, 95, 136, 152, 294 银幕，电影

secondarisation, 11, 46, 49, 82n12, 120, 123-7, 131-4, 151, 163, 166-7, 222-3, 240, 263-4, 275, 287, 299n9 二次化
 see also primary process/secondary process, secondary revision 参见原发过程/二次过程，二次修订

secondary revision, 238 二次修订
 in dream, 30, 83n17, 121, 123, 245, 247, 250, 256 梦中的

 in phantasy, 129-30 幻想中的
semantic axes (in Greimas's sense), 181, 238, 语义轴（格雷马斯意义上的）
 300n11
semantics, 160, 184-5, 187-8, 203, 240 语义学
 diachronic, 155, 158, 177 历时性的
 of figures, 154-5, 158, 164-5, 167, 177, 180, 修辞的
 207, 210, 236, 240, 242, 275, 282-4, 288
 see also discursive axis/referential axis, 参见话语轴/参照轴，参照
 reference
semes, 225 义素
semiology, 219-20, 242, 253-4, 291, 299n1, 符号学
 302n5
 of cinema, 20-1, 27, 41, 57, 93, 119, 124, 138, 电影的
 183, 183, 212-13, 218-19, 293, 313n8
 see also semiotics, cinema 参见符号学，电影
semiotic 4, 16, 20, 166 符号的
semiotics, cinema, 18, 30, 80, 151 电影符号学
senses at a distance, 59-60, 62 建立在一定距离上的感觉
sequence shot, 13 段落镜头
sexual act, 56-7 性动作
sexual difference, 69 性别差异
sexual drives, 58-9 性驱动
signifiance, 270 指示
signification, 18-20, 29, 31, 49, 157, 160, 270 意指
 and force, 229-34, 302n5 与力量
 see also signified, signified/signifier, signifier 另见所指，所指/能指，能指
signified 所指
 absence in signifier, 283 在能指中缺席
 ultimate, 36-7, 49 终极的

see also signified, signified/signifier, signifier 另见所指，所指/能指，能指
signified/signifier, 282-3, 286, 289, 292, 302n5, 313n3 所指/能指
 in cinema, 25-8, 30-7, 116, 125, 184-5, 277, 299n1 电影中的
 see also signification, signified, signifier 另见意指，所指，能指
signifier, 6, 18, 36-7, 66, 76, 281-5, 287-92, 313n12 能指
 in the cinema, 4, 17, 25-7, 30, 32, 40-1, 48-9, 51, 70, 76, 116, 140, 186, 193, 290 电影中的
 specifically cinematic, 32-8, 40, 43, 48, 61, 63-5, 68-70, 76-7, 119, 124, 299n9 尤其是电影的
 as imaginary, 44, 46-7, 64, 79, 151 作为想象界
 psychoanalytic status of, 42, 46-7, 64, 79, 151 电影中能指的精神分析状态
 see also signification, signified, signified/signifier 另见意指，所指，所指/能指
silent film/sound film, 38, 58, 189, 195 默片/有声片
Simon, Jean-Paul, 23 让-保罗·西蒙
socialism, 9 社会主义
somnambulism (cf. cinema spectator's psychology), 102-3 梦游症（参见电影观众的心理学）
sound off, 19 静音
Souriau, Etienne, 144n13 埃蒂安·苏里奥
special effects, 127 特效
Spinoza, Baruch, 85n19 巴鲁赫·斯宾诺莎
Splitting 分裂
 of belief, 70-73, 95, 126, 134-5 相信的
 of the object, 7 客体的
 of the subject, 16, 72, 79, 260 主体的

Stalin, Josef Vissarionovich, 83n5 　　　　　斯大林
Sternberg, Josef von, 78 　　　　　　　　　约瑟夫·冯·斯登堡
Story 　　　　　　　　　　　　　　　　　　故事
　in film, 139 　　　　　　　　　　　　　　电影中的
　(=*histoire*), 91-2; see also discourse/story 　另见话语/故事
　(=petit roman), 125, 129, 131-2 　　　　　（=小号罗马字体）
structure, deep and surface, 171, 189, 219, 231, 　深层与表层结构
　237, 272-3
sub-codes, cinematic, 19, 73, 299n9 　　　　次符码，电影的
　of identification, 54 　　　　　　　　　　认同的
　see also code, cinematic 　　　　　　　　另见符码，电影的
subject, 83n1 　　　　　　　　　　　　　　主体
　all-perceiving, 45, 48-9, 54, 299n9; see also 　全知的；另见电影院，观众
　　cinema, spectator at
　critical, 92 　　　　　　　　　　　　　　批评的
　transcendental, 49-50 　　　　　　　　　先验的
subjective images, 54 　　　　　　　　　　主观的图像
　film-maker's/characters', 54-5 　　　　　电影创作者的/角色的
sublimation, 58, 62, 71 77, 79-80 　　　　　升华
substitution/juxtaposition, 207-11, 226, 294, 　替换/并置
　304n1
　of signifiers in figures, 210-11, 221, 226, 　修辞中能指的
　　244, 270
super-ego, 64, 104-5, 111, 255 　　　　　　超我
　see also id, ego-ideal 　　　　　　　　　另见本我，理想—自我
superimposition, 125-6, 134-5, 145n13, 193-4, 　叠印
　243
　see also lap dissolve 　　　　　　　　　　另见叠化
surrealism, 201, 246 　　　　　　　　　　　超现实主义

suspense, 77 悬念
symbolic (in Lacan's sense), 18-20, 57, 69, 71, 象征界（拉康意义上的）
 81nn1&9, 83n2, 166, 168, 199-200, 212, 225,
 230, 233-4, 237, 245, 296, 299n9, 302n5
 and imaginary, 5-6, 11-12, 16, 18-19, 28, 30- 与想象的
 1, 46, 51, 63, 65, 69-70, 75-6
 and social, 20-1 与社会的
 see also imaginary, real 另见想象界，真实界
symptom, 4, 14, 122, 130-1, 241, 270 征兆
 film as, 25-6 电影作为
symptomatic reading, 32-3 征兆阅读
synonymy/parasynonymy/antonymy, 180, 182, 同义/言外意/反义
 238, 300n13
syntagms, cinematic, 299n9 电影的组合段
syntax, 19, 175, 184 句法
 see also lexicon 另见词汇

tableau uiuant, 62 戏剧性场面
taxonomy, rhetorical, 169-72, 178-9, 194, 217-20, 修辞的分类法
 227, 280
technique or technology of the cinema, 3, 50-1, 电影的技术或工艺
 74-6, 115
 as fetish, 51, 74-6 作为恋物
tenor/vehicle (of figures), 189, 191-3, 204, 209, 要旨/载体（修辞的）
 211, 218-19, 301n4
Terentius Afte, Publius (Terence), 304n1 普布利乌斯·特伦修斯（泰伦斯）
text, 293-7, 299n9 文本
textual system, 29, 31-6, 40 文本系统
 as production, not product, 29 作为产品，而非生产

studies of, 32-7, 41 文本研究
textuality, 191-3, 216 文本性
three-dimensional cinematography, 39 立体（三维）摄影术
tracking shot, 50 跟拍镜头
transference, 34 转移
 perceptual, 4, 101, 103, 105-6, 115, 133, 138 知觉的
transformational grammar, 20, 212-13 "转换生成"语法
 see also linguistics, generative 另见语言学，生成的
typage, 205 类型

Ullmann, Stephen, 198, 203 史蒂芬·乌尔曼
 unconscious, 20, 32, 40, 42, 70, 81n9, 84n8, 151, 294, 296 无意识
 basis of cinema, 39-40, 69, 93, 130, 151, 189-90 电影的基础
 and censorship, 105, 227, 229, 239, 255-60, 262, 269, 303n8 与审查
 and dreams, 114, 123-4, 130-1, 249 与梦
 and figures, 162, 168, 226-7, 265 与修辞
 and Freud's topography, 82n11, 142n1 与弗洛伊德的地形学
 and language, 4, 87n1, 124, 237, 283, 287 与语言
 and primary process/secondary process, 82n12, 122, 158 与原发过程/二次过程
 relation to preconscious and conscious, 31, 85n17, 130-1, 246, 250, 309nn12&6, 310n15, 311n16 与前意识和意识的关系
 unpleasure, filmic, 6, 7, 110-13, 135 不愉悦，电影的
 see also pleasure, filmic 另见愉悦，电影的

value (linguistic), 35	价值（语言学）
verisimilitude, 72, 111, 127	逼真
see also mimesis, reality, impression of	另见模仿，真实与逼真的印象
Verlaine, Paul, 220, 255	保罗·魏尔伦
Verleugnung, 70	否认
see also denegation, disavowal	另见否定，否认
Vico, Giambattista, 179	詹巴蒂斯塔·维柯
Vigo, Jean, 272	让·维果
voice-off (voice-over), 73	画外音
Vossius, Gerardus Joannes, 179	格拉尔杜斯·乔纳斯·沃休斯
voyeurism, 58-63, 151	窥淫癖
of cinema spectator, 5, 58, 63, 93-7	电影观众的
of cinema theorist, 16	电影理论家的
Wallon, Henri, 144n12	亨利·瓦隆
Welles Orson, 205	奥逊·威尔斯
wipe, 271	擦切（剪辑法）
wish-fulfillment, 92, 104, 107, 110, 112, 135, 146n4	愿望—满足
Word	词
as linguistic item, 172, 175, 195, 210, 212-19, 222-3, 225-7, 239-40, 305n20	作为语言项的
as polysemic, 237-40	作为多义的
and sentence, 215, 217	与句子
working through, 257	消解
writing, 42-3, 192	写作
Zazzo, René, 120-1	勒内·扎佐